감각의 미술관

일러두기

이 책은 저자가 관심을 기울여 연구한 결과들을 바탕으로 만들어졌다. 「시각문화연구와 미술사의 쟁점들: 시각성과 이미지의 문제를 중심으로」(미술사학, 2006)는 **Part I**의 시각중심주의를 설명하는 틀이 되었고, 「음악, 소음 그리고 침묵: 현대미술에서의 소리」(현대미술사연구, 2007)와 「팝과 아트 사이: 로리 앤더슨의 퍼포먼스를 통해 본 음악과 미술의 경계」(서양미술사학회논문집, 2010), 「플럭서스의 탈시각중심주의: 촉각, 후각, 미각을 위한 작품을 중심으로」(미술이론과 현장, 2008), 「먹는 미술: 현대미술에 나타난 음식의 사회적 역할과 양상들」(현대미술사연구, 2011)의 부분들이 **Part II**에 수정 보완되어 포함되었다. **Part III**에서 다룬 작가 올라푸어 엘리아손과 앤 해밀턴에 대한 부분은 「올라퍼 엘리아손의 작품을 통해 보는 미술의 집단적 체험과 공동체적 소통의 가능성」(서양미술사학회논문집, 2009), 「몰입과 각성 사이: 앤 해밀턴의 설치/퍼포먼스」(현대미술사연구, 2010)를 바탕으로 한 것이다.

미술, 음악 등의 단일 작품이름은 홑낫표(「 」)를, 작품의 시리즈 이름이나 앨범이름, 전시이름은 겹낫표(『 』)를 사용했다.
단행본은 겹낫표(『 』)를, 논문은 홑낫표(「 」)를, 잡지와 영화, 연극은 홑꺽쇠표(〈 〉)를 사용했다.

감각의 미술관

FIVE SENSES AND CONTEMPORARY ART

이지은 지음

이봄

시각에 도전하는 현대미술

오늘날의 미술은 다양하고 복잡하다. 교과서에서 자주 보던 회화나 조각 같이 우리 눈에 친숙한 작품들보다는 과연 이게 미술이 맞나 싶을 정도로 기이하고 엉뚱한 물건이나 행위가 버젓이 미술관과 갤러리에 전시된다. 미술 전공자나 현대미술 애호가가 아니면 쉽게 다가갈 수 없을 것 같다. 우리 시대의 미술은 그래서 늘 외롭다. 한 시대의 정신을 가장 잘 이해하고 반영하는 것이 그 시대의 문화인데, 동시대 미술에 대한 우리의 몰이해는 어떻게 설명할 수 있을까? 전위적인 미술은 언제나 대중에게 등을 돌려야 마땅한 것일까?

이 책은 미술사를 연구하고 가르치는 사람의 이런 질문에서 시작되었다. 우리가 '미술작품'하면 의례적으로 떠올리는 상식적인 이미지들이 더이상 우리 시대의 미술을 대변하지 못하는 것처럼 보인다면, 누군가의 설명이 필요하다. '아는 만큼 보인다.'라는 말처럼, 동시대 미술에 대한 해설은 과거에도 절실한 것이었다. 마네나 모네가 언제부터 대중의 사랑을 받는 작가였던가. 지금은 미술 교과서에 실려 연구와 호감의 대상이 된 이들의 작품이, 제작 당시에는 대중의 비웃음과 조롱을 받았다. 중재에 나선 것은 당시의 평론가와 문인이었다. 매체 기고와 전시도록을 통해 이해받지 못하는 미술가들을 대변하고 관람자를 미술의 새로운 지평으로 안내해주었다. 현대미술의 처지도 그때와 다르지 않다. 고막을 찢는 소음과 함께 전시장을 가로지르며 작가가 뛰어다니고 한구석에서는 앞치마를 두른 사람이 국수를 볶는 이 상황을 어떻게 설명할 수 있겠는가.

미술이 '보는 것'임은 자명한 일이다. 그런데 어쩌면 당연하다고 여겨지는 이런 명제가 과연 오늘날에도 여전히 유효할까? 언제부터인가 현대미술의 공간은 소리와 감촉, 냄새와 맛으로 채워지고, 이는 미술

은 보는 것이라는 우리의 편견을 반박하고 있다. 이 책은 현대미술의 역사를 감각의 역사history of senses와 접목시켜본 시도이다. '시각중심주의ocularcentrism'라는 화두를 시작으로 미술이 시각을 제외한 다른 감각을 수용해나가는 과정과 다양한 감각을 다루는 현대미술의 양상들을 살펴보았다.

먼저 Part I '미술은 아직도 '보는 것'일까?'에서 원근법을 필두로 한 미술과 철학에서의 시각중심주의를 추적해보고, 오늘날 전통적인 미술 장르 구분의 붕괴와 함께 초래된 다양한 매체의 등장과 이로 인해 다각화된 시각문화를 지적하였다.

그리고 Part II '감각을 깨우다'에서 우리의 오감에 따라 바라보기, 들어보기, 만져보기, 맡아보기와 맛보기로 나누어 각각 시각, 청각, 촉각, 후각, 미각을 다루는 미술을 소개하며 이들이 기존의 시각중심적 미술에 도전하는 양상을 살펴보았다.

첫 번째, '바라보기'에서 '순수한 눈'이라는 환상에 사로잡힌 모더니즘 미술의 배경과 추상표현주의 미술론을 다루고, 이에 반하는 시간성과 움직임이 어떻게 현대미술에 나타나는가를 따라가보았다. '들어보기'에서는 음악과 소음이라는 이질적인 요소들이 어떻게 현대미술에 편입되어왔는지를 추적했다. 사운드 아트라고 하는 다소 생소한 장르를 소개하고 대표적인 작가들의 작품을 통해 다감각적인 현대미술을 심도 있게 설명하고자 한 것도 이 부분이다. '만져보기'에서는 미술의 존재적 조건인 매체와 질감을 다루고, 형태중심의 미술에서 환경으로 확장되는 과정을 살펴보았다. 특히 관람자와 작가 사이에 피부를 통해 발생하는 촉각적 경험을 설명하고자 하였다. 그리고 '맡아보기와 맛보기'에서는 가장 최근의 미술을 이야기한다. 소통과 경험을 중심으로 한 미술의 사회성까지 소급해보았다.

이 파트에는 부록이 하나 있는데, 오감의 영역 모두를 아우르며 다양한 감각을 동반하는 '배설'이 그것이다. 예술에서 배설은 가장 도발적이며 전복적인 체제공격이기도 하다. 이제껏 금기로 여기던 부끄러운 부

분에 대한 이야기들이 미술에서 어떻게 전개되고 있는가를 살펴보았다.

마지막 Part III '감각으로 소통하다'는 이제 모든 감각을 이용해 현대미술을 '경험'해보자는 실전 연습용이다. 공동체적 체험과 소통, 몸, 오브제, 매체, 시간, 언어 등 현대미술의 키워드를 중심으로 우리 시대 미술의 특성을 잘 반영하는 대표적인 작가인 올라푸어 엘리아손과 앤 해밀턴의 작품을 선택하여, 이들의 작품에 관람자들이 어떤 반응을 보이는지 살펴보았다. 회화 앞에서 조용하게 사적인 감흥을 정리하던 관람자들이, 현대미술을 통해 얼마나 다이나믹하게 자신을 표현하는지 비교해보면 재미있을 것이다.

미술사학과 박사과정에 있을 때, 정년퇴임하시는 교수님의 마지막 강의를 들은 적이 있다. 그 강의를 끝으로 은퇴하신 후 당신이 사랑하는 이탈리아 베네치아에 사시겠노라 하신 분이었다. 놀러가도 되느냐는 학생들의 질문에 그분은 미술사를 연구하는 사람은 모두가 안내자guide라고 하셨다. 이 책도 마찬가지다. 미술사를 전공하는 이들이나 현대미술에 대해 관심이 있는 독자들에게 이 책이 안내자의 역할을 해주기를 기대해본다. 인도하고 설명하는 것은 안내자의 역할이지만 구경은 관람객의 몫이다. 이제 책은 독자들의 것이다.

<div style="text-align:right">

2012년 9월

이지은

</div>

Part. I

-

미술은
아직도 '보는 것' 일까?

재닛 카디프, 「마흔 개의 성부로 나누어진 모테트」, 2001년,
가변크기, 2008년 『플랫폼 서울』전 중에서 구 서울역사 설치사진

어디선가 희미하게 들리는 아카펠라.

따라가보니 시원스레 큰 창문 밖으로 풍경이 내다보이는 방에

마흔 개의 스피커가 타원형으로 둘러서 있다. 한가운데에 나란히 놓인 기다란 의자에 앉았다.

마흔 개의 스피커는 마흔 가지 목소리가 되어 뒤통수와 귓가로, 양 뺨으로 사정없이 들이쳤다.

때로는 속삭이듯이, 때로는 폭풍처럼 웅장하게 휘몰아치며 뼛속까지 속속들이 훑어대는 목소리들.

소름이 돋았다. 뼈마디가 시큰거리고 몸이 떨리는 것을 느꼈다.

나도 모르게 눈물이 뺨을 타고 흘렀다.

마치 마흔 명의 사람들이 한꺼번에 말을 거는 듯했다.

보이지 않는 존재의 압도감에 도망치듯 방을 빠져나왔다.

그곳은 콘서트장도 오디오 시연장도 아니었다.

현대미술의 메카라 일컫는 뉴욕 현대미술관MoMA의 전시실이었다.

작품은 캐나다 출신의 미디어 작가 재닛 카디프Janet Cardiff, 1957년생의 「마흔 개의 성부로 나누어진 모테트」이다. 사용된 음악은 르네상스 시대 영국의 작곡가 토머스 탤리스Thomas Tallis의 합창곡 「나의 희망은 오로지 당신께 있나이다Spem in alium」(1575)였다. 여왕 엘리자베스 1세의 마흔 번째 생일을 기념한 이 곡은 한 조에 다섯 명씩, 여덟 조로 구성된 마흔 명의 합창단을 위해 만들어졌다. 탤리스의 명성은 당대에 쟁쟁했다. 신 앞에서의 겸손을 강조하는 가사는 음악이 주는 숭고의 체험과 어우러져 극대화된다. 이는 종교전쟁 와중에 가톨릭을 박해하던 여왕에게 가톨릭 신도였던 탤리스가 보낸 경고와도 같았다. 수세기를 건너뛰어, 21세기의 작가 카디프는 원곡의 합창을 디지털 작업을 통해 마흔 개의 목소리 하나하나로 재구성해냈다.

카디프의 작업이 원곡의 힘과 솔즈베리 성당합창단의 재능에 빚지고 있음은 말할 나위 없다. 그러나 작품에는 음악이 주는 감동, 그 이상의 것이 분명히 있었다. 그게 무엇이었을까? 작품에 열광하기보다는 분석하고, 누구의 영향을 받았으며 어떤 사조에 속하는가 분류하는 것에 익숙한 미술사가를 완전히 무장해제시키는 그 힘은 어디서 온 걸까? 얼른 감정을 수습하고 다시 갤러리에 들어가보니, 아닌 게 아니라 눈물을 닦으며 표정관리에 안간힘을 쓰는 관람객들이 여기저기 보였다. 무엇이 이들을, 아니 우리를 사로잡는가? '시각' 예술의 전당인 현대미술관을 소리가 점령한 것인가?

실제로 미술관에서 만나는 소리는 어제오늘 일이 아니다. 비디오아트의 현란함이 동반하는 음향과 설치미술에 등장하는 오디오, 게다가 작품을 구성하는 각종

기계장치들의 소음까지, 미술관은 이미 소리로 꽉 찬 공간이 되었다. 비단 소리뿐인가? 썩은 생선냄새가 진동하거나 침과 배설물이 작품의 재료가 되는가 하면, 악수하거나 뽀뽀하기로 관객과 만나는 것이 오늘날의 미술이다. 심지어 전시장에서 요리를 해 나누어먹는 간 큰 작가들도 있다.

'그런데, 이게 과연 미술인가?' 하는 질문은 「마흔 개의 성부로 나누어진 모테트」를 뒤로하고 젖은 눈을 껌뻑이며 방을 나서는 관람객들을 뒤늦게 따라온다. 고개를 갸웃하기는 전문분야의 사람들도 마찬가지다. 2005년 겨울, 현대미술관 전시 이후 뉴욕의 화젯거리가 된 이 작품에 대한 미술계의 반응은 엇갈렸다. 휘트니 미술관의 한 큐레이터는 "스피커가 많은 방이 있는" 전시를 찾는 관람객들이 많아 지쳤다고 하소연했다. 이제 사람들은 볼거리만으로는 부족해서 미술관에서 소리를 찾는 것일까.

물론 음악이 차지하는 비중 못지않게 중요한 것은 서 있는 인간을 연상시키는 스피커의 모양과 배열이다. 전시실 하나를 다 채우는 규모와 갤러리라는 고립된 공간은 감정의 고조를 위한 필요조건이다. 그러나 종래의 미술이 제공하던 이런 시각적 요소와 장치들은 감각의 극대화를 원하는 오늘의 관람객들에겐 너무 조용하다. '시각 예술'이라 불리던 미술은 더이상 시각만으로 승부할 수 없는 것인가. 미술은 이제 우리가 익히 알던 그림이나 조각품이 아닌, 기이하고 알 수 없는 돌연변이라도 되었단 말인가? 실제로 우리가 이제껏 미술작품에서 보아왔던 부동의 조용한 이미지는 당연한 장소라 여겨졌던 캔버스와 대리석을 벗어난 지 이미 오래다.

복제와 이미지 홍수시대

우리는 이미지의 세계에 살고 있다. 비잔틴 시대 이후 우상 파괴론을 둘러싸고 본격화되었던 언어와 이미지 간의 길고 긴 라이벌 관계는 이미 이미지의 승리로 끝난 듯이 보인다. 마이크로소프트 사의 운영체제이던 MS-DOS가 명령어를 중심으로 하는 언어의 위상을 보여주었다면, 이와 반대로 마우스를 이용하여 도상을 클릭하는 애플 컴퓨터의 '포인트 앤 클릭point and click' 방식은 이미지가 가진 힘을 과시하는 것이었다. 결국에는 마이크로소프트 사가 윈도우즈 시스템을 개발하면서 명령어를 버리고 도상을 클릭하는 방식을 선택하였고, 항간에는 이것이 이미지의 승리를 대변하는 사건으로 회자되기도 했다.

이미지의 생산과 소비의 방식도 많은 변화를 겪었다. 사진의 발명 이후, 디지털 카메라의 보급은 전 국민을 파파라치로 만들었고, 이는 과거 소수 전문가들이 독점하던 이미지의 생산이 더이상 특수한 분야가 아님을 증명한다.

이미지의 양적 팽창과 그 수용 방식은 또 어떤가. 미술작품은 더이상 미술관의 전유물이 아니다. 디지털 복제기술의 발달과 함께, 우리는 언제 어디서나 손쉽게 다양한 방식과 형태로 치환된 레오나르도 다빈치의 「모나리자」를 만날 수 있다. 모나리자 깔개, 모나리자 머그잔, 심지어 샤워커튼까지. 미술관의 아트숍이나 인터넷의 홈쇼핑에서 만나는 모나리자는 범접할 수 없는 예술작품의 아우라● 대신 친근한 대중성을 지녔다.

이미지의 대량복제는 벤야민Walter Benjamin이 기대했던 아우라의 붕괴를 가져오지는 못했다. 여기저기 흩어져 존재하는 이미지들은 그 수용에 있어서 과거와는 비교할 수 없는 폭과

● 아우라aura
영기(靈氣)라고 번역되며, 원래 사물이나 장소 또는 사람에서 느껴지는 독특한 분위기를 의미한다. 철학자 발터 벤야민은 이런 아우라의 개념을 전통적인 미술작품의 특징으로 삼았다. 오브제 개념으로 미술작품을 볼 때, 원본은 단 하나이며 존재한다. 이런 뉴일성에 입각하여 작품의 진품성(Echtheit)이 입증되기도 한다.
벤야민의 주장에 의하면, 작품의 유일성의 근원은 실은 의식(儀式)에 있다. 예술은 원래 주술적 목적으로 시작되었고, 후예는 종교적인 제례에 이용되었으며, 따라서 숭배의 대상이었다. 숭배되는 것과 숭배하는 자 사이에는 항상 어느 정도의 거리가 있기 마련이다. 그래서 벤야민은 아우라를 "아무리 가까이 있더라도 먼 것의 일회적 현상"이라고 한다.

파장을 지닌다. 오늘날 우리가 소비하는 이미지들은 기존의 미술 영역에 속하지 않은 다양한 매체와 시각경험들을 통해 얻어지는 모든 것을 포함한다. 이런 이미지의 홍수는 언뜻 생각하기에도 미술의 존재를 위협하고 있다.

사각형은 군림한다

사진의 발명 이전, 미술은 가시 세계의 재현을 독점하고 있었다. 벽화나 천장화로, 혹은 액자에 넣어진 캔버스나 두루마리 그림의 형태로 회화가 우리에게 제공했던 것은 평평한 물리적 공간을 뛰어넘는 시각적 환영이었다. 우리가 '그림' 하면 흔히 떠올리는 사각형의 틀은 이런 재현의 바탕이 되는 일종의 "개념적 도식conceptual schema"인 셈이다.[1]

그 틀 안의 공간은 우리가 존재하는 물리적 공간과는 완전히 별개로 취급된다. 즉 사각형의 틀이야말로 그림 앞에 선 우리의 현실과, 그림 속에 존재하는 또다른 차원의 현실을 마치 평행우주처럼 나란히 정당화하는 이론적 허구를 제공해온 것이다. 이러한 사각형의 마술은 회화가 이미 제 모습을 찾기 힘들 정도로 확장된 오늘날에도 변함없이 유효하다. 스크린은 여전히 네모이지 않은가. 우리는 프로젝터에 의해 벽에 비춰지거나 모니터 스크린을 통해 보는 영상 속에서 기존 회화의 경우와 마찬가지로 환영적인 공간을 본다.

회화가 그 매체의 조건인 평면이 갖는 물리적 공간과 시각적 환영, 양자를 담보한다면, 영상 이미지의 존재 조건은 보다 일방적이다. 일반적인 영상 작품의 경우, 필름이나 비디오테이프, DVD 같은 물리적 매체가 존재한다. 그러나 실제로 우리가

감상하게 되는 이미지는 손에 잡히지 않는 비물질적 영역인 '영상vision'에 속해 있다. 평면은 회화, 입체는 조각, 이런 식의 물리적 조건을 기반으로 하던 미술장르가 와해된 것이다.

또한 디지털 시대의 재현은 감각적으로 인지되는 형태인 동시에 복제가능한 정보로 치환된다. 우리는 「모나리자」를 루브르 박물관이 아니라 강의실의 프로젝션이나 인터넷 이미지로 더 자주 접한다. 디지털로 전사된 이미지는 생활 속에도 존재한다. 디지털 기술로 가능해진 이미지의 복제는 원본과 복사본의 질적 차이를 무너뜨림으로써 오브제 중심의 작품 개념을 뒤흔들어 놓았다. 매체를 넘어선 이미지는 더이상 미술의 장르나, 물리적인 조건으로 규정되는 것이 아니다. 미술이 독점하던 이미지를 다루는 시각영역의 확장은 시각문화연구라는 새로운 학문분야의 등장과 함께 시각성의 정의 그 자체를 문제삼게 되었다.

유일한 지식전달자, 눈

먹음직한 과일들과 아름다운 꽃, 매력적인 여인, 걷고 싶은 오솔길. 우리가 '그림' 하면 흔히 떠올리는 이미지들이다. 이런 그림 앞에 쏟아지는 찬사는 대개 "진짜 같다."이다. 만져질 듯, 금방이라도 말을 걸 듯한 대상, 그 안에 빨려 들어가 거닐어보는 것 같은 생생함. 결국 이런 찬사는 재현이 제공하는 실재와의 유사성에 기반한 것이다.

그러나 이런 그림 앞에서 한 번쯤은 자문해보자. 내가 보고 있는 것은 과연 내가 '보고' 있는 것인가? 스크린 속의 배우가 내 앞에 존재하지 않는 것처럼, 그림 속의 그녀 또한 내 눈앞

에 존재하지 않는다. 르네 마그리트René Magritte, 1898-1967의 파이프 그림에서 우리가 보고 있는 것이 파이프가 아닌 것처럼, 그림 속의 대상은 언제나 이미 스스로의 부재不在를 전제로 한다. 정신에 의해 끊임없이 조정되고 재창조되는 시각은 미술이 제공하는 재현의 힘을 빌려 우리에게 질서 있고 구체화된 세계의 상想을 제시해왔다. 파이프 그림에서 우리는 파이프를 본다고 믿는 것이다.

이제껏 눈은 세계에 대한 지식을 받아들이는 가장 대표적인 감각기관으로 인식되어왔다. '백 번 듣는 것이 한 번 보는 것만 못하다百聞不如一見.' 이런 시각의 우위를 설명하는 대표적인 예로 원근법을 들 수 있다. 르네상스 시대의 이탈리아 미술가 알베르티Leon Battista Alberti, 1404-72의 저서 『회화론』에 따르면, 그림 속에 나타나는 시각의 피라미드는 보는 이와 대칭적으로 위치하는데, 이때 대칭하는 두 피라미드의 꼭짓점들 중 하나는 그림에서의 소실점(I)이며, 또다른 하나는 화가나 감상자의 눈(K)이다.

이때 소실점에서 눈까지의 직선거리를 알베르티는 "군주광선"이라고 이름 붙였다. 일점 소실점 원근법을 따르는 이상적인 감상자를 마키아벨리식의 절대권력자로 상정한 것이다. 절

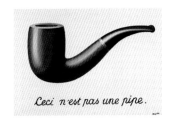

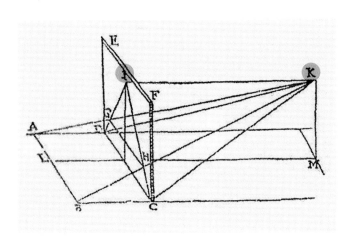

대적 시선에 의해 통제된 세계의 질서는 오로지 단 한 사람의 관람자만을 위해 존재한다. 원근법과 절대군주를 연결하는 이런 발상은 성서이야기를 충실히 전달하는 서사구조에 치중하던 중세 회화의 관심이, 르네상스 시대에 이르러서는 캔버스에 펼쳐지는 재현적인 공간의 구현으로 옮겨가는 것과 맥락을 같이 한다. 이는 원근법이라는 하나의 시각체계가 이전의 성서에 비견될 정도로 세계를 이해하는 새로운 틀이 되었음을 암시하고 있다.

진실에 닿기 위해 왜곡한다

한편 조나단 크래리 Jonathan Crary, 19세기 시각의 위상 변화를 연구하는 미국의 미술사학자는 한 시각체제 내에도 다양한 시각성이 존재한다고 보았다. 이런 다양함을 오직 하나의 본질적 시각essential vision 으로 통합하는 과정에는 많은 배제가 뒤따른다. 즉, 시각은 걸러지고, 은폐되며, 교육되는 것이다. 크래리는 카메라 옵스쿠라camera obscura를 예로 든다. '어두운 방'을 뜻하는 카메라 옵스쿠라는 암실이나 밀폐된 공간에 작은 구멍을 통해 들어온 빛

카메라 옵스쿠라, 1646년

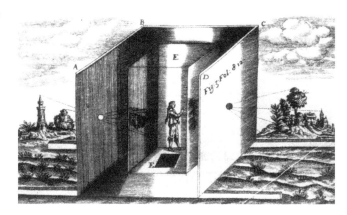

이 반대편 벽면에 밖의 풍경이 거꾸로 보이는 영상을 비추는 것에 착안한 기구이다.

16세기 후반에서 18세기 말에 이르는 시기에 카메라 옵스쿠라는 감각의 혼란 속에서도 '진실'을 보장하는 기술 중 하나였다.[2] 관찰자는 외부세계와 단절된 채 고립되고, 껌껌한 텅 빈 공간 안에 존재한다. 고립된 방에서 세계는 카메라의 구멍을 통해 논리적으로 연역되고 재현되며, 수학적으로 검증 가능한 확실성으로 다가온다. 따라서 상대적으로 신체에 의존하는 다른 감각적인 증거들은 무시되었다. 카메라 옵스쿠라에 의한 재현은 원근법과 마찬가지로 과학의 힘을 빌려 세계의 객관적인 상像을 규정하는 지식 권력의 도구였던 것이다.[3]

원근법 이후 시각의 위상을 뒷받침했던 또하나의 절대적인 이론은 근대 철학자 데카르트의 『방법서설』(1637)이었다. 데카르트는 빛을 굴절되고 반사되며, 측정될 수 있는 물리적 측면으로 설명하였다. 그러나 "지각, 또는 지각행위는 시각에 관한 것이 아니다. (…) 이는 오로지 정신에 의한 검열이다."[4]라는 그의 명제에서 드러나듯, 그에게 빛이 망막에 가져다주는 정보를 읽는 지각행위는 철저히 정신적인 것이었다.

이런 견지에서 그는 선대의 철학자들이 주장하였던 '유사성 이론resemblance theory'을 배척했다. 유사성 이론은 이미지가 재현하는 사물과 유사해야만 한다는 견해로, 예를 들면 네 변의 크기가 같은 사각형의 쟁반일 경우, 그것의 이미지 역시 네 변의 크기가 동일하여야 한다는 원리다. 이에 반해 데카르트는 이미지가 "보다 완벽하게 사물을 재현하기 위해서는 닮게 만들려는 유사성을 버려야 한다."[5]며, 이미지와 사물을 동일시하게끔 하는 재현의 법칙에 따라야 한다고 주장했다. 소실점을 향할수록 좁아지는 원근법적 공간 개념에서 그려진 이미지는 묘사된 실제의 형태와는 다르게 왜곡된다. 변의 크기가 같

은 쟁반도 원근법의 질서에 의해 묘사된 이미지에는 그 변의 길이가 서로 다르게 나타나는 것이다. 재현의 필수 조건은 아이러니하게도 형태의 왜곡이다.

문화비평가 마틴 제이Martin Jay는 이러한 원근법 이론과 주체의 합리성에 관한 데카르트의 철학사상을 동일한 근대성의 발현으로 보고, 이를 '데카르트적 원근법주의Cartesian perspectivalism'라고 부른다.[6] 제이는 데카르트적 원근법주의가 과학적 세계관에 의한 시각경험을 가장 '자연스럽게' 표현해주는 수단으로 인식되어왔다는 데 주목했다.[7] 원근법이 자연스럽다고 느껴지는 것은 원근법으로 묘사된 장면이 실제로 내가 보고 있는 것과 일치하기 때문이 아니다. 가시 영역 주변부의 굴절과 왜곡을 넉넉히 포용하는 우리의 눈과 달리, 원근법이 상정하는 수학적 공간은 오차를 허용하지 않는다. 우리가 원근법을 자연스럽게 받아들이는 것은 우리의 눈이 그렇게 교육되었기 때문이다.

원근법에서 시각의 피라미드가 상정하는 눈은, 우리의 신체에 속한 두 개의 눈이 아니다. 그것은 한 지점에 고정되어 있는 외눈이다. 그것은 마치 자신 앞에 펼쳐진 장면을 구멍 하나를 통해 들여다보는 것 같은 '고립된 눈'이며, 깜박이지도 잠들지도 않는 영원한 눈이자, 신체에서 이탈한 눈이다. 또한 이 눈은 시각의 피라미드에서 꼭짓점을 차지한 사람 누구에게나 동일한 시각경험을 부여하는 것으로 전제된 "초월적이며 보편적인 눈"이기도 하다.[8] 그러나 과연 이런 보편성은 실제로 존재하는 것일까? 미술은 앞서 본 원근법의 예처럼 이성이 지배하는 시각의 우위에 그저 별다른 불만 없이 편승해 온 것일까?

미술의 반란

　하나의 규범적 시각을 위해 다른 시각의 가능성들을 배제하는 과정에서 은폐된 요소들을 들춰내고, 우리에게 이미 자연스레 '그렇게 보이도록' 훈련된 시각의 위상을 전복시키는 것은 현대미술의 과제였다. 물론 시각중심주의에 대한 저항은 이전에도 있었다. 이탈리아 르네상스 회화의 원근법적 공간에 대한 대립적 요소로, 사물의 질감과 색채를 강조한 17세기 네덜란드 정물화와 바로크의 천장화를 들 수 있다.[9]

　네덜란드의 화가 빌렘 클라스 헤다Willem Claesz Heda, 1593년경 -1680의 정물화를 보자. 원근법의 원리를 따른다면 금방이라도 굴러떨어질 것 같은 앞쪽의 접시들은 공간에서의 리얼리티를 상쇄할 만큼 강력한 디테일과 질감으로 사실적으로 보인다. 화가는 애초에 공간의 깊이를 표현하는 것에는 별 관심을 두지 않았다. 대신 금속의 반짝임, 빵 껍질의 표면이나 톡 터질 것 같은 레몬 알갱이, 물기 도는 굴의 질감에 매료되었다.

빌렘 클라스 헤다, 「정물」, 1635년,
패널에 유채, 88×113cm,
암스테르담 국립미술관

바로크 미술의 환영적 공간 역시 원근법에 반기를 들었다. 건축물의 구조를 모방한 가상의 틀과 그 틀을 넘나들며 안팎으로 표현된 회화적 공간은 실재와 가상의 경계를 모호하게 만든다. 하나의 소실점을 향한 일관된 질서를 거부하고, 의식적으로 표면과 깊이의 모순을 탐닉하고 있다. 원근법의 공간이 자연을 비추는 투명한 창, 혹은 평평한 거울을 표방했다면, 이에 반해 바로크는 시각적 이미지들을 왜곡시키는 변형거울이었다고 할까.

그러나 위의 예들은 모두 소극적이다. 다른 감각기관과 분리되어 순수한 정신의 사도로 군림해온 시각의 권위를 어떻게 전복시킬 것인가, 그것도 다름 아닌 눈으로 보는 미술에서. 시각중심주의에 대한 본격적인 미술의 반란은 전통적으로 이성중심주의를 표방해온 철학의 전환과 그 맥락을 같이한다. 데카르트 이후 철학이 매달려온 인식론의 문제가 현상학에 이르러서 정신의 영역에서 몸에 대한 담론으로 방향을 트는 것과 같이, 20세기의 현대미술은 이제껏 시각에만 치중하던 미술에서 몸에 대한 새로운 화두를 끄집어낸다.

Part. II
-
감각을 깨우다

1

바라보기

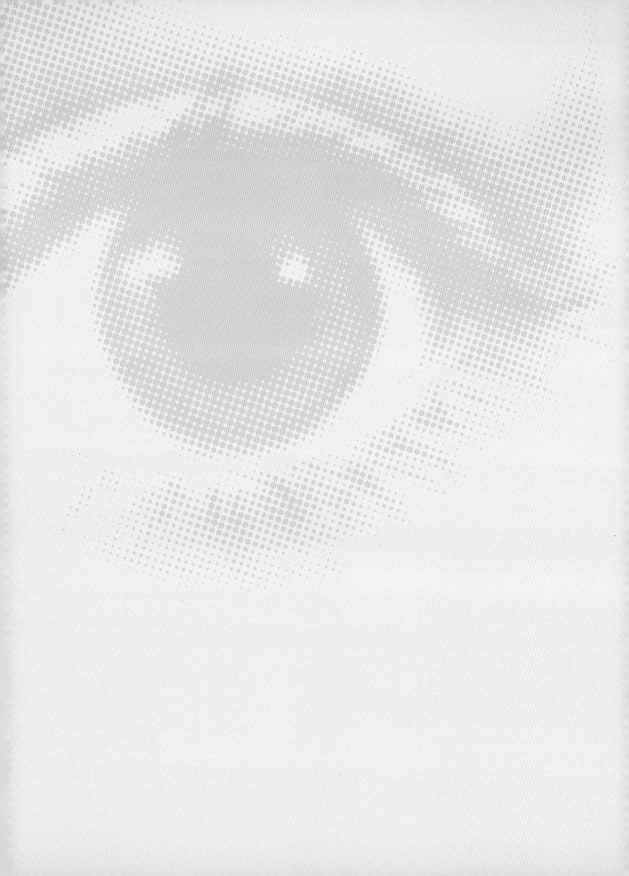

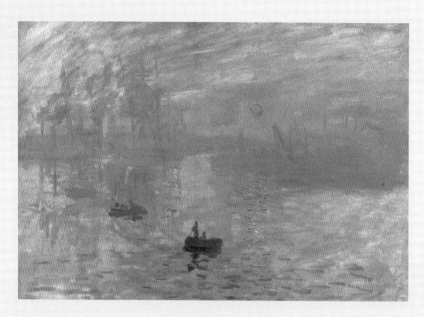

클로드 모네, 「해돋이, 인상」, 1873년,
캔버스에 유채, 48×63cm, 파리 마르모탕 미술관

"그림을 그리러 나갈 때면 앞에 놓인 대상이 무엇인가에 대해 잊도록 노력하시오. 단지 여기에는
약간의 정사각형 모양의 청색이, 직사각형의 분홍이, 저기에는 노란 덩어리가 있다고 생각하시오. 풍
경이 당신만의 순수한 인상을 줄 때까지 바로 그 색과 형태를 눈에 보이는 대로만 옮기면 됩니다."1

　제자에게 건넨 모네의 조언이다. 18세기 신고전주의 회화는 윤곽선과 고유색을 기반으로 한 매끄
러운 표면을 중시하였다. 이후 19세기 인상주의 회화에서 가장 두드러진 변화 중 하나는 그림에 고스
란히 나타나는 붓질의 흔적이었다. 눈앞에 펼쳐지는 시각적 자극들을 가감 없이 캔버스로 옮기고자
한 인상주의 화법의 특징이다.

　이러한 새로운 기법은 인상주의를 옹호하는 이들에게 18세기 신고전주의의 아카데미즘에 대한 도
전인 동시에 '자연'에 더 가까이 다가가려는 시도로 비춰졌다. 그런데 이러한 변화가 나타난 이유는
무엇일까? 화법 논쟁에 끼어들어 기존 회화의 역할을 뒤흔든 것은 모네의 조언에서 단적으로 나타나
는 화가의 순수한 시각이며, 그 논의의 중심에는 미술 이전에 '순수한 눈'이라는 개념이 자리한다.

순수한 눈

시각을 정신의 영역이 아닌 몸의 영역에서 정의하고 탐구하려는 시도는 과학 시대의 도래와 함께 본격화되었다. 19세기 초에 나타난 생리학적 기반의 시각논의 역시 데카르트적 원근법주의의 탈육체화된 시각성에 대한 반론으로 해석할 수 있다. 시각에 대한 논의에서 신체가 새로운 중심으로 등장한 계기는 1810년 출간된 괴테의 『색채론』●이었다. 괴테는 강한 빛을 보고 난 후 남는 망막의 잔상과 그 색채변화에 주목하였다. 이는 시각현상을 더이상 정신의 영역이 아닌 신체의 영역으로 이끄는 전기를 마련한 것이었다. 괴테 이외에도 데이비드 브루스터David Brewster, 조셉 플라토Joseph Plateau, 구스타프 페히너Gustav Fechner, 요하네스 뮐러Johannes Müller 등으로 이어지는 19세기 초반의 생리학적 관심은, 몸에 속하고 정신에 지배받지 않는 자율적인 시각을 제시하였다.[2]

대표적인 예로 독일 생리학자인 요하네스 뮐러가 제시한 '특수신경에너지spezifische Sinnesenergien'를 들 수 있다. 뮐러는 관찰자의 시각적 경험이 어떤 외부의 빛과 관계없이, 망막에 가해지는 압력이나 전기충격, 마취 같은 화학반응에 의해서도 일어날 수 있다는 것을 입증하였다. 정신과는 별개의, 철저하게 생리적인 반응으로 시각작용을 설명하며 뮐러는 '실제로 존재하는 것을 보는' 시각행위에 부여되었던 종래의 객관성을 뒤엎었다. 이제 내가 보는 것은 반드시 내 눈앞에 존재하는 것이어야만 하는 게 아니라, 내 신체의 신경작용으로 만들어지는 것이다. 이는 더이상 카메라 옵스쿠라가 제공하던 객관적 세계의 패러다임이 유효하지 않음을 시사한다.

미술사학자 크래리는 이런 뮐러의 이론에 기초하여 이른바

● 괴테의 색채론

인간의 감각과 대상의 유기적 관계에 주목하는 독창적인 이론을 펼친 괴테는 색채현상을 밝음과 어둠의 만남, 그리고 그 경계선에서 주로 일어나는 것으로 인식하였다. 당시 지배적인 이론은 뉴턴의 광학이었다. 빛을 통해야 색을 이해할 수 있으며, 색채가 인간의 감각과는 독립적으로 존재한다고 한 뉴턴의 이론에 반발해, 괴테는 특히 색이 생리적, 물리적, 화학적 특성 외에도 감성과 도덕성을 갖고 있으며, 언어처럼 말을 하고 대중이 알아차릴 수 있는 상징성을 내포한다는 것을 강조했다. 이는 인상주의와 추상미술을 시작할 수 있는 중요한 근거로 미술사를 변화시켰다.

'자율적 시각autonomous vision'이라는 새로운 형태의 모더니티를 상정하였다.3 그것은 관념의 지배를 받지 않는 순수하게 생리적인 시각작용을 말하며, 외부에 존재하는 대상의 물리적 유무에 관계없이 자극에 반응하는 가변적이고 불분명한 시각이다.

이러한 새로운 시각이 미술로 확장된 것을 가장 잘 볼 수 있는 예가 바로 화가의 순수한 눈을 중시한 인상주의이다. 물론 모네가 추구하는, 기억이나 지식의 지배를 받지 않도록 자기가 그리는 대상을 인식하지 않고, 눈에 보이는 시각적 자극을 고스란히 화면에 옮김으로써 자연에 더 가까워질 수 있다는 인상주의의 발상은 환상에 지나지 않는다. 화가가 아무리 눈에 보이는 대로만 대상을 지각한다 해도 이를 화면에 옮기는 과정에는 화가의 판단에 의한 '회화적 질서'가 자리하기 마련이다. 그러나 이런 순수한 눈에 대한 논의는 기존 회화의 역할이었던 외부 대상의 묘사를 넘어서, 화면 내에서의 주관적이고 자율적인 조형성을 이루는 현대미술의 행로에 중요한 징검다리 역할을 하기에 이른다.

순수한 시각에 대한 추상미술의 집착

● 오르피즘Orphism
20세기 프랑스 회화의 한 경향으로 원래는 그리스의 오르페우스교 사상에서 연유한 명칭이다. 시인 아폴리네르가 1910-14년경 로베르 들로네의 작품에 나타난 큐비즘의 새로운 전개를 보고 이렇게 불렀다. 큐비즘 초기의 엄격한 구성을 이어받으면서 미래파의 다이내미즘을 포괄하여 원색을 시적, 음악적으로 표현했다. 들로네와 그 부인 소니아는 이러한 경향을 발전시켜 선명한 색의 원과 호를 많이 쓴 율동적인 화면을 구성하는 등, 추상적 표현 속에 풍부한 환상을 섞어 넣은 독자적인 화풍을 확립하기도 했다.
대표적인 작가로 들로네 이외에도 레제, 피카비아, 뒤샹 등이 있다.

순수한 시각에 대한 미술의 탐구는 20세기에도 계속되었다. 이는 20세기 초반, 추상미술을 둘러싼 숱한 이론과 사조들이 말하는 색에 대한 논의에서 엿볼 수 있다. 가장 두드러진 예는 로베르 들로네Robert Delaunay, 1885-1941가 창안한 오르피즘●이다. 1912년 발표한 '순수 회화에서의 리얼리티 구축에 대하여'라는 글에서 들로네는 '회화적 리얼리티'의 근본을 색채로 보

았다. 그에게 색채란 회화에 "깊이감과 형태, 그리고 운동감을 부여"해주는 절대적 요소였다.[4]

들라크루아에서 쇠라에 이르는 프랑스 화가들에게 영감을 주었던 화학자 슈브뢸Michel-Eugène Chevreul의 1839년 논문에서 발견한 '동시적 대조'●라는 법칙은 들로네의 작품 속 색채대조와 동시성에 의한 하모니를 통해 '회화적 리얼리티'로 거듭났다.● 이는 망막에 직접 작용하는 빛에 의한 색채만으로 이루어진 향연이요, 각각의 색이 고유의 음색을 동시에 뿜어내는 색의 교향악이었다.[5] 여타의 문학적 의미나 지각 가능한 대상, 연상 가능한 형태 등은 들로네의 회화에서 무의미하다. 오로지 순수하게 시각적인 자극과 반응으로 이루어지는 회화는 그가 궁극적 목표로 삼는 추상의 완성이었다.

한편, 제2차 세계대전 이후 미술에서 이러한 시각적 순수성을 추구한 대표적인 예로 미국 뉴욕을 중심으로 한 추상표현주의Abstract Expressionism의 모더니스트 회화Modernist Painting 이론을 들 수 있다. 모더니스트 회화라는 명칭은 당대 비평가 클레멘트 그린버그Clement Greenberg, 1909-94에 의해 사용되었다. 그림을 어떻게 바라보느냐에 대한 그린버그의 주장은 '순수한 시각'이라는 한마디로 요약할 수 있다. 관람자는 그의 기억이나 경험, 역사적 배경을 이끌어내는 어떠한 단서도 제공하지 않는 순수한 추상 앞에서, 단지 시각이 받아들이는 조형적 요소로서만 그림을 감상하게 된다.

추상회화에 관한 담론에서 그린버그의 유산은 크게 매체론과 시각성opticality으로 나뉜다. 그린버그는 미술의 각 영역이 가진 독자적인 매체의 특성을 그 본질로 상정하였다. 예를 들면, 평면은 회화, 입체는 조각, 서사는 문학, 시간성은 공연이라는 식의 구분이다. 그에게는 각 예술 분야가 가진 독특한 매체성의 보장이야말로 예술의 독자성과 가치를 지켜내는 방법

● 슈브뢸의 동시적 대조
두 가지 이상의 색을 동시에 볼 때, 그들 색이 서로 영향을 미쳐 색을 단독으로 볼 때와 색이 다르게 보이는 현상.

● 들로네의 전략
우리가 들로네 작품에서 느끼는 하모니와 달리 아이러니하게도 들로네 자신은 음악을 매우 싫어했다. "음악과 소음은 나를 소름끼치게 한다."라는 그의 발언은 그의 회화가 오로지 망막에만 직접 작용하는, 순수하게 시각적인 것임을 거듭 강조하려 한 것이다.

로베르 들로네,
「첫 번째 원반」, 1913-14년,
캔버스에 유채, 지름 135cm, 개인소장

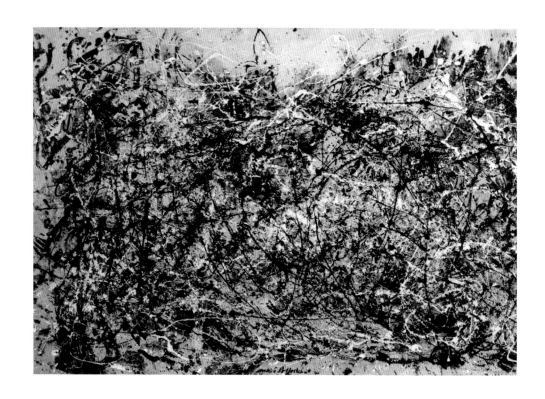

**잭슨 폴록,
「작품 I」, 1950년,**
밑칠하지 않은 캔버스에 유채와
에나멜 페인트, 172.7×264.2cm,
뉴욕 현대미술관

이었다. 그린버그가 모더니스트 회화의 특성이라고 주장한 캔버스의 "평면성flatness과 평면성의 한계the delimitation of flatness"6는 회화의 정의를 물리적 조건에 한정시키는 것으로, 문학이나 연극, 조각, 건축 등 다른 미술영역과 공유하지 않는 회화만의 순수성을 추구한 것이었다.

반면 시각성은 회화의 감상에서 요구된다. 그린버그에게 있어서 훌륭한 모더니스트 회화는 과거 미술사에 나타난 거장들의 작품과 견주었을 때, 동등한 조형적 가치를 갖는 작품을 말한다. 주제나 규모, 생생한 묘사가 아닌, 색과 선, 면들로 이뤄진 조형적 요소가 판단의 대상이 된다. 대표적인 예로 그린버그가 고전회화 명장들의 대를 잇는 대가의 반열에 올려놓은 잭슨 폴록Jackson Pollock, 1912-56의 작품을 보자.

실타래같이 엉킨 색색의 선들은 더이상 관람자가 걸어 들

어갈 수 있을 것 같은 가상의 공간을 허락하지 않는다. 알아볼 수 있는 어떤 사물도, 형태도 존재하지 않는다. 화면을 가득 메운 흩뿌려진 물감들은 캔버스 구석구석 더하고 덜할 것도 없이 고르게 퍼져 있다. 화면은 그야말로 물감이 얹힌 평평한 캔버스이다. 우리가 보고 있는 그림은 더이상 여인도, 풍경도 아닌 그림 그 자체일 뿐이다. 눈은 실타래처럼 얼기설기 교차된 색과 색 사이를 방황한다. 선과 선, 색과 색의 순간적이고 감각적인 만남이 있을 뿐, 사색이나 추론은 그림 앞에 소용이 없다.

이런 회화의 조형적 가치는 그린버그가 주장하는 "순수하게 시각적인 경험"7을 통해 관람자에게 인식된다. 그것은 개념이나 서사 등 문학적인 요소도 없고, 명암을 통한 입체감으로 조각을 닮으려는 노력도, 원근법을 통한 건축적 공간의 모방도 없는, 오로지 '회화적인' 시각경험만을 말한다. 그러나 그린버그 자신이 인정하듯, 이런 순수한 시각적 경험이 미적 경험으로 치환되려면 또하나의 과정, 즉 관람자에 의한 반영 reflection이 필요하다. 시각의 순수성을 내세우는 그린버그의 이론에서 조형적 가치는 아이러니하게도 관람자에 의해 반영되고 투영된 효과이다. 반영은 엄밀히 말해 매우 사변적이고 주관적인 행위이다.

그러나 그린버그가 생각한 반영은 이와 반대로 보편성에 도달하는 과정이었다. 그는 칸트가 주장한 무관심성●을 기반으로 하여 미적 경험을 설명한다. 주관에 의해 지배받지 않는 '순수한 시각적 경험'은 그린버그의 이론대로라면 철저하게 무관심한 관람자가 작품이 전달한 조형적 가치들을 반영하여 다시 작품에 투영함으로써 미적 경험으로 치환된다.

이러한 설명으로 그린버그가 도출하려고 하는 것은 바로 추상미술이 주장하는 보편성이다. 그것은 순수하게 시각적으로

● 칸트의 무관심성 disinterestedness
예술을 감상할 때 어떠한 도덕적·지적 전제조건도 필요하지 않다고 보는 이론. '무관심적'이라는 용어는 '자신의 이익추구가 동기화되지 않은'이라는 뜻으로, 18세기 중엽에는 윤리학적 의미로 사용되었으나 미(美)에 관한 논의에 사용되면서 근대 미학 성립에 중요한 역할을 하게 되었다. 칸트는 이러한 무관심성을 '이해관계를 초월한 상태'로 규정한다.
이러한 무관심성, 즉 사적 조건들이나 선입견으로부터의 완전한 자유로움을 바탕으로, 우리는 '누구에게나 전제할 수 있는 주관적 조건들'만을 염두에 둔 상태에서 느끼는 만족감에 따라 아름다움과 숭고를 판정할 수 있게 된다. 아름다움에 대한 판단은 미(美)에 대한 객관적인 법칙에 따르는 것이 아니라 상호 주관적 공감의 지평인 주관적이면서도 동시에 보편적인 조건에 기인한다는 것이다. 이러한 무관심성을 기초로 하는 칸트의 미학은 모든 미학 이론의 전제가 되었으며, 현대미학에서도 절대적 비중을 차지하고 있다.

만 경험된 조형적 가치는 주관성을 배제한 어느 누구에게나 보편적으로 경험된다는 매우 비현실적인 가정이다. 문화와 인종, 성별과 나이를 초월하여 인류가 다 같이 공감하고 소통할 수 있는 것이 바로 추상이라는 주장이다. 어떠한 가시적 대상의 재현이나 문학적 요소도 용납하지 않고, '순수하게' 시각적인 요소만으로 회화를 정의하려한 그의 이론은 도그마로 불릴 정도로 많은 비판을 받아왔다. 또한 냉전시대 사회주의 진영의 리얼리즘과 비교하여 민주주의 진영의 추상미술의 문화적 우월성을 드러내는 선전에 이용되기도 하였다.[8]

그린버그의 궤변을 패러디하여 미국 화가 마크 텐지Mark Tansey, 1949년생는 「순수한 눈의 실험」이라는 작품을 만들었다. 그림 속에는 소 한 마리가 목장풍경을 묘사한 그림 앞에 눈을 끔벅이며 서 있다. 소를 둘러싼 사람들은 다름 아닌 당대의 저명한 미술 비평가, 미술관장과 학자들이다. 이성의 지배를 받지 않은 순수한 시각이란, 이성을 지니지 않았다고 여겨지는

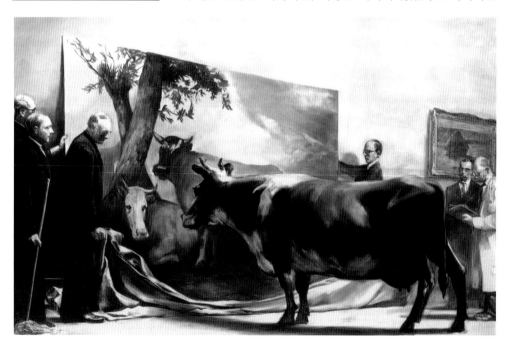

마크 텐지,
「순수한 눈의 실험」, 1981년,
캔버스에 유채, 198.1×304.8cm,
메트로폴리탄 박물관

짐승에게서나 기대할 수 있는 것인가. 아니, 과연 그런 순수한 시각이 존재하는가. 톈지의 그림은 순수한 시각의 보편성을 믿었던 모더니스트 회화이론을 향해 코웃음치고 있다.

추상표현주의의 정점이 지나간 1960년대 후반의 미술은 그린버그가 세워놓은 현대회화의 기준을 망설임 없이 내던졌다. 다시금 재현이 나타나고, 대중문화가 미술관에 끼어들었으며, 그린버그가 가장 두려워하던 미술 외적 요소들인 문학, 서사 구조, 역사성, 장식성, 시간 등이 미술의 영역에 다시 등장했다. 그중 가장 주목할 만한 현상은 미술작품이 마주보고 소통하려는 대상이 시각중심인 눈에서 몸으로 옮겨가게 되었다는 것이었다. 이는 동시대 철학의 흐름과도 그 맥을 같이한다.

눈에서 몸으로

「눈과 마음」이라는 논문에서 철학자 모리스 메를로퐁티 Maurice Merleau-Ponty, 1908-61는 "생각한다, 고로 존재한다 cogito ergo sum."라는 데카르트의 주체 개념을 반박하며, 이제껏 정신으로만 여겨지던 주체의 정의에 몸을 끌어들였다. 메를로퐁티는 외부세계를 이해하는 정보를 얻는, 가장 대표적 감각기관으로 여겨져왔던 '눈'에 주목했다. 데카르트가 상정한 눈은 원근법의 일점 소실점같이 한곳에 고정된 애꾸눈이자 그것이 속한 몸을 떠나 존재하였다면서, 데카르트의 고정불변한 시각을 비판했다. 그리고 메를로퐁티는 시각과 움직임의 연계를 내세웠다. 그가 주장하는 현상학적 시각은 개념화된 눈을 다시금 그것이 속한 몸에 귀속시키는 것이었다.

눈은 세계로 향한 고정불변의 창이 아니다. 우리의 시각은

몸의 움직임에 따라 방향을 바꾸고 주어진 조건에 따라 끊임없이 변화하는 것이다. 이제 몸으로 되돌아간 눈으로 보니, "내가 내 것이라고 부르는 실제적인 몸"은 '보는' 주체인 동시에 '보이는' 대상이 되었다. 따라서 현상학적 주체는 이전의 데카르트적 주체처럼 "사유와 같이 투명한 자아self through transparence"가 아니다. 신체는 "혼연한 자아self through confusion요, 나르시시즘의 자아, 보는 사람이 그가 보고 있는 것 속에 속해 있는 자아이자, 느끼는 행위가 느껴진 것 속에 내재되어 있는 자아이다. 그러므로 몸은 사물 속에 갇힌 자아요, 따라서 앞과 뒤를 가지며 과거와 미래를 지니고 있는 자아이다."9

이런 현상학적 담론을 반영하듯 미술에서도 이제 누드화나 초상화의 대상으로서가 아닌 행위주체로서의 몸이 본격적으로 탐구되었다. 작품을 만드는 작가의 몸이나 작품을 감상하는 관객의 몸에 대한 반성과 탐구였다. 1960년대를 뜨겁게 달구던 해프닝과 퍼포먼스, 그리고 미니멀리즘이 그 주인공이다.

미니멀리즘의 쟁점

1960년대 중반, 미니멀리즘Minimalism은 그 등장과 함께 많은 논생들을 일으켰다. 이는 이들 작품의 외모가 가지는 엄정성과 공업용 재료의 사용이 일반 감상자들에게 당혹스런 반감을 불러일으키기도 하였거니와, 미니멀리즘의 작가들이 서슴없이 쏟아내는 모더니즘에 대한 비판이 당시 미술계의 주류를 차지하던 모더니즘 추종자들에게 위기의식을 불러일으켰기 때문이다. 미니멀리즘을 둘러싼 논쟁은 미국의 대표적 미술전문지인 〈아트포럼Artforum〉과 〈아트 매거진Arts Magazine〉을 중심

으로 60년대 중후반을 뜨겁게 달구었다. 미니멀리즘의 연대기를 저술한 〈아트포럼〉의 제임스 메이어James Meyer가 지적하듯, 이 싸움은 모더니스트와 미니멀리스트 진영이 추상의 정통성을 두고 서로가 적자라고 주장하며 일어났다.[10] 반면 일종의 욕설이자 결함을 의미하는 '인간형태주의'*라는 용어를 내세우며 이를 서로 반대편이 가진 특징이라고 주장하기 시작했다.

미니멀리스트들은 미술의 각 장르가 가진 내재적 본질로서의 매체 개념에 반대하며, '예술'과는 정반대의 것으로 인식되었던 사물성thingness을 내세웠다. 미니멀리즘 논쟁의 시작을 알린 주자이자, 대표적인 작가인 도널드 저드Donald Judd, 1928-94의 경우 아이러니하게도 그 이론적 토대는 상당부분 그린버그의 모더니스트 회화론에 기반하고 있었다.

> 회화는 거의 하나의 존재이자 하나의 사물이지, 여러 존재들이나 지시체들의 불특정한 집합이 아니다. 이런 단일한 사물은 이전의 회화를 능가한다. 그것은 또한 사각형을 확실한 형태로 자리매김하는데, 이때 사각형은 더이상 중립적인 한계neutral limit가 아니다. (…) 그것은 분명 벽 또는 또다른 평면과 평행하게 1-2인치 떨어져 튀어나온 평면을 말한다. 이때 이 두 평면들 사이의 관계는 특정하다. 그것은 형태다. (…) 새로운 작품은 분명 회화보다는 조각을 더 닮았다. 하지만 그것은 회화에 더 가깝다.[11]

저드는 그린버그가 주장한 '모더니스트 회화'의 존재론적 조건, 즉 캔버스의 "평면성과 평면성의 한계"를 물체 혹은 특정한 사물specific object로 확장했다. 저드에 의하면 그린버그가 주장하는 모더니스트 회화의 귀착점은 캔버스의 형태인 사각형이다. "사각형은 그 자체로 형태이다. 그것은 분명 온전한

● 인간형태주의anthropomorphism
도널드 저드에 따르면, 인간이나 살아 있는 생명체가 아닌 사물에서 인간의 외형을 느끼는 것을 말한다. 마치 이러한 느낌을 묘사된 사물의 본질적 성격인 양 여기는 것이다. 뒤페이지 마크 디 수베로의 작품 「행크 챔피언」이 마치 무릎을 꿇고 두 팔을 우아하게 뒤로 젖힌 발레리나로 보인다면 이것이 바로 '인간형태주의'이다.

형태이고, 이런 사각형은 그 안쪽이나 그 위에 놓일 구성을 결정하고 제한한다."[12]

그러나 이런 단일한 형태가 갖는 강력한 통일성은 회화에 나타나는 부분들의 상관성relationality에 의해 와해된다. 회화에 나타난 부분과 전체, 주된 형태와 부수적인 형태들이 갖는 상관성이 우리에게 마치 실제로 어떤 대상 혹은 인물을 보는 것 같은 느낌을 주는 것이다. 물론 이러한 상관적 성격은 회화에만 국한된 것이 아니다.

에세이 「특정한 사물들specific object」에서 저드는 조각가 마크 디 수베로Mark Di Suvero, 1933년생가 사용한 기둥들이 "마치 클라인Frantz Kline, 1910-62의 붓질 자국처럼 움직임을 모방하고 있다."고 비난했다. "튀어나온 막대와 양철조각에서는 몸짓이 느껴진다. 이들은 한데 모여서 자연주의적이고 인간형태적인 이미지를 이룬다."[13] 저드에 의하면 인간형태주의는 모더니스트 회화, 특히 그린버그가 옹호하던 추상표현주의 회화의 대표적인 특질이다. 말하자면 작품을 구성하는 부분들이 마치 몸통에 팔 다리가 붙어있듯이 서로 간에 주종관계를 이룬다는 것이다. 저드는 이러한 인간형태주의를 유럽미술의 전통적인

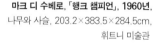

마크 디 수베로, 「행크 챔피언」, 1960년,
나무와 사슬, 203.2×383.5×284.5cm,
휘트니 미술관

회화적 환영주의의 잔재로 보았다.[14] 그는 "대부분의 추상회
화에 나타난 형태나 선들 역시 그 강세와 움직임에 있어서 인
간형태주의적"[15]이라고 보았다.

아는 만큼 보인다

저드가 작품 안에 내재된 상관성을 인간형태주의로 설명한
반면에, 또다른 미니멀리즘 작가 로버트 모리스Robert Morris,
1931년생●는 작품과 관람자와의 관계에 주목했다.

> 관람자는 보는 것과 동시에 그의 심상에 맺히는 패턴이
> (보이는) 대상의 존재론적 사실과 일치할 것이라고 "믿는
> 다." 이런 견지에서 믿음이란, 공간의 확장과 그 확장의 시
> 각화에 대한 믿음 둘 다를 의미한다. 다시 말해서 이는 인지
> 행위가 시각영역과 공존한다기보다 차라리 시각영역의 경
> 험에서 비롯된 결과라는 것이다.[16]

관람자의 선험적a priori 인지행위는 보이는 대상과의 지각적
만남만큼이나 작품을 감상하는 데 결정적인 역할을 한다. 풀
어 말하자면 이렇다. '자라보고 놀란 놈, 솥뚜껑 보고도 놀란
다.' 여기서 우리가 주목해야 하는 것은 우리가 어떤 둥글납작
한 물체와 마주쳤을 때 거기서 자라나 솥뚜껑 중 하나만을 볼
수 있다는 것이다. 어떤 사물을 보고 즉각적으로 자라로 인식
하거나, 솥뚜껑이라고 인식하는 것이지, 하나의 대상에서 이
둘을 동시에 볼 수는 없다. 새로운 대상의 게슈탈트●를 이전
에 보았던 유사한 대상과의 첫 만남에서 각인된 게슈탈트와

미니멀리즘

● 모리스의 독특한 행보
1948년에서 1950년까지 캔자스시티 아트
인스티튜트에서 미술을 전공한 그는 샌프
란시스코의 캘리포니아 예술학교에서 일
년여 쯤 수학한 후 리드 칼리지로 옮겨 철
학과 심리학을 공부했다.

● 게슈탈트 Gestalt
게슈탈트(형태, 형상)는 우리가 어떤 사물
이나 현상을 지각할 때 떠오르는 어떤 형
태를 말한다. 이를 바탕으로 인간의 인지
행위를 다루는 것은 1912년 베르트하이머
의 연구로 시작된 게슈탈트 심리학이며 보
통 형태 심리학이라고 번역한다.
이것이 설명하는 것 중 우리가 접할 수 있
는 가장 흔한 현상으로 착시현상의 원리가
있다. 검정 바탕의 회색은 흰색 바탕의 회
색보다 밝아 보이고, 자라를 본 적이 있는
사람은 솥뚜껑을 보고 놀란다. 또한 흰 종
이에 붉은 빛을 비추더라도 우리는 그 종
이를 흰색이라고 생각하기 마련이다. 본다
는 것은 눈이 보는 것을 넘어서는 것이며,
다시 말해 지각을 결정하는 요인은 그 사
람의 지각적 습관에서 나온다는 것이다.

연결짓는 것은 즉각적이고 재고의 여지가 없는 행위이다.

그 시작부터 모리스는 능동적인 관람자를 생각하고 있었다. 모리스에 의하면 미니멀리즘 조각은 이제껏 작품 안에 존재하던 상관적 요소들을 없애는 대신, 이를 작품과 공간이 맺는 관계, 빛, 그리고 관람자의 시각 작용으로 대신한다.[17] 부분들 간의 위계적인 관계, 작가적 제스처와 표면의 색채 등은 사라진다. 형태가 주던 암시나 환영은 작품에서 축출되었다. 작품은 오로지 관람자와의 관계 속에서만 존재하며, 관람자는 눈으로만 작품과 관계 맺는 데 그치는 것이 아니라, 그/그녀의 물리적 신체와 함께 실제의 공간을 공유하는 작품을 인식하게 되는 것이다. 이러한 관계는 자연스레 관람자의 몸에 동적인 경험을 가져온다.

> 관람자는 대상을 다양한 위치에서, 변화하는 빛과 공간적 조건 속에서 인지함으로써 그 어느 때보다도 스스로가 (작품과의) 관계를 만들어내고 있다는 것을 인식하게 된다. (…) 직접적으로 관람자가 경험하지는 않지만 마음속에 자리한 입방체의 일관된 형태는 실제로는, 말 그대로 변화하는 시각이 보여주는 것과 어긋난다.[18]

여기서 우리가 주목해야할 부분은 '선험적 인지a priori apprehension'와 지각의 차이, 즉 이미 알고 있는 변함없는 대상과 변화하는 경험 간의 간극이다. 모리스가 지적하듯 게슈탈트의 인지認知는 즉각적이지만 곧바로 뒤따르는 경험에 의해 상쇄된다. 다시 말해, 자라인 줄 알았던 그것이 자세히 보니 솥뚜껑이더라는 것이다. 따라서 작품의 경험은 모더니스트 회화 이론이 주장하는 순간적인 것이 아니라, 반드시 시간 흐름 속에서 이루어진다는 말이다. 이러한 실제 시간에 관한 모리

스의 주장이야말로 그린버그의 충실한 후계이자 추상회화의 옹호자였던 미술사학자 마이클 프리드Michael Fried, 1939년생를 격분케 하는 것이었다.

미술 감상에 들어 있는 너와 나의 관계

1967년 〈아트포럼〉 6월 호에 게재된 논문 「미술과 사물성 Art and Objecthood」에서 프리드는 모더니스트 회화와 조각을 인간형태주의로 비난하는 미니멀리스트들의 주장에 맞서, 바로 같은 죄목을 들어 반격을 가했다. 그는 '현재성presentness'과 '현존presence'이라는 독특한 개념을 들어 미니멀리즘을 논했다.

미니멀리즘은 프리드가 '연극'●이라 부르는 시간의 경험을 특징으로 한다.[19] 연극은 또한 작품과 관람자가 동일한 실제 공간에 위치하고 있음을 인식시킨다. 관람자와 작품 간의 이런 관계는 관람자가 작품의 주위를 움직이며 육체적으로 '거기'에 존재함으로써 양자는 시간의 흐름 속에 자리매김한다. 이러한 '연극성'이야말로 프리드가 주장하는 초시간성 timelessness, 혹은 그가 현재성이라고 부르는 모더니스트 미술의 즉각적 경험과 극단으로 상치되는 것이다.

프리드는 미니멀리즘 작품의 경험이야말로 그 본질에 있어서 '다른 사람'의 존재에 대한 경험과 다르지 않다고 주장한다. "주체로서의 관람자는 자신이 벽이나 바닥에 놓인 무감정한 사물과 규정할 수도 없고 끝도 모르는 관계에 놓여있음을 안다. 실제로 이런 사물과 거리를 두고 있다는 것은 소리 없는 타인의 존재와 거리를 두고 있는 것과 다르지 않다."[20] 따라서 이런 경우 즉각적인 몰입은 일어날 수 없다. 물리적 공간에 놓

● 연극theater
원래 프리드가 로코코 시대 회화의 특징을 설명하며 상정한 것으로, 모더니스트 회화와 조각이 가진 반(反)연극적 특성을 설명하기 위해 언급되었다. 계몽주의자 디드로의 저서, 『사생아론Entretiens sur le fils naturel』과 『극시론Discours de la poésie dramatique』에서 이끌어낸 개념인 연극성theatricality은 반(反)예술의 특성으로 관람자의 몰입을 방해하는 요소로 지적되었다.

인 작품에 대한 경험은 시간의 흐름을 따라 계속된다. 이는 즉 각적이고 시각적인 모더니스트 회화에서 경험되는 현재성과 반대되는 현존의 경험이다.

프리드는 관람자와 작품 간의 관계로 시선을 돌렸다. 그의 주장으로는 미니멀리즘의 오류는 그것이 인간형태적이라는 데 있는 것이 아니라 인간형태주의를 연극적으로 은폐한다는 데 있다. 그는 미니멀리즘 작품의 감상에서 관람자와 작품의 관계를 관객의 시선을 잡아끌려는 배우와 관객의 관계에 비유 했다. 비록 비판적인 입장이지만 프리드는 미니멀리즘 작품이 철저히 관람자에 의존하고 있다는 사실을 정확히 지적했다.

한편, 1967년을 전후하여 미니멀리스트 진영에서는 중요 한 변화가 일어난다. 파장은 1967년 출간된 안톤 에렌츠바이 크Anton Ehrenzweig의 저서『미술의 숨겨진 질서The Hidden Order of Art』에서 시작되었다. 이 책이 주장하는 주변적 시각에 대한 새 로운 조명을 통해 미니멀리스트들이 추구하던 강력한 게슈탈 트는 이제 부유하는 시각에 그 우위를 내어주게 된 것이다. 이 러한 변화는 모리스에게도 새로운 전기를 마련해주었다.[21]

모리스의 논지를 따르면 미니멀리즘 작품은 어떤 형상을 나 타내고 있는 것은 아니다. 그러나 "보다 암시적인 방식으로, 즉 지각적 방식으로" 미니멀리즘 작품은 형상을 제공한다. 그 것은 "또다른 사람의 형상"이다. 미술사가 로잘린드 크라우스 Rosalind Krauss, 1941년생는 이런 모리스의 주장을 그의 작품「무제 (L자형 기둥들)」을 들어 해석하였다. 우리는, 비록 세 개의 L 자형 기둥들이 동일한 것임을 이해한다해도, 여전히 이들을 같 은 것으로 볼 수는 없다. 따라서 조각이 계속해서 인간의 신체 를 유추하는 한, 모리스의 작품은 끊임없이 우리 자신의 신체 에 의하여 투사되는 의미에 관해 언급하는 것이 된다. 이러한 방식으로 작가는 "우리가 만드는, 우리의 신체와 몸짓을 통하여

만들어지는 의미들이 전적으로 타인의 존재에 의지하고 있
다는 것"을 지적하고 있다.[22]

모리스의 L자형 기둥들은 인간의 형상을 재현하지도, 반영
하지도 않는다. 다만 이들은 관람자인 우리의 존재와 나란히
위치한다. 작품이 천명하는 것은 보이는 동시에 보고 있는 주
체와 대상, 당신과 나의 관계인 것이다. 이러한 모리스의 사고
는 동시대 메를로퐁티의 현상학 연구와도 밀접한 관련을 가졌
다. 이제 작품의 감상은 찰나적인 시각의 경험이 아니라, 시간
의 흐름에 따르는 몸의 경험으로 받아들여진다.

시간을 타고 움직이는 그림

미술작품의 감상에 몸이 중요한 요소로 등장하면서 필연적
으로 따라오는 조건이 바로 시간성이다. 고정적이고 불변하는
원근법의 눈과는 달리, 몸은 시간과 공간 속에 존재하며 끊임
없이 움직이며, 또한 시선에 따라 변화하는 모든 대상들에 반

응하기 때문이다. 미니멀리즘 이전에는 이런 시간성에 대한 인식이 없었을까? 음악이나 연극 같은 공연예술의 특징으로 이해되던 시간성이 시각에 대항하는 본격적인 요소로 정적인 미술에 등장한 것은 1920년대, 프랑스를 중심으로 활동하던 미술가들이 만든 영화에서였다.●

● 미술가들의 영화
영화의 대중화와 함께 '움직이는 그림'에 관심을 갖은 최초의 미술가로는 레오폴드 쉬르바주(Léopold Survage)가 있다. 비록 실제로 만들어지지는 못했지만 그의 추상 애니메이션 영화 「색채 리듬 Le Rhythme Color」(1912-14)에 대한 계획은 시인이자 비평가인 기욤 아폴리네르의 저널 〈레 수와 레 드 파리 Les Soirees de Paris〉에서 극찬을 받았다. 비슷한 시기, 화상 칸바일러에 의하면 파블로 피카소는 플립북(flipbook, 책장을 넘기면 이미지가 움직이는 책)의 형태로 1912년에 동영상 작품을 구상했다고 한다.

화학작용을 거치는 필름이라는 물리적 조건과 카메라와 영사기의 기계적 조건 이외에도, 영화라는 매체를 규정하는 가장 중요한 존재론적 조건은 그것이 시간을 기반으로 한다는 것이다. 편집과 촬영에 의한 다양한 시간의 조작은 역회전, 디졸브dissolves, 점프컷jump-cuts, 깜박 효과flicker effect, 타임 랩스 time laps, 저속, 고속촬영 등을 통해 늘여지거나 겹쳐지고, 혹은 분절되는 영화의 시간을 창출하였고, 이는 초기 아방가르드 시기부터 미술가들의 흥미를 당기는 부분이었다.

일찍이 20세기 초, 철학자 베르그송의 시간에 대한 개념은 형태를 고정불변한 고유의 것이 아니라 마치 영화에서 보는 것 같은 '시간의 흐름 속의 한 장면'으로 보는 시각을 마련해 주었다.[23] 영화가 제공하는 움직이는 이미지는 이런 선택적인 시간의 사용과 더불어 회화의 조형성을 넘어서는 새로운 미술 언어를 시사했다. 1911년, 이탈리아 출신의 이론가 리치오토 카누도Ricciotto Canudo가 제6의 예술[24]로 선포한 이후, 영화는 미술가들 사이에서 기존의 미술이 제공하던 공간의 리듬과, 음악과 시가 제공하던 시간성을 혼합하는 우수한 매체로 인식 되었다.[25]

시각에 도전하는 미술가들의 영화는 다다의 실험적 무대를 통해 등장한다. 이들 영화는 두 가지로 구분되는데, 먼저 '보이는 음악'을 추구하며 움직이는 추상 이미지들을 사용하는 바이킹 에겔링Viking Eggeling, 1880-1925이나 한스 리히터Hans Richter, 1888-1976의 작품을 들 수 있다. 이는 형태의 움직임을 주

요한 조형언어로 삼아 음악에 필적하는 추상적 화면을 보여주는 작품들로, 다음의 장에서 다루기로 한다. 여기에서 우리의 관심사는 본질적으로 시각성에 대한 의문을 제기하는 페르낭 레제와 마르셀 뒤샹, 만 레이의 초기영화이다.

관객 시각 모독

1921년 바스티유의 날에 파리에 도착한 미국인 사진작가 만 레이Man Ray, 1890-1976는 뉴욕에서 알던 뒤샹의 소개로 파리의 다다이스트들과 접촉하게 되었다. 그가 영화에 손을 대게된 계기는 1923년 트리스탄 차라Tristan Tzara의 주선으로 '수염 난 심장Le Coeur à barbe'이라는 다다 연회에 상영할 영화를 만들면서부터이다.[26]

이 다다 행사는 "관객의 인내심을 시험하기 위한" 의도로 계획되었다. 실제로 당시 다다 연회에는 관객들의 부르주아적 근성을 공격하려는 다양한 실험들이 행해졌고, 보다 적극적인 관객의 반응을 보기 위해 연회에 참석하는 사람들에게 입구에서 호루라기를 팔며 야유를 종용하기도 했다.[27] 만 레이가 만

(좌, 우)**만 레이**,
「이성으로의 회귀」, 1923년,
2분 중 스틸사진

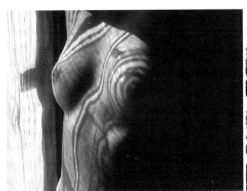

● 레이요그래피 Rayography
포토그램, 리히트그래픽과 같이 카메라를 사용하지 않는lensless 사진 기법의 일종이다. 레이요그래프(Rayograph)는 직접 감광 재료 위에 물체를 얹어 거기에서 만들어지는 명암을 이용한 추상 사진을 말한다. 이러한 방법으로 만 레이가 1926년 〈블룸〉이라는 잡지 4월호 표지에 작품을 발표하면서 '레이요그램(Rayogram)'이라고 이름 붙였으며, 후에 레이요그래프로 개칭하였다. 만 레이는 이 기법을 통해 사진에 우연성과 주관성을 부여하여 환상적이고 초현실적인 작품을 만들었다

● 레제의 화면 분할
영화는 레제 덕분에 4등분된 화면과 실험적 카메라워크로 나아간다. 여기에는 영화의 꿈동세삭사보노 비틈이 오르꼰 하는 카메라의 더들리 머피(Dudley Murphy)의 기여도 빼놓을 수 없다.
1910년대 말 할리우드의 MGM 사에서 영화 일을 시작한 머피는 1920년대 초반 '비주얼 심포니'라는 회사를 차리고 악보의 음악을 적절한 안무와 맞춰서 한 장면씩 찍어가는 frame by frame식으로 영화로 옮기는 작업을 해났다. 그의 첫 작품인 「죽음의 무도Dance macabre」는 생상의 음악을 안무한 무용 영화였다.

하루 만에 완성한 「이성으로의 회귀」는 레이요그래피●를 사용하여 가느다란 못과 압정, 소금 등을 현상되지 않은 필름에 떨어뜨려 추상적인 패턴을 만들었다. 청사진의 원리를 끌어들여 다다적인 우연chance을 수용하고, 회전판을 이용하여 이미지에 움직임을 부여함으로써 시각을 교란하는 실험적 시도였다.

한편 영화의 가능성을 일찍이 깨달은 전위적 미술가들 중 하나였던 레제Fernand Léger, 1881-1955는 카누도가 창설한 '제7의 예술 클럽'의 일원으로 영화계 사람들과 어울렸다. 그의 영화 경험은 절친했던 감독 아벨 강스Abel Gance의 「바퀴La Roue」(1922)의 제작에 관여하면서 시작되었다. 레제는 1918년부터 그가 회화에서 추구하던 기계적 모티브와 일관된 관점에서 강스의 재빠른 몽타주 전환 장면을 극찬하며, "기계가 작품을 이끄는 캐릭터가 되고 주인공이 되는" 부분을 강조했다.

이 새로운 요소는 거의 모든 부분에서 무궁무진한 기법으로 보이고 있다. 클로즈업, 고정되거나 움직이는 기계의 부분들은 동시성의 경지에까지 이르는 광장한 속력으로 다가오며 서로 부딪치고, 인간의 형태에 대한 관심을 없애버린다. (…) 계획되고 세심하게 맞추어진 적절한 기계적 요소들은 그 자체로 함축적이며 미래적인 것이다.[28]

레제의 작품 「기계적 발레」는 이런 기계적 측면을 잘 드러낸다. 만 레이가 회전판과 변형거울을 사용해 사물의 일상적 이미지를 벗어난 환영적인 움직임을 적극 수용하였다면, 레제는 화면을 4등분하고,● 진자운동과 회전을 반복하는 이미지의 움직임을 통해 반복 동작하는 기계와도 같은 치밀한 안무를 보여주었다. 이는 관객의 시각에 대한 도전을 드러낸다.

개봉에 맞춰 레제가 직접 쓴 「기계적 발레」의 홍보성 리뷰에는 다음과 같은 구절이 나온다. "우리는 관객의 눈과 기운이 더이상 받아들일 수 없는 지경까지 몰아붙이려 했다. 우리는 그것(영화)이 더이상 버틸 수 없을 때까지 스펙터클로서의 모든 가치를 제거했다."[29] 마지막 부분에 반복하여 계단을 오르는 여인을 보여주는 장면은 대표적으로 관객들을 "불편하게 하고 화나는 지경으로 몰아넣는 실험"이었다. 반복에 적절한 시간을 재기 위해 레제는 노동자들과 이웃 사람들을 모아놓고 무려 8시간이나 실험을 반복했다.[30]

시각의 와해

하지만 무엇보다도 관객모독의 측면에서 볼 때 가장 난해하고 지루한 작품은 뒤샹Marcel Duchamp, 1887 - 1968의 「빈혈 시네마」이다. 「빈혈 시네마」는 '움직이는 회화kinetic painting'라 불렸던 뒤샹과 만 레이의 합작물인 원반형 부조의 「광학기계」에서 시작되었다.[31] 막대 위에 올린 회전하는 이 원반들을 애니메이션과 실사로 촬영한 것이 「빈혈 시네마」이다. 이 영화는 기

마르셀 뒤샹,
「빈혈 시네마」, 1926년,
6분 중 스틸사진

존의 영화 관습에서 볼 때 영화적이지도, 추상적이지도 않다. 상당 부분 실제의 원반 부조물을 촬영하였으므로, 에겔링이나 리히터와 같이 추상적 패턴을 다룬 것이 아니다. 한편, 실사임에도 불구하고 원반이 회전하며 만들어내는 나선형의 패턴과 원반과 함께 회전하며 읽히는 부조리한 문장들은 각각 시각적 환영과 언어적/사변적 공간을 만들며 오브제의 공간을 압도한다.

첫 장면의 제목은 거꾸로 된 V자 형태로 나뉘져서 마치 'Anémic'이 거울에 비친 상인 것처럼 'Cinéma'를 함께 비스듬히 배치하였다. 이는 관람자의 '현기증'을 유발시키는 나선형의 끊임없는 반복으로 이어진다. 원반의 회전은 원반의 나선형 무늬가 입체적으로 앞으로 돌출되거나 끝없이 뒤로 물러나는 착시효과를 낸다. 이는 영화기법에 의한 속임수가 아니라 회전의 물리적 효과에 의한 시각적 환영이다. 원반의 회전과 함께 이따금씩 등장하는 부조리한 문장들을 읽으려면, 관객들은 원반이 회전하는 방향으로 목을 움직이며 몇몇 단어를 겨우 읽어내어 조합하여야 한다. 제목이 암시하는 바와 같이, 영화는 관객에게 호의적이지 않음을 드러낸다. 관객의 시선은 불편함을 강요받고, 이성적인 논리구조를 벗어나는 문장은 관객의 이성을 혼란스럽게 한다.

부조리한 문장에는 "Avez-vous déjà mis la moëlle de l'épée dans le poêle de l'aimée?(당신은 이미 검의 물렁한 부분을 사랑하는 사람의 오븐에 넣었는가?)"나 "Inceste ou passion de famille à coups trop tirés(너무 세게 두들기는 것과 함께 근친상간 혹은 가족의 열정)" 같은 성적 뉘앙스를 풍기는 부분이 있다. "à coups trop tirés"는 사실 번역이 불가능한 부분이다. 그러나 어순을 바꾸어 'tirer un coup'라 하면 '성교한다.'라는 의미가 된다. 여기에 'trop(too much)'을 중간에 넣으면 부

조리한 의미 속에서도 뒤샹다운 재치를 발견할 수 있다. 이는 "des moustiques(모기들)"과 "domestique(집에서 기르는)"이 함께 나온 문장의 운율에서도 느낄 수 있다.[32]

발음에 의한 이중적 의미는 영화의 말미를 장식한 뒤샹의 서명, 그의 여성적 자아인 로즈 셀라비Rose Sélavy의 발음 'Éros, C'est la vie(사랑, 그것이 인생)'에서도 나타난다. 원반의 회전과 함께 착시로 생겨나는 돌출 부위와 함몰 부위로 인한 환영 역시 성행위를 연상시킨다.

그러나 언어가 유발하는 성적인 뉘앙스로 인하여 이 작품을 성애에 대한 풍자로 결론짓는 것은 성급한 일이다. 제목에서부터 드러나듯, 영화는 회전에 의해 물리적으로 만들어진 시각성을 관람객의 신체에 직접 작용하는 '현기증'으로 변화시킨다. 이런 시각의 육체화는 부조리한 문장이 야기하는 이성의 현기증과 함께, 시각적 자극이 가장 큰 매체인 동시에 내러티브가 중심인 영화를 시각과 언어를 공격하는 매체로 뒤바꾼 것이다. 망막에 호소하는 미술에 대한 뒤샹의 혐오●는 내러티브의 파기와 함께 관람자의 시각에 대한 직접적인 도전을 통해 미술이 기반하고 있는 존재론적 조건이었던 시각성 자체를 뒤흔들었다.[33] 이런 시각에 대한 공격은 만 레이와 레제, 뒤샹을 아우르며 다다 영화를 특징짓는 가장 중요한 요소이기도 하다.

미술의 관습과 관람자의 시각행위에 대한 이들의 비판적 태도는 이들의 영화를 다른 전위영화와 구분하는 중요한 잣대가 된다. 시각을 와해시키는 시간성은 미술에 퍼포먼스가 등장한 이후로 더이상 시각예술에 적대적인 존재가 아니다. 20세기 후반기에는 몸이 시간과 공간의 물리적 좌표로 존재하는 것을 넘어서 상호주체적 매개로, 혹은 더욱 정치적인 공간으로 등장하게 된다.

● 뒤샹의 혐오
미술사학자 로베르 르벨은 뒤샹의 '망막에 호소하는 회화'에 대한 혐오가 회화를 조화로운 이상(the ideal)으로 통하는 창문으로 보는 종래의 관습과, 부르주아 사업가의 팔걸이 의자 정도로 생각하는 자본주의적 성향에 대한 거부에서 기인한다고 설명한다.

드러나는 몸, 행위미술

결국 사람의 몸이야말로 가장 오래된 미술의 주제이다. 인간의 몸은 이미 그 자체로 하나의 시각적 기호이다. 젊은 여성의 풍만한 유방과 엉덩이는 선사시대 때부터 다산을 상징해왔고, 남성의 강인한 근육은 영웅을 표현하는 방식이었다. 신고전주의 회화에 자주 등장하는 검은 피부의 이국적 신체들은 작품 속 이야기가 벌어지는 장소가 유럽이 아니라는 것을 암시할 뿐 아니라, 이른바 '고귀한 야만인'이라는 설정을 통해 이들을 바라보는 유럽중심의 왜곡된 식민지적 시각까지 나타낸다.

그렇다면 미술가의 몸은 어떠한가. 고전미술에서 몇몇 거장들은 자신의 초상을 작품에 포함시켜 존재감을 드러냈다. 그러나 작가의 '행위'의 결과물인 작품에서 미술가의 노동의 과정은 철저히 은폐되었다. 앵그르가 자랑하는 매끄러운 여인의 피부에서는 어떠한 붓 자국도 느낄 수 없다. 미켈란젤로의 「피에타」에서 역시 끌의 방향을 헤아리기란 여간 어려운 일이 아니다. 고전미술에서 완성된 작품은 그 질료적 성격과 제작의 과정을 감추고 대신 묘사된 대상의 질감과 시각적 효과의 극대화를 꾀한다.

이는 기술을 미술보다 열등한 개념으로 취급하는 근대적 미술 체제의 성립과 관련하여 생각해볼 수도 있다. 미술art의 어원인 그리스어 '아르스ars'는 기술techné과 같은 의미로 쓰였다. 기술과 미술 간의 위계적인 구분은 미술을 인문학liberal arts의 범주에 편입시키면서부터 본격화되었다. 미술이 단순한 육체적 노동의 결과물인 조야한 기술vulgar ars과 분리되어 신사로서 갖추어야 할 교양의 한 과목이 된 것이다.●

● 미술은 인문학이다
호라티우스의 『시론』에 나오는 구절인 "시는 회화와 같이(ut pictura poesis)"는, 정신적이며 영감의 산물인 시와 모방의 산물로 인식되었던 회화를 동등하게 취급함으로써 미술이 인문학으로 편입되는 데 결정적인 역할을 하였다.

이런 연유로 미술과 기술의 오랜 동행에서 미술은 스스로가 정신적이고 이념적인 행위임을 강조하며, 애써 노동과의 연계를 거부해왔다. 따라서 작품은 늘 결과물로서 보이는 것이고, 작품의 제작과정과 그 진행에 따른 시간의 흐름은 눈앞에 펼쳐지는 결과물의 시각성에 의해 은폐되고 배제되었다.

한편, 미술가의 개성이 드러나는 작가의 붓질은 작가의 신체적 지표이며, 미술작품의 진위 판단기준으로 여전히 유효하다. 작가의 서명이나 낙관 역시 같은 역할을 한다. 미술가의 노동은 작품을 통해 탈신체화됨과 동시에 물화fetish된 흔적으로 존재하는 것이다. 그렇다면 미술의 역사에서 작가의 몸이 전면으로 드러나게 된 계기는 무엇이었을까? 아이러니하게도 이는 추상표현주의 회화의 대표적 작가인 폴록이 작업하는 모습을 촬영한 한 장의 사진에서 시작된다.

붓이 아닌 막대에 페인트를 묻혀 흩뿌리고 떨어뜨리는 폴록의 화법은 팔이나 손목을 움직이던 기존의 붓질을 넘어서 온몸의 움직임을 반영하는 것이었다. 심지어 한 발을 화면 안으로 들이고 신들린 듯, 춤을 추듯 움직이는 폴록의 작업 모습은 그 자체로 역동적이다. 이는 폴록의 전면 회화를 캔버스의 평면성과 그 한계에 집착하는 모더니스트 회화의 지향점으로 제한하는 그린버그의 담론과는 전혀 동떨어진 모습이며, 비록 폴록의 회화를 '액션 페인팅action painting'이라 부르면서 행위적 측면을 조명했지만 여전히 폴록을 냉전시대 회화의 실존주의적 영웅으로 부각시킨 평론가 헤럴드 로젠버그Herold Rosenberg의 신화화와도 다른 설정이었다. 이런 폴록의 모습은 많은 예술가들에게 행위 자체가 미술이 될 수 있다는 강력한 게시와도 같았다. 당시로서는 가장 난공불락이었던 모더니스트 회화이론의 아성도 사진가 한스 나무스Hans Namuth가 촬영한 폴록의 몸 앞에 무너져 내리기 시작한 것이다.

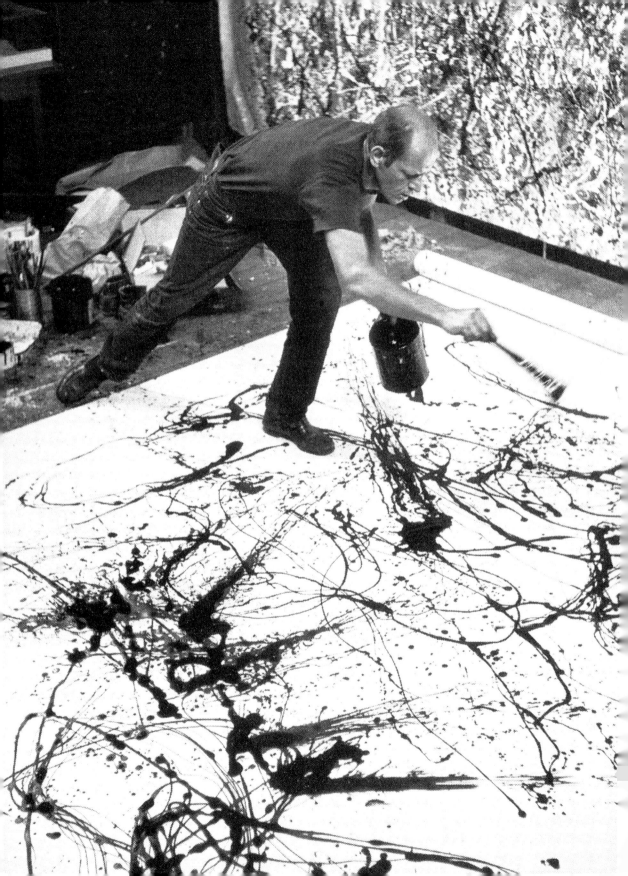

한스 나무스, 「가을 리듬을 그리고 있는 잭슨 폴록」, 1950년, 사진

몸을 던져 회화를 파괴하라

행위예술의 창시자 중 한 사람인 앨런 카프로Allan Kaprow, 1927 - 2006는 폴록의 사후에 바친 에세이 「잭슨 폴록의 유산The Legacy of Jackson Pollock」에서 폴록이 "위대한 회화를 창조했다. 뿐만 아니라 그는 회화를 파괴하기도 했다."고 주장하며 회화의 종말을 예언했다. 카프로는 캔버스에 펼쳐지는 손의 유희가 점차적으로 중요성을 띠게 된 것을 초현실주의의 자동기술법 이후의 현상으로 설명하며, 폴록에 이르러 이런 행위가 예술가의 몸짓에 절대적인 가치를 부여했다고 주장한다. 그것은 캔버스라는 사각형의 한계를 넘어서 무한히 계속되는 행위의 궤적을 말하는 것이다. 따라서 "그림의 네 면은 행위가 갑자기 끝나는 지점이지만, 여기서부터 우리의 상상력은 마치 '종말'이라는 인위성을 받아들이길 거부하듯이 바깥을 향해 무한대로 뻗어나간다. … (캔버스의 가장자리) 너머에는 관람객의 세계와 '현실'이 시작되었다." 이어지는 그의 예언은 오늘날의 미술을 보는 듯하다.

폴록은 우리가 일상생활의 공간과 물건들, 즉 우리의 몸, 옷, 방 혹은 42번가의 광활함 등에 집착하고 심지어는 이에 매료되는 시점에서 우리 곁을 떠났다. 다른 감각을 물감으로 표현하는 것에 만족하지 못한 우리는 시각, 음향, 움직임, 사람들, 냄새, 촉감 같은 특정소재를 사용할 것이다. 모든 종류의 물건―페인트, 의자, 음식, 전깃불과 네온등, 연기, 물, 신던 양말, 개, 영화, 동시대 예술가들이 발견하게 될 수천 가지 다른 것들이―새로운 예술의 소재가 될 수 있다. 대담한 창조자들은 항상 우리 주변에 있지만 무시되었

던 세계를 처음인 것처럼 보여줄 뿐 아니라 지금까지 전혀 들어보지 못했던 해프닝과 사건들—쓰레기통, 경찰수사기록, 호텔로비에서 발견되고 가게 진열장에 볼 수 있으며 꿈과 끔찍한 사고에서 감지되는 것들—을 드러내 보일 것이다. 으깬 딸기 냄새, 친구의 편지, 배수관 뚫는 용해제 광고판, 현관문을 세 번 두드리는 소리, 긁는 소리, 한숨, 끊임없이 설교하는 목소리, 명멸하는 플래시, 중절모. 이 모두가 새로운 구체예술의 소재가 될 것이다.[34]

이 새로운 구체예술Concrete Art의 중심에는 물론 미술가의 몸이 있었다. 1950년대 후반과 60년대 초기에 행해진 신체미술은 "주로 '존재' 자체를 주장하기 위해 몸을 온전히 체현하여 자아를 보여주는"[35] 것들이었다. 평론가 맥이벌리Thomas

055

무라카미 사부로,
「통과」, 1956년 10월,
퍼포먼스 사진

McEvilley의 주장처럼 폴록의 행위는 미술가라는 사람이 사실 미술작품 그 자체가 될 수 있다는 인식의 전환점이 된 것이다. 이는 "타인들에게 전시되는 고귀하고 성스러운 존재라는 지위"를 미술가들에게 부여한 것이며 그 바탕에는 예술가란 특별한 영감을 지닌 개인이라는 낭만주의적 개념이 깔려있다.[36]

폴록의 회화 퍼포먼스는 아이러니하게도 지구 반대편의 일본에서 큰 반향을 일으켰다. 50년대 초반 폴록의 작품을 접한 구타이具體 그룹의 수장 요시하라 지로吉原治良, 1905-1972는 스스로 폴록의 열렬한 지지자가 되었으며 폴록의 위대성을 후배 화가들에게도 전파했다. 캔버스가 오브제로서의 그림이라기보다 행위의 장arena임을 강조한 로젠버그의 이론에 공감한 이들은 서구의 미술사조와는 또다른, 독창적인 행위 회화를 창조했다. 시라가 가즈오白髪一雄, 1924-2008가 발로 그린 그림이나 진흙더미에 몸을 내던지는 행위, 무라카미 사부로村上三郎, 1925-1996의 겹겹이 세워놓은 캔버스를 뚫고 돌진하는 행위 등에서는 그린버그식 평면성의 강조를 찾아볼 수 없다.

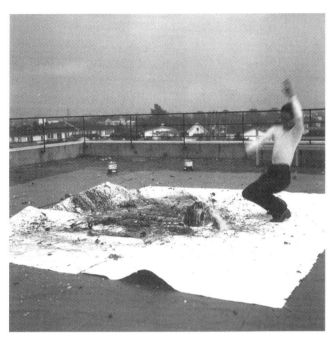

시마모토 쇼조,
「대포회화」, 1956년,
퍼포먼스 사진, 도쿄 오하라 카이칸 홀

회화의 수난은 여기서 그치지 않았다. 시마모토 쇼조嶋本昭三, 1928년생는 바닥에 펼쳐놓은 캔버스 위로 물감이 든 유리병을 내던져 깨부수는 퍼포먼스 「대포회화」를 선보였다. 유리파편과 함께 병에 담긴 물감이 튀어 만든 얼룩들로 회화가 완성된다. 의도적인 폭력성과 연극적인 제스처는 물리적 작품의 존재(실제로 이런 작품들은 일회성으로 사진 이외에 작품이 남아 있는 예가 극히 드물다.)보다는 작가가 작품을 만드는 과정, 즉 행위하는 작가의 신체에 주목하게 한다.

시마모토는 같은 해 수직으로 세워놓은 일련의 캔버스를 향해 물감으로 채워진 실린더를 장착한 기관포를 발사함으로 회화를 창조하는 동시에 파괴하였다. 이는 프랑스의 니키 드 생 팔Niki De Saint - Phalle, 1930년생이 안료주머니를 매달아 놓은 캔버스에 총을 쏘아 만드는 회화인 「의도적인 발사」(1961) 시리즈를 앞선 것으로 오브제로서의 캔버스를 넘어서는, 행위로서의 회화가 국제적인 움직임이었음을 증명한다.

인간 브러시

보디 페인팅Body Painting이 등장하는 것도 이 무렵이다. 유도 유단자이자 화가인 이브 클랭Yves Klein, 1928 - 62의 「인체측정」 회화는 여성 누드모델들의 몸에 클랭의 전매특허인 울트라 마린 물감IKB, international Klein Blue를 묻힌 다음 바닥에 펼친 종이 위에 자국을 남기는 것이다. 정작 작가인 클랭 자신은 턱시도를 걸치고 이들의 퍼포먼스를 지휘하며 "나는 더이상 손가락 끝 하나도 물감에 더럽히지 않는다."라며 으스대었다.[37] 이른바 '인간 브러시'를 선보인 클랭의 작업은 참신했지만, 작가가 직접 자신의 신체를 사용한 것이 아니라 여성의 몸을 남성 작가의 도구로 이용했다는 비난을 면하기 어렵다.

'인간 브러시'의 또다른 예는 다국적 예술운동인 플럭서스●를 중심으로 활동하던 백남준白南準, Nam June Paik, 1932-2006과 훗날 그의 동반자가 되는 구보타 시게코久保田成子, Shigeko Kubota, 1937년생의 작품에서 볼 수 있다. 플럭서스의 태동기부터 활발하게 활동했던 백남준은 1962년 독일 비스바덴의 미술관에서

● 플럭서스Fluxus
미국과 독일을 중심으로 동시다발적으로 진행되었다. 전위음악가 존 케이지(John Cage)와 리투아니아 출신의 전위미술가 조지 마키우나스(George Maciunas)에 의해 태동되었다. 퍼포먼스, 해프닝과 더불어 개념미술과 설치미술 등 다양한 장르를 선보인 플럭서스는 시각중심주의에 반대하는 새로운 미술의 경향을 뚜렷이 보여준다.

이브 클랭,
「여성과 남성형상의 무제 인체측정
(인체측정)」, 1960년,
합성수지 위에 마른 안료,
종이, 캔버스, 145×298cm

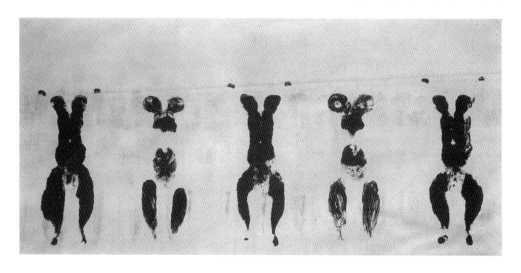

라 몬테 영La Monte Young, 1935년생의 「작곡1960 10번, 밥 모리스에게 바침」을 실연하였다. 이벤트 악보인 「작곡1960 10번」은 "직선을 긋고, 이를 따라가라."라는 단 한 줄의 지시문으로 구성되었다. 라 몬테 영의 작품에 대한 백남준의 해석은 풍부했다. 「머리를 위한 선」이라는 제목의 퍼포먼스에서 잉크와 토마토 주스를 섞은 용액에 머리를 적신 백남준이 이를 두루마리처럼 길게 펼쳐진 종이 위에 대고 선을 긋는 행위를 펼쳤다.

선을 긋는 동시에 그 선을 따라가는 퍼포먼스의 설정은 영의 작품의도를 능가하는 것이었다. 또한 화선지에 수묵으로 일필휘지하는 동양회화를 연상시키는 백남준의 퍼포먼스는 동양인이라는 작가의 신체성을 드러내며 영의 개념적이고 메마른 지시문을 전혀 다른 의미로 바꿔놓는다. 머리로 쓰는 서예의 예는 중국의 서예가 장슈張旭. 675-759로 거슬러올라간다. 전설에 의하면 그는 술에 취해 머리에 먹물을 뒤집어쓰고 머리로 글씨를 썼다고 한다. 술이 깬 후 머리로 쓴 작품을 보고는 신비하고 놀랍다고 칭송하였다.[38] 이런 동양의 정신이 현대의 퍼포먼스로 되살아난 것이다.

구보타의 경우는 더 도발적이다. 추상표현주의 회화가 미국의 현대미술뿐 아니라 민주진영의 대표미술로 자리를 굳힌 60년대에 구보타는 '액션 회화'의 행위가 남성작가의 전유물이 아님을 온 몸으로 천명했다. 팬티에 붉은 물감을 듬뿍 묻힌 붓을 달아매고 엉거주춤 앉은 자세로 그리는 「질 회화」●는 추상표현주의의 마초적인 액션의 제스처를 여성의 생리혈 흔적을 연상시키는 붓질로 패러디했다. 더구나 이 작품이 64년 도미 후 뉴욕 미술계에 데뷔한 지 일 년도 채 안 된 젊은 일본 여성 작가의 것이라는 사실은 당시 뉴욕의 전위미술계뿐만 아니라 훗날의 페미니스트 미술사가들에게도 놀라운 일이었다.[39]

이후 세대들에게도 '인간 브러시'의 전통은 이어진다. 폴 매

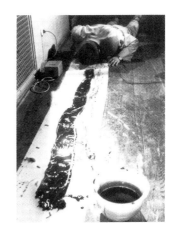

백남준, 「머리를 위한 선(禪)」, 1962년, 서독 비스바덴에서, 라 몬테 영의 「작품 1960 10번, 밥 모리스에게 바침」을 수행

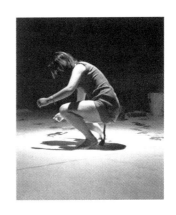

구보타 시게코, 「질 회화」, 1965년, 뉴욕에서 열린 '개념적인 플럭서스 페스티벌'에서의 퍼포먼스 사진, 길버트와 릴라 실버만 플럭서스 콜렉션

● 질 회화의 기획자
구보타의 회상에 따르면 「질 회화」 퍼포먼스를 구상하고 권했던 것은 백남준이었나.

카시Paul McCarthy, 1945년생의 「얼굴 회화-바닥, 흰 선」(1972)에서 작가는 얼굴을 바닥에 대고 누워 흰색 페인트가 담긴 통을 머리로 밀면서 방을 가로지르는 퍼포먼스를 했다. 페인트가 엎질러지면서 생기는 흰색의 얼룩을 곧바로 뒤따르는 작가의 몸이 가로지르며 선을 만든다. 「얼굴 회화」는 폴록 스타일의 액션에 대한 패러디로 영웅적이고 실존적인 제스처로서의 행위라기보다 작가의 신체와 뒤범벅이 된 페인트에 의한 흔적/얼룩을 남기는 애브젝션*에 속한다.[40]

● 애브젝션abjection

이 글에서 말하는 애브젝션은 줄리아 크리스테바(Julia Kristeva)가 사용한 의미에 기반을 둔 것으로 현대미술의 중요한 비평적 관점이다. 크리스테바에 의하면 애브젝트(the abject)는 시체나 피, 침이나 구토 등의 배설물에 대한 공포와 혐오 같은 인간의 반응들이 주체와 대상, 자아와 타자, 인간과 동물 간의 경계를 흐릴 만큼 강력할 때 발생하는 '비참한 혼란의 상태'로 이성의 영역 바깥에 자리한 인간의 신체성/동물성을 기반으로 한다.

미술가의 몸을 전시하다

한편 미술가의 몸이 캔버스가 되는 경우도 있다. 캐롤리 슈니먼Carolee Schneemann, 1939년생의 「눈 몸: 36가지 변형 행위들」은 스튜디오에 설치한 커다란 보드와 작가의 벗은 몸에 물감과 풀, 깃털, 플라스틱 등 온갖 재료를 붙이고 흩뿌린, 살아 있는 그림을 보여주었다. 작가는 실제 몸이 필수적인 구성요소로서 작품과 조합되기를 바랐다. 미술가의 몸과 작품이 하나가 되는 이 작품에 대해 슈니먼은 다음과 같이 말했다.

물감, 기름, 분필, 밧줄, 플라스틱을 온통 뒤집어쓴 채 나는 내 몸을 시각적인 영역으로 만든다. 나는 이미지를 창조하는 사람인 동시에 작품의 재료로서 육체가 지니는 이미지적 가치를 탐구한다. 몸은 에로티시즘, 섹슈얼리티, 욕망의 대상이자 욕망하는 존재로 남아 있을 수 있으나, 이와 동시에 나의 창조적인 여성적 의지가 발견한 손길과 몸짓의 텍스트로 덮이고 표시된 봉헌물이 된다.[41]

캐롤리 슈니먼,
「눈 몸: 36가지 변형 행위들」, 1963년,
실버젤라틴 프린트, 27.9×35.6cm,
전시 기록사진

작가라는 주체는 캔버스와 동일한 역할을 하는 작가의 몸이 갖는 대상성으로 인해 그 경계가 와해되고, 능동적인 행위의 주체와 관객 앞에 보이는 행위의 결과물이라는 이분법적 대립은 작가의 몸에서 하나가 된다.

미술가의 몸이 드러나는 또다른 조짐은 미국 서부해안 지역에서 시작되었다. 그 특성상 예술가의 몸이 전면에 드러나는 무용에서 시작된 이 움직임은 샌프란시스코에 거점을 둔 안나 햄프린Anna Halprin, 1920년생 무용단의 재능 있는 젊은 단원들(시몬 포티, 이본느 레이너, 트리샤 브라운)의 주도하에 일상적인 움직임을 무용에 도입하면서 본격화되었다. 이들은 극도로 장식이 절제된 무대에서 걷기, 나르기, 쏟기, 옷 갈아입기 등 생활 속에서 흔히 볼 수 있는 동작들로 구성된 안무를 선보였다. 안무에 맞춰 음악과 무대디자인을 담당하는 예술가들이 초빙되었는데 이중에는 앞서 본 플럭서스 작곡가 라 몬테 영과 미니멀리즘 미술가 로버트 모리스가 포함되어 있었다.

햄프린의 젊은 단원들은 56년과 61년 사이 해프닝 열기가 가득하던 뉴욕으로 대거 진출했다. 이들은 무용이라는 장르를 떠나 본격적으로 뉴욕의 전위예술집단에서 활동하며 많은 미술가, 음악가들과 교류했다. 이 서부에서 온 무용가들이 둥지를 튼 곳은 맨해튼의 저드슨 기념교회의 지하방이었다. 클래스 올덴버그Claes Oldenburg, 1929년생의 첫 설치이자 해프닝이 벌어진 공간이며 그의 작품 「거리Street」(1960)가 있던 곳으로, 많은 전위작가들이 즐겨 사용하던 장소였다. 지붕 위를 오르거나 건물 벽을 타는 트리샤 브라운 무용단의 퍼포먼스, 걷거나 뛰는 일상적인 행위를 무대에 올리는 레이너의 작업들은 미술가들의 관심과 참여를 유도했다.

이들의 영향을 받은 모리스의 퍼포먼스 「장소」는 마네의 올랭피아로 분장한 슈니먼과 건설노동자의 복장을 하고 흰 가면

로버트 모리스, 「장소」, 1964년,
퍼포먼스 사진

(재스퍼 존스의 작품)을 쓰고 있는 모리스가 함께 한다. 일찍이 알파벳 I 모양으로 구멍이 뚫린 상자에 자신의 전신 누드사진을 설치한 「I-박스」(1961)를 통해 작품을 만드는 주체이자 보이는 대상으로서의 작가를 천명하고 주체의 장소를 자신의 육체로 명시한 모리스는 「장소」에서 그린버그를 위시한 모더니즘 형식주의자들이 주장하는 회화의 평면성에 대한 환상을 여지없이 비웃었다. 올랭피아로 분한 슈니먼의 누드는 합판을 이리저리 옮기는 모리스의 동작에 의해 '그림'의 이곳저곳이 쉴 새 없이 가려지고, 공간은 더이상 추상적인 평면이 아니라 관람객이 함께 하는 삼차원의 '여기'로 각인된다.

브루스 나우먼Bruce Nauman, 1941년생의 「샘으로서의 자화상」역시 작품으로서의 작가를 내세웠다. 남성 소변기를 전시한 마르셀 뒤샹의 유명한 「샘」이 레디메이드를 이용하여 어디까지 미술작품으로 볼 것인가라는 문제를 다루었다면, 나우먼은 자신의 몸으로 샘을 연기하여 작가의 신체를 오브제로 만들었다. 그리고 다음과 같이 말한다. "당신이 찰흙을 잘 다루어서 예술작품을 만들 수 있는 것처럼, 자기 자신을 잘 다루어서 무엇인가를 만들 수 있다. 이는 몸을 도구로, 잘 다룰 수 있는 오

브루스 나우먼,
「샘으로서의 자화상」, 1966년,
컬러사진, 50×60cm, 휘트니 미술관

브제로 사용한다는 얘기다."[42] 이제 미술작품에서 작가의 몸은 전면으로 드러나게 되었다.

퍼포먼스에서 작품을 만드는 주체인 동시에 관람의 대상이 되는 작가의 몸은 그 역시 퍼포먼스를 지켜보는 관람객의 몸을 의식하며 행동하고 '전시'된다. 이런 작가와 관람자의 상호작용은 퍼포먼스를 구성하는 가장 중요한 요소이다. 미술사가 아멜리아 존스Amelia Jones에 의하면 이런 상호작용은 스스로가 관람의 대상인 작품이 된 작가 대 이를 바라보는 관람사라는 이분법적 경계를 무너뜨릴 만큼 강력하다. 관람자와 작가라는 상반된 경계가 사라질 때 생성되는 것이 이른바 상호주체intersubjectivity이다.

이런 상호주체의 시각에서 보면 "주체는 언제나 타자들과의 관계에 의해 의미를 부여받으며, 자기정체성은 언제나 자아가 아닌 다른 곳에 있다."[43] 정체성은 이제 명석판명한 주체에 귀속되어 있다고 믿었던 자아에서 분열되어 타자들 속으로 흩어지고, 몸은 이런 타자들의 시선 속에 전쟁터가 된다.

당신의 시선을 거부합니다

1975년 〈스크린〉에 게재된 영화감독이자 이론가인 로라 멀비Laura Mulvey의 논문 「시각적 쾌락과 서사 영화Visual Pleasure and Narrative Cinema」는 이런 변화를 간파하였다. 멀비는 정신분석학을 문화비평의 도구로 삼아 할리우드 영화로 대변되는 서사영화에 나타난 여성의 이미지들을 분석하며, 성적 욕망이 담긴 남성적인 시선Gaze 대 성적 대상으로서의 여성의 몸이라는 도식을 정립하였다. 멀비의 이론에 의하면 대중문화의 시각적

바바라 크루거,
「당신의 시선이 내 뺨을 때린다」, 1981년,
비닐에 사진 실크스크린, 139.7×104.1cm

**바바라 크루거,
「우리는 당신의 문화에 대해
자연이 되지 않겠다」, 1983년,**
비닐에 사진 실크스크린, 185.4×124.5cm

쾌락은 이성애자 남성의 정신구조에 근거하여 그가 여성 이미지를 성애의 대상으로 즐기도록 하는 데 있다. 여기에 결부된 가부장적 문화가 "이미지로서의 여성"과 "시선의 보유자로서의 남성"이라는 이분법을 낳게 된 것이다.[44]

반응은 사진을 이용하는 미술가들을 중심으로 가장 두드러지게 나타났다. 바바라 크루거Barbara Kruger, 1945년생의 작품들은 이런 멀비의 이론을 고스란히 증명하고 있다. 「당신의 시선이 내 뺨을 때린다」나 「우리는 당신의 문화에 대해 자연이 되지 않겠다」는 능동적 시각행위의 주체로서의 남성 대 이미지로서의 수동적 여성, 이성과 문화를 대표하는 남성 대 자연과 감성을 대표하는 여성이라는 스테레오 타입을 부정하는 통렬한 문구로 사진 이미지가 전달하는 메시지를 전복시킨다.

시선에 대한 역공격, 포즈

**신디 셔먼,
「무제 영화 스틸 15번」, 1978년,**
흑백사진, 25×20cm

신디 셔먼Cindy Sherman, 1954년생의 작업은 보다 다층적이다. 셔먼은 70년대 말 『무제 영화 스틸』 연작들에서 50년대 영화 속의 여배우들을 흉내 내며 감독의 스타일을 모방한 스틸 사진을 제시한다. 카메라를 응시하지 않고 다른 곳을 보거나 부심히 일상에 빠져있는 여성의 모습은 철저히 남성 이성애자의 엿보기를 위한 쾌락의 대상이다. 이는 할리우드 영화의 전략을 차용한 것으로 볼 수 있는데 매번 변하는 등장인물들은 실은 작가 스스로가 이들로 분장한 것이다. 무방비의 여성을 향한 남성적 응시가 실은 동일한 인물-작가의 의도적 분장에 의한 꼬드김에 넘어간 것이라면, 이제껏 안전하게 유지된 능동적인 남성적 시선 대 수동적인 여성 이미지라는 도식이 전복

되는 순간이다.

미술사가 크레이그 오웬스Craig Owens의 포즈에 대한 이론은 이런 견지에서 유용하다. 고대 그리스의 신화에 나오는 메두사 이야기●를 바탕으로 한 그의 이론은 기존의 시선과 이미지 사이의 권력관계를 전복시킨다. 여기서 오웬스는 신화가 간과하고 있는 부분을 재구성한다. 무엇보다 시선이 이미지와 마주보는 순간과 보기 직전 시선이 고정된 찰나에 초점을 맞추고 이 신화가 가진 새로운 의미를 발견해 내었다. "대상에 시선을 고정시키는 움직이지 않는 순간이 있다. 그리고 오직 그 후에서야 본격적인 '보기'가 시작된다."[45] 마치 사진 찍기 같은 이러한 순간의 과정들을 분석하며 오웬스는 포즈 취하기가 "이미 얼어붙어 있는, 정지된, 그림으로서의 신체를 타자의 시선을 향해 제시하는" 것이라고 하며 포즈의 전략을 설파한다. 포즈는 무엇보다도 전략인 것이다.

> 포즈는 전략적 성격을 지녔다. 시선에 맞닥뜨려서 부동성을 모방하는 것은 그 위력을 시선 자체에 되돌리는 것이며 시선을 제압하는 것이다. 포즈와 맞대면한 시선은 그 자체가 부동하게 되는 정지 상태를 맞는다. 포즈는 따라서 귀신을 내쫓는 부적 같은 힘을 지녔다. 포즈를 취하는 것은 (시선을) 위협하는 것이다.[46]

오웬스는 위와 같이 딕 헵디지Dick Hebdige, 1951년생의 "포즈를 취하는 것은 위협을 가하는 것이다."라는 말을 인용하며, 시선과 시선의 대상 사이에 적용되던 권력관계의 스테레오타입을 전복시키고 수동적인 '보이기'를 포즈의 쾌락으로 뒤바꾸어 놓는다. 포즈의 힘이, 이미지의 힘이 시선을 제압하는 것이다. 뿐만 아니라 기존의 '여성'이라는 이미지 역시 전복된다. 다양

● 크레이그 오웬스의 메두사

신화에 의하면 메두사의 무시무시한 모습은 그녀를 쳐다보는 사람들을 돌로 만들어버릴 만큼 강력한 것이었다. 이런 힘은 오웬스에게 "조상을 만들어내는 창작의 힘"으로 해석된다. 신화에서 이런 메두사의 능력은 아이러니하게도 전설적 영웅인 페르세우스에 의해 그녀 자신에게 발휘되어 죽음을 초래하게 된다. 방패를 거울삼은 페르세우스가 메두사에게 자신의 치명적인 모습을 보게 한 것이다. 신화에서 메두사는 돌이 되었다. 신화에서 메두사는 그녀를 쳐다보는 사람들을 돌로 만들어 버리는 강력한 힘을 가졌지만, 아이러니하게도 이러한 능력은 페르세우스에 의해 그녀 자신의 죽음을 초래하게 된다.

한 정체성을 보여줌으로써 정체성이 하나의 이미지로 고착되는 것을 막고, 여성성은 본질이 아니라 하나의 '역할'로 인식된다.

다양해진 시각, 흔들리는 역할

이런 변화는 70년대 중반부터 급물살을 탔다. 늘 마이너리티 취급을 받아왔던 여성 미술가와 유색인의 시선, 게이와 레즈비언의 시선, 양성애자의 시선 등 다양한 시선들이 작품에 반영되었다. 페미니스트 작가 린다 벵글리스Lynda Benglis, 1941년생는 저명한 미술잡지인 〈아트포럼〉 11월호에 대담한 누드사진을 실었다. 성인용품 가게에서 파는 라텍스로 만든 양면 남성 성기 모형의 한쪽을 음부에 끼우고 다른 한쪽은 수음을 하는 자세로 쥔 채 관객을 향해 포즈를 취한 이 사진은 원래 벵글리스에 대한 기사와 함께 〈아트포럼〉에 실릴 예정이었다. 그러나 사진의 부적절함을 지적한 편집장은 다른 사진들을 제안하였고, 이런 처사에 반발한 작가는 자신이 소속된 갤러리의 이름으로 지면을 사서 광고 형식으로 문제의 사진을 게재했다.

사진의 벵글리스는 미술잡지에 등장하는 전형적인 여성미술가, 여성 누드모델의 이미지에 대한 고정관념에 내해 반박하고 있다. 또한 갤러리의 이름으로 게재된 광고 형식은 미술계의 스타 시스템을 풍자하고 미술가가 작품보다 자기 자신을 이용해서 유명해지는 세태를 반영한다.

벵글리스는 1973년부터 광고나 전시 엽서에 자신의 사진을 넣기 시작했다. 74년 4월, 역시 〈아트포럼〉 광고란에 남자 차림으로 선글라스를 쓰고 멋진 포르쉐 자동차에 몸을 기댄 모습의 사진을 실었고, 한 달 뒤에는 베티 그래블의 치즈 케이크

린다 벵글리스, 「무제」, 1974년,
컬러사진, 25×26.5cm

광고를 따라하는 순종적인 여성상의 모습으로 전시 엽서를 만들어 배포했다. 이는 미니멀리스트 작가인 로버트 모리스와 함께 진행한, 전형적인 젠더gender의 역할에 대한 대화 형식의 작업으로 이어진다.

두 작가는 미술계에서 남성 작가와 여성 작가에게 기대하는 이미지는 어떤 것인가를 시험해보기 위해 전형적인 남성상과 여성상을 연출하여 사진을 제작하기로 결정했다. 모리스는 웃옷을 벗고 독일군을 연상시키는 철모에 선글라스를 쓰고 목에 쇠사슬을 감은 채로 팔뚝의 근육을 과시하며 주먹을 불끈 쥔 포즈를 취했다.

사진을 찍은 사람은 당시 모리스와 동거 중이던 〈아트포럼〉의 부편집장이자 저명한 미술사가 로잘린드 크라우스였다. 사진은 전시포스터 형식으로 제작되어 같은 해 4월 소나벤드 갤러리에서 열린 작가의 개인전에 걸렸다. 90년대, 하버드 대학 교수를 지낸 애나 체이브Anna Chave 등 페미니스트 미술사가들에게 호된 뭇매를 맞은 모리스의 사진은 74년 발표 당시에는 이렇다 할 반응을 불러일으키지 않았다. 모리스 사진에 나타난 피학적, 가학적 성욕과 동성애 코드, 나치즘을 연상시키는 폭력성이 남성 미술가의 전형적 이미지에 별다른 손상을 주지는 않았기 때문이다.

반면 벵글리스의 사진이 가져온 결과는 컸다. 벵글리스의 레즈비언적인 누드 사진은 대다수의 독자들에게 섹스어필을 통한 뻔뻔한 자기광고라는 부정적 인상을 주었다. 매체에 의해 형성된 남성 미술가/여성 미술가에 대한 고정 관념은 광고의 뒤를 이어 쏟아진 비난과 옹호의 글을 통해 확연하게 드러났다. 가장 학구적이라는 평을 받던 〈아트포럼〉의 필진들과 편집위원들은 벵글리스의 사진을 두고 격렬한 찬반토론을 벌였다. '창녀촌'을 운운하는 거친 말들이 오갔고, 어찌나 격했

로버트 모리스, 「무제」, 1974년,
석판화, 94×61cm, 카스텔리-소나벤드
갤러리 전시를 위한 포스터

던지 이 사건으로 〈아트포럼〉 필진의 상당수가 자리를 옮기게 되었을 정도였다. 아이러니하게도 벵글리스의 광고를 가장 강도 높게 비판한 인물은 모리스의 사진을 찍은 크라우스였다.[＊] 이 광고로 모더니즘 비평가들의 산실이던 〈아트포럼〉은 돌아올 수 없는 강을 건넌 셈이었고, 74년 이후의 세대들은 벵글리스의 '전설'을 기반으로 하여 자신들의 작업을 확장할 수 있었다.[47]

남성 미술가들의 젠더에 대한 언급도 시각성을 중심으로 전개되었다. 비토 아콘치Vito Acconci, 1940년생의 「구멍」은 작가가 자신의 배꼽주변의 체모를 뽑아가는 과정을 기록한 퍼포먼스 비디오다. 작가의 몸이 퍼포먼스를 행하는 주체인 동시에 퍼포먼스의 대상이 되는 이 작품에서 아콘치는 남성성을 이탈하고자 하는 의지를 표명하였다. "나는 내 신체의 일부를 열어 보인다. 이것으로 배꼽은 질이 된다."[48]

● 벵글리스와 모리스, 그리고 크라우스
세 명의 개인적인 관계들은 '사건'을 더욱 미묘하고 복잡하게 한다. 벵글리스는 문제의 사진에 나타난 딜도를 모리스와 함께 구입하였고, 두 작가는 딜도를 이용하여 포즈를 취한 일련의 사진들을 함께 제작하였다. 모리스의 사진이 공개되지 않았던 반면, 벵글리스는 이를 〈아트포럼〉에 게재함으로써 공론화하였다. 당시 모리스와 연인관계이던 크라우스의 격분은 이러한 배경에서 짐작할 수도 있다.

비토 아콘치, 「구멍」, 1970년,
15분 중 스틸사진

이렇게 생성된 '구멍'은 엄밀히 말하여 신체의 내부 깊숙이 통하는 것은 아니다. 남성성과 여성성을 시각에 한정하여 보이는 성기의 유무로 단순화하는 프로이드적인 시노는 「전환」에서 극치를 이룬다. 아콘치는 "페니스를 제거하려는 시도"의 일환으로 두 다리 사이에 성기를 집어넣어 감추었다. 이어지는 장면에는 한 여성이 등장하여 아콘치의 뒤쪽에 무릎을 꿇고 앉아 그의 성기를 그녀의 입속에 넣는다.

포르노 뺨치는 이 작품에 대한 아콘치의 해석은 진지하다. "내가 정면에서 보일 때, 여인은 나의 뒤편으로 사라지고 나는 페니스가 없다. 나는 내가 지워버린 그 여인이 된다."[49] 자크

라캉을 빌어 말하자면 이는 "신화적인 거울상 이전 단계의 완전성에 대한 퇴행적 열망"이다. 타자(여성)와의 합일 혹은 여성성을 자기화하려는 남성 작가의 이러한 경향은 미술사가 아멜리아 존스에게는 "신화적인 오이디푸스 이전 단계의 완전함, 즉 타자(어머니)the mother와의 합일에 대한 욕망"의 발현으로 해석된다.[50]

프로이트의 심리분석이론과 거세를 바탕으로 하는 이런 자아모델은 성性적 차이의 증명을 시각적인 남근penis/phallus의 있고 없음에 의존한다. 결국 여성의 성性을 흡수 통합함으로써 성 분리 이전의 상태로서의 타자(여성 혹은 어머니)와의 합일을 추구하는 이들의 작업은 어쩔 수 없이 남성 중심적인 한계를 깨지 못하는 것이다.

한편 동양인, 유색인의 시각도 부각되었다. 아시아의 현대미술은 동서양 이종 교배의 산물이다. 모리무라 야스마사森村泰昌, Yasumasa Morimura, 1951년생의 「이중의 가계: 마르셀」은 전통과 현대, 동양과 서양이라는 이질적인 이중의 가계를 잇는 아시아 현대미술이 처한 아이러니를 드러낸다.

작가는 마르셀 뒤샹이 그의 여성적 자아인 로즈 셀라비로 분장한 사진을 차용하여, 동양미술가와 서양미술가라는 이분법의 와해, 그리고 유색인과 백인, 여성과 남성이라는 역할의 와해를 동시에 보여주고 있다. 1951년생인 모리무라는 미군정의 통치하에 있던 패전국 일본의 암울한 분위기와 놀라운 경제 성장, 그리고 뒤이은 1960년대의 안보위기 시대의 반미감정● 등 굴곡 많은 현대사를 체감한 세대이다. 제2차 세계대전의 적대국이었던 미국은 패전 후 일본에게 가장 의지하게 되는 동지가 되었고, 자본주의의 글로벌한 경제와 문화는 전통과 토착성을 와해시키며 국제화의 기치를 높이던 시기였다. 모리무라의 작품세계 역시 일본과 미국을 오가며 형성되었다.

**비토 아콘치, 「전환」, 1971년,
24분 중 스틸사진**

● 전후 일본과 미국의 갈등
1960년 미-일 간 안보조약의 체결을 둘러싼 이른바 '안보위기'는 전후 양국 간의 갈등관계를 드러낸다. 대규모 미군병력의 일본 주둔을 합법화하는 것을 골자로 하여 미군정 말기에 체결된 이 조약은 당시 냉전시대 미국과 소련의 첨예한 대결상황 속에서 극동아시아의 패권을 쥐려는 미국의 전략적 행보였다. 지식인, 예술가, 학생들의 연이은 시위와 반대를 무릅쓰고 체결된 이 조약은 결국 무력감과 패배주의로 특정되는 '안보위기'를 초래하였고 일본사회에 냉소적인 무정부주의를 확산시켰다.

야스마사 모리무라 , 「더블리네지(마르셀)」, 1988년,
컬러사진, 152.5×122cm, 마드리드 레이나소피아 국립미술관

야스마사 모리무라, 「초상」, 1988-90년,
시바크롬 사진, 266×366cm

78년 교토의 미술대학을 졸업한 모리무라는 미국으로 건너가 필라델피아 미대와 뉴욕 컬럼비아 대학에서 수학하였다. 현대 미술의 중심지에서 아시아 미술가로서 경험하는 정체성의 갈등은 그를 유명하게 해 준 『미술사 시리즈』를 낳았다.

사진 합성을 통해 서양미술사의 명작에 등장하는 인물과 정물을 가리지 않고 자신의 얼굴을 집어넣는 모리무라의 전략은 친숙한 이미지를 통해 오히려 이질감을 드러내는 것이다. 뒤샹의 얼굴 대신 등장하는 분칠한 모리무라의 얼굴이 서양의 현대미술에 슬며시 끼어든 작가를 용인했다면, 옷깃을 여미는 여성의 손을 저지하는 동양남성의 손은 이들의 융합을 방해한다. 뒤샹이 로즈 셀라비를 통해 여성적 자아를 성공적으로 포섭했다면 모리무라는 오히려 그 당위성을 캐묻고 따진다.

전유의 대상으로서의 여성성이라는 뒤샹의 문제는 모리무라의 각색으로 동양과 서양, 타자와 주체의 문제로 확대된다. 마네의 「올랭피아」를 패러디한 「초상」 역시 원작의 의미를 전유하여 증폭시킨다. 성적 대상으로서의 여성누드라는 공식은 동양남성의 누드가 불러일으키는 동성애적, 탈식민주의적 코드로 대체된다. 인상주의의 역사적 배경이 되는 19세기 유럽 중심의 식민주의를 「올랭피아」의 흑인하려는 설정에서 볼 수 있다면, 동양미술가인 모리무라에 의한 게이 누드는 유색인과 여성이라는 타자에 더하여 제3의 타자의 존재를 부가시킨다.

미술가의 몸은 이제 성적, 사회적, 문화적 역할이 각인되는 장소가 되었다. 70년대와 80년대 페미니즘이 주장하던 몸의 정치학이 몸에 대한 담론을 중심으로 전개되었다면, 90년대 이후로는 담론의 힘을 빌리지 않고도 몸 그 자체로 이미 정치적이라는 결론인 셈이다.

정체성은 정체하지 않는다

시각적 기호로서의 몸 역시 단일한 정체성으로 고착된다는 환상을 깬지 오래다. 니키 리Nikki Lee, 한국명 이승희, 1970년생는 1997년 이후 꾸준히 선보인 프로젝트 시리즈에서 다양한 문화와 인종, 연령, 성을 넘나들며 이들 그룹의 일원으로 분장한 자신의 모습을 보여 왔다. 떡볶이를 즐기는 고등학생에서 소도시의 노인으로, 펑크족, 백인사회의 여피족, 레즈비언과 스트리퍼, 미 중서부의 소시민에서 빈민가 히스패닉까지 다양한 정체성에 놀랄 정도로 자연스레 동화된 모습으로 사진에 담긴 작가는 그저 겉모습의 동화同化가 아니라 실제로 수 주, 혹은 수 개월간 특정 그룹과 함께 생활하며 체득한 정체성을 보여 준다.

「이국적 댄서 프로젝트」(2000)를 위해 스트리퍼들의 생활을 경험하려고 실제로 바에서 댄서로 일했고, 「익스트림 스포츠 프로젝트」(2000)에서는 스케이트보더들과 어울릴 수 있도록 6개월 간 맹연습 끝에 선수 수준의 기량을 갖추게 되었다. 이런 작가의 노력은 평론가들에게 니키 리의 작업을 신디 셔먼이나 모리무라의 것과 차별화해야 하는 이유를 제공한다.

니키 리는 특정 그룹에 접근하기 전에 그 그룹에 대한 사회문화적 연구와 관찰을 우선하고, 그들의 행동양식과 제스처, 복장과 말투 등을 연습한다. 그룹의 일원이 되기 위한 준비를 마치면 스스로를 아티스트라고 소개하며 접근하는데 대부분의 사람들은 그녀의 자기소개를 그리 심각하게 받아들이지 않는다고 한다.

함께 생활하며 공동체에 익숙해지면 사진 촬영이 시작되는데, 이때 작가와 그룹 일원들이 등장하는 사진의 촬영은 작가

**니키 리,
「노인 프로젝트(26)」, 1999년,**
후지플렉스 프린트
—
**니키 리,
「힙합 프로젝트(1)」, 2001년,**
후지플렉스 프린트

가 하는 게 아니라 그룹의 다른 사람들이나 심지어 지나가는 행인에게 부탁하여 찍은 것으로 일반인들이 이용하는 스냅 사진기를 사용하여 촬영 연월일이 숫자로 나타나는 아마추어 적인 것이다. 이런 아마추어적인 측면은 오히려 사진에 진정 성을 연출하고 그룹의 다른 일원들과 분간할 수 없을 정도로 동화된 작가를 프로젝트가 표방하는 정체성에 무난히 끌어들 인다.

그러나 결과물은 어디까지나 니키 리의 '프로젝트'이다. "본질적으로 삶 그 자체가 퍼포먼스이다. 우리가 우리 외모를

바꾸기 위해 옷을 선택할 때 실제로 일어나는 행위는 나의 심리가 밖으로 표출되는 것으로 나를 표현하는 방식이 바뀌는 것이다."[51] 작가의 말처럼 몸이 표출하는 정체성 또한, 그것이 길거나 짧은 일정기간의 체득이건 혹은 단순한 모방이건 간에 근본적으로 가변적이며 유동적인 것이라는 말이다.

이제 더이상 순수한 시각에 대한 환상은 없다. 시선이 결코 성이나 인종, 사회적 문화적 배경과 취향에서 자유롭지 못하다는 것은 기정사실이 되었다. 고정되어 있다고 믿던 정체성은 이제 언제나 바뀌어 가는 타인의 시선을 향한 '역할'이 되고, 순수성이라는 환상을 잃어버린 시선은 부유하는 타자들의 몫이 되었다. 위상을 잃어버린 시각은 그것이 점유하던 미술의 자리를 다른 감각들이 넘보는 것을 지켜볼 뿐이다.

2

들어보기

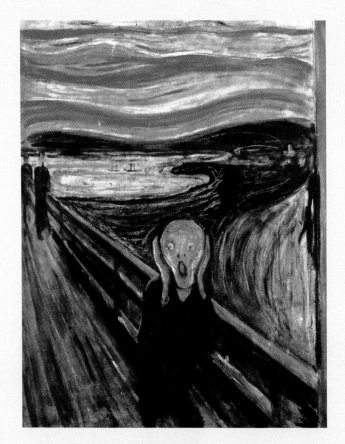

에드바르트 뭉크, 「비명」, 1893년,
카드보드 위에 오일, 템페라, 파스텔, 91×73.5cm,
오슬로 국립미술관

소리는 정말이지 미술과 전혀 관계없어 보였다.

말이 없는 그림과 조각 앞에서 미술의 역사는 웅변보다 강한 침묵의 역사였다. 미술은 소리를 필요로 하지 않는 것처럼 보였다. 아니 오히려 자신의 우월함을 보이기 위해 시각적 효과로 소리를 모방했다. '소리'하면 모두가 떠올릴 법한 뭉크의 「비명」에서 우리는 창자를 쥐어뜯고 뱃속 깊은 곳으로부터 우러나오는 절규를 듣는다. 불안정한 붉은 대기는 미쳐 흐르는 핏빛 강과 맞닿아 있다. 다리 위의 사람은 이미 인간이 아니다. 해골처럼 움푹 파인 눈과 내장을 다 비워낼 정도로 벌어진 입은 그에게 남아 있는 영혼의 찌꺼기를 남김없이 쏟아낸다. 이보다 더 소리를 잘 보여줄 수 있을까. 자신만만한 시각은 다른 감각들이 근처에도 얼씬하지 못할 만큼 미술에서 절대적이었다.

음악을 닮고 싶었던 미술의 역사

모든 예술은 음악의 조건에 근접하려 한다.
월터 페이터[1]

명징한 시각이 지배하는 감각의 세계에서 소리는 냄새와 감촉만큼이나 불분명한 인식수단이었다. 음악은 세계에 대한 구체적 묘사를 피하는 추상으로 치부되고, 삶의 경험이 묻어나는 목소리는 글쓰기의 전제조건으로 폄하되었다. 보는 것만큼, 아니 그 이상으로 쉼 없이 듣고 있는 우리들의 귀는 '보는 것이 곧 믿는 것'이라는 말 한마디에 대수롭지 않게 무시되었다. 이런 소리가 철저한 시각 우위의 세계인 미술에 스며들기 시작한 것은 바로 20세기이다. 대상의 묘사에 구속되어온 미술이 이를 벗어나기 위해 선택한 길은 바로 미술이 그토록 배제해온 음악을 닮는 것이었다.

다다이스트 프랜시스 피카비아Francis Picabia, 1879 - 1953의 아내이자 음악가였던 가브리엘은 작곡에서 요구되는 엄격한 화성과 대위법이 오히려 미술가들에게 즉흥성과 시적 자유를 불러일으킨다는 사실에 놀라워했다.[2] 20세기 초반에 음악은 이미 미술가들에게 영감의 원천이 되었다.● 파울 클레Paul Klee, 1879-1940와 체코출신의 화가 프란티셱 쿠프카František Kupka, 1871-1957는 바흐에 끌렸다. 12음계의 창시자인 쇤베르크의 지지자이며 바그너의 열렬한 애호가였던 바실리 칸딘스키Wassily Kandinsky, 1866-1944는 음악에서 비재현적 회화의 가능성을 보았다. 칸딘스키의 초기 추상은 종종 '즉흥improvisation'이라든지, '작곡/구성composition' 같은 악곡의 제목을 달고 있다.[3]

"바그너는 그의 예술의 매체인 소리를 사용한다. 오페라의

● **음악을 사랑한 화가들**
제1차 세계대전을 즈음하여 음악에 영감을 얻거나, 음악의 원리를 회화 제작에 이용하는 작가들이 대거 등장한다. 음악가 집안에서 태어난 파울 클레는 베른 시립교향악단의 연주자로 활동할 만큼 수준급의 바이올린 연주자였으며 그의 아내 또한 피아니스트로 활동했다. 클림트는 「베토벤 프리즈」를 통해 베토벤의 9번 교향곡을 회화적으로 번안하였고, 독일 상징주의 작가 막스 클링어는 브람스의 음악을 재해석하여 일련의 동판화 시리즈로 제작하였다.

바실리 칸딘스키, 「즉흥26」, 1912년,
캔버스에 유채, 97×107.5cm,
렌바흐하우스 미술관

주인공들은 물리적인 형태로 나타나는 동시에 소리로 표현된다. 바로 중심악상leitmotif이다. 이 소리야말로 주인공을 둘러싸고 그를 표현하는 영기이다. 바그너의 모든 주인공들은 모두 제각각의 소리를 가졌다."⁴ 뮌헨에서 바그너의 오페라『로엔그린』을 관람하던 중 칸딘스키는 음 하나하나가 색채로 보이는 환영을 경험했다고 한다. 바그너의 중심악상은 곧 화가에 의해 내적 소리로 각색되었다. 내적 소리inner sound란 사물의 겉모습 안쪽으로 깊숙이 내재해있는 본질이자 영혼의 떨림이다. 겉모습은 그저 이런 내적 소리의 희미한 반영일 뿐이다.

칸딘스키의 스튜디오에는 토마스 드 하트만Thomas de Hartmann, 1885-1956과 러시아 현대무용가 알렉산더 사하로프 Aleksander Sakharov, 1886-1963가 모여서 칸딘스키의 수채화를 가지고 작곡을 하고 이를 춤으로 표현하는 작업을 했다.⁵ 신지학●에 심취한 그에게 이런 연계는 자연스러워 보인다. 헬레나 페트로브나 블라바츠키Helena Petrovna Blavatsky에 의해 힌두교와 불교, 신플라톤주의와 신비주의 등을 혼합하여 만들어진 신지학은 19세기 말 유럽의 지성들을 사로잡은 중요한 사상이었다. 특히 범우주적 상징들과 연금술적 상상력은 많은 예술가들을 끌어들였다.

그러나 칸딘스키가 내적 소리에 심취해 사물의 본질을 그리고자 하면 할수록 심지어 바그너마저 그에게는 무방으로 들리기 시작했다. 저서『미술이 있어서 영적인 것에 관하여』 (1911)에서 그는 바그너를 위시한 표제음악●을 겨냥하여 이를 자연에 대한 외향적 모방으로 비난하였다. 칸딘스키에게 자연은 묘사되는 것이 아니라 다만 그 내적 가치를 예술적으로 재창조할 때만 표현가능하다. 그가 주장하는 영적 미술은 이런 견지에서 보다 진지하고 순수한 음악을 닮아 있는데, 이는 진지한 음악이야말로 자연으로부터 완전히 해방된 존재이

● 신지학theosophy
그리스어의 신(theos)과 예지(sophia)의 합성어. 보통의 신앙이나 추론으로는 알 수 없는 신의 심오한 본질이나 지식을 신비적인 체험이나 특별한 계시를 통해 인식하고자 하는 철학적·종교적 신비주의 입장을 말한다. 불교나 힌두교의 영향을 받아 인간이 윤회를 거듭하면서 죄를 씻고 신과 합일한다는 생각도 신지학의 일종이다.

● 표제음악
인간의 감정이나 문학, 회화 등의 내용을 음악으로 표현한 것으로 리스트가 자신의 교향시를 설명하기 위해 고안했다. 예로 차이콥스키의 무용 모음곡 등을 들 수 있다. 이와 대립되는 개념으로 음 자체가 갖는 구성과 형식미를 추구하는 음악인 교향곡, 소나타, 협주곡 등은 절대음악이라 한다.

기 때문이다.

따라서 새로운 미술은 어떠한 자연의 외항도 모방하지 않을 뿐 아니라 오히려 자연을 철저히 배제한 채 스스로의 매체와 표현능력을 개발해야 한다.[6] 칸딘스키에게 이러한 능력은 만물에 깃들어 있는 내적 소리에 귀 기울임으로써 얻어지는 것이었다. 오직 자연에서 벗어남으로써만 자연을 이룰 수 있다는 주장이다. 자칫 개인적 감상으로 들릴 수 있는 이 주장은, 실제로 어떤 기호에 의해서도 매개되지 않는 내적 소리를 통한 타자(관람자)와의 대화라는 원대한 포부로 칸딘스키 일생의 화두가 되었다. 여기서 내적 소리를 전달하는 역할을 하는 것은 색채, 점, 선, 면 등 재현을 거부하는 회화를 이루는 기본 요소들이다.

칸딘스키 못지않게 음악과 미술을 연계한 사람은 피트 몬드리안Piet Mondrian, 1872-1944이었다. 단순히 막간에 연주되는 음

피트 몬드리안,
「브로드웨이 부기우기」, 1942-43년,
캔버스에 유채, 127×127cm,
뉴욕 현대미술관

악을 듣기 위해 서커스에 갈 정도로 재즈에 심취했던 그의 취향은 「브로드웨이 부기우기」에도 잘 나타나 있다.

> 자연에서 소리는 동시에 연속적으로 섞여서 만들어진다. 고전음악은 이런 자연의 섞인 소리를 부수고 그 연속성을 끊어놓았다. 소음을 톤으로 바꾸고 명확한 하모니를 부여했다. 그러나 이런 고전음악은 결코 자연을 능가하지 못했다. 이런 정도의 명확성은 새로운 정신에 부합하지 못한다. 음계와 구성은 오히려 자연적 소리, 혼성과 반복으로의 퇴화이다. 새로운 음악이 보다 보편적인 조형(plastic)을 이뤄내려면 소리와 소음을 포괄하는 새로운 질서를 창조해야만 한다.[7]

그는 이탈리아 미래주의● 전위음악가인 루이지 루솔로Luigi Russolo의 소음음악에 대해서 1921년과 22년에 걸쳐 두 편의 장문 에세이를 남길 정도로 음악에 조예가 깊었다. 미래주의자들의 음악에 대한 몬드리안의 관심은 기계음의 사용에서 비롯되었다. 몬드리안은 기계음이야말로 인간적인 개입을 없애는 "완벽하게 결정된 소리"라 여겼다. 그러나 미래주의자들이 사용하는 기계음은 일상과 너무 가까웠다. 현실 속에서 듣는 기계음은 언뜻 객관적이고 보편적일 것 같지만, 실제로 생활 속에서 만나는 기계음을 사용하는 것은 그 소리가 수반하는 구체적 현실을 상기시키며 개인적인 기억을 자극한다.
"추상적인 조형으로 변화되지 않는 한 자연적 사실성은 참된 표현을 만들 수 없다."[8]고 몬드리안은 말한다. 그가 이상적인 미래의 음악으로 제시한 신조형주의● 음악 역시 기계음과 전자음을 사용했다. 그러나 인간의 손길이 닿은 소리, 예를 들면 호루라기라던가, 시계소리, 증기기관에 의해 돌아가는 모

● 미래주의 Futurism
20세기 초 기존의 가치와 문화에 대한 혁신을 시도한 이탈리아의 예술운동. 당시 이탈리아는 정치, 경제가 상당히 낙후된 상태였고, 미술에는 1905년이 지나서야 인상주의, 신인상주의, 후기인상주의, 상징주의, 아르누보 등의 조류가 전해졌다. 미래주의는 이러한 조류들의 유입으로 야기된 혼란을 극복하여 이탈리아를 현대미술의 주류로 내세우기 위한 방법의 하나로 제시된 새로운 세계관이다. 전통을 부정하고 기계문명이 가져온 도시의 악동감과 속도감을 새로운 미(美)로 표현하려고 하였다.

● 신조형주의 Neo - Plasticism
몬드리안을 중심으로 한 기하학적 추상주의의 일파 또는 그 운동을 말한다. 1917년 몬드리안은 테오 판 두스부르흐 등과 함께 〈데 슈틸De Stijl〉을 발행하고 순수한 조형회화 운동을 추진하였다. 이 운동은 조형예술에 있어서, 그 구성요소를 가장 기본적으로 요소로 환원하여 그 구성만으로 화면을 구성할 것을 주장한다. 즉, 곡선이나 사선을 제외한 수평-수직선으로, 색채 역시 빨강, 파랑, 노랑의 삼원색과 흑백으로 한정하여 구성할 것을 주장했다. 이러한 형식의 순수성에 대한 주장은 20세기의 반사실적인 미술운동의 일환으로서 회화뿐만 아니라 건축·공예·상업미술 등에 광범위한 영향을 끼쳤다.

터 소리 등을 나열하는 것은 아무래도 개인적인 측면을 담고 있기 때문에 철저히 배제되었다.

현실의 소리와 닮지 않은 기계음, 누구에게나 똑같이 들리는 기계음이야말로 그가 평생을 통해 회화에서 추구했던 추상미술과 맞닿아 있었다. 누구에게나 동일한 것으로 보여야한다는 이런 엄정함은 그가 회화에서 추구하는 '보편적인' 선이 얼마나 무수한 시행착오 끝에 만들어졌나를 살펴볼 때 이해될 수 있다. 하나의 '완벽하게 결정된' 선을 찾아내는 순간을 위해 엄청난 분량의 스케치를 남기고 지우개로 지우는 과정이 반복되었다.

이렇듯 음악이 민족과 문화, 성별과 인종을 초월하여 인류에 공통적인 보편성을 가지고 호소한다는 생각은 20세기 초반의 많은 미술가들에게 공유되었다. 특히 추상을 통해 보편성을 추구하던 회화는 음악을 닮아가고자 하는 보다 적극적인 시도를 새로운 영화기술을 통해 보이기도 했다. 영화라는 매체는 그 존재론적 조건으로의 시간성을 기반으로 한다. 시간성은 음악이나 다른 공연예술이 가지고 있는 고유한 특성이었다. 이른바 '움직이는 그림motion pictures'을 통해 미술은 자신의 레퍼토리에 음악과 공유할 수 있는 시간성을 추가하게 되었다.

보이는 소리

1920년대 프랑스에서는 미술가들의 실험영화가 활발하게 제작되었다. 이들 중 움직이는 추상 이미지를 사용하는 바이킹 에겔링Viking Eggeling, 1880-1925이나 한스 리히터 같은 다다 미술가들의 영화는 음악에 근접하는 추상의 시도를 대변한다.9

● 카바레 볼테르Cabaret Voltaire
다다의 산실이던 스위스 취리히의 카페.
아방가르드 예술가들을 포용하는 둥지였
으며, 스포큰 워드, 댄스, 음악을 중심으로
하는 소란한 연회가 자주 열렸다.

● 청기사파 Der blaue Reiter
칸딘스키와 프란츠 마르크를 중심으로 하
여 1911-14년 활발히 활동하였으며 화면
의 조형적 효과를 무시하고 형태와 내용을
조화시키고자 하였다.

● 바우하우스 Bauhaus
독일어로 '건축의 집'을 의미하는 바우하
우스는 1919년부터 1933년까지 독일에
서 설립·운영된 학교로, 건축을 중심으로
공예, 디자인, 건축, 조각 등 모든 예술분
야의 총체적 조화를 꿈꾸었던 조형예술가
들의 실험장이자 교육기관이었다. 현대식
건축과 디자인뿐 아니라, 후대의 조형예술
전반에 걸쳐 깊은 영향을 주었다. 20세기
의 커다란 예술적 성과인 추상미술, 특히
1920년대 시각의 다양화와 함께 중요하
게 다루어진 실험적 시각의 등장을 주도한
예술가들의 움직임은 바우하우스로부터의
영향을 제외하고는 논할 수 없다.

스웨덴에서 태어나 17세 때 독일로 이주하여 미술사와 회화를 전공한 에겔링은 1911년에서 1915년 사이 파리에 체류하며 야수주의 화가 드랭Andre Derain, 1880-1954과 입체주의자 브라크George Braque, 1882-1963의 영향을 받았다.

제1차 세계대전의 발발로 취리히에 머물던 에겔링은 다다이스트 장 아르프Jean Arp, 1887-1966, 트리스탄 차라, 마르셀 얀코Marcel Janco, 1895-1984 등과 카바레 볼테르●를 드나들며 소음 음악을 비롯한 취리히 다다의 퍼포먼스를 지켜보았다. 한편 베를린 태생의 리히터는 독일 표현주의 청기사파●의 전시를 통해 미술에 눈 뜬 이후로 입체주의의 영향을 받은 작업을 해오다 징집되었다. 1916년 부상과 함께 퇴역한 리히터는 취리히로 거처를 옮겨 에겔링을 비롯한 카바레 볼테르의 작가들을 만나게 된다.

1918년 리히터와 함께 족자 드로잉scroll - drawing 등의 실험적 작업을 통해 움직임을 회화에 접목시키려는 시도를 하던 에겔링은 1920년 바라던 기회를 얻게 되었다. 이들이 영화를 만들기 위한 자금과 장비 지원을 위해 찾은 곳은 독일의 UFA 영화사였다. 그러나 기대에 어긋나게도 그다지 만족할만한 효과를 보지는 못했던 것으로 전해진다. 드로잉이 영화를 위한 스토리보드가 될 정도로 정교하지 못했기 때문이었다. 이에 실망한 에겔링은 독일로 되돌아가 칩거한다. 그리고 3년에 걸쳐 바우하우스● 출신의 애니메이션 작가 에르나 니메이어Erna Niemeyer, 1901-96의 도움을 받아 정교하고 변화가 많은 추상영화 「대각선 심포니」[10]를 완성한다. 영화는 1924년 11월, 에겔링이 잠시 파리에 들렀을 때 작가의 지인들에게 공개되었다.

다다 음악가였던 페루치오 부소니Ferruccio Busoni와 절친한 사이였던 에겔링은 음악과도 같은 추상적인 시각언어를 구현하고자 한 그의 의지를 「대각선 심포니」에 표현하였다. 그는 수

백 가지의 추상적 형태를 만들고 조수 니메이어는 이를 얇은 은박지에 옮겨 오려낸 다음, 한 컷 한 컷 변화를 주어 찍어내었다. 그 결과로 나타나는 추상적 패턴의 움직임은 화면 가득히 미술의 새로운 조형언어로서 영화의 가능성을 보여준다.

더구나 에겔링은 「대각선 심포니」의 상영 때 음악을 빼줄 것을 부탁했다. 이는 자신이 영화에서 보여주는 추상이미지들이 이미 시각적 음악으로서 충분한 하모니를 보여주고 있다고 믿었기 때문이다. 또한 자신의 영화가 단순히 음악에 맞춰 만들어진 애니메이션으로 보이지 않을까 하는 염려도 있었다.[11] 영화는 1925년 5월, 에겔링의 사망을 몇 주 앞두고 베를린에 있는 UFA 영화관에서 대중에게 공개되었다.

한편 리히터는 신조형주의 화가 테오 판 두스부르흐Theo van Doesburg, 1883-1931의 주선을 통해 영화사에서 촬영한 30초 정도의 짧은 필름을 「영화는 리듬이다」라는 제목으로 1921년 파리에서 공개하였다. 비평가까지 모셔놓고 진행된 첫 상영은 그다지 성공적이지 못했다. 영화가 너무 짧았기 때문에 비평가가 안경을 닦는 사이에 그만 상영이 끝나버린 것이다.[12]

리히터는 에겔링의 사후 에겔링의 조수였던 니메이어와 결

한스 리히터,
「리드머스 21」, 1921년,
3분 중 스틸사진

● 에르나 니메이어
아이러니하게도 에겔링과 리히터 모두 그
녀의 도움 없이는 제대로 된 영화를 만들
수 없었던 모양이다. 미술사는 에겔링과
리히티를 최초의 추상영화 작가로 기억하
지만 실제로 작업의 중요한 부분들을 담당
했던 니메이어에게는 인색했다.

혼했고, 그녀의 도움으로 영화를 완성하였다. 뼈아픈 실패를
발판삼아 다시 제작된 리히터의 「리드머스 21」[13]은 첫 번 필름
의 30초 이외에 1925년에서 28년 사이, 베르너 그래프Werner
Graeff, 1901-78와 니메이어●의 도움으로 덧붙여진 분량을 합하
여 여섯 배 길이인 3분으로 늘어났다. 사각형이라는 기본형태
의 움직임을 비교적 엄정하게 담아낸 이 작품은 도형의 움직
임에 의한 음악적인 리듬감에 치중하고 있다.

추상적 형태를 통한 조형성과 움직임을 접목한 이들의 영화
는 리듬과 하모니가 음악만의 전유물이 아님을 천명했다. 아
직 유성영화가 발명되기 전, 이들의 작품은 종종 작가의 의도
와는 달리 오케스트라의 반주나 아코디언 소리에 맞춰 상영되
었다. 비록 움직이고 있지만 조용한 추상은 여전히 소리를 미
술 외적인 요소로 취급하고 있었다.

한편 20세기 초반 음악을 다루던 미술가들 중 마르셀 뒤샹
이 차지하는 위치는 앞서 살펴본 작가들과는 상이하다. 대부
분의 미술가들이 음악에서 구조적인 형식과 대상을 묘사하지
않는 순수성, 보편성을 담보하는 추상을 닮고자 했다면, 뒤샹

은 처음부터 감정이입이라든지 순수회화, 결정적인 형태 등에 대한 미학적 논의를 혐오했다. 그에게 미술작품은 그것이 변기이건 자전거 바퀴이건 간에 작가의 의도만으로 미술작품이라는 카테고리에 포함되기에 충분한 것이었다.

1914년 뒤샹은 '주파수 회화painting of frequency'라는 것을 고안했다. 주파수란 흔히 우리가 음악을 들을 때 사용하는 것이다. FM은 바로 '주파수의 진동frequency modulation'의 약자로 FM 라디오를 지칭한다. 그러나 조금만 생각해보면 전자파가 파장의 형태로 라디오에 전해져서 소리로 변환되는 것과 빛이 망막에 투사되어 색채로 바뀌는 것은 유사한 과정이다.[14] 이런 맥락에서 뒤샹은 적절한 환경과 훈련이 더해지면 사람들이 조각품을 '들을 수' 있을 것이라고 주장했다.● 그것은 마치 "서로 길게 이어져 매달린 전구들에 하나씩 연달아 불이 들어오는 것같이 일정한 소리를 만들어내고 그것이 마치 아라베스크 무늬처럼 청중을 감싸는 것 같은" 효과라는 것이다.[15]

남겨진 몇 안 되는 뒤샹의 음악작품 가운데 비슷한 시기의 「오차 음악」[16]이 있다. 뒤샹의 악보에서 음은 숫자로 표현된다. 숫자는 피아노의 88음에 기초하여 왼쪽부터 차례로 숫자가 커지도록 만들어졌다. 88음은 각각 숫자가 적힌 88개의 공으로 항아리에 담겨있다. 공은 A, B, C, D, E, F 등으로 명명된 수레에 무작위로 쏟아져 담긴다. 연주자는 각각의 수레에서 공을 꺼내는 대로 음에 따라 연주하면 된다. 수레끼리 서로 공을 교환하며 음악은 끊임없이 계속된다.[17] 세 개의 성악파트로 구성된 부분은 뒤샹의 모자에 담긴 각각 25개의 카드로 구성된 세 세트의 카드를 각각의 퍼포머가 뽑아 거기에 적힌 음대로 연주하는 것이다.[18]

뒤샹의 「오차 음악」은 실제로 뒤샹의 사후인 76년에 서독 라디오방송국과 밀라노의 물티플라Multipla 화랑의 도움으로

● 조각이 들린다
뒤샹은 심지어 밀로의 비너스와 같이 육중하고 큰 규모의 조각의 경우에는 어린 시절부터 몇 대에 걸친 훈련을 더하면 누구나 들을 수 있을 것이라 주장했다.

마르셀 뒤샹,
「오차 음악」, 1976년,
앨범재킷

녹음되었다. 무작위로 선택된 음들의 연결이지만 실제 피아노의 음에 기초한 이 작품은 상당히 음악적이다. 여기서 뒤샹을 다른 음악가들과 구분 짓는 것은 그가 음악을 만드는 주체의 자리를 비워놓은 것이다. 작품을 구상한 작가도, 이를 연주하는 연주자도 음을 결정할 수 없다. 심지어 항아리에서 수레로, 혹은 이 수레에서 저 수레로 공을 옮기는 관람객도 음의 선택만큼은 우연에 맡겨야만 한다. 가장 주관적인 결정의 산물이자 가장 근접하게 예견되는 음악의 결과는 철저히 변화하는 시간과 공간, 사람들이 공존하는 불확정적인 삶 안에 던져졌다.

불확정성의 측면에서라면 독일 하노버에서 활동하던 다다이스트 쿠르트 슈비터스Kurt Schwitters, 1887-1948의 경우를 빼놓을 수 없다. 그는 조각가이자 작가였던 라울 하우스만Raoul Hausmann, 1886-1971의 소리시 「fmsbw」(1921)[19]를 듣고 영감을 얻어 「원음 소나타Sonate in Urlauten」[20]를 완성하였는데, 연주자를 위한 최소한의 지시들로 구성된 슈비터스의 소나타는 이런 식이다. "당신 스스로가 약하건 강하건 간에 리듬을, 높낮이와 강약을 느낄 것이다. 이 테마와 변주를 설명하는 것은 결국에는 지루해지고, 읽거나 듣는 즐거움에 해가 될 것이다. 무엇보다 난 교수가 아니니까."[21] 강약pitch도 없고 템포나 다이내믹도 없다. 연주자는 작곡가(?) 슈비터스의 의도를 해석하여 소리를 만들어내야 한다.

한편 뒤샹은 소리를 숨겨놓기도 했다. 「숨겨진 소리를 가지고」는 그의 사후에 출간된 노트 모음인 『녹색 상사Green Box』(1960)에 그 계획이 포함되어 있다. "무엇인지 알 수 없는 것을 집어넣은 채로 납땜한 상자 레디메이드를 만들어라." 내용물을 알 수 없는 상자가 흔들릴 때마다 나는 소리는 글자 그대로 시야에서 '숨겨진' 소리이다. 시각이 차단된 상태에서 우리는 상자 안에 들어있는 물건이 무엇인지를 오로지 청각만으

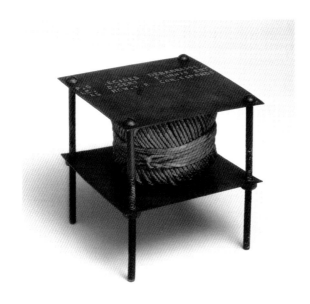

로 가늠할 수밖에 없다. 뒤샹 자신도 상자 안에 무엇이 들어있
는지 몰랐다. 그는 상자 양쪽에 금속판을 고정시키고 그 안에
실타래를 넣은 다음 후원자였던 아렌스버그Walter Arensberg에게
부탁하여 상자를 채우고 납땜하게 했다.[22] 아렌스버그가 넣은
물건이 무엇인지는 아직 아무도 모른다.

　그러나 이 작은 물체는 상자를 흔들 때마다 달그락거리는
소리를 내며 우리를 궁금하게 한다. 보이는 것은 상자이지만,
들리는 것은 그 안에 존재하는 무엇을 증명한다. 시각을 위해
존재해왔던 레디메이드 오브제는 이제 청각을 위한 보조수단
에 불과하다. 소리는 분명 존재했지만 '숨겨져' 있었다. 그렇
다면 소리는 언제부터 드러내놓고 미술계에 출몰한 걸까.

부릉거리는 것은 아름답다

　제1차 세계대전이 한창이던 1916년, 전쟁을 피해 중립국인 스위스의 취리히로 모여든 예술가들이 있었다. 딱히 미술가라고 지칭할 수도, 시인이나 연극인, 혹은 음악가라고 부르기도 뭣한, 이들 다국적 예술인들은 언어의 장벽과 장르의 상이함에도 불구하고 카바레 볼테르에서 뭉쳤다. 고국을 떠나며 벗어버린 규율과 책임감으로 그들은 누구보다도 자유로웠고 전쟁에 대한 냉소주의는 극에 달했다. 이들은 카바레에서 너나 할 것 없이 전대미문의 '미친 짓'을 하기 시작했다.

　화가는 북을 처대며 아무도 알아들을 수 없는 의성어로 된 시를 읊었고 시인은 아프리카 부족의 춤을 추었다. 시는 무용이 되고 연극이 되었으며, 예술은 곧 매일 저녁 카페에서 벌어지는 삶이 되었다. 소음음악, 소리시sound poetry와 동시시simultaneous poetry, 혹은 취리히의 다다 예술가들이 지칭한 소음주의Bruitism등의 명칭은 모두 이런 퍼포먼스를 포괄한다.

　그중심에는 어깨에 걸머진 큰북을 두들기며 왼쪽 발목에 작은 방울을 주렁주렁 달고 시를 읊어대던 리하르트 휠젠베크Richard Hülsenbeck, 1892-1974가 있었다. 취리히 시절 다다의 행적을 기록한 『취리히 연대기Zurich Chronicle』에서 트리스탄 차라는 휠젠베크의 등장을 가장 인상 깊게 서술했다. 휠젠베크가 부대에 등장하자 사람들은 소리를 지르며 저항했다. 그가 말도 안 되는 단어들을 연결한 시를 읊자 관객들은 재떨이를 던져 유리창을 깨고 서로에게 죽일 듯이 달려들었다. 카바레 안은 순식간에 아수라장이 되었다. 소동은 경찰이 출동해서야 겨우 멈췄다. 이때 휠젠베크가 읊던 시는 다음과 같다.

태반胎盤이 고등학교 남자애들의 잠자리채에 크림처럼 발라지는 것을 보라 / 소코바우노 소코바우노(의성어) / 교구 목사가 그의 trou-serfly를 입네 / 라타플란 라타플란(의성어) 그의 trou-serfly 그리고 그의 머리카락은 귀 바-밖으로 삐쳐있네 / 버카타펄크 버카타펄크 하늘에서 떠-얼어져 그리고 할머니는 젖가슴에 걸렸네.[23]

휠젠베크에 의하면 다다는 다름 아닌 "북을 쳐대고, 소리 지르고, 비웃고, 갈기는 것"이었다. 물론 이런 파격이 갑자기 하루아침에 생겨난 것은 아니다. 20세기 초, 자동차의 소음에 매료된 이탈리아의 미래주의가 기반을 다져놓았다. 1909년 2월 20일, 이탈리아 출신의 필리포 토마소 마리네티Filippo Tommaso Marinetti, 1876-1944는 프랑스의 유력 일간지 〈피가로〉 제1면에 '미래주의의 창설 선언문'을 게재하였다.

우선 놀라운 것은 새로운 미술의 탄생을 알리는 선언이 유명 일간지의 첫 지면을 통째로 차지했다는 점이다. 워낙 돈 많은 집안 출신인 마리네티의 재력에 힘입은 바도 없지 않겠지만, 미래주의는 처음부터 남달리 대중매체를 사랑했다. 마리네티의 통 큰 신고식에 힘입어, 미래주의는 이제껏 미술사에서 선언문을 가장 많이 낸 사조가 되었다.[24]

이탈리아의 예술운동이 로마나 피렌체가 아니라 파리에서 시작한 것도 의미심장하다. 당시 파리는 하루가 멀다 하고 새로운 사조가 나오는 유럽 최고의 전위 실험장이었다. 파리에 체류하던 마리네티는 미술계를 흔들어대는 이런 아방가르드의 영향을 온몸으로 받고 있었다. 그가 미래주의 탄생의 배경으로 파리를 점찍은 것은 당연한 선택이었다.

미래주의는 그 이름이 표방하는 대로 가장 미래지향적인 사조이기를 자처했다. 우선 모든 감각에 대해 열려있었다. 시각,

● 미래주의 영화
이들이 값싸고 서투르게 제작한 영화는 비
록 일부 서사구조의 영화를 따르고 있기는
히지만, 자코모 빌라의 역동적 회화나 의
자 간의 사랑 이야기, 권투장갑끼리의 다
툼을 다룬 아르날도 지나의 영화 〈미래적
인 삶Vita Futurista〉(1916)에서도 보이듯,
전위적 성격을 띠고 있었다. 미래주의자
지나와 부르노 코라는 형제간으로 1910년
경부터 현상되지 않은 필름에 손으로 그림
을 그리는 등의 전위적 실험 작업을 했다.

소리, 촉감 등 상이한 감각들이 하나의 작품에 공존할 것을 주
장했다. 속도와 기계는 미래주의자들이 사랑한 현대성의 상
징이었다. 이런 맥락에서 영화는 당연히 이들이 주목하는 새로
운 조형수단이었다. 영화를 직접 만든 최초의 미술가들은 이탈
리아의 미래주의자들이다.● 1916년 "미래주의 영화"라는 선
언문에서 이미 영화를 독립된 예술장르로 인정한 미래주의자
들은 영화를 "본질적으로 시각적이며, 회화의 진화를 완성
할" 매체로 보았으며, 영화야말로 "실제와 사진으로부터 벗어
나고, 우아함과 엄숙함을 지양하는 (…) 표현적인 매체"라고
여겼다.[25]

움직임과 기계음은 자동차나 기차, 모터 엔진의 소리를 나
타내는 의성어와 연속동작의 표현으로 전통적 장르인 회화작
품에도 나타났다. 제1차 세계대전 발발 직전 제작된 카를로
카라Carlo Carrà, 1881-1966의 「상황주의자들의 데모」에서는 화면
의 한가운데를 중심으로 원을 그리며 돌아가는 글자들의 프로
펠러를 볼 수 있다. 사이렌 소리를 묘사하는 "HU-HU-HU"
를 비롯하여 엔진소음과 기관총 소리, "TRrrrrrrr"이나
"traaak tatatraak"은 소요의 긴박감을 전하기에 충분하다.

물론 소리가 음악 이외의 영역에서 출몰한 전례는 시에서 먼
저 나타났다. 같은 해 마리네티가 구상한 자유언어시parole in
libertà가 그것이다. 마리네티는 1911년 전시특파원의 자격으
로 리비아에서 발발한 이탈리아와 터키 간의 전쟁터로 급파
되었다. 이때 지켜보았던 아드리아노플에서의 전투장면을 묘
사한 그의 시가 최초의 자유언어시인 「장-툼브-투움ZANG-
TUMB-TUUM」이다. 시는 대포소리를 묘사한 '장-툼브-투움
브ZANG-TUMB-TUUUMB', 기관총을 나타내는 '타라타타타타
taratatata' 등의 소리로 구성되었다.

앞서 본 카라의 그림과 나란히 비교하면, 미래주의의 회화

카를로 카라,
「상황주의자들의 데모」, 1914년,
카드보드 위에 템페라와 콜라주,
38.5×30cm, 지아니 마티올리 콜렉션

가 자유언어시의 시각화를 시도했다는 사실은 자명하다. 그러
나 이런 의성어들은 실제의 소리를 모방하고 있다는 비난을
면치 못했다. 전통적으로 미술이 담당하던 시각적 모방이 언
어를 빌려 청각의 영역을 넘나든 것에 지나지 않았다.

　루솔로와 마리네티를 위시한 미래주의자들의 소음음악은
당시 이탈리아의 문화적 상황과 맞물려 있었다. 산업혁명에
서 다른 유럽의 국가들보다 뒤늦게 출발한 이탈리아는 현대화
에 전속력을 내었다. 이들에게 현대화는 곧 기계를 의미했다.
고대 로마와 르네상스의 찬란한 문화유산은 현대성을 쟁취하
기 위해 넘어서야 할 벽이었고 파기해야 할 법이었다. '미술관
과 도서관, 성당을 불태우자.'라는 식의 과격한 구호가 등장하
는 것은 이런 배경 때문이다. 마리네티가 고백하듯 "부릉거리
는 자동차가 사모트라케의 니케 조각상보다 더 아름다운" 현대
의 감수성에게 기계음과 속력은 모방하지 않고는 못 견딜 만

큰 매력적인 것이었다.

루솔로는 1913년 "소음의 예술"이라는 선언문에서 다음과 같이 주장했다. "우리는 (베토벤 같은 음악을) 충분히 들었다. 우리는 기차와 자동차 엔진, 시끌벅적한 군중의 소음에 매료된다."[26] 이런 소음들은 루솔로에게 궁극적인 하모니를 위해 불협화음을 끌어안는 것과 같은 의미였다. 기존의 음악이 제공하던 제한된 영역의 소리에서 벗어나 소음의 무한한 다양성을 포괄하려는 루솔로의 비전은 음악의 발전이 기계의 발전과 호흡을 같이해야 한다는 믿음이기도 했다.●

이런 신념은 그가 고안한 소음을 만드는 기계인 인토나루모리intonarumori에서 잘 드러난다. 그러나 안타깝게도 미래주의자들의 이런 성향은 결국 폭력과 전쟁에 대한 옹호로 이어졌고, 일부 미술가들이 무솔리니의 정책에 적극적으로 호응하고 동참함으로써 파시즘의 지울 수 없는 오명 또한 얻게 된다. 이는 다다가 지향했던 반전의 니힐리즘과는 거리가 멀었다.

다다이스트 휠젠베크의 소음시는 이런 미래주의의 영향을 토로한다. 그러나 휠젠베크가 진지하게 미래주의를 연구한 것은 아니었다. 그는 심지어 소음음악을 마리네티가 시작했다고 착각할 정도로 미래주의에 무지했다.●[27] 소리가 현실을 묘사하느냐 아니냐는 그에게 그다지 중요하지 않아 보였다. 객석에서 고함을 지르고 유리창을 부수며 테이블을 두드리는 행위가 무대 위에서 타이프라이터와 냄비뚜껑을 두드리고, 주전자와 호루라기를 불며 딸꾹질을 하는 것과 동등하게 받아들여졌다.

카바레는 "완전한 아수라장"이었다고 장 아르프는 회상한다. 차라가 배꼽춤을 추는 중동의 무희처럼 엉덩이를 흔들면 얀코는 보이지 않는 바이올린을 켜는 시늉으로 호응했다. 한쪽 구석에서는 에미 헤닝스Emmy Hennings, 1885-1948가 바닥에 길게 다리를 찢고 앉아서 시를 읊었다. 휠젠베크가 그 유명한

● **베라르의 소음 심포니**
물론 잘 알려지지는 않았으나 루솔로의 이런 선언보다 선행하는 프랑스 작곡가 베라르(Carol-Bérard)의 심포니 「Symphony of Mecanical Forces」(1908)도 있었다. 베라르는 이 심포니에서 모터와 전기벨, 호루라기, 사이렌 등의 소음을 사용했다.

● **휠젠베크의 착각**
휠젠베크는 「En Avant Dada」(1920)에서 마리네티를 소음시의 창시자로 적고 있다. 그러나 '소음의 예술'은 1913년 루솔로의 선언문에서 처음 등장한 것이 옳다. 라벨, 드뷔시, 프로코피에프, 사티, 비레즈 등 루솔로의 소음음악에 영향을 받은 작곡가들은 허다하다. 심지어 러시아 아방가르드의 시인 마야콥스키와 감독 지가 베르토프, 영국의 모더니즘 시인 에즈라 파운드도 그의 영향권 안에 있었다. 나아가 1950년대를 풍미하던 구체음악(Music Concrete)의 기반이 되기도 했다.

큰 북을 두드려대면 후고 발Hugo Ball, 1886-1927이 피아노 연주로 화답했다. 부르주아의 모든 관습과 문화를 혐오하는 그들은 스스로를 자랑스럽게 니힐리스트라 불렀다.

미래주의의 영향을 받은 다다의 소음예술은 또한 동시시를 포함한다. 이는 취리히 다다가 가진 다국적 성격과도 무관하지 않다. 휠젠베크와 발, 헤닝스, 리히터는 독일 출신이었다. 차라와 얀코는 루마니아에서 왔고, 아르프는 스스로가 프랑스도 독일도 아닌 알자스인이라고 고집했다. 스위스인 소피 토이버Sophie Taeuber, 1889-1943와 스웨덴 출신인 에겔링도 섞여 있었다. 카바레 건물 맞은편, 바로 길 건너에는 블라디미르 레닌Vladimir Lenin이 살고 있었고 소설가 제임스 조이스James Joyce도 근처를 어슬렁거렸다. 프랑스어와 독일어, 영어, 루마니아어와 러시아말이 한데 섞인 이들의 언어는 아프리카 부족의 방언까지 수용할 만큼 개방적이었다. 카바레의 연회에서 모든 시는 다국적 언어들로 동시에, 혹은 약간의 시차를 두고 낭송되었다. 말과 말은 뒤엉키고 섞여 서로를 희석했다. 의미는 모두에게 덧없는 것일 뿐, 남는 것은 외침이자 소리였다.

그 소리는 미술일까

삶이 소음으로 가득 차 있다는 것을 망각한 채,
과학은 언제나 관찰하고 측정하며 이를 추상화하고 의미를 함축해왔다.
오로지 죽음만이 고요한 것이다. – 자크 아탈리[28]

제1차 세계대전이 끝나고 유럽의 아방가르드는 '질서에의 요구'●라는 당시의 분위기에 의해 주류로 편입되지 못했다. 특히

● **질서에의 요구**rappel à l'ordre
19세기 말, 20세기 초 유럽의 아방가르드 운동을 펼친 전위예술가들의 급진적 예술은 역으로 예술에 대한 공격이 되어 예술의 허상을 드러내게 하였다.
제1차 세계대전 말엽부터 유럽과 미국을 중심으로 일어난 아방가르드의 대표적 운동인 다다는 이러한 흐름 속에서 일상세계의 모든 것을 부정했기 때문에 자기 자신 또한 부정해야했다. 이러한 부정은 악순환으로 빠져버려 탈피를 요하게 된다. 결국 새로운 '질서에의 요구'가 일고 다다이즘은 막을 내렸다.

추상과 실험적인 전위미술은 전후 질서를 바로잡고자 하는 보수적 성향의 지지자들에게는 배척해야 할 적이었다. 미술에 소개된 소리 역시 더이상의 진전을 보지 못하고 사라지는 듯했다. 미술의 영역에 다시금 소리가 소개되기 시작한 것은 제2차 세계대전 이후이다. 여기엔 존 케이지John Cage, 1912-92의 역할이 컸다. 케이지는 미술가가 아니다. 그러나 1950년대 초반부터 많은 미술가들이 그의 강의를 듣거나 그의 콘서트를 보며 자신들의 예술적 향방을 찾을 만큼 지대한 영향을 끼쳤다.

20세기 초반 일군의 미술가들은 음악의 추상적 성격을 닮고자 하거나 소음을 미술의 영역에 끌어들여 동시대성을 표현하고자 하였다. 이들과 비교하면 케이지는 전혀 다른 방향에서 소음에 접근했다. 1933년, 21세의 나이로 작곡가 쇤베르크의 제자가 된 케이지는 얼마 지나지 않아 자신이 하모니와 톤을 위주로 하는 작곡에 전혀 흥미가 없음을 깨닫게 되었다. 그때부터 그가 자신의 음악에서 중요한 기본요소로 생각한 것이 바로 음과 음 사이의 정적이었다. 기존의 음악에서 정적은 음과 음을 구분하기 위해, 혹은 악장과 악장을 분리시키는 위해 사용되었다. 그러나 케이지에게는 기존의 음악이나 일상의 소리, 심지어 정적까지도 모두 동등한 자격의 '음'이었다.

여기에는 나름대로의 논리가 적용된다. 우선 소리는 그 존재 자체가 정적에 의존하고 있다. 또한 소리나 정적 모두 시간의 흐름이라는 특성은 공유한다. 기존 음악의 범위를 벗어난 삶의 모든 소리와 정적이 음악의 영역으로 들어오면서 예술과 일상의 경계가 허물어졌다.

4분 33초 동안에 벌어지는 일상의 소음으로 이뤄진 「4′33″」 (1952)[29]로 대변되는 케이지의 작품에서는 그것이 음이건 혹은 작곡가가 전혀 의도하지 않았던 소음이건 간에 작품의 일부로 받아들여진다. 이것은 엄밀히 말해 소리를 '만들던' 기존

의 음악이 의도와 주관성에 무게를 두었다면, 이제 그 무게중심이 소리를 '듣는' 행위로 옮아감을 말한다. 음악을 창작하는 행위 주체였던 음악가의 역할은 관객과 우연으로 넘겨지고 그 어느 때보다도 듣는 것은 창의적인 행동이 되었다. 이는 케이지 음악의 핵심인 삶과 예술의 융합을 의미한다. 따라서 그의 음악에서 정적을 논한다면 그것은 소리가 없음이 아니라 소리를 내지 않는 것이다.[30]

그렇다면 소리를 내지 않는 음악이란 어떤 것일까. 「4′33″」는 연주자가 피아노 앞에 앉아 4분 33초 동안 세 악장 사이의 구분을 피아노 뚜껑을 여닫는 것으로 할 뿐, 아무런 소리를 내지 않는다. 음악이 연주될 것을 기대하고 모인 청중들의 웅성거림과 기침소리, 주변의 소음은 그 자체로 작품을 구성한다. 일상에서 4분 33초는 그리 긴 시간이 아니다. 그러나 음악을 듣기 위해 모인 콘서트 장에서 연주자가 이미 피아노 앞에 앉아 있는 상황에서의 4분 33초간 정적은 참으로 긴 시간이다. 아무리 기다려도 음악은 연주되지 않는다. 점차로 관객들은 아무런 연주가 없음에도 불구하고 자신들이 열심히 '듣고' 있다는 것을 깨닫게 된다. 웅성거림과 웃음소리, 기침소리, 의자 들썩이는 소리 등 "들을 귀 있는 자는 들어라."라는 성서의 단골 글귀처럼 음은 듣고자 하는 사람에게 들리는 것이다. 그리고 그 음을 만드는 것 또한 관객의 몫이다.[31]

「4′33″」의 탄생에 대해 대부분의 학자들은 동양사상의 영향을 받은 것으로 설명한다. 실제로 케이지도 1948년에 정적에 관한 자신의 관심이 동양철학에서 비롯되었다고 밝힌 바 있다. 여기서 동양철학이라 함은 인도철학과 선불교를 통칭해서 말하는 것이다. 케이지는 그의 초기에 지타 사라바이Gita Sarabhai의 영향으로 인도음악과 철학에 눈을 떴다.[32]

이때 그가 특히 즐겨 읽은 책은 아난다 쿠마라스와미Ananda

존 케이지

● 「4′33″」 탄생 비화 1
침묵의 사용과 관련하여 케이지는 자신이 1930년대 WPA 사업의 일환으로 샌프란시스코의 한 병원에서 보모로 일할 때, 아이들이 떠들지 않도록 데리고 노는 방법으로 착안했던 놀이를 회상했다.

● 「4′33″」 탄생 비화 2
동양사상에 대한 케이지의 관심은 케이지가 40년대 말 수강한 스즈키 다이세츠(Suzuki T. Daisetsu)의 선불교 강의에서도 큰 영향을 받았다. 당시 뉴욕의 뉴스쿨 포 소셜리서치에서 강의하던 스즈키는 자신을 비워내는 수련의 수단으로 선불교를 포교했고 이는 케이지를 비롯한 많은 지성인들의 호응을 얻었다.

K. Coomaraswamy의 저서 『예술에서의 자연의 변용The Transformation of Nature in Art』(1934)이었다. "예술은 그 작용하는 방식에 있어서 자연의 모방이다."라고 하는 케이지의 모토도 여기서 시작되었다. "쿠마라스와미는 동양에 대한 우리의 무지함을 깨닫게 해주었고, 모두가 동양과 서양이 절대적으로 이질적인 상반된 존재라고들 할 때, 이 둘이 결코 서로를 받아들이기 힘든 것이 아님을 알려주었다."[33]라는 케이지의 고백처럼, 전후 미국의 지식인들 사이에서 동양사상은 서구 이성주의의 이분법적 대립의 한계를 극복하는 돌파구로 여겨지고 있었다. 그것은 타자와 나, 주체와 대상, 이성과 감성, 자연과 문명의 대립항을 무너뜨리는 것으로 케이지에게는 곧 주관성의 와해와 일맥상통하는 것이었다.[34]

음악에서 강조되어 온 작가의 주관성은 작품이 이미 계획된 악보대로 완결되어 있다는 것을 내포한다. 그러나 케이지의 「4′33″」에는 완결된 악보란 존재할 수 없다. 작품은 연주되는 장소와 관중에 따라 가변적이다. 작가의 주관은 우연의 법칙에 순응하고 관객들은 작가가 차지하던 위치를 점령한다. 이런 임의성에 의한 작품 제작은 로버트 라우셴버그Robert Rauschenberg, 1925 - 2008의 「흰색 회화White Paintings」(1950)와도 긴밀하게 연관되어 있다.

라우셴버그는 아무것도 그리지 않고 흰색으로 초벌칠만 해놓은 캔버스 세 개를 나란히 벽에 걸었다. '회화'를 만드는 것은 이런 전대미문의 그림 앞에 호기심을 가지고 서성이는 관객들의 그림자였다. 역시 작가의 주관성을 최소화하고 관객들과 우연에 그 몫을 돌리는 시도였다. 라우셴버그와 케이지의 만남은 1948년 노스캐롤라이나 주의 블랙마운틴 칼리지Black Mountain College로 거슬러올라간다. 실험적 예술을 적극 수용했던 학교의 방침은 케이지와 라우셴버그를 비롯해 앨런 카프

로, 딕 히긴스Dick Higgins, 1938-98 등 전위적인 작가들을 이끌었고 이들의 실험적 작업은 훗날 해프닝과 플럭서스 미술운동의 디딤돌이 되었다.

플럭서스Fluxus라는 명칭은 '흐르다'라는 의미의 라틴어 'fluere'에서 유래한 것으로 흐름, 연속적인 통과행위를 의미한다. 이는 개별 매체 간의 소통, 작가와 관람자와의 소통, 미술과 일상과의 소통으로 유추하여 해석할 수 있다. 공식적인 플럭서스의 역사[●]는 1961년, 리투아니아 출신의 조지 마키우나스George Maciunas, 1931-78에 의해 시작되었다. 미국 공군의 비행기 외장 디자이너였던 마키우나스는 항공여행을 무료로 할 수 있는 이점을 이용해 하루가 멀다 하고 유럽을 드나들며 플럭서스라는 국제적 미술그룹을 만들어냈다.

본격적인 행보는 61년 가을부터 시작되었다. 유럽의 전위음악가들과 교류하던 중 독일에서 만난 백남준은 플럭서스의 탄생에 결정적인 도움을 주었다. 마키우나스는 백남준의 소개로 전위작곡가 카를하인츠 슈토크하우젠Karlheinz Stockhausen, 1928-2007을 만나고 그의 아내이자 미술가인 마리 바우어마이스터Mary Bauermeister, 1934년생의 화실을 중심으로 하는 전위음악 공연에 초대된다. 이런 식으로 그는 훗날 유럽에서 플럭서스의 주요멤버가 되는 에멧 윌리엄스Emmett Williams, 1925-2007, 벤자민 패터슨Benjamin Patterson, 1934년생 등과 차례로 안면을 텄다.

플럭서스의 시작을 만들어낸 계기로는 마키우나스의 노력 이외에도 몇 가지를 들 수 있다. 1956년부터 4년 동안 뉴욕의 뉴 스쿨 포 소셜 리서치New School for Social Research에서 행한 케이지와 전자음악가 리처드 맥스필드Richard Maxfield, 1927-69의 강연 또한 실제 플럭서스의 주역들을 길러낸 산실이 되었다. 조지 브레히트George Brecht, 1926-2008, 알 한센Al Hansen, 1927-95, 히긴스, 카프로, 라 몬테 영 등이 수강했고, 청강생으로는 오노 요

● 플럭서스의 역사
플럭서스는 대개 세 가지 시기로 구분해서 설명할 수 있다. 1961년부터 64년까지를 전기 플럭서스로 보는데, 이 시기는 유럽과 미국에서 산발적으로 열리는 플럭서스 페스티벌, 이벤트와 퍼포먼스를 위주로 진행되는 콘서트가 중심이 된다.
64년 이후부터 70년까지의 특징으로는 본격적인 그룹 활동의 일환으로 다양한 인쇄물이 제작되는데 이때 플럭스키트(Fluxkit)라고 불리는 우편주문식 작품의 판매가 두드러졌다. 마치 허접쓰레기를 모은 듯한 이들의 작품은 다행히 디트로이트에 사는 실버만(Silverman) 부부의 컬렉션을 통해 대부분이 보존되어 있다.
이후 공식적인 활동은 수장이던 조지 마키우나스가 사망한 해인 1978년으로 끝난다. 물론 이후에도 나머지 작가들에 의해 플럭서스는 꾸준히 진행되고 있으며 후대의 미술사조에 지대한 영향을 끼치고 있다.

코<small>小野洋子, Yoko Ono, 1933년생</small>와 당시 그의 남편이었던 피아니스트 이치야나기 도시<small>一柳慧, Toshi Ichiyanagi, 1933년생</small>, 신체조각으로 유명한 조지 시걸<small>George Segal, 1924-2000</small> 등이 있었다.

다른 하나로는 오노 요코와 전위 작곡가 라 몬테 영이 시작한 『체임버스 스트리트 시리즈<small>Chambus Street Series</small>』(1960-61)를 들 수 있다. 오노와 남편 이치야나기가 살던 뉴욕 다운타운 맨해튼에 있는 허름한 창고건물에서 시작된 이 퍼포먼스 시리즈는 마키우나스가 오픈한 AG 갤러리와 함께 미국에서 전기 플럭서스 활동을 펼치는 주요무대가 되어 신체를 매개로 한 다양한 이벤트를 선보였다.

플럭서스는 전통적인 미술과 미술가의 역할을 비판, 공격하고 이를 와해함으로써 누구나가 예술가가 될 수 있다는 점을 강조하였다. 미술과 삶을 통합하여 순수미술이라는 개념을 없애는 것이 목표였다. 뿐만 아니라 시각중심의 미술에 반대하여 청각, 후각, 미각, 촉각 등의 다양한 감각을 작품의 제작과 감상에 적극적으로 도입하였다. 이는 이후 현대미술사조의 전위적 흐름에 지대한 영향을 끼친 중요한 기여이다. 특히 음악가들의 적극적 참여와 함께 소리를 미술의 영역에 적극적으로 도입했다는 면에서 플럭서스의 전위적 입지는 확고하다.

케이지가 일상 속에서 듣는 소리에 주목했다면 플럭서스의 멤버들을 비롯한 케이지의 제자들은 바로 그 일상에서 소리를 만들기 시작했다. 패터슨의 「종이음악<small>Paper Music</small>」(1962)[35]은 연주자들이 다양한 종류의 종이를 찢어 붙이는 것으로 만들어졌다. 이 밖에도 숫자를 세거나 회계장부를 읽는 행위 등, 일상의 소음은 무대 위에서 연주자들에 의해 '만들어져' 새로운 의미를 부여받았다.

브레히트의 「흘리기 음악」[36]은 사다리에 오른 퍼포머가 주전자에 담긴 물을 사다리 아래 위치한 대야에 떨어뜨리는 행

위와 소리로 구성된다.

전통적으로 음악을 만들어온 악기들 역시 그냥 지나쳐지지 않았다. 서양고전음악의 해체를 가장 물리적으로 보여준 예들이 바로 플럭서스의 퍼포먼스에서 나왔다. 패터슨의 「더블베이스를 위한 변주곡」(1962)[37]에서 작가는 더블베이스에 총을 쏘았다. 백남준의 「바이올린을 위한 하나」(1962)는 바이올린을 천천히 들어올리다 갑자기 단번에 내리쳐 박살내는 것으로 연주되었다. 톱, 망치, 못, 벽돌과 끌 등 공사장에서나 쓰일 법한 도구들이 악기를 연주하는 데 사용되었다. 건반과 현악기, 관악기, 타악기를 불문하고 서양의 고전음악을 떠받치던 기둥들은 하나하나 플럭서스의 실험적 작업들에 의해 해체되었다. 플럭서스의 콘서트를 풍자한 만화를 보면 이들의 기괴한 행위가 얼마나 우스꽝스럽게 비춰졌는지 알 수 있다.

이에 비하면 장 뒤뷔페Jean Dubuffet, 1901-85의 소음음악은 훨씬 음악적이다. 1960년 말, 아스게르 요른Asger Jorn, 1914-73과 함께 선보인 즉흥곡 「비옥한 대지Terre foisonnante」[38]는 그의 대표

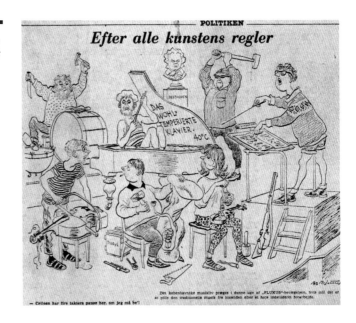

플럭서스 콘서트 풍자만화,
일간지 〈폴리티켄〉, 1962년 날짜미상

적 음악작품이다. 이들은 피아노, 바이올린, 실로폰, 치터, 탬
버린 같은 기존의 악기를 종래 연주되던 방식이 아닌 새로운
방식으로 연주함으로써 새로운 소리를 얻고자 하였다. 이후로
는 우연에 의해 구해지는 모든 사물이 악기로 동원되었다.

　앞서 소음음악을 시작한 케이지나 플럭서스의 작가들과는
달리 뒤뷔페는 음악적 트레이닝이나 경력이 전무했다. 뒤뷔페
는 하이델베르크의 정신과 의사 한스 프린츠호른Hans Prinzhorn
이 쓴 저서 『정신병자에게서 나타나는 조형미술Bildnerei der
Geisteskranken』(1922)을 읽고 1945년 스위스를 여행하며 정신병
원에서 정신이상자의 작품을 모은 컬렉션에 깊은 인상을 받게
된다. 문화나 기존 미술교육을 통해 표현된 미술이 아닌, 자신
을 표현하고자 하는 본질적이고 원초적인 욕구로 인해 자발적
으로 생성된 미술이었다.

　아르 브뤼L'Art Brut란 뒤뷔페가 1945년에 아마추어 화가 및
정신병자, 어린이의 그림에서 나타나는 다듬어지지 않은 거친
형태의 미술을 지칭하기 위해 만든 용어이다. '브뤼Brut'는 프

랑스어로 '날것의, 조야한, 교육받지 않은, 원시적인, 가공하지 않은, 순수한'이라는 의미를 담고 있다.

"나는 개인적으로 프리미티브primitive한 사람의 가치를 매우 높이 존중한다. 본능, 열정, 변덕, 격렬함, 광기. 나는 우리의 현재 생활 속에 곧바로 플러그가 끼워지고, 우리의 현실 생활과 기분으로부터 즉시 유출되는 하나의 예술을 목표로 한다."[39]라는 뒤뷔페의 말은 음악에 대한 별다른 지식 없이 시작한 그의 소음음악을 설명해준다. 하지만 대중에게는 이들이 만들어내는 소리는 여전히 소음이었고, 이들의 작업은 예술이 아닌 기행奇行으로 비춰졌다. 소리가 미술의 영역에 안착하기는 아직 요원한 일처럼 보였다. 그러나 소리는 서서히, 그리고 분명히 미술 안으로 들어오고 있었다.

'소리 미술'의 탄생

21세기의 미술관이 새롭게 주목하기 시작한 분야는 바로 소리 미술이다. 사운드 아트Sound Art, 소닉 아트Sonic Art 혹은 오디오 아트Audio Art라는 명칭으로 불리는 소리 미술은 2002년 휘트니 비엔날레의 큐레이터 데브라 싱어Debra Singer에 의해 『비트스트림스BitStreams』라는 전시로 제도권의 주목을 받기 시작했다. 미술과 음악의 경계를 교묘하게 비집고 생겨난 사운드 아트는 전시나 설치, 공연의 형태로 다양하게 나타난다.

사운드 아트라는 명칭의 사용은 1982년, 윌리엄 헬러만William Hellermann이 설립한 사운드 아트 재단으로 거슬러올라간다. 사운드 아트 재단은 주로 실험음악이나 뉴 뮤직을 후원하는 단체로 83년 사운드 조각을 비롯한 다른 실험적 작품을 전

시하기도 했다.[40] 퍼포먼스나 설치미술, 비디오 아트에서 보조적인 역할로 등장하는 소리가 아니라 소리 그 자체가 작품의 중요한 내용이 되는 이 새로운 장르는 디지털 기술의 발달과 함께 급속도로 진행되고 있다. 케이지류의 실험음악이나 소음음악, 샘플링, 음악 콜라주 등의 장르와 함께 전시를 기반으로 하는 사운드 아트가 가장 빈번하게 미술의 영역에 등장한다.

미술의 영역에서 다루는 사운드 아트는 몇 가지로 나뉜다. 우선 공간적으로 정의되는 소리 설치와 소리 환경을 들 수 있다. 마치 전시장에 그림이 걸리듯 소리가 설치되고 이런 소리들이 만들어내는 환경을 관람자가 경험하는 것이 주된 내용이 된다. 최초의 장소특정적 사운드 아트로 라 몬테 영의 「잘 조율된 피아노」가 있다. 1974년에야 초연된 작품은 실제로는 60년대 초반 영이 살던 집의 일부에 붙박이로 설치된 피아노에서 출발했다. 피아노는 음가를 빼고 높낮이만 조절되게 조작되었고, 이를 통한 연주가 녹음되었다.[41] 요즘 전시장에서 자주 볼 수 있는 천장이나 벽면에 설치된 스피커나 장소특정적인 성격의 작품에 사용되는 헤드폰에서 흘러나오는 소리로 이뤄지는 대다수의 작품이 이런 소리 설치에 해당된다.

장소 특정적이라는 성격에서 미루어 짐작할 수 있듯이 소리 설치와 소리 환경은 그 출발부터 설치미술이나 대지미술과도 밀접한 관계를 가지고 있었다. 대지미술가 월터 드 마리아Walter de Maria, 1935년생는 50년대 후반 영과 함께 혼합 매체를 이용한 이벤트 작업에 참여하였고 60년대 초에는 앤디 워홀Andy Warhol, 1928-87의 후원으로 유명한 언더그라운드 록 그룹 벨벳 언더그라운드●의 드러머로 활동했으며 영과 잭슨 맥로우Jackson MacLow, 1922-2004의 플럭서스 프로젝트인 『앤솔로지an Anthology』에도 참여한 바 있다. 1968년 녹음된 LP 앨범 『드럼과 자연Drums and Nature』에서 한쪽은 귀뚜라미 소리, 다른 한쪽은 파도

● 벨벳 언더그라운드Velvet Underground 1964년에 뉴욕에서 결성되어 67년에 데뷔한 미국의 록 밴드이다. 멤버는 루 리드, 존 케일, 스털링 모리슨, 모린 터커 등이다. 앤디 워홀이 프로듀싱을 맡았고 흔히 바나나 앨범으로 불리는 『The Velvet Underground & Nico』(1967)가 유명하다.

소리가 나는 신시사이저 드럼을 연주하기도 한 마리아는 영을 DIA 아트센터의 설립자인 하이너 프리드리히Heiner Friedrich에게 소개시켜 주었고, 뉴욕의 DIA 센터에 영구 소장된 자신의 「흙 방」과 함께 영의 「꿈의 집」 프로젝트를 추진시켜 실현하게 해주었다. 「잘 조율된 피아노」와 함께 뉴욕 시 해리슨가 6번지 건물 전체를 차지하며 선보인 「꿈의 집」*은 6층 전체의 각 방마다 서로 다른 사운드를 구가하며 풀 스케일의 사운드 환경을 선보였다.[42]

이런 소리 환경의 경우, 사운드스케이프*라는 명칭이 사용된다. 자연 환경과 사람이 함께 어우러져 만드는 소리는 사운드스케이프의 클래식이다. 1969년 전위작곡가 슈토크하우젠은 프랑스 생폴의 마그 재단 미술관에서 열린 야외음악회에서 단원들을 지붕 위와 정원 분리대 등에 앉히고 개구리와 새의 소리 등 주변의 자연에서 들리는 여러 소리들과 함께 음악을 연주했다. 3시간에 걸친 연주 끝에 단원들은 각자 악기를 들고 연주하며 뿔뿔이 숲속으로 흩어졌고 관람객들은 자동차 경적을 울려 음악에 화답하였다.[43]

자연의 요소를 적극적으로 소리 만들기에 끌어들이는 사운드스케이프는 바람에 의해 작동하게 만들어진 거대한 파이프 설치물로 이루어진 더글라스 홀리스Douglas Hollis, 1948년생의 「사운드 정원」[44] 등에서도 확인된다. 시애틀의 매그너슨 공원 호숫가 갈대밭에 세워진 이 구조물은 사람이 만든 악기가 공기에 의해 연주되는 자연의 퍼포먼스다.

한편 이미 만들어진 사운드를 자연환경에 적응시키는 예도 있다. 2007년 뮌스터 조각 프로젝트에서 선보인 수잔 필립스Susan Philipsz, 1965년생의 「잃어버린 반영」[45]이 그것이다. 작가는 직접 오펜바흐의 오페라 『호프만이야기』 중 「아름다운 밤, 오, 사랑의 밤」을 불렀다.* 소리설치 작가 필립스는 시각적 영상

●「꿈의 집」
불행하게도 자금난으로 인해 DIA가 건물을 매각하면서 「꿈의 집」은 1985년 문을 닫았다.

● 사운드스케이프 soundscape
풍경을 의미하는 랜드스케이프landscape가 시각적 측면을 말한다면, 사운드스케이프는 풍경의 청각적 버전이라 할 수 있다.

●「아름다운 밤, 오, 사랑의 밤」
오펜바흐의 이 아리아는 독일의 작가 호프만의 『잃어버린 반영에 대한 이야기The Story of Lost Reflection』를 바탕으로 하고 있다. 이야기 속 아름다운 창녀 줄리에타는 악마에게 사로잡힌 정부와 함께 그녀에게 반한 사람들의 영혼을 가로채는 짓을 일삼는다. 그녀의 침실에 놓인 마법의 거울에 비춰진 남성들의 영상이 순식간에 사라지게 만드는 것이다.

더글라스 홀리스, 「사운드 정원」, 1993년,
금속, 시애틀 매그너슨 공원, 설치사진

의 사라짐 대신, 야외 공간에서 청각적 반영의 사라짐을 보여준다.

호숫가에 위치한 토민 다리 밑을 지나는 관람객들은 모두 아름다운 아리아의 선율에 발길을 멈추고 귀 기울이게 된다. 아리아의 주인공 줄리에타와 니클라우스의 목소리는 모두 작가가 맡았다. 다리의 이쪽 끝과 저쪽 끝에 설치된 스피커에서 흘러나오는 두 파트의 사운드는 마치 다리를 가운데 두고 떨어져 있는 두 연인의 화답처럼 보인다. 그러나 흐르는 물을 사이에 둔 목소리는 다리 사이의 거리와 주변의 소음에 의해 서로에게 닿지 못하고 스러진다. 관람객들은 애써 귀 기울여 보지만 선율은 끝내 합쳐지지 못하고 이쪽과 저쪽에서 사라져간다. 거울에 비춰진 영상의 반영을 대신한 소리의 반향이 아슬아슬하게 교차하는 순간이다. 결국 관람객이 얻게 되는 것은 거울에 의한 시각적 분리만큼이나 확연한 청각적 분리의 경험이다.

사운드 아트의 보다 물리적인 측면으로는 사운드 조각sound sculpture이 있다. 그런데 이것은 그 정의에 대해 악기는 아니지만 소리를 내는 기계장치나 의도적으로 소리를 내기 위해 제작된 오브제를 사운드 조각으로 볼 것이냐, 아니면 소리를 물리적으로 다루는 모든 작품을 사운드 조각으로 취급하느냐를 놓고 의견이 분분하다. 오브제적인 측면에서 사운드 조각이란 작품에 사용된 매체 혹은 물질 자체가 소리를 낼 수 있는 것인데, 실제로 소리를 내느냐, 혹은 소리를 낼 의도로 제작되었느냐가 관건이 된다. 잘 알려진 예로는, 장 팅겔리Jean Tinguely, 1925-91의 「움직이는 조각Kinetic Sculpture」이나 조 존스Joe Jones, 1934-93의 「기계적인 플럭스오케스트라」에서 볼 수 있는, 소리나는 기계들이 있다. 『사운드 아트』의 저자인 알랜 리히트Alan Licht는 사운드 조각을 앞서 언급한 오브제적 측면에 한정해야 한

다고 주장한다.

반면 1970년 샌프란시스코 미술관에서 『사운드 조각Sound Sculpture』이란 명칭의 전시를 기획한 톰 마리오니Tom Marioni의 경우는 소리를 물리적 실체로 다루는 작품을 말한다. 실제로 사운드를 '눈에 보이게' 하는 가장 친숙한 물리적 실체는 테이프이다. 녹음된 테이프가 돌아가는 모습은 소리가 가지고 있는 시간의 흐름을 잴 수 있는 수치와 길이로 보여준다.

예술과 상업적 분야를 넘나들며 많은 아티스트들과 작업하는 프로듀서 브라이언 에노Brian Eno 역시 테이프를 유연하고, 변화무쌍하며, 편집 가능한 매체로 선호했다.[46] 테이프의 형태에서, 소리는 조각조각 잘리고, 다른 테이프와 결합되거나 조작된다. 빠르게, 혹은 느리게 하거나 거꾸로 돌릴 수도 있다. 따라서 이 경우의 사운드 조각이란 시각적인 대상을 지칭한다기보다는 샘플링Sampling처럼 소리를 물리적으로 다루는 활동을 의미한다.

이런 시각으로 보면 '소리가 나는' 입체조형물의 경우, 이를 사운드 조각이라고 부르기보다는 사운드 머신Sound Machine이라 지칭하는 것이 더 적절하다는 의견이다. 우리가 전시장에서 보는 대부분의 사운드 작품은 후자인 사운드 머신에 해당된다. 이에 반해 사운드를 물리적으로 보여주는 대표적인 작가로 멀티플 턴테이블 퍼포먼스로 유명한 작가 크리스천 마클레이Christian Marclay, 1955년생를 들 수 있다.

보스턴의 매사추세츠 미술대학 학생이었던 시절부터 음악과 미술을 잇는 이벤트 작업을 시작한 마클레이는 당시 유행하던 펑크 록과 요셉 보이스Joseph Beuys, 댄 그레이엄Dan Graham, 플럭서스 등의 영향을 받은 퍼포먼스 형태의 공연을 하던 중 턴테이블을 처음 사용하게 되었다. 1979년 기타리스트 커트 헨리Kurt Henry와의 이벤트 공연에서 드러머를 구하지 못하게

되자 타악기를 구현하고자 기존의 LP 레코드와 테이프를 이용한 것이었다.[47] 힙합의 영향으로 발전된 백스피닝back-spinning이나 믹싱, 저글링 등 디스크자키disk jockey의 디제잉DJing이 본격적으로 소개되기 이전, LP 레코드의 홈집과 턴테이블이 사운드를 만드는 악기로 등극하게 된 것이다. 사용된 LP 레코드는 중고 고물상에서 구입한 것으로 휘어지거나 이미 스크래치가 나서 잡음이 심한 것들이 대부분이었다. 연주는 즉흥적으로 관객들과의 교감을 통해 이루어졌다. 이미 만들어진 소리가 레코드의 스크래치나 턴테이블을 움직이는 손 등의 촉발되는 변수에 의해 예기치 못한 사운드로 변환되는 과정은 플럭서스나 퍼포먼스 아트가 추구하던 우연성을 획득했다.

비닐 레코드라는 매체의 특성을 이용해 LP 판을 부수어 소리를 내거나 서로 다른 LP 조각들을 이어 만든 콜라주인 『재활용된 레코드들』 시리즈(1980-86)[48]는 소리의 물리적 형태를 시각적으로도 구현한 좋은 예이다. 여기서도 서로 다른 레코드의 접합에 의해 만들어지는 소리는 작가의 주관성을 배제한 우연의 몫이다.

관람객의 참여를 작품의 적극적 요소로 끌어들이는 마클레이의 작업은 「발자국」에서 실현되었다. 관객은 전시장 바닥에 깔아놓은 레코드판을 밟고 다니고, 전시가 끝난 뒤 작가는 레코드판들을 다시 포장해서 사람들에게 나눠주었다. 각각의 LP 레코드는 서로 다른 스크래치 때문에 유일무이한 '자품'이 된다.

「발자국」과 비슷한 맥락으로 마클레이는 이미 1985년 발매된 자신의 퍼포먼스 리코딩을 커버 없는 LP로 판매하였다. 커버가 없이 진열되고 판매된 LP 레코드들은 운반과 진열, 판매의 과정 중에 발생하는 자연적인 흠집들로 소비자에게 전해질 무렵에는 매우 개별적인 레코드로 변모하게 되었다.

이렇듯 뒤샹의 후예다운 우연의 추구와 시간의 흐름, 비주관적non - subjective 성격을 강조하는 마클레이의 작업은 상업 레이블의 레코드를 이용하는 레디메이드적 측면과 기존 음악의 차용appropriation을 특성으로 하며 사운드 아트를 미술계에서 가장 포스트모던한 작업으로 떠올리는 데 일조했다.

물론 마클레이 이전에도 미술가들이 벌이는 다양한 퍼포먼스는 미술과 음악의 경계를 흐리며 사운드 아트의 한 부분을 차지해왔다. 프랑스의 전위작가 이브 클랭의 「단음교향곡-침묵」(1949-61)[49]은 하나의 음과 그 음의 길이와 같은 침묵을 번갈아 연주한다. 그 밖에도 잔혹미술로 유명한 빈 행위예술가 헤르만 니치Herman Nitsch, 1938년생의 「122행위」[50] 등이 퍼포먼스에 동반하는 음악으로 제작되었다.

뿐만 아니라 미술가들에 의해 만들어진 소리도 다양한 매체들을 통해 확장된 미술의 영역에 포함된다. 미디어 아트, 사운드스케이프, 사운드 조각과의 접점이 생기는 지점이다. 일례로는 미술행위로서의 리코딩을 들 수 있다. 여기에는 마치 청각적 사진을 보듯 작가의 녹음에 따라 관람객들이 반응하는 모든 행위가 포함된다.

재닛 카디프는 「잃어버린 목소리, 사례연구 B」(1999)[51]에서 관람객들에게 CD 플레이어를 나눠주며 그들이 CD에서 흘러나오는 목소리를 좇아 화이트채플 갤러리 부근의 런던 시내를 배회하게 했다. CD에서 들리는 미스터리 이야기를 따라 45분 동안 시내를 배회하다보면 내러티브의 플롯을 따라 관람자의 머릿속에 떠오르는 장면들과 더불어 CD에서 들리는 목소리, 발자국 소리, 총 소리, 그리고 실제 시내에서 들려오는 소음들이 관객 자신의 발소리와 뒤섞여 현실과 상상의 경계를 가늠하기 어려워진다. 소리가 관람객들이 인식하는 이미지를 지배하고 이미지가 소리를 확인시키는 묘한 상호작용은 시각

크리스천 마클레이, 「재활용된 레코드들」, 1981년,
12인치의 비닐레코드 콜라주, 작가소장

(좌)크리스천 마클레이, 「발자국」, 1989년,
비닐레코드, 가변설치, 쉐드할레 취리히 설치사진

과 청각의 구분을 없애며, 관람의 행위가 되는 '걷기'와 함께 이 모든 과정을 통합된 신체적 경험으로 환원시킨다. 이 때 관람자의 기억은 작가가 심어놓은 목소리에 자신의 경험이 더해진 것이다.

이 밖에도 우리가 잘 아는 미디어 작가들, 폴 매카시, 빌 비올라Bill Viola, 1951년생, 부르스와 노먼 오네모토Bruce Yonemoto, 1949년생; Norman Yonemoto, 1946년생, 슈타이나와 우디 바줄카Steina Vasulka, 1940년생; Woody Vasulka, 1937년생, 게리 힐Gary Hill, 1951년생, 토니 아워슬러Tony Oursler, 1957년생 등 많은 미술가들이 소리를 작품의 중요한 요소로 취급하고 있다.

보다 대중음악적인 접근도 있었다. 플럭서스의 태동기부터 활동해 온 오노 요코는 1966년 11월, 록 그룹 비틀즈의 멤버인 존 레넌을 만난 이후, 아방가르드와 팝을 접목시키는 새로운 작업들을 내놓았다. 68년 나온 「미완성 음악 1번: 두 처녀들」52은 전자음과 휘파람, 뮤직홀 피아노, 일상의 소음, 오노의 보이스로 이루어진 콜라주이다. 60년대 뉴욕의 전위미술계에서 활발한 활동을 했던 오노의 음악은 레넌을 통해 비틀즈의 음악에도 큰 영향을 주었다. 오노가 세션으로 참여한 비틀즈의 음악, 「혁명 9번」(1968)은 전자음악과 소음음악을 적극 사용하며 플럭서스의 리처드 맥스필드 등이 전자음악에서 추구하던 아방가르드적 요소를 그대로 계승하고 있다.

계속된 레넌과의 공동 작업은 이듬해 '플라스틱 오노 밴드 Plastic Ono Band'를 탄생시켰다. 플라스틱 오노 밴드는 실제 멤버들로 구성되어있지 않은 상상의 밴드로, 그때그때의 필요에 따라 유명한 세션들을 기용하여 만들어졌다. 69년의 멤버 중에는 유명한 기타리스트 에릭 클랩튼도 포함되어 있다. 68년 11월 레넌의 아이를 유산한 오노는 레넌과 함께 아서 야노프 Arthur Janov 박사의 '원초적 외침 치료'를 받았다. 이는 말 그대

로 뱃속 깊은 곳에서부터 우러나오는 소리를 목청껏 지름으로써 스트레스를 해소하는 요법이었다. 이런 경험은 「걱정마, 교쿄Don't worry, Kyoko」(1969)[53], 「왜Why」(1969)[54] 같은 곡에 잘 드러나 있다.

레넌의 로큰롤 기타연주와 어우러진 오노의 보컬은 그 독특한 발성으로 인해 대중에게 이해되지는 못했지만 일부 음악인들에게는 새로운 창법의 시초로 여겨지기도 했다.[•55] 71년 앨범 『파리Fly』에서 선보인 필름 〈파리〉의 사운드 트랙[56]이나 「오 바람, 육체는 정신의 흉터O' Wind: Body Is the Scar of Your Mind」, 72년 발표된 『거의 무한대의 우주Approximately Infinite Universe』 앨범의 「양양Yang Yang」[57]에서도 이런 시도가 두드러진다. 오노의 음악에서 보이는 프로그레시브 록과 펑크, 하드코어적 요소는 모두 시대를 앞서는 시도였다.

보다 대중에게 인기를 얻었던 곡은 1980년 발매된 레넌과의 2인 앨범 『이중 환상Double Fantasy』에 수록된 「키스, 키스, 키스Kiss, Kiss, Kiss」[58]와 레넌이 사망한 80년 12월 8일 완성되어 사후에 발표된 「살얼음판 걷기Walking on the Thin Ice」[59]이다. 두 곡 모두 디스코 리듬의 댄스곡으로 레넌과의 사랑을 추억하는 곡이었다.

이중 「살얼음판 걷기」는 펫 샵 보이스Pet Shop Boys의 2007년 댄스 차트 1위곡 일렉트로 리믹스나 대니 테날리아Danny Tenaglia의 테크노 클럽 리믹스 등 10차례가 넘는 리믹스로 만들어졌고 최근까지도 많은 디제이들의 리믹스 곡으로 사랑받고 있다.

오노의 음악은 언더그라운드 출신으로 시작해서 메이저 음악차트로 진입한 더 비-52The B-52나 소닉 유스Sonic Youth 등 노 웨이브[•] 밴드 음악에 영향을 주었다.[60] 더 비-52의 경우, 첫 싱글 곡인 「록 로브스터Rock Lobster」(1978)[61]에서 오노의

존 레넌과 오노 요코, 「미완성 음악 1번: 두 처녀들」, 1968년, 앨범재킷

● 오노 요코의 보컬
Bill McAllister 같은 평론가는 "요코는 한 번의 외침으로 대부분의 음악가들이 일생 동안 하는 것 이상으로 음악의 한계를 무너뜨렸다."라고 평가했다.

● 노 웨이브No Wave
이 명칭은 큐레이터 디에고 코테즈가 기획한 P.S. 1의 전시 『New York/New Wave』에서 처음 대중에게 소개되었다. 이는 new wave에 빗대어 등장한 신조어로, 70년대 후반의 소음음악에 기반을 둔 언더그라운드 음악으로 출발하여 대중에게 알려지기 시작했다.
코테즈는 앤더슨의 프로듀서이자 아방가르드와 팝을 넘나드는 전설적인 인물인 브라이언 이노와 함께 78년 뉴욕의 트라이베카에 언더그라운드 음악의 허브로 머드 클럽을 오픈했다. 앤디 워홀과 데이비드 보위, 키스 해링, 장미셸 바스키아 등이 단골로 드나들었다.

『파리』 사운드 트랙에 버금가는 보이스를 삽입함으로써 아방가르드를 대중적인 록 안에 소화해냈다. 오노의 경우 레넌과의 만남으로 대중음악과의 조우가 이루어졌다면, 미술가가 음악으로 대중에게 다가서는 본격적인 시도는 80년대에 이루어졌다.

미술이 음반으로, 음악이 갤러리로

누구보다도 대중적인 사운드 아트를 선보인 사람은 미국의 아티스트 로리 앤더슨Laurie Anderson, 1947년생이었다. 1981년 영국 팝 차트 2위를 차지한 노래 「오 슈퍼맨O Superman」[62]은 뉴욕 다운타운의 전위예술가들 사이에 적잖은 파장을 일으켰다. 「오 슈퍼맨」은 앤더슨의 멀티미디어 퍼포먼스 「미국」(1980)의 삽입곡이다. 앤더슨은 1978년 샌프란시스코에서 19세기 작곡가 쥘 마스네Jules Massenet의 오페라 『르 시드Le Cid』를 관람했는데, 극중 로드리고의 아리아 「전능하신 하나님이시여O Souverain」를 노래했던 찰스 홀랜드의 열연에 큰 감동을 받았다고 한다. 그중 특히 가사에 등장하는 "O Souverain, O Judge, O Father"의 부분이 「오 슈퍼맨」의 가사로 변용되었다.

마스네의 오페라가 전지전능한 신의 권위를 찬미했다면 앤더슨은 20세기 후반, 가족 간의 대화가 응답기의 메시지로 대체되고 정보화 사회에서 개인이 감시의 대상이 되는 미국사회를 묘사했다. 필립 글라스Phillip Glass, 1937년생의 미니멀리즘을 연상시키는 도입부의 "하-하-하-하-하" 사운드와 함께 현대의 힘과 권위의 상징인 슈퍼맨, 판사, 부모를 내세우며 고도로 기계화된 문명과 경찰국가로서의 미국의 단면을 비판

한 것이었다.

「오 슈퍼맨」은 NEA National Endowment for the Arts에서 지원받은 500달러를 가지고 1980년 뉴욕의 영세 레코드사인 밥 조지Bob George의 110 Records 레이블로 딱 1,000장이 만들어졌다. 45rpm의 싱글 레코드로 앞면에는 「오 슈퍼맨」이, 뒷면에는 「개 산책시키기Walk the Dog」63가 수록된 형태였다.

이듬해 앤더슨은 런던으로부터 느닷없는 전화를 받는다. 그날중으로 2만 장의 레코드를 보내달라는 주문이 들어온 것이다. 곧이어 같은 주말까지 2만 장을 추가로 보내달라는 주문이 이어졌다. 당황한 앤더슨은 "어, 제가 전화 드리지요."하고 전화를 끊었다고 한다. 이렇듯 「오 슈퍼맨」의 대중적 인기는 앤더슨 자신에게도 뜻밖이었다.● 「오 슈퍼맨」의 성공은 미디어 재벌인 워너 브러더스사와의 전속계약으로 이어졌다. 8장의 레코드를 내는 조건이었다.●● 때마침 시작된 MTV의 파급력은 81년 뮤직비디오로 제작된 「오 슈퍼맨」을 미국의 대중들에게도 각인시켰다.64

이런 앤더슨의 변화에 대한 전위미술계의 반응은 차가웠다. 80년대 초반에만 해도 전위작가가 대기업에서 상업적인 '판매'를 한다는 것은 아방가르드를 "팔아먹는" 변절자 취급을 당할 일이었다.●●●65 한편 대형 레코드 레이블과의 계약으로 얻어진 경제적 여유는 앤더슨의 퍼포먼스 무대의 대형화를 가

● 아방가르드 작가 앤더슨의 대중성

대체 앤더슨의 노래가 어떻게 상업적인 대중음악 순위에 오르게 된 것일까? 정확히 이 노래가 어떻게 런던에서 유행을 타게 된 것인지는 밝혀지지 않았다. 다만 학생들 사이에서 노래에 등장하는 음성변조기를 사용한 자동응답기의 녹음이 유행했다는 사실로 미루어 짐작할 뿐이다.

●● 대중에게로의 선회

앤더슨이 상업 레코드사와의 계약에 처음부터 동의했던 것은 아니었다. 앤더슨은 "팝 음악이란 대체로 12살짜리 애들에게 맞는 수준으로 만들어진 것"이라는 아방가르드 특유의 냉소적인 생각을 가지고 있었다. 그러나 영국에서의 폭발적인 인기는 작가가 진지하게 '대중'을 고려하게 되는 계기가 되고, 이후 앤더슨의 퍼포먼스의 향방에 결정적인 영향을 미치게 되었다. "아티스트로서 내가 하는 일 중 하나는 관객과 직접 만나는 일이다. 이는 반드시 즉각적이어야 한다."는 그녀의 말은 앤더슨의 작품이 퍼포먼스의 현장성을 강조하는 동시에 관객에게 효과적으로 메시지를 전달하기 위해 대중음악의 요소를 적극적으로 사용하는 이유를 말해준다.

●●● 아방가르드와 매스미디어

아방가르드와 매스미디어의 반목이 90년대에는 완전히 해소된 듯 보인다. 메이저 영화사의 도움으로 영화를 제작하는 등 미술가들의 대중매체를 통한 활동이 두드러졌다. 이제 아방가르드 작가들과 매스미디어의 연계는 '크로스오버(cross-over)'라는 명목으로 자연스럽게 받아들여진다.

지워왔다. 여러 디지털 기기들과 컴퓨터, 조명, 백 코러스, 최고의 세션들로 이루어진 연주를 가능케 했다. 앤더슨은 공연과 레코드, 뮤직비디오뿐 아니라 영화, CD-ROM 제작에 이르기까지 다양하게 자신의 작품세계를 넓혀갔다. 이런 앤더슨의 행보는 '미술가'라는 명칭을 무색하게 한다. 이렇듯 시각중심주의를 벗어나는 앤더슨의 경향은 초기 작업에서부터 꾸준히 계속된 바 있었다.

73년 작 「오-렌지」는 절반으로 자른 오렌지로 양쪽 눈을 가린 앤더슨과 이어지는 퍼포먼스 사진들로 구성되었다. 전시기간중 앤더슨은 의도적으로 콘택트렌즈와 안경을 벗고 생활하였으며 그 상태로 주변의 사진을 찍어 자신의 불안정한 시각 기록을 남겼다.

같은 해 사진-내러티브 설치작품 「사물/반대/객관성」의 경우도 시선의 권력구조를 다루고 있다. 앤더슨은 뉴욕 다운타운 거리에서 만난 9명의 남자를 찍었다. 그들은 모두 길을 걸어가는 앤더슨에게 관심을 보이며 "헤이, 아가씨" 같은 식으로 수작(?)을 부리거나 말을 건 사람들이다. 말을 건 남성들의 입장에서 보면 자신들의 행위는 길을 가다 만난 앤더슨에 대한 '친근감'의 표현이었다.

그러나 이는 앤더슨의 입장에서 보면 남성들의 욕망의 시선 앞에 무방비로 노출된 성적 대상이 된 꼴이었다.[*] 앤더슨은 이런 남성들의 시선을 카메라로 찍는 것으로 성적 역할을 뒤바꾸려 했다. 그러나 앤더슨이 사진을 찍으려고 다가갔을 때 이들의 반응은 오히려 호의적이었다. 남자들은 우쭐해하며 기꺼이 사진을 위해 포즈를 취했다.[66] 결국 이들의 시선에 대한 앤더슨의 공격은 사진을 찍는 행위에서가 아니라 이들의 사진에서 시선을 지우는 것으로 행해졌다. 사진과 동반된 상황의 설명과 함께, 시선을 몰수당한 이들의 초상은 프라이버시 보

118

● 동상각몽同床各夢
작품에 동반한 앤더슨의 텍스트를 보면, 말을 건 남성들은 결국 앤더슨을 성적 대상으로 취급한 모양새가 되었지만, 실제 몇몇은 저급한 의도가 아니라 별다른 뜻 없이 단순히 친근감의 표현으로 말을 건 경우도 있다. 심지어 이들 중에는 앤더슨에게 "I like you, Mama."라고 한 소년도 포함되어 있다.

AROUND THE O-RANGE / A-ROUND THE ORANGE

A STUDY IN BLIND BELIEF

O-RANGE IS A KIND OF REASONING THAT PROCEEDS FROM PARTS (THE PAR-
TIAL OBJECT) TO THE HOLE. IT IS A CASE OF THE SHRINKING DIMENSIONS. IT IS
AN ATTEMPT TO GRASP THE ORANGE. IT IS A LOGICAL FAILURE. IT IS A WAY OF
GOING FROM "I'VE GOT TO SEE IT TO BELIEVE IT" TO "I'VE GOT TO BELIEVE IT TO SEE IT."

로리 앤더슨, 「오-렌지」, 1973년,
손으로 쓴 글씨와 흑백사진

Two Men in a Car

Man with a Box

로리 앤더슨, 「사물／반대／객관성」, 1973년,
사진-내러티브 설치

호라는 측면으로 이해되기보다는 오히려 범죄자를 다루는 지명수배사진 같은 분위기를 풍긴다.

청각과 촉각에 대한 실험도 동반되었다. 「바람의 책」(1974)과 「말하는 베개」(1977)는 각각 선풍기가 돌아가는 상자 속에 비치되어 책장이 넘어가는 책을 읽거나, 스피커가 장치된 베개에 관람자가 머리를 묻고 녹음된 내용을 듣는 등의 관객참여를 유도했다. 이는 이후 앤더슨 작업의 향방이 관객 쪽으로 나아가는 전환점이 된다. 연주가 함께하는 퍼포먼스는 74년부터 시작되었다. 초기 퍼포먼스에는 앤더슨이 직접 연주하는 바이올린과 녹음테이프의 음향 등이 주로 등장한다. 신시사이저와 컴퓨터 음향편집기, 변형 바이올린이 대거 등장하는 멀티미디어 퍼포먼스는 79년 이후 본격화되었다. 그렇다면 미술과 팝 음악의 경계를 넘나드는 앤더슨의 작업은 오늘날의 현대미술에 무엇을 시사하는가?

아방가르드와 대중음악 사이에서

1977년 초, 할리 솔로몬 갤러리에서 열린 앤더슨의 전시 『주크박스Jukebox』는 앤더슨이 녹음한 24장의 싱글 레코드를 탑재한 주크박스와 사진, 연필로 쓰인 텍스트로 구성되었다. 앤더슨의 미술가로서의 이력이나 이전 작품에 대한 사전지식 없이 전시를 관람했던 〈빌리지 보이스〉의 비평가 톰 존슨Tom Johnson은 의심스런 생각을 감추지 못했다. 어쩌면 대단히 모더니스트적인 발언으로 들리는 존슨의 비판은 대부분의 일반 관람자들도 한번쯤은 생각해보고, 일부는 동의할 내용을 지적하고 있다.

만약 필요하다면, 음악은 반드시 멀티미디어 전시의 한 요소로서만 논의되어야 한다. 그리고 분명 (앤더슨이 그러리라 예상되는) 일반적인 LP로 발매되어서는 안 된다. 다른 한편으로, 음악이 그 자체로 충실함을 가지고 있다면 왜 꼭 갤러리에서 공연되어야 하는가? 왜 음악을 그냥 음악으로 보여주지 않는 것일까?

이런 현상은 일반화시켜 말할 수 없다. 왜냐하면 많은 작품들이 하나 이상의 매체를 통해 기능하기 때문이다. 발레의 음악은 순수한 오케스트라 곡으로 연주될 수 있고 오페라는 레코드 앨범으로 만들어지며, 책은 영화화되고 조각은 연극의 무대장치로 변할 수 있다. 갤러리 전시라고 해서 레코드로 발매되지 못하란 법은 없다.

그러나 대개의 작품은 진정 생생하게 다른 매체로 재탄생하기까지 엄청난 분량의 번역이나 수정, 각색을 필요로 한다. 앤더슨의 경우, 나는 약간 기회주의적이라는 인상을 떨쳐버릴 수 없는데 따라서 내 반응은 냉소적일 수밖에 없다. 이는 (그녀의 작품이) 양다리를 걸치고 있기 때문이다. 전시는 사실 우리가 보다 관습적인 장소에서 들었을 때는 별다른 관심을 보이지 않을 것 같은 음악을 가지고 유명세를 위해 우리에게 사기를 치는 교묘한 스턴트에 불과하지 않는가라는 의심을 금할 수 없다.[67]

물론 반박할 자료는 얼마든지 있었다. 앤더슨도 공연하던 뉴욕 아방가르드 중심지 더 키친The Kitchen은 실험음악이나 퍼포먼스 아트, 전위미술 모두에게 열려 있는 공간이었다. 더 키친에서 가능하다면 다른 갤러리라고 해서 불가능한 일이 아니었다. 당시 미술가가 음반을 내고, 갤러리가 음악의 공간으로 기능하는 것은 이미 기정사실이 되었다.

77년 포트워스 미술관에서는 『미술로서의 레코드: 미래주의에서 개념미술까지The Records as Artwork: From Futurism to Conceptual Art』라는 전시가 열릴 정도였다.[68] 미술가들의 녹음을 담은 더블 앨범인 『기류Airwaves』도 같은 해 발매되었는데, 여기에는 앤더슨의 노래 「당신을 죽이는 건 총알이 아니라 구멍It's not the Bullet that Kills You, It's the Hole」[69]과 함께 행위미술가 비토 아콘치가 흥얼거리는 탱고, 전위음악가 메러디스 멍크Meredith Monk의 노래 등이 들어있다.

그러나 문제는 앤더슨의 음악이 "관습적인 장소에서 들었을 때는 별다른 관심을 보이지 않을" 정도로 기존의 대중음악과 별 차이가 없다. 혹은 대중음악으로서는 그다지 수작이 아니라는 지적에 있다. 이는 다른 한편으로 존슨도 지적했듯이 앤더슨의 음악이 아방가르드의 실험으로만 취급되기에는 "상당히 프로페셔널하게" 들린다는 것이다. 이는 은연중에 아방가르드는 대중음악에 비해 완성도가 떨어지고 아마추어적이라는 선입견을 드러내고 있다.

앤더슨은 이런 비판에 답하듯 갤러리 공간을 벗어나 보다 '관습적인' 음악의 장소인 극장, 오페라 하우스 등에서 공연하고 유명 레코드 레이블에서 LP 앨범을 내었다. 앤더슨의 공연에는 힙hip한 문화를 찾는 얼터너티브 록alternative rock 음악 팬들과 아방가르드 미술계 사람들, 일반 대중들이 모두 모였다. 그렇다면 앤더슨의 작업이 대중음악과 다른 점은 무엇일까.

혹자는 앤더슨이 내세우는 정치적 메시지가 대중들의 비판의식을 일깨운다는 점을 들 것이다. 앤더슨은 스스로의 퍼포먼스를 '이야기하기storytelling'라고 표현한다. 관람객들은 멀티미디어로 이루어진 앤더슨의 공연을 통해 무심히 지나쳤던 생활 속의 단면들을 자성적이거나 비판적인 시선으로 돌아보게 된다. 물론 대중음악 중에도 정치사회적 비판의식을 표현한

● 생각에 우선하는 감각
앤더슨 자신도 이런 경험을 지적했다. "생각은 뇌로 직접 전달되지만 예술은 감각을 통해 스며들어온다. 이를 분석할 시간이 없다. 우리는 아름다운 음악에 심취해 가사를 들어보려고 50번이나 되풀이해서 듣는다. 노랫말은 아름다운 선율파는 반대로 끔찍하고 절대 동의할 수 없는 내용이다. 하지만 너무 늦었다. 그 노래는 이미 당신 안으로 들어왔고, 당신은 그 노래를 흥얼거린다."

● 관객의 부상
1737년 정기화된 살롱전을 통해 미술이 일반 대중에게 대규모로 공개되면서 소수의 작품 소유자와 상류계급에 국한되어 있던 미술품의 감상이 빠르게 일반으로 확산되었다. 이에 더한 저널리즘의 발달은 '관객'의 위상을 이전과는 확연히 다른 위치로 격상시켰고, 마르몽텔은 이런 현상에서 일찌감치 미술의 변화를 읽어낸 평론가였다.

예는 얼마든지 있다. 그러나 앤더슨의 퍼포먼스는 관객들에게 이미 마련된 '정답'을 주지시키기보다는 거꾸로 질문을 하며 생각하게 만들고 토론을 이끌어내는 면이 있다.

「미국」을 위시해서 상당수의 앤더슨의 공연 말미는 관객에게 결말이 나지 않은 상황을 던져주는 것으로 끝난다. 그러나 다른 한편으로는 이런 종류의 상호성은 사실 퍼포먼스뿐 아니라 모든 예술이 많든 적든 공유하는 부분이다. 더구나 앤더슨의 퍼포먼스는 '노래'와 어우러져 사고를 위한 시간보다는 감각에 의한 수용을 촉진시킨다.[70] 대중이 좋아한다면 대중음악이라는 정의도 있을 수 있다. 특히 「오 슈퍼맨」의 인기를 고려할 때는 더욱 설득력 있게 들린다. 그렇지만 이런 손쉬운 정의는 아방가르드가 반드시 대중에게 외면당한다는 선입견에 기초한 것이다.

그렇다면 혹, 우리의 질문 자체가 잘못된 것은 아닐까? 앤더슨의 작업과 대중음악을 굳이 구분해야 할 필요가 있는 것일까? 미술과 음악이라는 전통적인 장르 사이에 새롭게 등장한 퍼포먼스라는 장르를 둘로 찢어 나누려는 것은 아닌가. 과연 현대미술에서 여기까지가 미술이고 여기서부터는 미술이 아니라는 경계가 존재할 수 있는 것인가. 존재한다면 그것은 어떤 권위체계에 의한 것이며 어떻게 기능하는가? 결국 아서 단토Arthur C. Danto식의 미술계artworld라는 권위적인 카테고리로만 정의되는 맥 빠지는 현실로 귀결되는가.

18세기 프랑스의 비평가 장프랑수아 마르몽텔Jean-Francois Marmontel은 "미술은 증인을 요구한다."[71]라는 유명한 말을 했다. 1756년 디드로Denis Diderot의 백과사전에서 '비평'을 정의한 이 저명한 평론가의 말은 당시만 하더라도 아직 시작의 단계이던 '관람객'이라는 개념을 미술의 존재조건으로 내세운 것이다.●

오늘날의 미술에서 관람객은 그 어느 때보다 중요해 보인다. 앤더슨은 아마도 이런 사실을 일찍이 실감한 작가 중 하나일 것이다. 전위미술이 소수의 관람자들을 대상으로 했다면 앤더슨의 퍼포먼스는 음반과 비디오, 영화 등의 다양한 매체를 통해 팝 음악 애호가에서 얼터너티브 추종자들, 아방가르드와 보수적 관객에 이르는 다수의 관람객들을 향해 열려있다. 앤더슨의 작품을 앞에 놓고 이것이 미술이냐 아니냐를 따지는 것은 무의미해 보인다. 작가는 우리에게 할 이야기가 있고, 관람객은 어느 측면에서 작품에 접근했든 간에 그 이야기가 싫으면 언제든 떠날 수 있기 때문이다.

3

만져보기

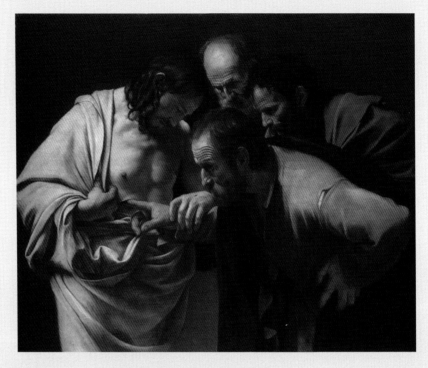

카라바조, 「**의심하는 도마**」, 1602년,
캔버스에 유채, 107×146cm,
포츠담 상수시궁전

　카라바조가 그려낸 성 토마스는 마치 외과의사의 집도장면에서나 볼 수 있을 것 같은 대단한 집중력으로 냉정하고 객관적인 관찰의 시선을 보인다.[1] 부활한 예수의 몸에 대한 경외심보다는 진기한 자연현상을 마주한 과학자의 호기심 어린 표정이다.

　철저하게 실증적인 성 토마스의 태도와는 대조적으로, 이를 받아들이는 예수의 표정은 평온하다. 친절하게도 예수는, 자신의 부활을 의심했을 뿐 아니라 부활의 소식을 전하는 동료들을 바보 취급하며 실증적인 증서를 요구했던, 배은망덕한 제자의 손을 친히 이끌었다. 그의 손을 자신의 옆구리 상처에 난 구멍으로 인도하고 이를 헤집기 편하도록 옷자락을 젖혀주고 있는 것이다.

　상처를 쑤시는 성 토마스의 손가락만큼이나 예리하고 집요한 것은 이 둘을 둘러싼 다른 두 제자들의 시선이다. 조금은 경이로운 듯, 그러나 여전히 부활한 예수의 존재보다는 그의 옆구리에 난 상처에 더 연연해하는 두 제자의 모습은 마치 성 토마스의 손가락과 한 몸으로 연결되어 있는 것처럼 보인다.

1602년 카라바조Caravaggio라는 별칭으로 더 잘 알려져 있는 북부 이탈리아의 화가 미켈란젤로 메리시Michelangelo Merisi, 1571-1610는 요한복음 20장에 묘사된 성 토마스의 일화를 그림으로 옮겼다. 카라바조 이외에도 많은 화가들에게 예술적 영감을 주어 왔던, '의심하는 도마Doubting Thomas'라 불리는 이 테마는 실제로 요한복음에서는 생략된 부분을 그림 속에서 다루고 있다. 그것은 바로 성 토마스가 예수의 상처에 직접 자신의 손가락을 넣는 장면, 즉 성흔에 관한 성 토마스의 촉각적 경험이다.

'의심하는 도마'는 가장 종교적이고 신비로운 부활이라는 사건을 아이러니하게도 가장 원초적인 방법인 만지기를 통해 증거하고 있으며, 미술사학자 크레이턴 길버트Creighton Gilbert에 따르면 이는 "믿음을 주장하는 데 물리적 자연주의를 사용"한 것이다.[2] 이 장면에서 신의 아들인 예수가 인간에게 스스로를 증명한 방법은 신학적 추론이나 성서적 논리를 통한 결과가 아니라 다분히 육체적이고 물리적인 것, 즉 십자가 책형의 상처를 보여주고, 또 의심하는 사람들로 하여금 이를 더듬어보게 해주는 것이었다. '보는 것이 곧 믿는 것'이라면, '만지기'는 그 믿음을 실재하는 것으로 만든다.

만지기는 또한 가장 원초적인 욕망이다. 태아에게 가장 먼저 깨어나는 감각이 촉각이다. 인큐베이터 안에서 하루 세 번, 15분씩 피부접촉을 받은 미숙아들은 그렇지 못한 아기들에 비해 발육속도가 47퍼센트 가량 빠르다고 한다.[3] 실제 사람의 손길뿐 아니라 보드라운 양털에 감싼 아기도 비슷한 체중 증가를 보였다고 하니 감촉이 우리의 몸과 정신에 미치는 영향

은 대단하다. 우리는 본능적으로 부드럽고 포근한 것에 끌린다. 촉각적 감흥을 불러일으키는 대상을 만나면 저도 모르게 손을 뻗어 만지고 싶어진다. 촉각의 영역은 이성이 아니라 본능이다.

서구의 고대와 중세에서 촉각은 영적인 세계와 실제 세계 모두에서 시각에 못지않은 중요한 역할을 담당했다. 피츠버그 법대 교수인 버나드 히비츠Bernard J. Hibbitts의 연구에 따르면 가볍게 터치하는 행위는 다른 사람이나 사물에 대해 법적 권위를 주장하는 것이었다. 고대 메소포타미아 법에 따르면 임종하는 사람은 최우선 상속자를 손으로 만짐으로써 결정하였고, 봉건시대 프랑스와 독일에서는 손바닥을 쳐서 상업거래를 승인했으며 중세의 가신들은 영주의 손바닥에 자신의 손을 올려놓음으로써 복종을 표시했다. 유럽의 기사 작위 수여의 관행역시 이런 관습의 산물이다.[4] 칼로 어깨를 두드리는 것으로 대체되기 전까지 작위의 수여는 얼굴이나 목을 때리는 행위였다니 현대인들의 상식으로는 우스운 일이다.

또한 촉각은 기독교 신앙의 역사에 있어서 고통과 쾌락을 오가는 중요한 쟁점이었다. 초기 기독교에서 신도들 간의 키스는 성스러운 인사였다. 프랑스 신학자이자 시인인 알랭 드 릴Alain de Lille은 '접촉'을 신들의 어머니가 자연에 내린 힘이며, 사랑의 매듭을 단단히 동여매 신앙의 맹세를 굳게 붙드는 힘으로 표현한다. 중세의 순례자들에게 성상이나 성의, 성유물 등을 직접 만지는 것으로 기적을 체험하거나 신앙을 확인하는 것은 흔한 일이었다.[5] 샤르트르의 노트르담 성당에 보관된 성모 마리아의 겉옷은 대화재 속에서도 살아남아 여러 이적異蹟을 일으킨 것으로 유명하다. 이를 직접 보고 만지려는 순례자들이 줄을 이었음은 말할 것도 없다.

중세 후반에는 특히 시각에 비해 열등하다고 여겨져 온 미

각과 촉각에 대한 관심이 커졌다. 시토 수도회의 수도승인 성 베르나르, 프란체스코 수도회의 신학자 보나벤투라 등은 모두 신앙의 체험을 감각적, 육체적 견지에서 인정했다. 베르나르는 신앙을 손길이 닿지 않는 것에 손을 뻗는 것, 멀리 떨어져 있는 것을 붙잡는 것이라 설명했다.[6] 13세기 초 프랑스 신학자 윌리엄William de Aussere 같은 사람은 신의 자비를 이해하는 것이 감촉을 통해 가능하다고 주장할 정도였다. 기독교의 금욕주의 역시 육체에 가해지는 촉각적인 고통을 수반하였다.

중세 유럽에서 채찍질을 통해 예수의 고행을 좇는 행위는 수도자들에게 신앙 수련의 한 방편으로 널리 사용되었다. 성 로욜라 같은 이는 단순한 채찍질로 그칠 것이 아니라 일상생활에서도 그런 고행의 촉감을 떠올림으로써 예수의 희생을 상기하라고 할 정도였다. 늘 예수의 고통을 상기하기 위해서 가죽끈과 갈고리, 쇠사슬 등을 이용한 고행 의복도 사용되었다.[7] 이처럼 우리가 생각하는 일반적인 기독교적 금욕주의의 이면에는 훨씬 두터운 층의 촉감이 자리하고 있었다.

촉각, 시각과 경쟁하다

촉각이 성애性愛와 관련되어 불결하고 타락한 것으로 여겨지기 시작한 것은 15세기 말에서 16세기 사이 매독의 성행과 관련이 있다.[8] 질병과 성행위에 연관된 촉각은 죽음과 타락에 이르는 감각으로 인식되었으며, 시각은 촉각이나 미각 등 직접적인 접촉을 요구하는 감각에 비해 우월한 것으로 여겨졌다. 인쇄혁명 이후 출간된 많은 기독교 서적들은 이제 더이상 성유물이나 조각상이 아닌 문자를 통해 신에게 다가가게 하였

다. 시각은 객관적인 이성이나 진리, 믿음에 관련된 감각으로 여겨진 반면, 다른 감각들은 직관이나 감정 같은 주관적인 감각으로 치부되었다. 그럼에도 촉각은 늘 시각의 가장 강력한 경쟁자였다.

시각의 우위로 대표되는 서양철학에서도 역시 촉각이 언제나 시각에 눌려 지냈던 것은 아니다. 시각을 명실공히 이성과 직결된 가장 우수한 감각기관으로 자리 매겼다고 평가되는 데카르트조차도 무심결에 속임수나 환영에 빠지기 쉬운 시각에 비해 촉각이 실제 세계를 확인하기에 더 확실한 감각이라고 토로했다.[9]

칸트 역시 『실천이성비판』에서 이제껏 가장 저급한 감각으로 여겨졌던 촉각을 경험주의와 연관시켜 설명함으로써 그 위상을 높였다. 칸트에 의하면 시각과 촉각, 청각은 비교적 객관적인 감각으로 사물의 외관을 인식하는 증거들을 제공한다. 반면 미각과 후각은 지극히 주관적인 감각으로 사물을 '자기화'시키는 것이지 사물 자체로 이해하는 데 도움이 되는 것은 아니다. 비록 시각의 우위를 전복시키지는 못했지만 이는 원근법 이전 고대와 중세의 촉각에 대한 신뢰를 반영하는 것이다.* 그러나 촉각은 물리적인 감각이라는 바로 그 직접성 때문에 반성되고 검증되지 않는 지식을 제공한다는 이유로 시각에 비해 여전히 열등하게 취급되었다.[10]

근대 이후 시각의 우위가 정점을 이루고 난 뒤, 이에 대한 반성이 후설과 메를로퐁티로 이어지는 현상학 연구를 통해 본격적으로 시작되었다. 시각에 대한 논의를 정신과 인식의 영역에서 다시금 몸의 영역으로 되돌려놓은 것은 현상학의 성과였다. 그리고 나아가 데리다와 레비나스에 와서는 촉각의 우위가 시각의 우위를 대신하는 권위체계 자체가 비판의 대상이 되었다.

● 촉각에 대한 신뢰
촉각에 의한 지각을 보다 진실하다고 여긴 것은 18세기만 해도 보편적인 믿음이었다. 르네상스 이후, 시각을 가장 우월한 감각으로 여긴 반면 촉각을 가장 하등한 감각으로 인식한 보편론에 맞서, 촉각의 우위는 상당기간 지속되었다.

쓰다듬어 경계 허물기

데리다는 촉각에 대해 나와 나를 둘러싼 환경(세계)이라는 관점으로 접근했다. 그가 '휴매뉴얼리즘'*이라고 명명한 사유의 방식은 촉각의 주체toucher와 만져지는 대상touched 간의 독특한 인터페이스에서 형성된다. 만지는 행위에서 '나'는 만지는 주체인 동시에 대상에 닿는 순간 대상으로부터 만짐을 당하는 또다른 대상이 됨으로써 결국 주체와 대상이라는 이분법적 대립이 와해된다. 데리다에게 이런 헤게모니의 와해는 다른 감각에서는 찾을 수 없는 촉각만의 특성이고 위계적 구조 자체의 와해를 나타내는 증거이며, 따라서 이는 특정 감각을 다른 감각보다 우위에 두는 또다른 '촉각중심주의'로의 이행을 막는다.[11]

데리다의 논리에 안성맞춤인 작품으로 비토 아콘치의 「상표」가 있다. 벌거벗은 채로 주저앉은 아콘치는 스스로의 몸을 이가 닿는 범위 내에서 최대한 물어뜯어 자국을 내고, 잇자국에 스텐실 잉크를 발라 종이에 찍어냈다. 여기서 물어뜯는 행

● 휴매뉴얼리즘 humanualism
해부학자들과 철학자들 사이에서 이야기되던 '손과 촉각의 우위'가 그리스 의사 갈레노스에서부터 칸트, 하이데거에까지 전해졌고, 데리다가 '손'과 관련된 이러한 전통을 지칭하기 위해 만든 신조어이다. 데리다는 이 용어를 통해 서양의 상상력, 특히 영화의 지평에서 인간에 대한 철학적, 생물학적 개념이 갖는 '손'과의 연관성, 그리고 그 지점의 중요성을 강조하고자 하였던 것이다.

133

만지보기

비토 아콘치, 「상표」, 1970년,
퍼포먼스 사진

● 아콘치의 서명
미술전문지 〈애벌랜치Avalanche〉와의 인터뷰에서 아콘치는 「상표」가 자신의 몸을 자신의 소유물로 주장하기 위한 시도였다고 설명했다. 〈애벌랜치〉 72년 가을호 전체는 아콘치 한 사람을 조명한 헌정호였다.

위의 주체와 대상은 하나의 몸이요, 결과물은 가장 개인적인 인덱스인 잇자국으로 대변되어 '나'를 나타내는 신분증이자 스스로의 몸에 각인되어 '내 것'임을 입증하는 서명이 되었다.●

이렇게 나와 대상의 경계를 허무는 촉각의 특성은 레비나스가 설파하는 이타적 자아의 모델에도 도입되었다. 레비나스에게 감각은 의식과 몸을 연결하는 통각apperception의 차원이 아니다. 이미 감각적 경험은 몸과 분리될 수 없기 때문에 처음부터 육화된 존재이다. 따라서 모든 감각은 그 전제 조건으로 자아의 통각 이전에 이미 마련된 '나' 이외의 존재인 타자/외부와 깊게 연루되어 있는 것이다. 이때 촉각은 바로 타자와의 관계를 형성하는 가장 중요한 감각이다. 왜냐하면 촉각이야말로 타자와 나의 근접함proximity에 의해 형성되고 주체가 대상을 소유하거나 그 타자성을 억누르는 혼합이 아니라 서로의 다름을 그대로 안고 가는 유일한 방편이기 때문이다.

주체성은 곧 감성이기 때문에, 다시 말해 타자에게 노출되고 타자에 바짝 다가감으로써 무력해지고 책임을 지는 것이기에, 또한 타자를 위한 주체로서 의미를 가지기에, 주체는 살과 피의 존재이자 배고프고, 먹고, 피부 아래 장기를 가진 존재이며, 그 입에서 빵을 뱉어놓을 수 있고 손을 마주칠 수 있는 존재인 것이다.[12]

이런 맥락에서 레비나스에게 쓰다듬기the caress는 가장 중요한 상호주체적 체험이다. 쓰다듬기는 주체의 존재 방식이며, 타자와 접촉하는 주체가 접촉 그 자체를 넘어서는 공간이다. 지각으로서의 접촉은 빛의 세계에 속한다. 그러나 쓰다듬기는 엄밀히 말해 만지는 것이 아니다. 이러한 쓰다듬기의 핵심은 접촉할 때 느끼는 손의 부드러움이나 따스함이 아니라, 쓰다듬는 그 대상을 알지 못한다는 사실이다. 이런 '알지 못함'이야말로 근본적인 비질서이고 쓰다듬기의 본질이다.[13]

여기서 빛의 세계란 곧 시각의 세계를 의미한다. 시각이 형태로 인해 나와 타자의 다름을 규정하고 분류하며 의미를 고정시킨다면 촉각은 그 다름을 나누지 않을 뿐 아니라, 그 다름을 자기에게 귀속시키지도 않는다. 그것은 나와 남의 경계를 이어주는 것이다. 그렇다면 이런 촉각이 시각중심의 미술에 어떻게 끼어들기 시작했을까? 미술가와 관람자, 그리고 작품이라는 삼각관계 속에 어떤 촉각적 교류들이 있어 왔는지 살펴보자.

매체, 전면에 나서다

'작품에 손대지 마시오.' 꽤 익숙한 문구다. 아마도 미술관이나 전시실에서 한번쯤 지나쳐 보았을 것이다. 시각예술인 미술에서 촉각은 늘 불청객이었다. 분명 손에 잡히는 캔버스와 대리석은 언제나 그렇듯이 그림 속의 장면과 묘사된 사물에 가려진 채, 있어도 없는 존재로 남아야했다. 매체가 스스로를 드러내기 시작한 것은 모더니즘 미술 이후이다.

물론 전통적인 미술에서도 매체는 중요한 기반이었다. 회화, 조각, 건축이라는 장르의 구분이 작품을 이루는 매체에 기인한다는 것은 분명한 사실이다. 이들 매체의 특수성을 각 장르의 순수성으로까지 끌어올리는 데는 모더니즘의 공이 컸다. 앞서 살펴보았듯이 그린버그에 의하면 회화의 필수불가결한 본질은 두 가지 관습 혹은 규정으로 이뤄진다. 바로 평면성과 평면성의 한계이다. 이것을 글자 그대로 받아들인다면 단지 이 두 가지 규정을 준수하는 것만으로도 그 자체로 회화로 경험되어지는 대상을 만들기에 족하다. 당겨지거나 고정된 캔버

스는 비록 반드시 완전한 것은 아닐지라도 이미 하나의 회화로 존재한다는 것이다.[14]

40년대 말부터 60년대 초반에 이르기까지 그린버그는 자신이 옹호했던 전후 미술의 새로운 양상들을 설명하기 위해 몇 가지 용어를 만들었는데 그중 하나가 '전면회화all-over painting' 이다. 이는 특히 추상표현주의 화가 폴록의 작품에서 나타나는 드리핑과 흩뿌리기에 의한 촘촘한 그물망 같은 표현이 만들어내는 표면의 균일함에서 두드러진다. 삼차원의 환영을 만들어내 관람자의 관심을 대상에 집중시키는 '이젤 회화'와 반대되는 개념으로 새로운 모더니스트 회화의 전면적인 표면은 평면성, 정면성, 그리고 서사의 부재를 특징으로 했다.[15]

그린버그는 18세기의 철학자인 칸트를 '최초의 진정한 모더니스트'로 규정하고, "칸트가 이성의 한계를 정하기 위해 이성을 사용하는" 것처럼 모더니스트 미술은 스스로를 규정하는 자기비판을 통해 미술 내의 각 영역에 더욱 확고히 자리를 잡아야한다고 주장했다. 회화, 조각, 건축 같은 고유 영역에는 각 매체가 지닌 유일무이한 성격이 존재하고, 근대에 이르러 그 순수성을 보장받기 위해 다른 매체로부터 차용한 전통들을 제거하기 시작했다는 것이다.

또한 그린버그는 1860년대 초반 마네의 회화에서 이런 조짐을 읽어냈고, 모더니스트 회화가 평면성을 지향하는 것으로 발전했다고 설명한다.[16] 따라서 회화가 스스로의 논리에 충실하고자 한다면 회화는 자기 안에서 문학과 연계된 내용을 제거하고, 조각과 관련된 입체감을 없애며, 연극이나 건축과 연계되는 원근감을 배재해야 한다. 이렇게 순수해진 회화는 비로소 오롯이 시각적으로만 전달될 수 있다. 매체가 작품을 이루는 바탕에서 작품 그 자체로 격상되는 순간이다.

그러나 이러한 매체의 우위는 곧 시각에 자리를 양보하

게 되었다. 동시대 미술가인 헬렌 프랑켄텔러Helen Frankenthaler, 1928 - 2011나 모리스 루이스Morris Louis, 1912-62, 케네스 놀랜드 Kenneth Noland, 1924-2010의 작품에서 그린버그는 물감이 더이상 캔버스 위에 얹히는 식이 아니라 마치 염료와도 같이 캔버스 전체를 물들이는 방식으로 바뀌었음을 목격했다. 이로써 색채는 지지체의 역할을 하는 천 직조물인 캔버스와 동일한 것이 되고, 나아가 "지지체를 탈물질화시킴으로 '화면을 개방하고 확장하는' 희미하게 빛나는 일련의 '시각적인' 베일"이 되었다.[17]

결국 그린버그가 주장하는 모더니즘 미술이 기반으로 하는 매체는 시각의 우위를 증명하는 지지체의 역할을 할 뿐이며, 서양의 형이상학의 전통에서 이성의 지배를 받는 육체처럼 자원이나 재료의 신분을 벗어나지 못한 것이다.

그린버그의 후계를 자처하는 미술사학자 프리드 역시 「미술과 사물성」에서 "벽에 걸린 텅 빈 캔버스가 '반드시' 성공적인 그림이 아니라는 말로는 충분하지 않다."고 하면서 "그림으로 간주될 수 없다는 말이 더 정확할 것이다."라고 주장했다. 그린버그는 회화가 되기 위한 전제조건을 설명하려 했던 것이지 캔버스 자체를 실제로 하나의 온전한 회화로 여긴 것은 아니라는 것이다.[18]

실제로 그린버그의 모더니스트 미술이론은 매체의 특수성을 강조함에도 불구하고 다른 한편 시각적 순수성이라는 환상을 지속했다. 특히 보편성을 토대로 한 '순수한 시각'을 작품의 질quality을 가늠하는 잣대로 제시함으로써 작품의 물리적 존재보다는 시각적 현상에 집착하였고, 막상 실제 작품의 감상에서 작품을 이루는 매체는 설 자리를 잃게 되었다. 따라서 매체는 여전히 시각중심주의적인 모더니스트 미술이론에서 영원한 타자였다.

아이러니는 그린버그의 모더니스트 미술이론이 이처럼 매

● 아르테 포베라 Arte Povera
'가난한 미술' 또는 '빈약한 미술'이라는 의미의 이탈리아어로, 보잘 것 없는 재료들을 의도적으로 활용한 미술을 말한다. 이 운동은 미술 비평가이자 큐레이터인 제르마노 첼란트(Germano Celant)가 이탈리아 아방가르드의 부활을 주창하며 시작되었다. 빈곤한 재료와 단순한 과정을 예술의 영역에 수용하는 이 운동은 지극히 일상적인 재료를 통해 물질이 가지는 자연 그대로의 특성을 예술에 담음으로써 자연과 문명, 삶에 대한 사색과 성찰을 표현하고자하며, 과정미술, 개념미술, 환경미술 등과 그 맥을 같이 한다.

클래스 올덴버그,
「부드러운 스위치」, 1964년,
합성섬유로 채운 비닐과 캔버스,
119.4×119.4×9.1cm
캔자스시티 넬슨앳킨스 미술관

로버트 모리스, 「허드레실타래」, 1968년,
다색 실타래와 옷감 조각, 뉴욕 현대미술관

체를 기반으로 한 순수성의 담론을 심화시킬 즈음, 1960년대 동시대의 미술은 매체에 따른 미술장르 구분의 와해를 진행시키고 있었다는 점이다. 아르테 포베라●, 팝 아트, 미니멀리즘, 개념미술, 대지미술 등 기존의 회화와 조각, 공예와 건축의 장르 구분을 넘어서는 작품들이 쏟아져 나왔다. 작품의 존재 방식이나 재료 모두에서 파격적인 시도들이었다. 회화는 바닥에 깔리고 조각은 기성품이 되었다. 공업용 합판과 산업 페인트, 지방 덩어리와 폐타이어가 미술작품의 재료로 등장했다. 이와 함께 전면으로 드러나기 시작한 것은 미술 작품의 맨 얼굴, 작품을 이루는 재료의 질감이었다.

클래스 올덴버그의 「부드러운 스위치」는 더할 나위 없이 친근한 사물의 재현이다. 그러나 시각적 형태의 친근함은 이내 기대하는 대상과는 상반된 재질, 번들거리는 비닐의 광택과 축 처진 모양새 등에서 사라진다. 형태가 전달하는 기호적 코드가 재질이라는 물리적 대상과 어긋나며 벌어지는 불협화음이 바로 작품의 핵심이다.

로버트 모리스의 「허드레실타래」는 거대한 촉각의 필드이다. 무정형으로 얽히고설킨 실타래들은 마치 잭슨 폴록의 드리핑 회화에 대한 패러디처럼 보인다. 그러나 우리와 마주한 것은 눈앞에 아른거리는 시각적 환영이 아니라 형형색색 들쑥날쑥한 실타래 뭉치들로 연결된 무정형의 공산이다. 시신은 나와 마주선 하나의 대상을 인식하기보다 나를 둘러싼 세계를 지각한다. 매체는 작가에 의해 '완성'되는 재료가 아니라 그 자체로 집합된 채 존재한다.[19]

작품의 주제나 대상보다 매체가 드러나는 이런 경향은 제2차 세계대전 직후인 40년대 후반에도 존재했는데, 이는 루치오 폰타나Lucio Fontana, 1899 - 1968의 경우 가장 두드러진다. 이탈리아에서 아르헨티나로 이민 와서 주로 묘비나 묘지장식 등을

제작하던 상업 조각가의 아들로 태어난 폰타나는 다양한 스타일을 오가며 모더니즘의 강령인 매체의 순수성과는 거리가 먼 작품들을 선보였다. 주로 다채색 세라믹이나 에나멜을 칠한 테라코타, 채색된 브론즈, 금박을 입힌 석고 등 키치kitsch적인 냄새가 물씬한 재료로 만든 그의 30년대 말기의 조각들은 두드러진 색채로 인해 '공간 안의 드로잉'이라는 모더니스트 조각의 회화주의pictorialism에 찬성하는 것처럼 보이다가도 여지없이 거친 물질성을 드러낸다.

이는 점차 추상으로 방향을 잡는 그의 40년대 말 작품에서 더욱 극대화되는데 이런 매체성은 1949년 「공간도자기」의 경우, 마치 시커먼 폐유 찌꺼기가 응고된 것처럼 보이는 가로, 세로, 높이 60cm의 정육면체 형상을 한 '덩어리'로 나타난다.[20] 이때 폰타나에게 영감을 준 것은 초현실주의 이론가 조르주 바타유Georges Bataille가 고안한 '비속한 유물론base materialism'이었다.

미술사가 크라우스와 이브알랭 부와Yve-Alain Bois가 설명하는 '비속한 유물론'의 핵심은 '무정형informe'이다. 이들의 설명에 의하면 바타유는 데카르트적인 이성중심주의의 축을 이루는 정신/물질의 대립항에서 정의되는 물질을 강조함으로써, 이를 정신의 우위에 두려는 생각을 오히려 배격했다. 바타유에게는 그것은 오히려 기존 형이상학이 주장하는 정신/물질의 이분법적 대립을 인정하는 것이 될 뿐, 체계 자체를 뒤흔들 만한 전복적인 행위는 아닌 것이다. 오히려 그는 물질을 그 자체로, 더이상 무엇을 의미하거나 상징하거나 전이되고 해석될 수 없는 극한까지 몰고 가기를 희망했다. 그것은 어떤 수사도 통하지 않은 물질 자체이고 '비개념'의 실현이었다.[21]

이는 1959년 작품 「공간개념 자연」에 잘 나타나 있다. 폰타나는 47년 이후 회화나 조각을 불문하고 그의 모든 작품을 공

루치오 폰타나,
「공간개념 자연」, 1959-60년,
청동, 60×67cm

간개념이라 명명했다. 눈앞에 보이는 것은 어떤 것도 묘사하거나 상징하거나 유추하지 않는다. 또한 물신화될만한 주목을 요구하는 것도 아니다. 물질은 '무정형'이다. 그것은 브론즈 덩어리로 무정형이 요구하는 무한대의 공간에 던져져 있다. 어떠한 분류나 해석을 거부한 채로.

For Your Hands Only

미술작품이 보다 직접적인 촉각적 경험을 전제로 하는 예는 이전에도 있었다. 1930년대 알베르토 자코메티Alberto Giacometti, 1901 - 66는 손으로 만지기 위한 작품을 제작하였다. 「불쾌한 오브제」라 명명된 작품은 남근의 형태를 하고 있는 30센티미터 남짓한 길이인데 기존의 조각처럼 좌대에 놓이거나 수직으로 세워지지 않고 수평으로 놓여 있다. 1931년 발간된 초현실주의 저널 〈혁명에 봉사하는 초현실주의Le Surrealisme au service de

알베르토 자코메티,
〈혁명에 봉사하는 초현실주의〉 4호에 실린
「불쾌한 오브제」를 위한 매뉴얼', 1931년

Alberto Giacometti, "Objets mobiles et muets," *Le Surréalisme au service de la révolution*, 1931, including *Cage* and *Suspended Ball* above, and two *Disagreeable Objects* and *Project for a Square* below.

la revolution〉4호에 수록된 스케치에는 친절하게도 이 작품을 쓰다듬는 손을 함께 그려 넣음으로써 관람자가 어떻게 작품을 감상해야 하는지를 분명히 밝혔다.[22]

이런 촉각적 감상에의 유도는 동시대 작가인 메레 오펜하임Méret Oppenheim, 1913-85의 「모피 위의 점심식사」에서도 목격된다. 오펜하임의 털로 뒤덮인 찻잔은 피카소의 아이디어에서 기인했다. 모피를 둘러 만든 오펜하임의 팔찌를 본 피카소가 제안한 것이었다. 여성의 성기를 연상시키는 찻잔과 그 속을 휘젓는 남성의 성기를 닮은 숟가락의 조합은 초현실주의자들이 열광하는 '경이로움'의 발견이자 구강성교를 연상시키는 도발적인 이미지로 1931년 브르통이 개최한 『초현실주의 오브제』전의 가장 인상적인 작품 중 하나가 되었다.

시각을 배제한 채 움직임과 촉각으로 만들어진 회화는 어떨까? 앞서도 등장한 로버트 모리스는 눈을 감은 채 팔의 움직임과 화면을 스치는 손의 촉감, 재료의 느낌만으로 완성한 드로잉을 선보였다. 「눈 먼 시간」은 '그리기'를 정의하기 위해 철저한 사전 계획과 계산하에 이루어진 작업이었다.

결과는 추상표현주의 작품을 연상시키는 무정형의 형태들이었다. 그러나 초월적인 미학이나 평면성에 대한 고려 따위는 존재하지 않는다. 신체의 근육과 운동감각, 손바닥에 닿는 감촉과 압력, 시간에 대한 신체적 감각 등의 지표가 남을 뿐이다. 이렇듯 눈을 감고 그리는 행위는 시각미술이라는 명칭을 무색하게 만든다.

플럭서스의 오브제와 설치작품들은 또 어떠한가. 에이-오Ay-O라는 별칭으로 활동하던 일본 작가 이지마 다카오飯嶋, Takao Iijima, 1931년생의 「손가락 상자」는 정육면체로 동일한 나무상자의 위쪽 면에 손가락이 들어갈 만한 구멍이 하나씩 나 있다. 겉으로 보아서는 전혀 구분할 수 없는 상자들 속에는 각각 손

메레 오펜하임,
「모피 위의 점심식사」, 1936년,
오브제, 뉴욕 현대미술관

에이-오, 「손가락 상자 26번」, 1964년,
비닐 서류가방에 나무상자와 혼합재료,
30.5×45×9.5cm, 워커아트센터

로버트 모리스, 「눈 먼 시간」, 1973년,
종이에 흑연, 88.9×116.8cm, 로잘린드 크라우스 콜렉션

눈을 감고 종이의 가로 세로축을 따라 흑연가루를 뿌린다.
그리고 시간이 5분 지나도록 계산한다. 오른손이 가로 오
른편 끝부터 왼쪽으로 문지르며 중심을 향하는 동안 왼손
은 왼쪽에서 시작해서 아래쪽으로 문지르며 중심으로 향
한다. 중심을 향하는 손의 수직적인 움직임들은 항상 같은
거리를 두도록 노력한다. 오른쪽은 수평축으로부터 계산
된 거리에 비례하여 압력을 낮추고, 왼쪽은 그 반대로 한
다. 중심에서 왼손은 수직축으로부터 가로로 움직이는 반
면 오른손은 수평 축에서 바깥쪽으로 움직인다. 손들은 서
로 역으로 움직인다. 시간, 측정의 오차: +24초 [23]

–『로버트 모리스』전 카달로그의 작가의 말 중에서

톱, 스펀지, 구슬, 솜, 뻣뻣한 털로 만든 브러시와 머리카락 등 다양한 물건들이 들어있다. 어떤 것을 만지게 될지 모르는 상황에서 손가락을 집어넣는 스릴, 감촉으로만 확인할 수 있는 미지의 물체에 대한 기대와 추측, 이 모든 것이 시각이 배제된 촉각적 경험을 극대화한다.

접촉은 손에만 국한된 것이 아니었다. 에이-오의 설치 작업 「브러시 장애물」, 「그물 장애물」은 모두 『플럭스 미로Flux Labyrinth』(1976)라는 전시의 일환으로 제작되었다. 이는 브러시로 가장자리를 메운 입구, 그물로 얼기설기 얽혀서 사람이 통과하기 어렵게 만든 복도로 구성되었다. 관람자들은 최대한 요리조리 장애물들을 피해 이동하려 하지만 어쩔 수 없이 장애물과 촉각적으로 마주치게 된다.[24]

접촉은 불편한 것?

미술가의 몸이 직접 동원되는 경우도 있다. 브라질 미술가인 리지아 클락Ligia Clark, 1920-88은 「나와 너: 옷/몸/옷」에서 두건으로 눈을 가린 채 합성수지로 만든 작업복을 입고 서로를 더듬는 남자와 여자를 퍼포머로 설정했다. 작업복의 안쪽에는 안감에 덧대어 물, 야채, 거품, 고무 등을 채운 비닐봉지가 붙어있고 이들은 옷에 부착된 6개의 지퍼구멍을 통해 서로에게 확인 가능하도록 열려 있다.

남성의 옷에는 여성의 가슴처럼 불룩한 안감을, 여성의 옷에는 남성의 성기처럼 돌출한 부착물을 덧대어 만든 의상은 퍼포먼스에 참여하는 남녀가 구멍에 손을 넣어 서로를 더듬으면서 상대방의 몸에서 자신이 가진 성적 특질을 더듬어 느끼

발리 엑스포트,
「두드리고 만지는 영화」, 1968년,
퍼포먼스 사진

게 만든다.

　이듬해 발리 엑스포트Valie Export, 1940년생는 퍼포먼스 「두드리고 만지는 영화」에서 박스 형태의 광고판을 매고 거리를 걸으며 지나가는 사람들에게 앞쪽의 입구에 손을 넣어 자신의 가슴을 만지게 했다. 사회적인 예의와 유아적인 욕망 사이에 처한 현대인들의 입장을 조명하는 이런 작업은 이것이 여성 미술가에 의한 자발적이고 공개적인 노출이라는 점에서 페미니즘 미술로 해석될 수 있다. '만져지는' 대상으로서의 여성의 신체에서 능동적인 '만지기'의 종용은 성적 행동에 대한 사회의 통제와 성역할에 대한 통념을 뒤엎으며 행위의 주체로서의 여성을 부각시킨다.

　마리나 아브라모비치Marina Abramović, 1946년생의 경우는 보다 강압적이다. 1977년 볼로냐의 현대미술관 오프닝에서 아브라모비치는 협동 작업을 하는 울레이Ulay, 1943년생와 함께 전시장 입구에서 나체로 마주 서 있었다. 전시장에 들어서려는 관람객들은 실오라기 하나 걸치지 않은 남녀의 사이를 비집고 들어가야만 하는 곤란한 지경에 빠지게 된다.

마리나 아브라모비치, 「측정할 수 없는 것」, 1977년,
퍼포먼스 사진

흥미로운 것은 남자 쪽으로 몸을 돌리느냐, 여자 쪽으로 돌리느냐 하는 선택의 기로에 선 관람객들의 반응이다. 이를 통해 관람객들이 어느 쪽을 덜 불편하게 생각하는지 추리해볼 수 있는데, 남아 있는 사진 중 다수는 성별을 불문하고 여성 쪽으로 몸을 돌린 관객들을 보여준다. 이런 모습은 몰래 카메라로 촬영되었고 관람자들은 근처에 놓인 모니터로 이를 확인하였다. 모니터 옆 벽에는 글귀가 쓰여 있다.

"측정할 수 없는, 그처럼 측정할 수 없는 인간적인 요인들, 개인의 미적 감수성으로, 최우선의 중요성을, 결정하는 데 있어 측정할 수 없는, 인간적인 접촉"[25]

90분 후 경찰의 저지로 퍼포먼스는 중단되었으나 이런 '전시 입장'을 경험한 관람객들은 타인의 몸에 대한 자신의 선입견과 터부, 그리고 이를 무릅쓰고 경험한 생생한 접촉이 남긴 혼란과 흥분 속에 타인과의 관계맺음에 대한 자신의 태도가 이전과 같아질 수 없음을 깨닫게 된다.

피부로 말하는 고통과 소통

그럼 이제 본격적으로 촉각을 감지하는 우리의 몸, 피부에 대해 이야기해보자. 피부는 우리의 몸 전체를 덮고 있는 감각기관이자, 신체의 내부와 외부를 가르는 경계이다. 온도, 고통, 접촉, 압력 등을 느끼는 뚜렷한 감각들이 몰려 있다. 또한 '나'라고 하는 존재를 세계 속에서 구분짓는 가장 기본적인 요소이다. 신체적 감각과 함께 심리적 작용이 일어나는 장소이

기도 하다.

『피부자아Le Moi-peau』의 저자인 디디에 앙지외Didier Anzieu는 피부의 역할을 다음과 같이 정의했다. 첫째로 피부는 우리의 내장기관을 담고 있는 주머니의 역할을 한다. 이는 연약한 기관을 보호하는 작용과 함께 외부의 해로운 요소들이 안으로 침입하지 못하도록 자신을 보호하려는 신체의 역할을 말한다. 두 번째로 피부는 '나'와 '세계'를 가르는 경계이자, 내가 세계와 만나는 만남의 장소다. 태아가 스스로의 몸을 어머니로부터 구분하고, 나아가 타자와 자신을 분리하게 되는 것은 자신의 신체를 피부로 싸인 하나의 개별적 존재로 인식하면서 부터이다. 이러한 구분의 역할 이외에도, 피부는 가장 직접적이고 섬세한 소통의 수단이다.[26]

신체에서 열려 있는 다른 부분들처럼, '구멍'을 통해 피부는 배설하고 흡수한다. 어루만짐을 통해, 구타를 통해, 상처받거나 치유되는 과정을 통해서 피부는 촉각으로, 온도로, 고통이나 쾌락으로 타자와 소통한다. 뿐만 아니라 피부를 통해 나는 나 자신의 몸을 객관화하기도 한다. 나의 왼손이 나의 오른손을 문지를 때, 내 몸은 스스로를 대상화할 수 있다. 앙지외가 주장하는 피부의 중요성은 이런 살갗의 소통이야말로 자기 안에서 주체와 타자가 공존하는 상호주체성intersubjectivity을 경험하게 해준다.[27]

나와 타인을 가르는 가장 기본적인 경계로서의 피부, 내부를 보호하고 밖으로 소통하는 피부. 이런 피부를 뚫고 나의 몸의 내부로 타인을 받아들이는 것은 가장 무방비 상태의 자신을 타인에게 내어주는 것이다. 이탈리아 바로크 시대의 조각가 조반니 로렌초 베르니니Giovanni lorenzo Bernini, 1598-1680의 유명한 작품「성 테레사의 황홀경」에서 아빌라의 성녀 테레사의 '성스러운 찔림'을 묘사하였다.

지오반니 로렌조 베르니니,
「성 테레사의 황홀경」(세부), 1647-52년,
대리석, 높이 3.5m, 로마 산타마리아
델라 빅토리아 성당의 코르나로 예배당

1515년 스페인의 아빌라에서 태어난 반종교개혁 시대의 대표적 성인 중 한 사람인 테레사 성녀는 꿈속에서 천사가 자신의 가슴에 금으로 만든 불타는 화살을 꽂았을 때의 상황을 다음과 같이 설명한다.

"그의 손에서 나는 불붙은 철심을 가진 기다란 황금 화살을 보았다. 그가 그 화살로 나의 심장을 수차례 찔렀다. (…) 그 고통이 너무나 심하여 나는 큰 비명을 질렀다. 그러나 그와 동시에 나는 무한정한 달콤함을 느끼면서 그 고통이 영원히 지속되기를 바랐다. (…) 그것은 바로 영혼을 어루만져주는 주님의 가장 감미로운 애무였다."[28]

사랑의 화살을 든 큐피드나 에로스를 연상시키는 천사의 모습은 반쯤 벌어진 성녀의 입술과 격앙된 감정에 취해 감긴 눈과 함께 종종 성애의 묘사와 비교되곤 하였다. 자기 몸의 내어줌, 혹은 자신의 몸을 열어 타자/물건을 받아들이는 행위는 신의 사랑으로 승화되었다. 그러나 일반적인 관람자들의 눈앞에 벌어지는 광경은 여전히 가학과 피학을 가로지르는 오르가즘의 장면이다. 이처럼 고통을 수반하는 구멍을 통한 타자와의 소통은 종교적 의미와 짝을 이루곤 한다.

성性과 성聖을 오가며 퍼포먼스에 나타난 잔혹 행위의 예로 가장 많은 스캔들을 불러일으켰던 것은 오스트리아의 빈 행위주의˙ 경우일 것이다. 제2차 세계대전 후 유럽은 급속한 재건의 바람과 함께 억압적인 정치체제를 고수하였고 많은 유럽의 지식인들과 예술가들이 이에 반발했다. 헤르만 니치Hermann Nitsch, 1938년생를 위시하여 귄터 브루스Günter Brus, 1938년생, 오토 뮐Otto Mühl, 1925년생 등의 작가가 62년 결성한 빈 행위주의 그룹이 특히 두드러졌는데, 이들은 실존적 체험의 표현을 그들

● 빈 행위주의 Wiener Aktionismus
1960~70년대 서구에서 크게 유행한 '행동주의'는 신체를 다만 소재나 주제로 삼는 것에서 벗어나 작품의 오브제로 적극 활용하였다. 가장 사적이고 은밀했던 몸을 이용한 보디페인팅, 문신, 희생제, 할례 등의 실제적 행위를 통해 예술가들은 자아와 예술의 목적에 보다 더 가까이 가고자 노력하였다.
그들 중 60년대 오스트리아 빈에서 주로 활동한 '빈 행위주의'는 상상을 초월하는 파괴적 퍼포먼스를 선보인 것으로 유명하며, 오스트리아에 만연하였던 종교적 억압과 사회계층간의 갈등을 표출하기도 하였다. 대표적인 예술가로 오토 뮐, 귄터 브루스, 헤르만 니치 등이 이에 속한다.

예술의 기치로 내걸고 잔혹극의 형식을 취한 급진적 퍼포먼스로 정치적, 종교적, 사회적 규범을 공격했다. 이들 중 니치의 행위극은 「난교파티 신비극」이라는 명칭으로, 그가 1971년부터 시작한 '총체예술극'과 함께 기독교적 모티브의 사용과 제의적 색채로 많은 논란을 불러일으켰다.*

니치의 행위극의 주요내용은 양이나 소를 도살하여 내장을 꺼내고 찢는 행위로서, "비명과 피의 색채가 혼합되는 과정"이며 이런 과정은 작가 스스로가 강조했듯이 "해방의 수단이고 억압으로부터 벗어나는 방법"[29]으로 제시되었다. 이러한 행위는 작가의 주장에 의하면 "생의 과정을 변화시켜 존재와 삶의 일치를 확인하는 미학적 의식"이다.[30]

이러한 「난교파티 신비극」에 등장하는 양은 보기에도 끔찍한 학대를 받는다. 도살의 충격으로 피가 차가워지지 않도록 도살 직전 마취제를 투여한 양은 살아 있는 상태로 등장하며, 무대 뒤에서 도살된 이후 십자가에 거꾸로 매달려진다. 양이 매달린 십자가 아래로는 또다른 십자가가 있는데, 여기에 퍼포먼스를 선보이는 남성이나 여성이 묶인다. 니치가 십자가에 달린 양의 배를 가르는 순간 피와 내장은 아래쪽 십자가에 매

● 난교파티 신비극
Orgien Mysterien Theater
OMT는 하루 안에 끝나는 극으로 1957년부터 시작되어 70년까지 행해졌으며, 이후 71년부터 현재에 이르기까지 행해지는 '총체예술극'은 니치가 71년 오스트리아 남부의 프리첸도르프에 성을 사들이면서 시작된 6일간의 제의식을 말한다.

149

만져보기

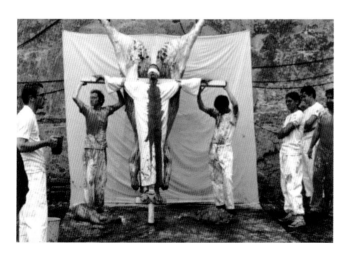

헤르만 니치,
「난교파티 신비극」, 1964년,
퍼포먼스 사진

● 광란의 퍼포먼스
1962년 3월 동안의 행위극 「피의 오르겔」
이라는 작품의 3일째 되던 날, 니치는 빈
행위주의의 동료 작가들과 함께 십자가에
매달린 양을 찢고 때렸다. 십자가 뒤에는
천이 걸려 있었고, 잔혹행위 중 튀고 흐르
는 양의 피는 고스란히 천에 배어들어서,
「십자가 고행길: 흔적」이라는 제목으로 전
시되었다.
1966년, 런던에서 열린 '예술에 있어서
파괴행위 심포지엄(Destruction in Art
Symposium)'에서는 도살한 양의 내장과
피를 젊은 여성의 몸에 뿌리고 난 뒤, 죽은
양을 십자가에 못박는 퍼포먼스를 하였다.

달린 사람에게 쏟아지고 객석과 무대에서 터져 나오는 비명은 공포와 경악을 극대화한다. 그러나 무엇보다도 충격적인 것은 행위극의 마지막 순간, 관람객들이 함께 동물을 때리고 찢으며 내장을 뜯고 짓밟는 광란의 시간이다.●

철학자 니체의 영향을 받은 니치는 성聖과 성性이라는 두 가지 측면을 신이 인간에게 준 비극으로 상정하고, 이 비극에서 자유로워지기 위한 방법으로 잔혹극의 형식을 택했다. 니치의 주장에 의하면 "신이 준 원죄와 고통 등의 비극은 내면에 억압된 상태로 늘 인간을 구속"하고 있으며, 성性 또한 이런 비극 가운데 한 요소로 작용한다. 니치의 퍼포먼스는 이를 밖으로 꺼내서 표출함으로써 비로소 원죄 이전의 인간으로 돌아가고자 하는 의도로 해석된다.[31]

퍼포먼스 자체가 지닌 제의적 성격 이외에도 예술가-제사장의 역할은 고대로부터 많은 문화권에서 공통적으로 존재하던 희생의식을 떠올리게 한다. 비평가 맥이벌리Thomas McEvilley에 의하면 니치의 희생극은 술의 신 디오니소스를 모시는 의식 디오니소스 제Sparagmos와 닮았다. 디오니소스 제에서도 희생동물이 해체되고 참가자들은 그 살을 찢어 날고기를 나누어 먹었다. 그것은 일종의 집단의식으로 참가자는 자신의 정체성을 버리고 무의식의 세계로 들어가서 신에게 바치는 제물을 함께 취함으로 신과의 동일시를 추구하여 '신성함'을 얻는 것이었다.[32] 고대 그리스의 극작가 에우리피데스 역시 술의 신 바쿠스를 위한 '바카에Bacchae'라고 불리는 의식을 논하면서 희생제물을 찢는 행위가 이성의 부재 속에서 스스로의 정체성을 버림과 동시에 신과의 합일을 통해 새로운 정체성을 발견하는 행위로 설명했다.[33]

니치는 이를 '카타르시스 요법'이라고 부른다. 그것은 잔혹성과 공포의 의식을 통해 인간이 가지고 있는 가장 혐오스러운 본

성들이 여지없이 드러나는 순간이다. 살점이 찢겨지고 피가 튀고, 역한 피 냄새와 함께 뜨거운 내장이 뭉클거리며 만져지는 이 잔혹함의 극치를 통해 니치는 "제약들을 넘어선 강한 실존의 해방된 즐거움"에 도달한다고 주장했다.[34] 시각, 청각, 촉각, 후각 등 가장 육체적인 감각들로 직접적으로 전해지는 잔혹한 의식이 표출하는 혼란과 공포에 몰입함으로써 이성을 넘어서는 궁극적인 해방을 맛본다는 것이다.[35]

헌데 실제로 이러한 경험을 통해 니치가 이끌어내는 것은 잔혹함에 대한 종교적, 사회적 터부의 파괴다. 니치는 유대교의 희생제물의식의 발전으로 기독교 예배의식을 이해했으며, 희생양에 대한 제례의식의 형태를 자신의 작품에 차용함으로써 실제로 기독교의 교리에 반대되는 결론에 도달했다. 그에게 있어서 십자가 책형은 '초월적인 신성'을 드러내려는 것이 아니라 고통을 삶의 증거로 하여 인간적인 실존을 드러내는 방식이며, 십자가는 사회적인 억압기제에 대한 상징이다.

"우리의 삶은 주어진 원죄와 충돌하면서 고통과 괴로움을 당하며 그것을 극복하기 위해 고통이 뒤섞인 행운을 찾으려 한다. 죽음과 부활의 신화는 창조주와의 동일시를 제공한 것으로 육체의 파괴를 통한 정신의 부활은 신과 동등해지는 과정이다."[36] 니치가 말하는 이러한 '정신의 부활'은 퍼포먼스의 잔혹성을 통해 억압된 감정과 무의식의 표출되어 얻어지는 카타르시스다. 육체의 파괴 역시 주체의 몸이 아닌 타자(양이나 소)의 희생을 전제한다. 더구나 의식의 해방을 통해 원죄 이전의 인간으로 돌아가고자 하는 처음 의도와 달리, 아이러니하게도 작가는 육체의 파괴를 '정신의 부활'을 위한 과정으로 폄하한다. 이는 정신/몸이라는 기존 서구 사상의 이분법적 대립을 답습하는 것으로 몸을 '정신'을 위한 매개로 보는, 여전히 영원한 타자로 자리매김하는 것이다.

상처와 구멍

물론 자기의 몸을 내어준 경우도 있다. 앞서 본 발리 엑스포트는 「에로스/이온」에서 유리판 위에 나체로 구른 다음 유리조각 위에서, 그리고 마지막으로 종이 위에서 몸을 굴려 유리에 베인 상처에서 나오는 핏자국으로 바디 프린트를 남겼다.

이듬해 지나 페인Gina Pane, 1939-90은 파리의 한 아파트에 사람들을 모아놓고 「흰색은 존재하지 않는다White doesn't Exist」라는 설치작업을 했다. 작가는 흰 셔츠를 입고 관중에게 등을 돌린 채 면도날로 자신의 등을 베었다. 피가 셔츠 위로 배어나자 행위를 중단하고 테니스공을 가지고 놀다가 느닷없이 관객 쪽으로 얼굴을 돌리고 양 볼을 면도날로 그었다. 사람들은 비명을 질렀고 이를 저지하는 고함도 들렸다. 작가는 우리가 가진 본질적인 심미주의―얼굴은 금기의 대상이다―를 건드렸다고 진술했다. 얼굴을 벤 뒤 작가는 비디오카메라를 관객 쪽으로 돌려놓고 관람자들이 스스로의 반응을 목격하게 하였다.

보다 위험스런 자기희생도 뒤따랐다. 앞서 본 아브라모비

**발리 엑스포트,
「에로스/이온」, 1971년,
빈에서의 퍼포먼스 사진**

"부서진 유리조각에 벤 피부의 상처는 (…) 몸의 내부를 향한 열림이다.
(…) 상처들은 내부를 향해 열려 있으며 이미지를 열어 보인다. 이는 재현, 즉 '몸'의 표면에 투영된 상처이자 '몸' 이미지 안에 있는 상처들이며, 몸은 그 자체로 응시의 대상이 된다. 몸의 상징적인 기능은 상처로 인해 개방되었고, 기호의 상징적인 기능은 확장된 한편, 상처들은 파편화되어 기호의 연결고리를 만들어 낸다."
– 발리 엑스포트37

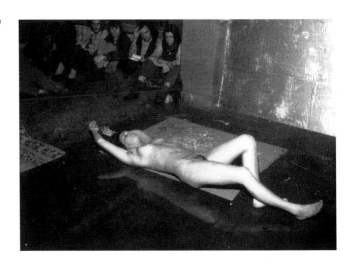

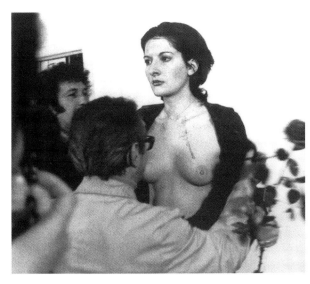

치는 탁자 위에 72개의 오브제를 놓고 이를 관객들이 자유롭게 선택하여 원하는 방식으로 작가의 몸에 사용하도록 했다. 오브제는 총과 총알, 톱, 도끼, 포크, 머리빗, 채찍, 립스틱, 향수, 물감, 칼, 성냥, 깃털, 장미, 초, 물, 쇠사슬, 못, 바늘, 가위를 비롯하여 꿀과 회반죽, 올리브기름도 있었다. 퍼포먼스는 여섯 시간 동안 계속되었고 막판에 아브라모비치의 옷은 갈기갈기 찢겨 있었다. 작가는 무수히 베이고 찔리고 물감이 칠해졌으며, 머리에 장전된 총이 들이대어지기도 했다. 퍼포먼스는 작가의 생명을 염려한 관람객들에 의해 중지되었다.●

작가가 능동적으로 스스로의 몸을 열어젖히는 경우도 있었다. 페미니스트 포르노 행동주의자인 애니 스프링클Annie Sprinkle, 1954년생의 「포스트-포르노 모더니즘」은 탈모더니즘에 대한 패러디이자 고급문화/하위문화의 이분법에 대한 도전으로 감행한 음란퍼포먼스이다. 실제로 하드코어 포르노 배우였던 스프링클은 질 세척을 한 뒤 자신의 질에 검안경을 집어넣고 관람객들에게 자궁경부를 관찰하도록 했다. 매춘부를 연상시키는 야한 속옷차림의 작가는 포르노 산업계에서 자신이 겪

● 위험한 퍼포먼스
불특정 다수의 관객을 상대로 하는 비슷하게 위험스런 퍼포먼스의 선례로는 1964년 플럭서스 작가 오노 요코에 의해 행해진 「컷 피스Cut Piece」를 들 수 있다. 이 퍼포먼스에서 오노는 가위를 앞에 놓고 관객들이 한 사람씩 무대로 올라와서 오노가 입고 있는 옷에서 원하는 부위를 원하는 만큼 잘라가도록 했다.
교토에서 퍼포먼스가 초연될 당시 한 남성이 무대 위로 올라와서 마치 칼을 잡듯이 가위를 움켜쥐고는 오노의 목 부분을 향해 찌르려는 포즈를 취했다. 아무도 이를 저지하려는 사람은 없었고 정적이 감돌았다. 모두가 긴장한 가운데 남성은 한참동안 허공에 들고 있던 팔을 서서히 내려놓고는 가위로 오노의 옷을 잘랐다. 이 과정 내내 오노는 미동도 하지 않고 수동적인 자세를 유지했다.

애니 스프링클,
「포스트-포르노 모더니즘」, 1992년,
퍼포먼스 사진

어온 다양한 경험들에 대해 말하고 통계 그래프를 통해 이를 관객들에게 설명했다. 바이브레이터를 사용하는 자위행위를 포함한 퍼포먼스는 남성 관람자를 전제로 하는 수동적인 성적 대상으로서의 여성의 신체에 머무는 데 그치는 것이 아니라 이를 성행위의 주도권을 쥐는 능동적인 주체로 내세운다. 관객들은 은밀한 성적 쾌락을 주는 육체 대신에 공개된 생물학적 관찰대상으로 성기를 마주하게 되며 포르노 산업에 대한 객관적인 브리핑은 관객들의 성적인 환상을 깨뜨린다.

내시경을 이용해 보다 본격적으로 자신의 몸을 뒤집어 보이는 경우도 있다. 모나 하툼Mona Hatoum, 1952년생은 「이질적인 몸」에서 자신의 소화기와 자궁을 촬영한 내시경 영상을 원통형 구조물의 바닥에 영사하고 관람자들이 구조물 안에 들어가서 그 위에 서게 했다. 발밑에는 내시경 카메라에 의해 촬영된 장기의 구멍들 속에서 벌어지는 소화액의 흐름이나 판막의 열고 닫힘 등이 확대된 숨소리와 심장박동에 맞춰 박진감 있게 펼쳐진다. 내시경의 움직임에 따라 잇달아 전개되는 어질어질한 화면은 마치 관람자가 작가의 몸속 구멍으로 빨려 들어가는 것 같은 착각을 일으킨다.

이쯤 되면 이제 작가의 몸은 더이상 개인적이고 사적인 영역이 아니다. 관람자를 향해 전시되고 관람자가 참여하는 공적인 풍경이자 장소가 된다. 우리가 이제껏 보지 못했던 인간의 내부에는 이성이나 영혼 대신 동맥과 정맥, 소화액과 장기들이 놓여 있다. 자아가 깃들어있다고 믿어졌던 몸의 안쪽은 생경하고 이질적인 풍경이다. 이런 낯설음은 여성(작가)의 은밀한 몸속을 들여다본다는 행위가 지레짐작하게 하는 관음증적인 시선을 철저히 무산시킨다. 관람자는 하툼의 몸 안을 엿본다기보다는 그녀의 몸속으로 함몰되어가는 자신을 무기력하게 지켜볼 수밖에 없다. 인종, 나이, 성별을 분간하기 힘든 내장기관과 점액질의 표면은 관람자 자신의 내부를 목격하는 것 같은 착각마저 일으킨다.[38]

우리는 이제껏 외모가 곧 정체성이라는 등식에 익숙해왔다. 피부색과 이목구비 생김새, 옷차림과 모발 등은 인종과 성별,

모나 하툼,
「이질적인 몸」, 1994년,
원통형 나무 구조물 안에 비디오 설치,
350×300×300cm

나이뿐 아니라 사회계급이나 빈부의 정도까지 집어낼 만큼 정치한 분류체계를 이루었다. 하툼은 이런 시각중심의 정체성 게임에 제동을 건다. 신체는 더이상 분류가능한 정체성의 지표가 아니다. 나와 남을 구분하는 가름막으로서의 피부는 우리의 '안'을 들여다보는 과학기술이 제공하는 새로운 영역에서 그다지 설득력이 없어 보인다.

한 꺼풀의 차이

피부와 정체성의 문제에 관하여 하툼보다 더 급진적인 퍼포먼스를 선보인 작가는 프랑스의 오를랑Orlan, 1947년생이다. 1990년부터 4년 동안 오를랑은 자신의 얼굴을 서양 고전미술에 나오는 여신의 이미지로 변모하기 위해 여러 차례 성형 수술을 감행했다. 예를 들면 다이아나의 눈, 프시케의 코, 비너스의 턱, 유로파의 입술, 모나리자의 이마 등 남성 미술가의 작품에 묘사된 남성 중심적, 서구 지향적인 미의 기준을 패러디하기 위해 자신의 얼굴을 성형하고 그 과정과 결과를 보여줌으로써 관람자들에게 충격을 주는 것이다. 얼굴을 패러디의 도구로 사용하는 자신의 신체예술을 작가는 '육肉의 예술Carnal art'이라 주장한다. 오를랑에 의하면 육의 예술은 기독교적 희생물의 의미나 고행을 통한 인간의 구원이라는 종교적인 의미에 무관하다. 성형수술을 반대하는 퍼포먼스 또한 결코 아니다. 특정한 기준이 곧 아름다움이라는 관념을 반대할 뿐이지 변형 자체에 대해서는 환영하는 편이다. 이런 견지에서 오를랑의 작업은 자신의 의지에 의해 신체를 레디메이드처럼 사용하는 변형된 레디메이드에 가깝다.

이런 경향은 뉴욕 산드라 게링 갤러리에서 집도된 작가의
일곱 번째 「수술-퍼포먼스」에서 절정에 이른다. 「어디에나
있음」이란 제목의 작품에서 오를랑은 역설적으로 세상 어디
에도 존재하지 않는 외모가 됐다. 수술 장면은 위성을 통해 세
계 15개 지역으로 생중계되었다. 부분마취로 의식이 깨어 있
는 상태에서 진행된 수술에서 작가는 시청자들의 질문에 대답
하는 수고를 마다하지 않았다. 절개된 피부 아래로 보이는 근
육과 신경, 핏줄 등은 "미는 피부 한 꺼풀 차이"라는 서양 속
담을 확인시킨다. "여성적" 아름다움의 지표로서의 얼굴 변신
과정은 지켜보는 사람들을 불편하게 한다.

수술 직후 약 40여 일 동안 작가는 멍들고 부은 얼굴 모습을
컴퓨터 그래픽을 통해 변형시킨 디지털 사진과 판화 등을 제
작하였다. 이는 모두 서구에서의 아름다움의 기준에 대한 전
복적 작업이다. 점선과 화살표 등으로 얼굴에 수술할 곳을 표
시해놓고 귀 뒤의 피부를 절개한 채 피를 흘리는 오를랑은 성
년의식을 치르는 부족의 청년이나 고행하는 성자처럼 보이기
도 한다.

성聖 오를랑이라는 이름에서 연상되듯이 '성聖'과 '속俗'의 이
미지가 교묘하게 얽혀 있다. 남성에 의해 이상화된 미의 기준

에 문제를 제기한 오를랑의 성형수술 퍼포먼스는 컴퓨터 합성 기법을 이용한 디지털 성형수술인 『자기교배Self - Hybridization』 연작으로 이어진다. 고대 멕시코 문명에서 발견된 도상, 아프리카 가면과 조각상에서 빌려 온 이미지 등을 오를랑의 얼굴과 합성한 초상 사진들은 비서구문화 속에서 상대적인 미를 재발견하기 위한 시도다. 다른 한편으로 오를랑의 선택은 서구 대 비서구라는 기존의 서구중심적인 이분법을 인정하는 것이라는 비난 또한 면하기 어렵다.

유럽 백인 여성이 컴퓨터 그래픽이라는 첨단기술을 이용하여 '변형'시킨 신체는 결국 비서구의 '과거'에 천착하는 이미지들을 서구의 오늘에 전용하는 자기만족이자 그야말로 표피적인 눈가림일 수 있는 것이다. 타자와의 소통이란 측면에서, 그리고 나와 타자, 서구와 비서구, 백인과 유색인의 경계를 허문다는 측면으로 보면 여전히 시각에 호소하는 오를랑의 퍼포먼스는 그 한계를 드러내고 있는 것이다.

원초적 교감을 전송하라

고통을 감수하고 타자와의 경계를 전복시키려는 노력은 스텔락Stelarc, 1946년생에 이르러 원격촉감의 영역으로까지 확대된다. 1970년대 초반부터 밧줄을 연결한 갈고리에 피부를 꿰어 자신의 몸을 갤러리 천정에 매다는 퍼포먼스를 행한 오스트리아의 행위미술가 스텔락은 자신의 작업을 무중력 상태에서 떠다니고 싶은 인간의 욕망의 표현이라 설명한다. 이는 결국 현실과 육체의 한계를 넘어서는 체험에 대한 열망이기도 하다.[39] 갈고리에 의해 최소한의 지지로 지탱되는 몸의 무게와 이로

스텔락, 「손글씨쓰기」, 1982년,
퍼포먼스 사진

인해 늘어진 피부는 나와 너를 가르는 최소한의 경계라는 피부의 의미를 거부하는 몸짓이다. 피부는 이제 더이상 나를 둘러싼 껍질이나 나와 외부세계가 만나는 인터페이스가 아니다. 오히려 낡아버린 육체로부터 탈출하고자 하는 작가가 부수어야 할 마지막 장애물이다.

70년대 말부터 스텔락은 일본의 로봇공학자들과의 협업으로 제작한 「손글씨쓰기」를 자신의 몸에 케이블로 연결하여 근육의 움직임이 보내는 전기신호로 작동되는 퍼포먼스를 선보였다. 스텔락이 자기 손을 움직이면 기계손이 같이 움직이는 식으로 테크놀로지에 의해 확장된 촉감의 영역은 유기체와 기계를 결합한 사이보그이다.[40] 무선 인터넷으로 전달되는 정보들은 원거리에서의 촉각teletactility을 가능케 하기도 한다.

90년대에 들어 스텔락이 추구한 것도 이런 것이다. 우리는 전화를 통해 음성을 주고받고 텔레비전을 통해 영상을 받으며, 웹을 통해 정보를 재배치하거나 링크를 만들어 새로운 행로를 생산해낸다. 이러한 하이퍼미디어에서 이제까지 소홀하였던 대표적인 감각은 바로 촉각이다. 게임이나 가상현실[•]41에서 사용되는 센서에 의한 움직임에 대한 반응이나 컴퓨터와 연결된 벨트, 조끼 등에 부착된 장치의 진동 등이 실제 웹 사이트를 통하여 전송되는 예는 아직 드물다.

센서를 이용한 미디어가 주로 관람객과 프로그램 간의 소통을 의미한다면, 인간과 인간이 만나서 나누는 가장 원초적 교감인 촉각은 21세기의 웹에서 새로운 소통의 통로가 될 수 있을 것인가?

MIT 대학의 미디어랩 프로젝트 중 하나인 『만져지는 미디어』는 바로 이러한 촉각을 기반으로 하는 것이다. 미디어랩 http://tangible.media.mit.edu은 1985년 문을 연 이래 설립의 견인차 역할을 한, MIT교수이자 건축가인 니컬러스 네그로폰테

• 가상현실virtual reality
1989년 예론 래니어가 처음 고안한 이 명칭 인간과 컴퓨터의 공유공간(interface)을 한데 묶으려는 시도로 사용되었다. 가상성(virtual)과 현실(reality)의 결합으로 명칭 자체가 가지고 있는 모순이 암시하듯, 가상현실은 기존의 매체가 다루던 재현과 환영성의 체험에 대한 시각체계 자체를 변화시키는 새로운 규범을 시사한다.
주로 HMD(head-mounted display)나 CAVE(Cave Automatic Virtual Environment) 같은 환경에서 경험되는 가상현실은 관람자의 몸이 이미지 공간 안으로 몰입해 들어가서 그 안에서 움직이고 반응하는 실시간적 개입이다.

Nicholas Negroponte의 취지대로 산학협동의 연계를 유지하며 다양한 타학문 분야와 손잡고 실험적인 연구를 해왔다. '인간과 상호작용하는 컴퓨터HCI, human computer interaction'의 일환으로 추진되는 『만져지는 미디어』는 디지털 기호로 바뀐 촉각적 자극을 멀리 떨어진 곳으로 전송하여 재생하는 프로젝트다.

이시이 히로시石井裕, Hiroshi Ishii 교수 아래 대학원생들과 입주예술가들로 이루어진 팀은 기본적 형태인 「인터치inTouch」 (1998)를 시작으로 움직이는 블록이나 손잡이로 전달되는 촉각을 연구해왔다.[42] 「인터치」는 떨어진 두 장소에 회전이 가능한 나무침봉들로 만들어진 장치를 두고 한 곳에서 그 장치를 움직일 때 다른 한 곳의 장치도 동시에 같이 반응하여 움직인다. 즉 떨어진 장소의 두 사람이 서로의 힘의 방향이나 강약을 직접 신체를 통하여 느낄 수 있는 것이다.

외관상으로는 어떠한 연결고리도 감지할 수 없지만, 무선 인터넷으로 연결되어 있는 이 장치를 응용한 것이 『더 베드』 프로젝트이다. '친밀한 소통을 위한 도구'라는 제목에 걸맞게 마치 사이버 섹스를 연상시키는 이 프로젝트는 멀리 떨어진 연인들을 위한 촉각적 커뮤니케이션의 가능성을 시사한다. 역시 무선 인터넷으로 연결된 두 침대에서 한쪽 침대에 사람이 누워서 뒤척일 때 다른 한쪽 침대가 이에 반응하여 같은 움직임을 구사하는 것이다. 따라서 양 침대에 누워 있는 사람들은 서로의 움직임을 '침대'라는 매개를 통하여 느낄 수 있다.

『만져지는 미디어』 프로젝트는 『아르 일렉트로니카Ars Electronica』 전시를 제외하고는 아직까지 적극적으로 미술의 영역에 도입되어 전시되지는 않았다. 그러나 시각을 중심으로 하는 그래픽 사용자 인터페이스Graphical User Interface 중심의 사이버 공간을 신체적, 촉각적 영역인 휴먼 컴퓨터 인터페이스 Human Computer Interface로 대치하려는 이들의 시도는 시각 편향

MIT 미디어 랩,
「만져지는 미디어」, 1998년,
컴퓨터 설치

의 웹 문화에 신체성의 논의를 끌어들이는 중요한 계기를 마련하였다고 평가된다. 이제 촉각은 우리 손 안의 스마트폰에서 거리의 광고까지 우리의 일상에 가장 밀접한 존재가 되었다. 촉각에 의한, 촉각을 위한 미술은 이제 시작 단계이다.

4

맡아보고
맛보기

앨리슨 노울즈, 「**동일한 점심식사**」, 1973년, 기록사진

　플럭서스 작가인 앨리슨 노울즈Alison Knowles, 1933년생는 1967년부터 매일 점심, 같은 시간에 첼시에 있는 리스 식당Riss Foods Dinner에서 토스트 된 호밀 빵에 버터를 바르고 마요네즈를 넣지 않은 참치 샌드위치를 먹었다. 이 자체가 작품 「동일한 점심식사」이다. 필립 코너Philip Corner, 1933년생와 함께 진행한 이 이벤트는 개인적인 명상과 일기를 포함한 프로젝트로 확대되어 주변의 지인들과 다른 작가들의 참여를 이끌어내었다.[1]

　평범한 점심식사가 어떻게 각자에게 다르게 느껴지는지, 매일 같은 메뉴가 어떻게 조금씩 그 맛이 변하는지 등 상세하게 묘사된 기록들은 사소한 일상을 중요한 사건처럼 여겨지게 한다. 동일한 메뉴의 식사를 통한 공동체험은 작품/음식의 감상을 작품과 관람자와의 관계에서 나와 타인과의 관계로 확대하는 것이었다.[2]

2011년 앨리슨 노울즈는 뉴욕 현대미술관 카페에서 '동일한 점심식사' 퍼포먼스를 재연하였다.

후각과 미각은 원초적이다?

후각과 미각은 오감의 체계 중 가장 하위의 감각으로 치부되어 왔다. 플라톤과 아리스토텔레스는 시각과 청각을 이성적이고 남성적인 감각으로 여긴 반면, 후각과 미각은 촉각과 한데 묶어 동물적이고 여성적인 감각으로 여겼다. 후각과 미각, 촉각은 육체의 쾌락과 고통에 가장 밀접하게 관련되어서 이성의 활동을 위협하는 존재이기 때문이다.[3] 특히 탐닉하기 쉬운 미각은 언제나 절제의 대상으로 이성과 규율의 지배를 받아야 한다고 여겨져서 1336년 영국에서는 사치금지법을 통해 식탁에 오르는 요리의 수를 두 가지로 제한할 정도였다.[4]

이런 편견은 시각중심주의가 팽배하던 계몽주의 시대에 굳어졌다. 동시대인인 프랑스 철학자 콩디야크와 독일 철학자 칸트는 입을 모아 후각을 있으나 마나 한 감각으로 폄하했다. 특히 칸트에게 후각이란 즐거움의 대상보다는 혐오의 대상을 찾는 데 적절한 감각으로, 간혹 즐거움의 대상을 찾는다 해도 일시적일 뿐, 아무래도 덧없는 결과만을 가져오는 감각이었다.[5]

프로이트는 더 고약하게 후각을 폄하했다. 그의 저서 『문명 속의 불만』의 유명한 각주에서 프로이트는 인간(남성)은 직립을 하면서 비로소 암컷의 가랑이 냄새나 맡던 동물적 존재에서 문명적인 존재로 전환했다고 역설했다. 두 발을 땅에 딛고 섬으로써, 코를 땅에 대고 킁킁거리던 후각적 존재에서 멀리까지 시야를 두는 시각적 인간으로 전환한 것이 곧 문명의 시작이라는 주장이다.[6]

볼 수 없는 영역을 지각하다

따지고 보면 후각만큼 중요하고 강렬한 감각도 없다. 인간은 매일 약 23,040번의 들숨과 날숨으로 매 순간 호흡하며 냄새를 맡는다. 시각과 청각, 촉각, 미각은 우리의 의지대로 닫아놓을 수 있지만 지독한 코감기가 아니라면 후각은 그럴 수 없다. 후각은 모든 감각 가운데 가장 직접적이다. 사람은 1만 가지 이상의 냄새를 식별할 수 있는데, 이는 우리가 언어로 구사할 수 있는 차이의 영역을 훨씬 벗어나는 숫자이다. 후각을 관장하는 뇌는 언어중추가 포함된 좌측 대뇌와 맞닿아 연결되어 있지 않다.

그래서인가, 사과 냄새, 꽃향기, 시체 썩는 냄새, 매캐한 냄새, 달콤한 냄새 등 다른 사물이나 감각을 매개하지 않고 냄새를 나타내는 형용사는 없다. 이처럼 냄새를 그 자체로 콕 집어 지칭하는 언어가 없다는 사실은, 아마도 언어중추와 거리를 둔 데 기인하는지도 모른다.[7] 어디 그뿐인가. 실제로 우리가 느낀다고 생각하는 맛이란 냄새에서 비롯된다. 입속에서 느끼는 맛은 단맛, 신맛, 짠맛, 쓴맛으로 네 가지뿐이다. 우리가 알고 있는 다양한 맛은 이 네 가지의 조합이거나 냄새에 기댄 것이다. 코를 막고 양파 즙을 먹어보면 과일주스와 별 다를 게 없다는 사실에 놀랄 것이다.

냄새는 영성靈性과 육체의 건강에 대한 지표이기도 했다. 고대 그리스의 갈레노스는 환자의 입 냄새를 통해 질병을 진단하는 법을 설파했다. 눈이 환자의 겉모습에 나타난 증상만을 감지한다면 냄새는 질병의 단서를 감별하고 몸의 내부까지 보다 심층적인 진단을 내릴 수 있다고 믿었기 때문이었다.[8] '보이지 않는 것'을 지각하는 능력으로서의 후각은 고대로부터

종교의식에나 제사에서 필수적인 '향'의 강조에서도 찾아볼 수 있다. 유대교에서 야훼에게 올리는 제사에서 희생제물을 태우는 냄새와 제물로 바쳐지는 향은 제사의 성패를 가르는 요소이다. 이는 초기 기독교에서도 마찬가지였다.

4세기 시리아의 성자 에프렘은 신의 지식이 인간에게 어떻게 인지되는지를 후각을 빌어 설명했다. 그는 향기가 육체적, 영적 지식에 관한 진실을 밝혀준다고 믿었고 그리스도의 영광을 백합의 향이나 향유에 연관하여 설명하였다. 이는 그리스도의 향기를 맡는 행위가 가능하며, 이런 행위를 통해서 신과 조우할 수 있다는 논리였다. 이때도 향은 곧 육체와 신성을 연결하는 매개였다.

5세기에 이르면 기독교는 후각의 종교적 중요성을 확립한다. 성직자들에게서 사도 바울이 말한 '그리스도의 향기'가 난다고 하는 것은 일반적인 지식이었다. 냄새의 문화사를 정리한 클라센Constance Classen 같은 학자는 이를 입증하는 사실로 초창기 로사리오 묵주가 말린 장미꽃잎으로 만들어졌다는 것을 지적하기도 한다. 종교와 후각의 이러한 연결은 종교개혁 이후 "성령의 향기"같은 기적의 증거를 불신하고 교회에서의 향의 사용을 금지시키며 후각의 관능성을 비난하는 풍토로 인해 와해되었다.[9]

후각이 다시금 종교와 밀접해진 것은 가톨릭 종교개혁과 예수회 수사들의 활약이 두드러진 16세기 중반 이후이다. 성 로욜라는 1548년 로마에서 출간된 그의 저서 『영성수련』에서 시각 이미지뿐 아니라 냄새와 맛을 영적 명상의 중요한 요소로 역설했다. 지옥을 이해하려면 담배와 황, 쓰레기와 악취 나는 것들의 냄새를 맡아보라고 권했다. 신의 존재를 경험하는 것 역시 이런 감각의 영역에서 가능했다. "신과 영혼, 그리고 그 미덕이 주는 무한한 향취와 달콤함을 맡고 맛보라."는 그의

조언은 일상의 감각을 통해 신과 소통하는 가장 개인적인 방법을 역설하는 것이었다.[10]

미각 역시 그 역할에 있어서 후각과 유사했다. 먹고 마시는 행위는 삶을 유지하는 기본적인 기능 이외에도 법적 효력을 갖거나 종교적, 제례적 의미를 내포했다. 호메로스가 살던 시절 그리스에서는 대중 앞에서의 건배가 법적 거래의 성사를 나타냈다.[11] 성 베르나르 또한 "미각을 통해 주님이 얼마나 달콤한지 발견하고 판단하라."라고 말했고,[12] 신학자 윌리엄은 성찬을 신비의 향연이라 칭하고 그리스도의 살과 피가 성찬의 례를 통해 영적 오감의 방식으로 영혼과 조우한다고 설명했다. 빵과 포도주는 구세주라는 존재를 사람들에게 직접적이고도 친밀하게 경험시켜주는 매개였다.[13]

후각과 미각은 사회적이다

이렇듯 원초적이고 본능적인 감각으로 치부되는 후각이나 미각만큼 사회적이고 문화적인 감각이 없다. 냄새의 문화사를 연구하는 학자들에 따르면 냄새는 "사회적인 현상으로, 서로 다른 문화권에서 특정한 의미와 가치를 부여받는다. 향기는 우주관과 계급의 위계, 정치적 질서를 만들어내는 요소로 작용하며 사회구조를 강화하거나 이탈하고 사람들을 결속시키거나 해체하며 권력을 주거나 빼앗기도 한다."[14]

고대로부터 향기는 대단히 중요한 요소로 공공장소와 사적인 영역 같은 장소의 구분뿐 아니라 신분을 구분하는 데에도 쓰였다. 소크라테스는 자유인과 노예가 서로 다른 향을 사용할 것을 주장하며 향수가 널리 쓰이면 계급의 구분이 와해될

것을 우려했다.[15]

미각 또한 분명 사회적이다. 다른 감각들은 혼자서 즐기는 일이 흔하지만 미각의 즐거움은 여럿이 모였을 때 배가 된다. 영어에서 벗을 의미하는 컴패니언companion은 함께 빵을 먹는 사람이다. 한편 민족이나 국가의 정체성이나 사회의 권위체계를 정리하는 데에도 미각은 후각과 마찬가지로 중요한 역할을 한다. 버터, 땅콩기름, 마늘이나 카레는 그 자체로, 대체로 폄하적으로, 특정 민족이나 국적을 가리킨다.

이런 지리적, 지역적 특성뿐 아니라 냄새와 맛은 직업과 계급, 성별과 나이, 빈부의 차 등 나와 타자를 분리하는 데 있어 가장 즉각적인 판단 기준이 되기도 한다. 물론 약자의 경우는 그것이 어떤 맛이나 냄새이건 간에 대부분 부정적으로 인식되고, 강자의 것은 늘 상대적으로 우월함을 누린다. 이렇듯 후각과 미각이 원초적인 감각이라는 편견에서 벗어났다면 이제 시각의 영역인 미술을 살펴보자. 대체 언제부터 '보는' 미술의 영역에 코를 자극하는 '맡는' 냄새와 군침을 돌게 하는 '먹는' 음식들이 버젓이 자리를 차지해 온 것일까?

미술가와 음식

미술가들의 음식에 대한 관심은 오래전부터 각별했다. 그중 르네상스 시대 이탈리아의 화가 자코포 폰토르모Jacopo Pontormo, 1494-1557의 음식사랑은 남달랐다. 1554년부터 사망하기 얼마 전인 1556년까지 쓰인 그의 일기장의 대부분을 차지하는 내용은 폰토르모가 그날 먹은 음식들에 대한 설명과 평가이다. 그의 일주일에서 가장 중요한 기록들은 다음과

같았다.

1554년 3월 11일 일요일, 나는 브론지노Bronzino와 닭고기와 송아지고기를 점심으로 먹었다. 기분이 좋았다. (…) 저녁에는 약간의 말린 고기를 구워 먹었는데, 그 때문에 목이 말랐다.

월요일 저녁, 나는 양배추와 오믈렛을 먹었다.

화요일 저녁, 새끼 염소 머리 반쪽과 스프를 먹었다.

수요일 저녁, 나머지 반쪽을 튀김을 해서 먹어 치우고 커다란 지비보Zibibbo 포도송이와 다섯 덩어리의 빵, 그리고 케이퍼를 넣은 샐러드를 먹었다.

목요일 저녁, 맛있는 양고기 스프와 샐러드를 먹었다.

금요일 저녁, 샐러드와 달걀 두 개가 들어간 오믈렛을 먹었다.

토요일, 굶었다(!)

일요일 저녁, 종려주일 저녁인지라 약간의 삶은 양고기와 샐러드, 세 덩어리의 빵을 먹었다.[16]

● 네덜란드 정물화의 먹거리
네덜란드 정물화의 아침식사에 자주 등장하는 햄과 청어는 각각 카니발의 소시지와 사순절에 주로 먹는 청어이다. 이는 육욕의 방탕함과 그리스도의 고난을 기념하는 참회와 절제라는 상반된 가치로 제시된다. 네덜란드어로 고기(veels)는 단순히 식육이나 인간의 살뿐만 아니라 감각적이며 육체적인 인간의 죄 성향을 상징한다. 육체는 '영의 사슬'이요 감옥이자, 인간을 죽음으로 몰아가는 타도의 대상이며, 이를 이성으로 제압하여 영혼의 구원에 이르게 하는 것이 그림의 궁극적 목표인 것이다.

●● 알레고리와 상징
예를 들면 꽃다발의 등장은 후각을, 애완동물이나 짐승의 털은 촉각을, 먹음직스런 과일이나 빵은 미각 자체를 표현하는 알레고리가 될 수 있다. 이런 감각들은 모두 육체에 속한 것으로, 욕망이란 걸림돌에서 자유롭지 못한 인간의 한계를 넌지시 지적한다.

●●● 성과 음식
먹거리는 곧잘 싱(性)에 비유되기도 했다. 촉촉하게 물기를 머금은 굴이나 조개, 가자미 등의 생선, 속이 꽉 찬 소시지 등은 여성이나 남성의 성기를 상징하고, 이런 먹거리들을 흥정하는 장면이 그려진 풍속화는 곧 매춘을 의미하기도 했다. 이런 견지에서 정물화에 나타난 기름진 음식들과 탐스러운 꽃, 번쩍이는 장식품들은 모두 육욕의 헛됨, 즉 바니타스(vanitas)의 도상인 셈이다.

먹은 음식과 조리법, 함께 먹은 사람들, 식전과 식후의 몸의 상태 등이 비교적 상세히 적혀 있는 폰토르모의 일기를 읽어 보면 음식이 한 사람의 건강과 삶에 대한 만족도, 사회적 관계에 얼마나 큰 영향을 미치는지 알 수 있다. 또 17세기와 18세기, 네덜란드 정물화에 나타난 수많은 먹거리●들이 표방하는 각각의 의미들은 단순한 '메멘토 모리memento mori'의 차원을 넘어서 알레고리와 상징●●을 통해 인간의 희로애락을 포함한 삶의 다양한 층위들을 드러낸다.●●● 알레고리나 '그림의 떡'이 아닌 진짜 냄새와 맛이 미술에 등장한 것은 20세기의 일이다.[17]

20세기의 미술가들은 음식을 예술의 일부로 즐겼다. 1913

년, 러시아 구축주의 미술가들인 나탈리아 곤차로바Natalia Goncharova, 1881-1962, 블라디미르 부르류크Vladimir Burlyuk, 1886-1917, 미하일 라리오노프Mikhail Larionov, 1881-1964, 시인인 마야콥스키Vladimir Mayakovsky, 1893-1930 등은 함께 만든 영화 〈미래주의 카바레의 드라마 13번〉에서 꽃과 야채를 잔뜩 끌어안고 단추 구멍에 무를 끼운 채로 거리를 활보했다.

비슷한 시기 이탈리아의 미래주의자 마리네티와 동료들은 '음식 이벤트'를 벌이고 상세한 기록을 남겼으며, 초현실주의자 달리Salvador Dali, 1904 - 89는 1936년 런던 강연에서 잠수복을 입고 헬멧에 바게트 빵을 매달고 등장했다. 그는 자신의 행위가 "이성적이며 실용적인 세상의 모든 메커니즘이 가진 논리적 의미들을 체계적으로 파괴하는" 계기가 될 것이라 장담하였다.[18]

전시장에 등장하는 음식도 빼놓을 수 없다. 1958년 파리, 『비움Le Vide』 전에서 이브 클랭은 캐비닛 하나만을 달랑 남긴 채 이리 클러르 갤러리를 몽땅 비우고는 입구와 복도를 그의 트레이드마크인 IKB로 칠했다. 전시장을 찾은 관람객들은 파란색 칵테일을 제공받았다. 이듬해 앨런 카프로의 행위 작업 「여섯 부분으로 나뉜 18개의 해프닝」에서는 관객들이 다양한 형태의 방들을 지나면서 춤추고, 낙서하고, 여기저기 걸린 텍스트를 낭송하고, 오렌지를 쥐어짜 즙을 마시는 '참여'가 벌어졌다.

먹는 미술관

단순히 먹거리가 등장하거나 오프닝 행사의 와인과 치즈 같

은 소도구가 아니라 실제로 '먹는' 행위가 미술의 이름으로 행해진 것으로는 이탈리아 작가 피에로 만조니Piero Manzoni, 1933-63의 개인전에 등장한 먹는 조각을 빼놓을 수 없다. 1960년 7월 21일 밀라노에서 『먹을 수 있는 작품전: 예술을 탐닉하는 대중들에 의한 다이내믹 아트의 소비Consumazione dell'arte dinamica del pubblico divorare l'arte』라는 명칭의 전시를 연 작가는 삶은 계란에 자신의 지문을 찍어 전시해놓고 관람객들에게 이를 대접했다. 왠지 부활절 달걀을 떠올리게 하는 이 계란 먹이기는 작가의 지문으로 보장된 확실한 '진품' 미술작품의 직접적이고도 체험적인 소비였다.

예수의 부활을 상징하는 계란은 성만찬의 빵과 포도주와 마찬가지로 '죽음에서 깨어나는 몸', 즉 살아있는 육체를 의미한다. 이에 더하여 작가의 지문이라는 움직일 수 없는 개인의 흔적이 타인의 입으로 소비되는 행위는 마치 빵과 포도주를 통해 자신의 살과 피를 나누어 거듭나게 하는 예수의 성 만찬 의식과 유사하다. 결국 오프닝 날 저녁 관람객들은 모든 작품을 소화했다.

아예 본격적으로 먹이기를 작업으로 삼은 예도 있다. 다니엘 스포에리Daniel Spoerri, 1930년생가 파리와 뉴욕, 뒤셀도르프에서 차린 식당이다. 루마니아 출신의 누보 리얼리즘● 작가 스포에리는 1963년 파리의 J화랑에서 「723개의 부엌용품」이라는 제목으로 직접 메뉴를 짜서 식당을 차리는 퍼포먼스를 시작했다. 작가가 요리를 맡고 프랑스와 서인도, 스위스 음식 등 다국적 메뉴로 구성된 식사는 알랭 주프루아Alain Jouffroy, 피에르 레스타니Pierre Restany, 미셸 라공Michel Ragon, 장자크 레베크Jean-Jacques Lévêque 등 당시의 비평가들에 의해 손님들에게 전달되고, 이들이 먹고 난 식기들은 그대로 테이블에 고정되어 스포에리의 '작품' 「그림들-덫」이 되었다.[19]

● 누보 리얼리즘Nouveau Realism
누보 리얼리즘은 1960년대 초 프랑스를 중심으로 등장한 유럽의 전위 미술 조류였다. 이는 미국의 지배적인 회화 조류였던 추상 미술에 대응하여 일어났으며, 일상의 오브제나 공업 제품의 단면을 그대로 보여줌으로써 현실을 직접 제시하는 적극적인 방법을 추구하였다.

스포에리가 즐겨 인용했다는 독일 속담, "모든 예술이 사라져도 살아남을 고귀한 예술"로서의 요리[20]와 그 '음식/예술'을 함께 나누는 제의적이고 공동체적인 행위는 미술작품의 감상과 비교할 만하다. 미술작품의 '시각적' 감상이 개인적이고 사변적인 행위라면, 레스토랑에서 여럿이 모여 먹는 음식/예술의 경험은 미각적이자 체험적인 것으로 개인의 경험에서 그치는 것이 아니라 타인(함께 음식을 나누는 사람들)과 그 경험을 나누는 참여에 방점을 둔다.

한편 '덫'이라는 명칭에서는 스포에리의 풍자적 측면을 엿볼 수 있다. 작품의 경험이 감상 행위에 중심을 둔다면, 반면 오브제로서의 작품은 상품적 가치와 함께 이런 경험을 물신화하는 미술계의 상업적 태도와도 비견된다. 이런 견지에서 제목 '덫'은 미술작품의 물화에 대한 비판적인 제스처로 읽힐 수도 있다. 작가가 요리/제작하고 이를 비평가가 '전달'하는 일련의 과정은 미술작품의 생산과 소비의 사이클에 대한 패러디로도 해석되는 것이다. 비록 아쉽게도 식사 후의 식기를 테이블에 고정하여 작품 「그림들-덫」을 만듦으로써 생생한 경험이 박제화된 오브제로 만들어져 팔리고 전시되고 말았지만 말이다.

이듬해인 64년 뉴욕의 앨런 스톤 화랑에서 스포에리는 플럭서스 작가들에게 같은 식으로 음식을 대접하였다. 결과물인

다니엘 스포에리, 「그림들-덫」, 1963년,
기록사진, 103×205×33cm

레스토랑 스포에리에서 식사하는
레이몽 앵스와 프랑수아 뒤프렌느

「31종의 식사」는, 스포에리가 음식을 대접한 31명의 미술계 인사들과 플럭서스 작가들의 이름과 함께, 마키우나스에 의해 사진작업으로 만들어져 실크스크린 인쇄의 식탁보로 전환되었다.[21]

작가는 더 나아가 4년 뒤에는 아예 뒤셀도르프의 부르그플라츠 가 19번지에 자신의 이름을 건 식당 '레스토랑 스포에리'를 오픈했다. 72년까지 지속된 이 식당은 화랑을 빌려서 행하던 이벤트성의 과거 작업과는 달리 정식 식당이었고, 그의 스튜디오이자 공연장의 역할을 하는 미술가들의 아지트가 되었다. 메뉴는 이전보다 더 실험적인 것들로, '얇게 저민 피돈 뱀 요리' '석쇠에 구운 개미 오믈렛' '코끼리코 스테이크' 등으로 구성되어서 과연 식재료가 합법적이었는지 의심스러울 정도이다.

스포에리는 미술계의 지인들을 초대해 요리를 맡기기도 하고 함께 연희를 즐기곤 했다. 요셉 보이스, 안토니 미랄다 Antoni Miralda, 1942년생 등의 아티스트들이 주방을 거쳐 갔다. 1970년에는 식당의 2층에 '잇 아트 갤러리Eat Art Gallery'를 마련하여 자신과 동료들의 작품을 판매하기도 했다.● 스포에리의 사업가적 기질은 일찍이 61년, 통조림 제품을 사들여 "주의: 예술작품"이라는 도장을 찍은 후 이를 코펜하겐의 에디 쾨프케 갤러리에서 판매했던 전력에서도 엿볼 수 있다.[22]

● 작품의 가격
천문학적인 작품가격을 주장하는 요즘 유명 작가들과 달리, 스포에리는 통조림의 원가를 작품가격으로 책정했다.

비일상적 체험

이에 비하면 플럭서스 작가 벤 보티에Ben Vautier, 1935년생의 음식/예술은 보다 우연적인 체험이었다. 1963년 니스에서 있었

던 플럭서스 페스티벌에서 보티에는 식료품점에서 상표가 떨어져나간 통조림을 사들여 이를 무작위로 개봉하여 식사를 하는 「플럭스 미지의 음식」이라는 퍼포먼스를 선보였다.

내용물이 과일이건 소시지이건, 혹은 생선통조림이건 간에 통조림을 여는 순서대로 식사를 하는 것이다. 과일을 먼저 먹은 다음, 비린내 나는 정어리 통조림을 먹을 수도 있고, 소스가 들어있는 통조림을 통째로 먹어치우는 것도 서슴지 않아야 하는 이 식사 퍼포먼스는 일반적인 식습관을 뒤엎는 것이다. 음식의 궁합을 철저히 무시한 식사순서는 일상적인 식사를 예측할 수 없는 새로운 경험으로 바꾸어 놓는다. 작가는 66년에 마키우나스를 동원하여, 사들인 통조림의 상표를 모두 떼어낸 다음 '벤 보티에의 플럭스 미지의 음식'이라고 하는 동일한 상표를 부착하여 판매하기도 했다.[23] 통조림을 구입하는 사람은 모두 보티에가 마련한 미지의 경험에 동참하게 되었다.

플럭서스의 실험은 미각에서 그치지 않았다. 냄새는 또 어떠한가? 사이토 다카코志郎貴子, Takako Saito, 1929년생 역시 시각 이외의 감각인 후각을 이용한 작품으로 플럭서스의 역사에 족적을 남겼다. 일본 후쿠이 현에서 태어난 사이토는 도쿄에 있는 일본여자대학교에서 아동교육을 전공하고 후쿠이 현의 한 공립중학교의 선생님으로 일했다. 교육현장에서 느낀 강압적이고 권위적인 수업방식에 반대한 사이토는 52년 테이지로 쿠보가 창립한 '창조미술교육회'에 들어가게 된다. 그리고 여기에서 앞서 소개한 「손가락 상자」를 만든 에이-오를 만난다. 58년 도미한 에이-오가 창조미술교육회의 멤버들과 주고받았던 소식을 통해 사이토는 뉴욕에서 벌어지는 전위적 미술운동 소식을 전해 들으며 예술가로서의 꿈을 키웠다.

드디어 1963년 단기취업비자로 미국으로 건너간 사이토는 에이-오의 소개로 마키우나스를 만나게 되고, 플럭서스 오브

벤 보티에,
「플럭스 미지의 음식」, 1963년,
오브제

제를 만드는 작업을 도우며 본격적인 전위미술계 생활을 시작한다.[24] 사이토의 솜씨와 기질은 곧 플럭서스의 창시자인 마키우나스의 신임을 샀다. 마키우나스는 사이토가 독창성과 장인적 솜씨의 두 가지 재능을 두루 갖췄다고 칭송하며 "그녀의 장인정신은 완벽함을 추구하는 일본의 전통에서 기인한다."고 추켜세웠다.[25] 마키우나스의 격려에 사이토는 충실한 동료이자 조력자로서 플럭서스의 각종 행사와 집단작업들을 도우며 핵심멤버로 활동하게 되었다.

사이토의 재능을 눈여겨 본 마키우나스는 1964년 사이토에게 플럭서스 버전의 체스 세트를 만들어볼 것을 권유한다. 그 결과물은 역시나 남다른 사이토만의 「냄새 체스」를 비롯하여 「무게 체스」, 「소리 체스」 등 기존의 체스 세트의 개념을 넘어서는 것이었다. 이 중 「냄새 체스」는 32개의 동일한 유리병으로 구성되었는데, 체스를 두는 사람은 이 병에 담긴 냄새만으로 체스맨을 구분해내야 한다.

각각의 체스맨에 고유의 냄새를 부여하며, 사이토는 후각이 가장 주관적인 감각이면서도 사회적인 감각임에 주목하였다. "후각의 코드는 사람들을 구분하고 억압하는 역할을 한다."[26]라는 사이토의 지적은 가장 동물적인 감각인 후각의 역할이 향기와 악취가 단순히 다른 냄새라는 구분을 넘어 계층과 신분, 부와 권력, 성별까지도 결정할 수 있는 사회적 합의에 의한 구분이라는 것을 상기시킨다. 체스에서 쓰이는 왕과 여왕, 주교와 졸병 등의 구분을 냄새로 결정하는 사이토의 작업은 「냄새 체스」를 두는 사람들에게 이런 주관적/사회적 구분을 묻고 있는 것이다.

1976년에는 「냄새 체스」의 스케일이 방으로 확대되었다. 일명 『냄새나는 방Smell Room』이라는 프로젝트로, 비록 실현되지는 못했지만 오브제로 머물던 후각미술의 아이디어를 설치

사이토, 「냄새 체스」, 1964-65년,
유리병에 여러 종류의 액체와 나무 등,
20×20×8.8cm,
길버트와 릴라 실버만 플럭서스 콜렉션

와 접목한 경우이다. 관람자들은 들어오는 입구에 놓여있는 쿠션을 밟게 되는데 이 쿠션은 밟을 때 방귀 소리가 난다. 이에 맞추어 방 안에는 유황과 암모니아 냄새가 풍겨서 관람자들은 서로를 '범인'으로 의심하게 된다.[27] 이런 식으로 연초 태우는 냄새와 분무기 등을 사용한 방들이 이어지는 프로젝트는 '냄새'의 집단적 체험을 가능하게 하면서, 나의 경험과 타인의 경험 간의 다양한 사회적 관계들을 드러낸다.

이렇듯 다양한 감각을 이용한 플럭서스의 작업은 마키우나스가 주최한 수많은 '플럭서스 연회'에서도 잘 드러났다. 커피로 만든 만두, 솜을 넣은 만두, 보드카로 속을 채운 달걀, 증류된 우유와 쥬스, 생선으로 만든 캔디, 생선 아이스크림, 생선차, 가죽을 우려낸 차 등 후각과 미각, 촉각을 동원한 메뉴들은 우리의 상상을 초월한다.

보다 시적이고 환경주의적인 미술가 음식으로는 미국의 개념미술작가 알렌 루퍼스버그Allen Ruppersberg, 1944년생가 1969년 차린 'Al's Cafe'의 메뉴도 빼놓을 수 없다. 매주 목요일 저녁 8시부터 11시까지 LA 도심가의 식당을 빌려 한시적으로 운영된 루퍼스버그의 카페에서는 일상적인 패밀리 레스토랑의 메뉴들과 함께 '토스트와 나뭇잎', '솔방울과 과자들'이 제공되었다. 모든 메뉴에서 '화석'은 추가로 주문 가능했다.

이는 당시 유행하던 대지미술에 관한 패러디였다. 미술관이라는 권위적인 기관을 등지고 오브제로서의 상품가치를 배격하는 대지미술이 자연에서 그 피난처를 찾았다면, 루퍼스버그는 거꾸로 가장 부르주아적이고 소시민적인 패밀리 레스토랑의 메뉴에 자연을 끌어들여 '판매'함으로써 삶으로부터의 파격을 꾀한 것이다.[28] 이렇듯 미각의 비일상적 체험을 통한 신체적, 심리적 자각은 기존의 시각중심의 작품 감상과는 전혀 다른 것이었다. 한편 함께 먹는 '연회'라는 형식의 사회성과 음

식을 통한 미술의 사회적 역할에 주목하는 작가들도 등장했다.

맥주 마시며 미술하기

2010년 가을, LA 캘리포니아 대학 내의 해머 미술관은 그 어느 때보다 흥청거렸다. 오하이오 주 신시내티 출신으로 샌프란시스코를 중심으로 활동해 온 미술가 톰 마리오니Tom Marioni, 1937년생의 전시였다. 『맥주, 미술, 그리고 철학Beer, Art and Philosophy』(2003)의 저자이며 조각, 개념미술, 사운드 아트, 퍼포먼스와 회화를 넘나드는 작가이자 다수의 전시를 기획해 온 큐레이터인 마리오니는 1970년대부터 지속해오던 '작업', 「친구들과 맥주를 마시는 행위는 최고의 미술이다」를 선보였다.

지인들과 지인의 지인들, 미술계 사람들, 미술관 직원들을 포함하여 작가에게 초대된 사람들은 바텐더가 나눠주는 노란 레이블의 파시피코 맥주를 받아들고 서로 이야기를 나눴다.[*] 개념미술가 에드 루샤Ed Ruscha, 1937년생, 퍼포먼스 작가인 크리스 버든Chris Burden, 1946년생을 비롯하여 일주일마다 바뀌는 바텐더의 면모도 쟁쟁했다. 매주 수요일, 갤러리 한편에 설치된 바와 테이블, 그리고 노란 조명은 화이트 큐브white cube의 정숙함을 벗어던지고 왁자지껄한 파티의 장면을 연출했다. 비워진 맥주병들은 선반 위에 얹혀 그대로 설치작품이 되었다.

갤러리에서 팟타이 국수를 만들어 나눠주거나 밴드를 불러 음악을 연주하고, 나이트클럽을 열어 춤을 추고, 심지어 안방처럼 침대를 놓아 잠시 쉬어가게 해주는 등의 '작업'은 21세기의 첫 십 년을 넘긴 우리에게는 익숙한 광경이다. '관계 미학Relational Aesthetic' 혹은 '사회적 조각Social sculpture'이라고 불리는

● 톰 마리오니의 맥주 바
2010년 8월 28일 오픈하여 10월 10일까지 지속된 전시는 매주 수요일 바를 열었고, 9월 28일 하루는 일반 대중에게도 공개하였다. 28일에는 맥주를 한 모금씩 마셔가며 병 주둥이를 불어서 소리를 내는 연주인 「13인의 연주가를 위한 맥주마시기 소나타」가 공연되었다.

톰 마리오니, 「친구들과 맥주를 마시는 행위는 최고의 미술이다」,
(위)1970-79년 설치사진, (아래)2010년 전시 오프닝 퍼포먼스 사진

이런 종류의 설치/퍼포먼스는 이미 반 세대가 넘게 우리 주변의 미술관이나 비엔날레에 단골로 등장해왔다. 마리오니의 전시도 요즘 유행의 일환이겠거니 생각했다면, 올해로 73세를 넘긴 백발의 작가가 지난 50년 동안 이런 작업을 해왔다는 사실에 놀랄지도 모른다.

1960년대 말, 마리오니는 앨런 피시Allan Fish라는 가명으로 월넛 크리크 아트센터에서 연 『6x6x6』 전시 오프닝에서 세 명의 친구들과 함께 여섯 가지 코스 요리를 먹는 퍼포먼스를 행했다.[*] 먹고 난 식기와 와인 병은 그대로 그 자리에 '전시'되었다.[29] 스포에리보다 앞선 이런 퍼포먼스는 1970년 오클랜드 미술관에서 첫선을 보인 '친구들과 맥주마시기'로, 그리고 76년 시작된 '카페 소사이어티Café Society'로 이어졌다. 작가는 미술가와 작가들이 붐비던 1920년대 파리의 카페들을 염두에 두고 카페 소사이어티를 만들었다고 설명한다. 이후 그는 이 모임을 '독립미술가협회The Society of Independent Artists'로 개명했는데, 이 명칭은 1916년 마르셀 뒤샹이 발기인으로 참여하고 그 유명한 소변기 작품 「샘」의 전시로 스캔들의 주인공이 되었던 단체와 동명이다. 작가가 샌프란시스코에 설립한 개념미술관이 있던 빌딩 근처의 술집에서 시작된 이 모임은 매주 수요일 미술관과 작가의 스튜디오로 장소를 옮겨가며 계속되었다.

작가의 주장에 따르면 이것은 '사회적 미술'이다. 음주와 대화를 통해 사람들과 친분을 쌓는 것은 당연히 '사회적'인 부분이다. 그러나 이것이 '미술'일까? "존 케이지의 침묵 「4′33″」가 어떤 사람들에게는 음악이 아닌 것처럼 아마 그런 사람들은 내 작업도 미술이 아니라고 할 것이다. 내 작업은 사람들이 진짜 삶이라고 생각하도록 위장된 퍼포먼스다."라는 마리오니의 설명은 확실히 '미술' 쪽에 무게를 둔 것이다. 게다가 작

● 마리오니의 미술관
마리오니는 1968년부터 71년까지 리치몬드 아트센터의 큐레이터로 일했다. 개념미술에 기반한 파격적인 전시기획으로 71년 아트센터에서 해직당한 마리오니는 샌프란시스코의 한 사무실을 빌려 개념미술관(Museum of Conceptual Art, MOCA)를 설립하고 관장 겸 큐레이터로 활동해왔다. 큐레이터로서의 자신과 미술가로서의 자신을 구분하기 위해 만든 예명인 앨런피시는 이후의 몇몇 작품에서도 사용되었다. MOCA는 1984년까지 지속되었다.

가는 익살맞게 덧붙인다. "맥주마시기는 내가 미술대학에서 배운 것들 중 하나입니다."[30]

아예 식당을 차리다

작업으로서의 연회 퍼포먼스라기보다 미술가 공동체를 위한 음식의 역할이 강조된 것은 고든 마타클락Gordon Matta-Clark, 1943-78의 경우에서 찾을 수 있다. 추상표현주의의 시조격인 유명한 초현실주의 화가 로베르토 마타Roberto Matta, 1911-2002의 쌍둥이 아들 중 하나로 뉴욕에서 태어난 고든은 원래 르 코르뷔지에 Le Corbusier의 조수로 일했던 부친의 영향으로 코넬 대학교에서 건축을 전공했다.● 미술을 택하기 위해 건축을 버렸던 부친의 행보를 좇기라도 하듯, 그는 모더니즘 건축을 '파괴'하고 해체 하는 데 앞장서는 '무법無法건축'● 미술가가 되었다.[31]

시작은 소박했다. 1970년, 작가로 전향하여 뉴욕으로 귀향 한 마타클락은 젊은 예술가들이 모여들기 시작한 소호의 그린 스트리트에 미술가 공동 운영 화랑을 운영하며 미술가들의 공동체를 구상하고 있었다. 파티에서 만나 애인으로 발전한, 발레리나이자 사진작가인 캐롤라인 구든Caroline Goodden과 마타 클락은 소호에 먹을 만한 식당이 없다고 입을 모았다. 젊은 예술가들이 많이 거주하는 지역에 가격은 저렴하면서 서로 교류 할 수 있는 만남의 장이 필요하다는 데 의견을 같이한 두 사람 은 1971년 뉴욕 소호의 프린스와 우스터 스트리트가 만나는 모퉁이에 식당 '푸드Food'를 차렸다.

당시 소호는 지금 막 시작하는 아트 타운이었다. 새로운 화 랑들이 생겨나고 하루가 다르게 작가들의 작업실이 늘어났지

● 예술가 아버지와 아들
아버지 로베르토와 아들 고든은 결코 좋은 사이가 아니었다. 일찍이 바람기 많은 아버지는 쌍둥이의 양육을 부인인 앤 클락에 게 맡기고는 유럽으로 떠나버렸다. 생전에 로베르토 마타는 미술로 전향한 아들의 작품에 침을 뱉으며 '니가 예술을 알아?'라며 모욕한 것으로 알려졌다. 이 때문인지 71년 고든은 자신의 성을 마타 클락으로 개명 했다.

● 무법건축 anarchitecture
마타클락이 만든 신조어로 1973년 작가와 친구들로 결성된 '아나키텍처 그룹the Anarchitecture Group'이라는 명칭과 이듬 해인 74년, 소호의 112 그린 스트리트에서 열린 전시 『아나키텍처Anarchitecture』에서 유래를 찾을 수 있다. anarchy(무정부상태)와 architecture(건축)의 합성어로 알려진 이 명칭은 듣는 사람에 따라, 또는 사용하기에 따라 'an architecture'나 'un-architecture(영어의 접두어 un은 되돌리기나 해체의 의미를 갖는다)'로 사용할 수 있다. 이런 애매모호함은 초현실주의 화가들 중 가장 철학적이라 평가받았던 로베르토 마타의 아들답게 언어유희를 즐기는 고든 마타클락의 일면을 엿보게 해준다.

183

소호에 있던 식당
'푸드'의 전경과 식당 안 모습

만, 정작 먹을 만한 식당은 '파넬리Fanelli's'를 제외하곤 없었다. 구든의 재정 지원에 힘입어, 마타클락은 인테리어와 요리를 맡아 '푸드'를 이끌어갔다.

식당은 소호의 전설로 자리 잡았다. 조각가 마크 디 수베로, 미니멀리스트 도널드 저드 등이 게스트 요리사로 거쳐 갔다. 살사 소스가 이국적 음식으로 여겨지던 시절, 초밥을 비롯하여 세계 각국의 요리가 소개되고, 온통 뼈만 담긴 접시가 메뉴에 등장하기도 했던 '푸드'는 마보 마인즈Mabou Mines 극단, 필립 글라스Phillip Glass 밴드의 단원들, 그랜드 유니언Grand Union

의 무용수들을 포함하여 미술, 음악, 연극에 종사하는 젊은 예술가들의 허기를 채워줄 뿐 아니라 이들의 실험 정신과 가벼운 주머니까지 고려한 가격으로 명실상부한 소호 예술인들의 아지트가 되었다.

마타클락은 손님들과 의견을 교환하고, 때론 이들이 함께 참여하는 이벤트를 마련하거나 전시 및 판매를 기획하는 등 '푸드'를 중심으로 다양한 활동을 전개하였고, '푸드'는 예술가의 생활환경을 개선하고 사회적 소통공간을 마련함으로써 공동체의식을 고양시키려는 작가의 의도대로 소호 형성기의 구심점 역할을 하였다. 마타클락의 대표적 작품인 버려지거나 곧 해체될 건물의 모서리나 벽에 구멍을 내는 '도시경관 cityscape' 작업이 시작된 것도 '푸드'의 인테리어 작업중 벽에 구멍을 내는 경험에서 기인한 것이다.[32]

음식을 대접합니다

마타클락의 '푸드'가 오픈한 뒤 20년이 지나자, 보다 너그러운 공짜음식 작업도 등장했다. 아르헨티나에서 태국 외교관의 아들로 태어나 에티오피아, 태국과 말레이시아, 캐나다에서 유년기를 보내고 미국에서 교육을 마친 글로벌 작가로 전 세계를 돌아다니는 삶을 영위하고 있는 리크리트 티라바니자 Rirkrit Tiravanija, 1961년생, 그리고 보다 수줍은 듯한, 미국 버몬트 주 출신의 벤 킨몬트Ben Kinmont, 1963년생가 그 주인공이다. 두 작가는 비슷한 시기에 '음식 대접'을 자신들의 작품으로 삼기 시작했다.

1991년, 뉴욕의 갤러리, 화이트 칼럼스에서는 킨몬트의 『캐

**벤 킨몬트,
「오프닝을 위한 와플」, 1991년,**
기록사진

주얼 세레머니Casual Ceremony』라는 전시가 열렸다. 전시기간 동안 방문객들은 화랑 한 구석에 놓인 「오프닝을 위한 와플」이라는 제목의 하얀 일회용 종이접시를 자유롭게 가져갈 수 있었다. 종이접시에는 원하는 사람은 킨몬트에게 전화를 걸어 서로가 편한 시간에 약속을 잡고, 작가의 집에 들러 와플을 대접받을 수 있다는 내용이 전화번호와 함께 적혀 있었다. 처음에는 망설이던 사람들도 어쩌나 싶어 전화를 했다. 작가가 정말로 와플을 줄지, 작가가 자신들과 함께 식사를 할지, 아니면 자신들이 먹는 모습을 지켜만 볼지, 혹 작품의 일부로 작가의 요구대로 퍼포먼스를 해야 하는 건 아닌지 등을 전혀 모르는 상태였다.

"물론 저도 함께 먹습니다. 아침을 못 먹었고, 배가 고프거든요." 작가는 자신의 아침식사를 이렇게 찾아온 관람객들과 함께 했다. 사람들이 거북해하는 비디오 촬영이나 리코딩도 없었다. 날씨 같은 가벼운 대화에서 미술에 대한 의견까지 다양한 대화가 오갔다. 원하는 사람에 한해 작가는 종이접시에

나란히 서명을 했다. 접시는 작가의 아카이브에 보관되었다.[33]

이 작품과 짝을 이루는 것은 「당신의 더러운 그릇을 닦아드립니다」라는 '접시 닦기' 프로젝트이다. 94년 뮌헨에서 시작된 이 프로젝트에서 작가는 화랑을 통해 자원한 사람들의 집을 방문해서 설거지를 해주고, 설거지에 사용되었던 작가의 서명이 든 노란색 스펀지를 선물했다. 작가의 집에 타인을 들이는 행위와는 반대로, 타인의 생활공간으로 작가가 들어가는 이 이벤트는 작가도 예상치 못한 해프닝들을 연출했다. 그냥 설거지만 맡기는 집이 있는가 하면, 수고했다며 함께 식사를 하거나 후식을 먹는 부부도 있었다. 어느 경우나 작가는 기꺼이 응했고 이들 사이에는 "만족스러운 대화"가 오갔다.[34]

한편 티라바니자의 경우는 작가는 숨고, 관람객들끼리의 대화가 그 빈자리를 채우는 작업이다. 1990년 뉴욕의 폴라 알랜 화랑에서 열린 첫 개인전 『팟타이』를 필두로 시작된 음식 접대하기 시리즈는 '폭발적인' 반응을 얻었다.[●] 예술가가 직접 요리해서 관람객이라면 누구에게나 음식을 대접한다는 소문은 빠르게 번졌고 전시기간 내내 화랑은 점심을 해결하려는 사람들로 북적였다.[35]

물론 작가 혼자 요리를 한 것은 아니었다. 개막일에만 손수

● 음식 접대하기 시리즈의 인기
95년 전시에서 무려 11번이나 식사를 했던 비평가 제리 샬츠(Jerry Saltz)는 많을 땐 50여 명, 보통 때는 25명에서 35명 내외의 사람들이 다녀갔다고 구체적인 수치를 언급한다.

벤 킨몬트,
「당신의 더러운 그릇을 닦아드립니다」,
1994년,
뮌헨에 있는 카를 야거 집에서의
퍼포먼스 사진

(위, 아래)**리크리트 티라바니자,**
「무제」(팟타이), 1990년,
전시중 기록사진

요리했고 다른 날들은 태국 출신의 동료 미술가가 보수를 받고 대신 요리를 했다. 전시장에는 가스통, 요리기구, 갖가지 식재료와 소스, 탄산음료 박스와 와인병, 테이블과 의자가 어지럽게 널렸고, 먹다 흘린 음식물과 설거지가 안 된 그릇들, 요리하다 튄 기름 냄새와 얼룩이 여기저기 보였다. "맨 처음 단계는 진동하는 냄새입니다. 상한 새우 냄새가 갤러리에 배일까 가장 염려했습니다." 첫 전시를 기획한 큐레이터 랜디 알렉산더Randy Alexander가 회상했다.36

화이트 큐브의 엄숙주의는 찾아볼 수 없었다. 음식은 사회

적 계급에 따른 차이를 나타내거나 대단한 문화의 산물로 제공된 '요리'가 아니라 함께 먹는 옆 사람과 담소하며 즐기는 경험을 위한 촉매제였다.[37] 2년 뒤 첼시의 303갤러리 전시 『공짜Free』에서는 팟타이 대신 그린카레가 등장했다. 제대로 된 냉장고와 간이 주방, 주문을 받는 테이블까지 갖춘 전시는 95년 같은 장소에서 『여전히Still』란 명칭의 앙코르 전시로까지 이어졌다. '여전히' 음식은 무료로 제공되었다.

잔치는 1996년 쾰른에서 열린 『내일은 또다른 날Tomorrow Is Another Day』전을 통해 계속되었다. 작가는 자신의 뉴욕 아파트를 실제 크기로 재현해 놓은 전시실에서 태국식 카레와 팟타이 국수를 만들어냈다. 전시에 들른 관객들은 작가가 대접하는 음식을 먹으며 서로 대화를 나누거나 전시장을 어슬렁거렸다. 티라바니자 작업의 아낌없이 주는 측면은 종종 아시아(태국)적 특징으로 해석되거나 불교적인 보시 행위의 일종으로 평가되기도 했다.[38] 이런 비평을 의식해서인지, 최근의 티라바니자는 이탈리안 토르티야와 스파이시 펌킨 수프를 비롯한 보다 글로벌한 메뉴를 선보이고 있다.

앞서 본 마리오니의 예가 미술계의 지인들만 초청하는 폐쇄적인 성격의 공동체였고, 마타클락의 '푸드'가 상업적 행위를 통한 공동체에의 기여라면, 티라바니자의 작업은 '공짜'를 제공하는 박애주의적인 성격을 특징으로 하면서도 작가-관람객의 관계로 한정되는 킨몬트의 사적인 프로젝트와는 달리 불특정 다수 관람객과 관람객 사이의 관계를 촉발한다.

티라바니자의 나눔은 니콜라 부리오Nicolas Bourriaud의 관계미학●이 제공하는 '연회의 들뜬 기분conviviality'을 잘 드러낸다.[39] 갤러리 혹은 미술관이라는 공간이 주는 선입견은 점잖고 조용한 엄숙주의이다. 미술관에서 음식을 만들고 먹는 행위는 이를 벗어난 일탈로 관객들은 일종의 해방감을 느끼며

● 관계 미학 Relational Aesthetics
부리오는 관계 미학을 대표하는 작가로 티라바니자를 포함한 일군의 미술가들을 지목하여 언급했다. '관계 미학'이란 용어는 1990년 신학자 헤롤드 맥스웨인이 처음 사용한 명칭으로 원래 기독교적 구원으로서의 예술과 미학을 언급하는데 쓰였다.

공동체와 아카이브

연희의 들뜸을 공유하게 된다. 이런 들뜸 속에서 타인과의 격식 없는 소통이 가능해지는 것이다. 함께 음식을 나누고 대화를 나누며 자연스레 형성되는 것은 일시적이나마 함께 나눈다는 공동체의식이다.

물론 나누는 것은 음식에 그치지 않았다. 전시장에 휴게실을 만들어 마실 것과 함께 읽을거리를 제공하거나 무대와 스튜디오를 겸한 작업실을 만들어 지역의 밴드에게 제공하여 콘서트를 여는 등. 작가는 미술관을 사람과 사람이 만나는 장소로 탈바꿈시켰다. 작업은 미술관이란 장소에 국한된 것도 아니다. 티라바니자는 태국 농촌지역에서 사회참여를 위한 친환경 공동체를 만드는 '땅The Land'이라 불리는 사업을 동료 작가들과 함께 시작했다. 1998년 치앙마이 근교에 유기농 재배법을 통해 농민들의 경제적 자립을 돕는 '논 프로젝트'도 이런 계획의 일환이다.

"음식은 일종의 틀frame입니다. 그 틀 안에서 어떤 일이 일어나느냐는 다른 문제이지요." 작가는 설명한다. "만약 당신이 삶을 예술로 만들려고 한다면, 삶을 무언가로 만드는 그 어떤 행위보다 더 의미 있는 것이 그냥 당신의 삶을 '사는' 것입니다."[40]

티라바니자는 음식을 미술작품으로 만들려거나 요리를 퍼포먼스로 보여주는 것보다 자신의 작업이 하나의 '틀'로서 기능하게 해서 그 안에 들어간 사람들 사이의 관계를 새롭게 정의하고 보여주려고 한다. 그것이 여느 때보다 생생하게 음식에 대해 느끼게 되는 미감이건, 혹은 들뜬 연회의 기분에서 촉발된 '이것이 미술인가'라는 논쟁이건 말이다. 이런 티라바니자의 태도는 예술을 "구체적 사교성specific sociability을 생산하는 장소"[41]라고 정의하는 부리오의 견해와 일치한다. 한데 부리오가 말하는 사교성은 얼마나 사회적인가?

관계 미술인가 유흥인가

과연 이런 사회적 미술, 혹은 부리오의 용어를 빌어 말하는 '관계 미술'●은 사회를 변혁시킬 정도로 강력한 것일까? 미술이 현실을 변화시킬 수 있는가라는 질문은 이전에도 있었다. 정치적 메시지의 전달을 목적으로 하는 프로파간다 미술이나 상징, 도상을 이용해 인간의 삶 속을 파고든 종교미술, 개념과 기호, 개인의 주체성과 무의식에 이르기까지 다양한 인간의 스펙트럼을 담아내려는 다양한 사조들이 있었다. 적극적으로 정치에 참여하는 미술이건, 혹은 정치나 이념 자체를 미술에서 배제하려는 움직임이건 간에 이들 모두는 나름의 정치적 '입장들'을 표명해왔다. 그러나 이들 중 미술이 현실을 바꾸었느냐는 질문에 대한 완전한 긍정은 찾아보기 힘들다. 그럼에도 불구하고 현실 상황에 대한 비판은 그것이 현실에 대한 저항이건, 투쟁이건, 도피나 무관심이건 간에 늘 미술작품의 중요한 주제로 자리해왔다.

포스트모더니즘과 해체주의의 전략이 모더니즘과 이성중심주의를 공격하고, 다른 한편으로는 미술계의 자본주의와 상업화가 절정에 이르던 레이건 시대1981-89를 거치면서 일군의 작가들은 이미 관료화된 미술관과 교조적인 모더니즘의 금기들에 반발하며 '제도비평Institutional Critique'을 작품의 궁극적인 지향점으로 삼았다.

이들의 선구자적인 예로 다니엘 뷔렝Daniel Buren, 1938년생과 한스 하케Hans Haacke, 1936년생를 들 수 있다. 뷔렝은 제6회 구겐하임 국제전(1971)에서 그 유명한 프랭크 로이드 라이트Frank Lloyd Wright, 1867-1959의 나선형 로비를 관통하는 거대한 줄무늬 현수막을 설치함으로써 중립적인 공간으로서의 미술관이라는

● 관계 미술 relational art
관계 미술이란 인간의 상호관계를 다루는 예술이고 관계 미학이란 인간의 상호관계에 기초하여 작품을 평가하는 이론으로 각각 정의하며, 90년대 일련의 예술가들이 이러한 인간관계를 자신의 예술적 주제로 다루게 된 배경은 무엇보다 자본주의 체제의 심화가 인간의 관계를 폐색하고 단절해왔다는 인식에서 비롯되었다고 분석한다. 그리하여 관계 예술가들은 폐색되고 단절된 인간의 관계를 다시 뚫고 연결함으로써 그리하여 소규모의 현실적인 유토피아를 개진함으로써 자본주의의 문제에 대한 대안을 제시하고자 했다는 것이다.[42]

통념이 허상임을 입증했다. 같이 전시에 참여했던 미니멀리스트 조각가인 도널드 저드나 댄 플래빈 등의 항의와 전시 보이콧을 불사하는 실력행사로 인해 결국 전시장에서 제거된 뷔랭의 현수막●은 미술관이라는 제도 공간에서 순수하게 시각적이거나 현상학적인 경험이란 있을 수 없음을 입증한 것이다.[43]

또한 자본주의 사회비판으로 해석할 수 있는 하케의 작품, 「샤폴스키와 그밖 여러 명의 맨해튼 부동산 소유권」은 맨해튼의 빈민가 부동산의 실제 소유주들을 추적함으로써, 다양한 지주회사나 법인체로 가장하여 부동산 투기를 벌이는 몇몇 사람들의 실명을 공개한 것이다. 우연히도 같은 해 구겐하임 미술관에서 일어난 미술의 '쿠데타'는 뷔랭의 전시 취소, 하케회고전의 전면 취소와 담당 큐레이터의 해임을 초래했다. 근래에 들어서도 제임스 메이어James Meyer를 필두로 하는 일군의 미술사가, 평론가들의 지지 속에 미술관과 화랑 등 미술계라는 제도에 대한 비판은 꾸준히 이어지고 있다.[44]

한편 90년대에 들어서 미술계의 지각변동은 미술작품, 아니 보다 정확하게 말하자면 과정으로서의 미술행위로 인해 관람자에서 촉발되는 '관계'에 중심을 둔 미술작품들이 앞서 언

● 현수막에 대한 평가
저드는 심지어 뷔랭을 '도배장이'라 부르며
인신공격을 서슴지 않았다.

한스 하케,
「샤폴스키와 그밖 여러 명의
맨해튼 부동산 소유권」, 1971년,
인쇄물과 사진 142장, 지도 2개,
차트 6개, 슬라이드, 퐁피두센터

급한 '관계 미학' 혹은 '사회적 조각'이라는 기치 아래, 우리 시대 미술의 특징으로 자리잡은 것이다. 동명의 책의 저자인 니콜라 부리오는 '관계 미학'이란 명칭을 관람객을 중심으로 하는 미술의 사회적 차원을 지칭하여 사용한다. 그의 정의에 따르면 관계 미학은 "미술작품을 그것이 대변하거나 생산하고 촉발시키는 사람들 간의 관계를 기반으로 판단"[45]한다. 그에 따르면 "모든 미술작품은 사회성의 모델을 창출한다." 따라서 우리는 작품 앞에서 "이 작품이 나로 하여금 대화에 참여할 수 있게 해주는가? 작품이 규정하는 공간에 내가 어떻게 존재할 수 있는가?"라는 질문을 던져야 한다.[46]

부리오의 관계 미학은 프랑스의 역사가 미셸 드 세르토 Michel de Certeau의 '문화 구성원a tenant of culture'으로서의 예술가 개념을 바탕으로 하고 있다. 이는 문화라는 사회 영역을 점유한 예술가가 더 나은 삶의 방편을 제시할 수 있어야 한다는 주장이다. 이런 맥락에서 부리오의 관계 미술은 "인간의 상호작용의 영역과 그 영역의 사회적 맥락을 이론적 지평으로 삼는" 예술이다. 기존의 독립적이며 개인적인 상징적 공간을 고집하는 예술과는 전혀 다른 것이다.[47]

즉, 작품은 오브제나 감상의 대상으로서의 차원을 벗어나 관람자인 사람과 사람의 관계맺음을 위한 매개가 되고, 이런 관람자 간의 관계가 작품과 관람자의 일대일 관계보다 우선시되며, 이런 경험을 통한 사회적 차원으로의 소통이 미술의 새로운 지향점이 되는 것이다.

반면 이를 비판하는 평론가들은 티라바니자를 위시한 '관계 미학'을 표방하는 작가들이 "실험적laboratory" 작품의 결말을 '무책임하게' 관람객에게 떠넘김으로써 진정한 사회비판적 미술들의 의미를 희석하고 있다고 비난한다.●[48]

이중 클레어 비숍Claire Bishop은 부리오의 인용을 하나하나

● 관계 미술에 대한 비난
옥토버리스트 중 하나인 미술사가 제임스 메이어 또한 관계 미학에 적대적인 대표적 비평가 중 하나로 이들이 제공하는 연회기분이 일종의 유사자본주의적 엔터테인먼트라고 맹비난한다.

곱씹으며, '관계 미술'이 미래의 유토피아를 바라보거나 사회 변혁을 꿈꾸는 대신 "지금, 여기"의 현실에 안주하는 안이한 태도를 보인다고 힐난한다. 특히 관계 미학이 주장하는 작품과 관람자, 그리고 관람자와 관람자들 사이에 촉발되는 관계의 '질quality'에 대해 반문하며, 이들 사이에 오가는 시시껄렁한 대화들이 과연 얼마나 개인의 의식을 각성시키며 나아가 사회에 진정으로 기여할 수 있을지에 대해 부정적인 평가를 내렸다.[49]

비숍에 의하면 '관계 미학'을 따르는 미술가들은 실제로는 폐쇄된 미술계의 모임을 사회적인 것으로 착각하는 것이고, 진정한 사회적 미술이 갖춰야 할 정치적 입장을 결여한 자기만족에 지나지 않는다. 정말로 마리오나나 킨몬트, 티라바니자의 음식 대접은 미술과 삶의 경계를 교묘히 넘나들며 맛과 냄새로 사람들의 비판의식을 흐리는 유흥에 불과한 것일까?

미술관의 냄새 테러

1997년 아직은 이른 봄, 뉴욕의 현대미술관은 설명하기 힘든 묘한 냄새로 관람객들을 맞았다. 역한 페인트 냄새 같기도 하고 뭔가 메스꺼움이 느껴지는 냄새였다. 매표소에서부터 감지되던 냄새는 1층의 특별전시실 프로젝트 룸에 들어서자 확연히 존재를 드러냈다. 전시실의 한 벽을 가득 메운 것은 63개의 투명한 비닐 백에 담긴 생선들이었다. '도미'로 보이는 생선들이 시퀸과 구슬로 화려하게 장식되어 있었다. 한국 작가 이불의 「화엄」*이었다. 썩어들어가는 생선의 냄새를 잡기 위한 탈취제와 방향제가 악취와 섞여 만들어진 냄새가 바로 미

● 이불의 「화엄」
이불의 작품에 처음으로 시퀸 장식의 물고기가 등장한 것은 1991년 서울에서 열린 그룹전으로 성형수술을 풍자하는 맥락에서였다. 이후 「화엄」은 1993년 아시아-퍼시픽 트리엔날레에 출품되었고 97년 MoMa 전시 후 같은 해 리옹 비엔날레와 토론토의 『발전소The Power Plant』 전에서 전시되었다.

이불, 「화엄」, 1997년,
생선, 시퀸, 포타슘, 과망간산염, 마일라 백, 구슬 등 혼합재료, 360×410cm,
뉴욕 현대미술관 설치사진

이불, 「화엄」(세부)

술관 입구부터 따라오던 그것이었다. 작품의 감상보다 속을 뒤집는 고약한 냄새에 질려 허둥지둥 작업을 보고 방을 나섰던 기억이 생생하다.

화엄華嚴이라! 썩어질 육신의 무상함에 대한 불교적 사고나 서양식의 바니타스가 주제라고 한다면 너무 성급한 결론이다. 미니멀리즘의 그리드를 연상시키는 설치와 수공예 장식, 그리고 '물고기'라는 상징적 의미가 많은 소재는 다양한 해석을 낳았다. 민화에서 다산과 풍요를 상징하는 물고기는 서양의 기독교 전통에서는 오병이어의 기적에 등장하는 중요한 소재이자 그리스도를 상징하기도 한다. 보다 속된 말로 '물 좋은' 생선은 여성의 신체 나이를 빗댄 표현으로 여겨진다.

한편, 생선비늘에 꿰매 달린 시퀸과 구슬장식은 우리의 전통혼례에 쓰이는 족두리를 연상시키고 이는 가부장적 전통 속에 가사노동과 대代 잇기를 위해 존재하던 한국의 여성사를 대변한다는 해석이나, 모더니즘의 시각을 대표하는 엄정한 그리드와 대비되는 악취 나는 생선과 값싼 장식들이 미술관이 상징하는 엘리트주의 미학에 대한 공격이라는 의견도 있다.[50]

이불의 개인사적 측면에서 구슬과 시퀸은 정치사상범으로 제대로 된 직업을 갖지 못했던 가장과, 생계수단으로 가내 수공업 구슬 꿰기를 했던 어머니에 대한 기억을 의미한다. 또한 썩어가는 생선의 살과 화려한 장식은 작가의 어린 시절 기억에 깊숙이 박힌 사건—어린 이불이 군침을 삼키며 바라보던 제과점 진열장의 곱게 장식된 생크림케이크와 외제 스쿠터를 탄 연인들의 멋진 모습, 그리고 잇단 충돌사고에 의해 피범벅이 된 여성의 머리가 생크림케이크에 처박힌 상황—의 목격에서 온 트라우마와도 연결되었다.[51] 결국 "사랑의 아우라도 지켜줄 수 없었던" 인간의 육체/생명이라는 잔인한 현실은 극악하리만큼 현실적인 물질성과 신기루같이 화려한 시각성

이라는 두 가지 상반된 요소가 교차하는 언캐니*의 순간이 된 것이다.

한편 작가 자신은 보다 분명하게 「화엄」의 의도를 밝혔다. "내가 탐구하려던 것은 재현이라는 개념과 주요한 미학적 원리로서의 시각의 우위와의 관계이다. … 나는 미술의 전통적인 전략들을 전복하여 이미지가 차지한 우월한 위치를 흔들려고 했다."[52]

작가의 시도는 성공한 것일까. 특수냉장고까지 투입되었지만 냄새를 막는 데 실패한 뉴욕 현대미술관은 악취가 미술관 전시 관람에 방해된다는 이유로 이불의 전시를 철거하고, 결국 전시는 기간을 채우지 못한 채 막을 내렸다. 비록 작품은 철거됐지만 이불의 「화엄」은 잊히지 않을 냄새와 함께 국제미술계에 각인되었다.

냄새에 끌리다

그렇다면 미술관에서 냄새는 곧 도발과 전복을 의미하는 것일까? 후각미술가 지젤 톨라스Sissel Tolaas, 1961년생는 이런 견해에 반대한다. 화학과 미술을 전공하고 아홉 가지 언어를 구사하는 노르웨이 출신의 작가는 후각이야말로 우리의 삶을 충실하게 하는 가장 근본적인 수단이라고 믿는다.

냄새의 위력은 1986년 발표된 파트리크 쥐스킨트의 소설 『향수』에서 이미 역설되었다. 젊은 여인들의 체취를 탐한 조향사 주인공이 엽기적인 살인을 저지르고도 그가 창조해낸 향수가 너무나도 매혹적인 것이었기에 모여든 모든 사람들을 광란적인 사랑에 빠지게 하고 사형장에서 풀려나는 장면은 후각

● 언캐니Uncanny
기이함이라는 뜻을 가진 말로, 초기 유아기에 가졌던 전능적 사고에 대한 믿음을 확인시켜주고 물활론적 사고 양식을 활성화시키는 것으로 보이는 경험의 순간에 느껴지는 두렵고 낯선 감정을 묘사하는 말. 이것의 전형적인 예는 자신의 생령(double)을 보는 것, 이미 보았다는 느낌(déjà vu) 그리고 죽은 누군가가 살아났다는 느낌 등이다.

지젤 톨라스,
「냄새의 공포–공포의 냄새」, 2006년,
MIT 리스트 시각예술 센터 전시사진

이 본능에 호소하는 가장 강력한 수단임을 강변한다. 하지만 톨라스가 제공하는 냄새는 향기가 아니다.

2006년 MIT에서 선보였던 전시 『냄새의 공포—공포의 냄새』에서 작가는 공포증에 시달리는 스물 한 명의 성인 남성을 대상으로 겨드랑이에 특수 제작한 체취수집용 패드를 착용하게 하고 이들이 공포를 느끼는 대상들을 대면하게 했다. 이들 중 아홉 명의 땀에서 채취한 냄새들은 톨라스의 실험실에서 분석되고, 다시 인공적으로 재생되어 잡지의 향수광고에 자주 쓰이는 스크래치앤스니프scratch-and-sniff 기술을 이용한 페인트로 만들어지고, 다시 갤러리 벽에 발라져서 관객들이 이를 직접 문질러 냄새를 맡을 수 있게 했다.

'남성 1번', '남성 2번' 등 숫자로 표기된 냄새들은 출처가 다양하다. 성피학증을 즐기는 한 남성의 경우, 그가 섹스파트너를 만나러 클럽에 갈 때 느끼는 공포로 인한 흥분이 그 발원이고, 또다른 남성의 경우는 높은 곳에 올라가 고소공포를 느낄 때이다. 이들의 땀 냄새도 다양했다. 소금과 버터를 섞은 묵은 팝콘 냄새부터 베이비파우더와 머스크 향을 섞은 듯한 냄새, 흙냄새가 섞인 고기 누린내 등등, 좋다 싫다고 딱 잘라 말하기 힘든 복합적인 냄새들이 갤러리를 채웠다.

냄새에 대한 관람객들의 반응도 각각이었다. 우리가 좋을 거라 예상하기 힘든 냄새에 호감을 보이는 사람들도 꽤 있었다. 이 중 '남성 9번'은 인기가 좋아서 한 여성은 특정 냄새에 끌려 3개월 동안 매일 전시장을 방문하여 벽에 진한 키스 마크를 남겼다. 어떤 한국전쟁 노병은 '남성 5번'의 땀 냄새에서 전투 당시 참호에서 맡았던 냄새를 연상하고는 오랜 시간을 머무르다 끝내 울음을 터트렸다. 전시가 끝나고 작가는 이 노병에게 해당 냄새를 병에 담아 선물했다. 냄새의 호불호를 결정하는 것은 결국 개인의 기억과 감정의 상태이다.[53]

한편 냄새의 좋고 나쁨은 그 냄새를 묘사하는 언어적 과정에 의해 심리적으로 각인되어 결정되기도 한다. 톨라스가 어린 학생들을 대상으로 한 실험에서 동일한 냄새를 두고 이를 땀 냄새라고 표기한 병을 받은 그룹과 '체다 치즈' 냄새라고 적힌 병을 받은 그룹은 냄새에 대한 반응이 전혀 달랐다. 체다 치즈 냄새에 호감을 보인 사람이 훨씬 많았음은 물론이다. 학습이나 관습에 의해 좋다고 여겨지는 냄새에 대한 선입견을 보여주는 예이다. 반면 이름이 붙지 않은 나쁜 냄새에 대한 평가에 대해 의외로 몸은 너그럽다. 톨라스는 어린아이들에게 처음 접하는 '괴상한' 냄새를 꾸준히 맡게 하여 그들이 혐오해 온 냄새들을 좋아하도록 훈련한 적이 있다.● 한 냄새에 대해 긍정이냐 부정이냐는 이처럼 열린 마음의 문제이다.[54]

작가는 질문한다. "후각에 관한 한은 우리 모두가 어린아이나 마찬가지다. 우리는 이렇다 할 단서가 없다. … 만약 우리가 단지 숨 쉬는 것 이외의 목적을 위해 코를 훈련한다면 어떤 일들이 벌어질 것인가?"[55]

냄새의 식별과 창조에 관한 작가의 재능을 높이 산 것은 오히려 기업 쪽이다. 1990년대 초반부터 꾸준히 냄새 샘플들을 수집하며 코를 훈련해 온 작가는 이제 IFF International Flavors and Fragrances의 후원을 받아 7000여 종 냄새의 취원臭原을 갖춘 실험실의 주인이 되었다. 그녀에게 프로젝트를 의뢰한 기업들도 쟁쟁하다. 이케아IKEA와 볼보Volvo는 가장 스웨덴적인 냄새를 만들어주기를 요구했고, 아디다스는 기업의 이미지를 대표하는 매장 냄새를 주문했다. 바로 십여 년 전까지만 해도 살균소독제의 역한 향이 곧 청결의 보장이었던 것을 생각하면 격세지감을 느낀다.

증기 기관의 발명 이후 급속하게 추진된 공업화와 함께 쏟아져 나온 폐수와 오물, 도시화에 의한 인구밀집지역과 빈민

● 냄새 훈련
아이들이 빈민가에서 채취한 '괴상한' 냄새에 익숙해져서 호감을 보이기 시작한 것은 냄새에 노출되고 5일이 지나서였다. 물론 모두가 싫어하는 냄새도 있다. 그 대표격으로 작가는 '시체 썩는 냄새'라고 답한다.

잭슨 홍, 「땀샘」, 2010년,
혼합재료, 100×440cm, 삼성미술관 리움에서 열린 『미래의 기억들』 전시사진

가의 쓰레기 문제 등으로 19세기 유럽 현대화 과정의 가장 큰 과제 중 하나로 부각된 것이 탈취deodorization였다.

16세기 사상가 몽테뉴가 "가장 순결한 숨결의 달콤함보다 더 좋은 것은 아무 냄새도 안 나는 것이다."[56]라며 향수애호가들을 무색하게 했던 것처럼 무취는 20세기에 들어서도 여전히 문명의 척도였다. 『동물농장』의 저자 조지 오웰은 80년 전에 "진정한 서구 계급사회 구분의 비밀은 네 단어에 있다. (…) 하층 계급은 냄새가 난다."라고 단언했다. 미국인들이 한 해에 냄새제거제에 쓰는 비용만 해도 170만 달러가 넘는다고 하니 가히 현대 자본주의는 냄새와의 전쟁을 치르고 있다 해도 지나친 말이 아니다. 청결과 무취가 모더니즘의 산물이라면[57] 이는 미술관의 화이트 큐브에도 어울리는 환경임에 틀림없다. 무색, 무취, 무미의 정결한 공간에서는 지금 무슨 일이 벌어지는 걸까.

사라짐의 미학

폭 10미터, 높이 4.4미터의 거대한 벽면이 전시장 한쪽을 가로막고 있다. 피부를 연상시키는 살구색의 거대한 구조물에는 백여 개의 분사기가 부착되어 이따금씩 화장실의 악취를 감추는데 사용됨직한 싸구려 향을 품어낸다. 산업디자인을 전공하고 작가로 전업한 잭슨 홍의 작품 「땀샘」이다. 다른 작품을 가릴 정도의 위압감과 규모로 보면 리처드 세라Richard Serra급의 기념비적 구조물이요, 머리가 아플 정도의 방향제를 살포하는 행위는 미술관의 금기와 권위주의에 대한 도전이란 측면에서 마르셀 뒤샹이나 다니엘 뷔랭에 비견될 만하다. 더구

나 그 미술관이 국보급 문화재와 교과서에 나오는 현대미술작품 컬렉션으로 유명한 '리움'이었다.

냄새는 거기서 그치지 않는다. 취급주의 스티커가 선명한 보관 상자에서 막 꺼내 놓은 듯한 색색의 도자기들이 제각각 비누향을 풍긴다. 바로 위층의 도자기 전시관에서 보았던 것 같은 그 낯익은 작품들은 자세히 들여다보면 비누로 정교하게 모사된 복제품들이다. 세월의 켜를 입은 박물관의 유물과 전시장의 '현대' 미술작품, 그리고 가치불멸의 예술작품과 생활의 소모품인 비누라는 이 극명한 대립은 어떻게 설명될 수 있을까.

본래 우리가 박물관에서 보는 옛 도자기들은 예술작품으로 제작된 경우가 드물다. 실생활에서 간장이나 반찬, 술 등의 먹거리를 담던 그릇이나 장식을 위해 만들어진 생활용품이 대부분이다. 시간이 흐르면서 이런 물건들이 심미적 가치와 골동으로서의 아우라를 부여받게 되고 미술관의 전시대에 올라서는 본래의 쓰임새와는 별개인 새로운 정체성을 부여받게 된 것이다.

작가 신미경은 이런 과정을 「번역」이라 부른다. 과거의 물건을 마주한 우리는 그것의 본래 용도나 가치를 짐작할 뿐, 우리 눈앞에 생경한 환경에 놓인 그것의 의미를 해석하기에 분분하다. 마치 외국어를 처음 대한 사람들처럼, 그 형태(혹은 음소)는 고스란히 전해진다 해도 의미가 온전하게 보존되기는 힘든 것이다. 설령 의미를 유추한다 해도 번역이란 늘 그렇듯이 새로운 창작으로 탄생해야 하는 운명이라는 데 반론을 내밀기 힘들다. 그것이 이국적인 언어이건, 혹은 먼 과거의 산물이건 '번역'을 거친 이후에 생기는 원본과의 차별성은 마찬가지이다.

신미경의 이러한 생각은 미美의 근원으로 여겨지는 그리스

신미경, 「번역」, 2010년,
나무와 비누, 가변설치

조각상이나 고대 아시아의 불상을 '번역'하여 형상화한 비누
로 이어진다. 영원불변할 것 같은 가치나 규범, 전통과 현대,
진품과 가품이라는 구분은 지금과 그때, 여기와 거기라는 시
간적, 장소적 간극 안에서 희미해진다. 마치 현재는 코의 점막
을 자극하고 있지만 얼마 안 있어 사라지게 될 비누향기처럼.
사라짐은 미술관 화장실로도 이어진다.

세면대 한쪽에 놓인 밀로의 비너스를 닮은 조각상은 비누로
서의 역할을 충실히 이행하며 관람객들의 손 씻는 행위에 의
해 점차로 그 형태를 읽어간다. 마치 오랜 세월에 의해 닳아지
고 소실되어 가는 유물의 경우처럼, 관객들의 '손때' 묻은 신
미경의 조각은 시간에 의한 마모의 역사를 압축하여 보여준
다. 전시장뿐 아니라 은밀한 생활공간인 화장실에서 관객들은
촉각적으로, 후각적으로 '작품'을 경험하는 것이다.

의미를 싣고 사라지는 것은 냄새와 형태만이 아니다. 전
시『미래의 기억들』의 오프닝에 선보인 사사[44]Sasa의 작품
「PC4T」는 지름 98센티미터, 높이 133센티미터의 6단짜리
'호랑이를 위한 회화적 케이크'이다. 케이크 아티스트 전미경
의 도움으로 제작된 이 거대한 '먹는 미술'은 전시 참여 작가

(좌)**사사(44), 「PC4T」, 2010년,**
유기농 버터크림 케이크,
아크릴 케이크 지지대,
100×100cm

(우)**사사(44), 「TM4T」, 2010년,**
CNC 절삭된 ABS 플라스틱에 도색,
나무틀, 206.8×48×92.1cm

중 호랑이해에 태어난 권오상 1974년생과 디르크 플라이쉬만Dirk Fleischmann, 1974년생 등에 의해 커팅되고 함께 한 관객들이 나눠 먹음으로써 개막을 기념하며 "기념비적으로 사라졌다."58 통상 기념비나 기념조각, 기념화의 목적이 기념할만한 사건이나 인물의 형상화와 그 내용, 의의 등을 후대에 전달하는 데 있다면, 사사의 기념 케이크는 일회적이며 참여적인 퍼포먼스를 위한 것이다.

그런데 왜 호랑이인가? 이는 「PC4T」의 상단 장식과 쌍둥이 격인 「TM4T」에서 그 답을 찾을 수 있다. 2010년 호랑이의 해를 기념하는 취지에서 작가는 해태 타이거즈의 원년 로고를 인터넷에서 다운받아 출력한 후 이를 접어서 옆면이 직삼각형인 5면체를 만들었다. 이를 높이 2미터 정도로 키워서 제작한 입체가 '호랑이를 위한 텍스트 기념비'이다. 이 '기념비' 한 면에는 "호랑이는 죽어서 가죽을 남긴다."라는 속담이 적혀있다. 물론 이런 자세한 설명은 작품을 마주하는 일반적인 관람

객이 알 리 없다. 따라서 난해한 작품의 해석은 텍스트를 통해서만 이해되고 혀끝을 통해 소화될 뿐이다.

전시장에서 읽히는 속담은 자연스레 '그렇다면 미술가는 무얼 남기는가?'라는 질문으로 이어진다. 상식적인 답은 '작품'이다. 그러나 사사의 케이크는 남지 않는다. 그것은 오히려 관람객들의 입속으로 사라짐으로써 그 본분을 다한다. 그렇다면 작가가 남기는 것은 무엇일까? '작품'으로 전시된 케이크를 부수어 먹는 즐거움과, 이런 먹는 행위가 미술작품의 일부임을 자각하며 느끼는 흥분, 입속에서 녹아드는 달콤한 케이크의 맛과 질감, 그리고 이런 기념비적 이벤트에 참여했다는 사진 기록 등일 것이다. 그런데 이런 '경험'이 과연 미술의 충분조건일 수 있을까?

미술, 삶 속으로 파고들다

프랑스의 미학자 자크 랑시에르Jacques Rancière는 예술행위의 기반을 공동체적 나눔에서 찾는다. 랑시에르의 주장에 따르면 예술작품은 의도적이건 아니건 간에 예술을 향유하는 공동체의 일원들이 공유하고 있는 부분을 그 전제로 하며, 정치와 마찬가지로 다분히 사회적인 행위이다.[59] 즉 사회와 유리될 수 없는 예술의 본질은 미술작품으로 하여금 공동체가 가진 가치관과 삶에 대한 인식, 정체성 등을 포함한 공통적인 개념의 틀을 깨거나 이를 강화하는 역할을 수행하도록 한다는 것이다.

갤러리에서 작품의 일부로 등장하는 음식이나 냄새는 미술관이나 화랑이라는 권위적인 체재의 공간에서 금기시되는 것들이 '미술'이라는 카테고리 안에서 이루어질 때 느낄 수 있는

야릇한 해방감을 준다. 이런 해방감은 나와 작품이라고 하는 미술 감상의 공식적인 주체와 대상의 일대일 관계를 벗어나서 나와 다른 관람객을 포함하는 다중적인 경험으로 확대되며 관계를 중심이 아닌 주변부로 일탈시킨다.

우리가 미술작품을 대하면서 감상을 통해 교감하는 경험이 반드시 오브제인 '작품'에만 국한된 것이 아니며, 또 반드시 '작가'와 나라는 인격적인 만남만이 아니라 나와 경험을 공유하는 타 관람자들 간의 만남일 수 있다는 것을 깨닫게 해주는 것이다.

모더니즘을 거치며 완성된 화이트 큐브로서의 미술관은 많은 비난을 받아왔다. 모더니즘의 이상적인 전시실은 현실 생활과 차단된 독특한 영원성을 상정하고, 이는 곧 오로지 시각과 정신만을 위해 만들어진 절대공간을 의미했다.

실제로 미술관에 입성한 작품들은 이러한 미술관의 권위로 인해 '명작'의 전당에 오르며 미술사에서의 위치를 보장받기도 한다. 이런 미술관이 변화하기 시작한 것은 관람자의 신체를 의식하면서부터이다. 미술작품이 향유하던 절대공간이 관람객이 현존하는 '지금, 여기'의 시간성과 공간성을 공유하면서부터 미술관의 아우라는 해체되기 시작하였다. 퍼포먼스와 개념미술, 대지미술, 우편미술 등 다양한 20세기 후반의 미술 장르는 모두 이런 화이트 큐브에서 벗어나 삶 속에서 기능하고자 했던 것이다.

그렇다면 작가가 '장field'을 마련하고 관람객들이 이를 채우는 열린 결말의 작품들이 충분히 '사회적'이지 못하다고 비난받는 것이 마땅한 일일까? 이들 작품은 체제나 사회의 변혁을 목적으로 한다기보다 관람자 개개인의 변화를 종용한다. 그리고 이런 개개인의 변화야말로 집단의 변화를 불러올 것이라 믿는다. 반드시 모든 미술이 제도 비평을 추구할 이유는 없다.

오히려 미술계라는 테두리 안에서의 제도 비평이야말로 미술관이라는 아우라에 기댄 자신의 모습을 애써 외면하는 게 아닐까.

이데올로기의 설파나 체제와 사회에 대한 비판의식만이 사회 참여적이라는 식의 이러한 이분법적 논리는 지양해야 할 것이다. 사교적sociable 미술이나 사회적social 미술 모두가 궁극적으로는 관람자와의 소통을 원한다. 사실 관람자가 미술에 기대하는 것은 우리가 작품을 이해하는 것 못지않게 미술적 경험을 통해 우리 자신을 이해하는 것일지 모른다.

5

배설,
그 원초적 유혹

혐오와 호감은 동전의 양면이다

눈과 귀, 코, 입, 피부 등은 각각 우리의 오감을 대표하는 기관이자 우리 몸의 내부와 외부를 연결하고 소통하는 통로이다. 한편, 이렇게 신체의 외부와 통한 기관 중 성기와 항문은 오롯이 하나의 감각에 귀속되었다기보다는 배설이라는 인체의 필수불가결한 행위에 꼭 필요한 기관이다. 배설은 인간의 행위 중 가장 동물적인 것으로 여겨지며 문명의 차원에서 수치와 혐오의 대상이었다. 이들 행위에 관한 노골적인 묘사나 공공장소에서의 실연은 문화권마다 차이가 있고 시대에 따라 변하기는 하지만 여전히 꺼리는 금기요, 심지어 처벌의 대상으로 억압되었다.

본격적으로 입과 항문의 관계를 거론하며 성교와 배설을 혐오의 주 대상으로 삼은 이는 프로이트였다. 단순히 혐오의 대상을 열거하는 것을 넘어서, 프로이트는 이를 수치와 도덕심에 연결시키며 '반동 형성'●의 기제로 다루었다.[1] 20세기 중반이 되자 미국의 정신분석학자 안드라스 앙날Andras Angyal이 이에 사회적 차원을 더했다. 혐오는 대상이 실제로 오염을 일으키느냐의 여부에 달린 것이 아니라 그 대상이 의미하는 바가 "열등함과 조악함"에 있기 때문이라는 주장이다.[2]

배설에 대한 혐오에는 또한 이율배반적인 면이 있는데 그것은 자신의 신체에서 기원한 대상에 대해 갖는 극단적인 두 갈래의 심정이다. 똥과 오줌, 콧물과 코딱지, 눈곱과 귓밥, 침, 가래와 토사물, 땀, 정액, 고름, 트림과 방귀 등이 타인의 것일 때는 분명 혐오스러운 대상이지만 자신에게 비롯된 것일 때는 좀 복잡한 감정이 된다. 화장실 물을 내릴 때, 코를 풀거나 가래를 뱉을 때, 눈곱을 떼거나 귀를 후비고 나서 자신의 배설물

배설, 그 원초적 유혹

● 반동 형성reaction formation
초등학교 남자아이가 좋아하는 여자아이에게 직접 친하게 지내고 싶다는 말을 하지 못하고, 오히려 머리를 잡아당기거나 책상에 금을 그어 넘어오지 못하게 하는 등 심술을 부려 괴롭히는 것이 한 예이다. 즉, 자기가 수용할 수 없는 위험하고 불안한 감정이나 욕구들이 표출되는 것을 막기 위하여 정반대의 감정이나 행동으로 대체하여 표출하는 것을 말한다. 프로이트는 이를 무의식의 욕망을 억누르려는 이성의 발동으로 보았다.

을 혐오 아닌 감정으로 한번쯤 쳐다보지 않는가. 아니라고 하는 이도 있을 것이다. 프로이트적 반동 형성일 수 있다. 하지만 귀를 후빈 후 새끼손가락을 살펴보고, 코를 푼 뒤에 무의식적으로 휴지를 다시 열어 자신의 배설물을 확인하는 행동을 하는 사람을 정말로 본 적이 없던가! 에라스무스도 자기 똥은 안 구리다고 했단다.[3]

혐오를 연구하는 학자 이안 밀러 Ian Miller의 이론을 보면 혐오는 프로이트식의 욕망을 제어하려는 반동 형성의 작용이거나 과잉에 의한 식상의 두 형국인데, 이 둘은 모두 애초에 욕망의 끌림을 바탕으로 하는 것이다. 줄리아 크리스테바Julia Kristeva가 적절히 표현한 대로 "불러놓고는 밀쳐내는"[4] 식의 감정의 소용돌이 속에서 결국 혐오는 호감과 이어져 있다.●

그러나 배설에 대한 이런 은밀한 감정도 사적인 영역의 것일 뿐, 배설이 미술에 등장하는 맥락은 그 자체로 파격이며 도전이다. 배설을 다루는 미술은 크게 두 가지로 나눌 수 있다. 배설을 미술의 권위의식과 사회적 금기를 깨는 도구로 사용하는 것과 배설 그 자체를 나르시시즘적 자아실현의 방편으로 즐기는 경우이다. 전자가 사회적 통념과 이를 전복하려는 의지에 기반을 둔 이성적 행위라면 후자는 리비도의 발현이다. 그런데 실제로 많은 작업들은 이 두 가지 측면을 함께 가지고 있다. 자, 그렇다면 이제 배설이 어떻게 미술의 시각중심주의에 도전하는지 살펴보자.

● 혐오와 호감
이에 더하여 프로이트의 흥미로운 이론이 지적하기를, 혐오가 단순히 욕망 억제의 댐 같은 작용에 이용되는 데 그치는 것이 아니라, 역설적으로 리비도를 담금질함으로써 쾌감을 배가하는 데 일조한다는 것이다. 성행위가 그 대표적 예이다.

'고급' 미술에 대한 반격

배설하면 떠오르는 작품 중 가장 유명한 것이 이탈리아 작

가 피에로 만조니의 「미술가의 똥」이다. 작가는 각 30그램씩의 "신선하게 생산, 보관되어 밀봉된 미술가의 똥"을 담았다고 주장하는 깡통들을 이탈리아어, 영어, 프랑스어, 독일어로 표기된 '미술가의 똥'이라는 상표로 감아 포장했다. 일련번호와 작가의 친필사인이 들어간 90개 한정판으로 제작된 작품은 '진품'의 아우라를 지니며 같은 무게의 금값●에 판매되었다.⁵ 5월에 제작된 이 작품을 염두에 둔 것일까, 작가는 같은 해 12월 친구인 벤 보티에게 쓴 편지에서 이렇게 말했다.

> "나는 모든 미술가들이 자신의 지문을 팔거나, 누가 더 선을 길게 긋나 하는 대회를 열거나, 똥을 캔에 넣어 팔았으면 해. 지문이야말로 그들(수집가들)이 받아들일 수 있는 유일한 증거이겠지만 수집가들이 정말로 '사적인' 것을 원한다면, 정말로 미술가의 개인적인 것을 원한다면 똥이 제격이지. 그보다 더 확실한 게 어디 있겠나."⁶

우리의 몸이 '가공'하여 내어놓는 가장 대표적인 산물이 바로 똥이 아닌가. 생산자가 누구인가? 미술가의 몸, 그 신화화神話化되고 물화物化된 몸에서 나온, 바로 얼마 전까지만 해도 그 몸의 일부였던 부산물이 아닌가. 하지만 정말 똥이 들어 있기는 한 것일까?

「미술가의 똥」에 매료되어 남아 있는 에디션의 소유자들을 찾아다니며 사진을 찍어왔던 프랑스의 사진가 베르나르 바질Bernard Bazile은 깡통 중 하나에 조그만 구멍을 내어 안쪽의 내용물을 확인하려 했으나 안쪽에 포장된 물체를 확인하는데 실패했다. X-레이 사진에 의하면 깡통 속에는 또다른 깡통●이 들어 있는 것으로 밝혀졌다.⁷ 작품이 납땜으로 밀봉되어 있기 때문에 작품을 훼손하지 않고는 감히 그 내용물을 알 수 없는 이

**피에로 만조니,
「미술가의 똥」, 1961년,**
통조림캔, 지름6×높이4.8cm,
피에로 만조니 재단

● 금값
여담이지만 61년 당시 금값이 온스당 35달러 20센트였던 것을 감안하면 작품값은 그다지 비싼 편이 아니었다. 30년이 지나 소더비 경매에 나온 「미술가의 똥」은 67,000달러에 팔렸으니 금값의 인플레를 훨씬 뛰어넘는 가격이었다. 경매 당시 금값은 온스당 374달러였다.

● 만조니 아버지의 직업
만조니의 아버지가 육류가공업자로 통조림을 생산했다는 사실과 아버지가 작가에게 '네 작품은 똥이야.'라고 일갈했다는 이야기도 「미술가의 똥」이 탄생한 배경으로 전한다.

미스터리는 2007년, 만조니의 조수 중 하나였던 아고스티노 보날루미Agostino Bonalumi가 캔 속의 내용물이 사실은 30그램의 석고덩어리라고 폭로하면서 호기심을 더했다.[8]

　진위야 어쨌건, 무엇이든 상품으로 만드는 자본주의와 이를 좇는 컬렉터들에 대한 만조니의 냉소적인 비아냥은 어제오늘 일이 아니다. 1960년 작가가 공기를 불어넣은 풍선을 「미술가의 숨결」이라 명명하여 판매했고 이듬해에는 직접 모델의 몸에 서명하여 「살아 있는 조각」을 제작했다. 비록 제작되지는 못했지만 병에 작가의 피를 담은 「미술가의 피」에 대한 계획도 있었으니, 글자 그대로 신체의 일부를 주는 셈이다. 앞서 4장 '맡아보고 맛보기'에서 살펴본 작가의 지문을 찍은 달걀에서 보이듯이, 미술가의 신체적 부산물이나 인덱스를 '유일무이한 진품성'의 증거로 내세우는 만조니의 작업은 상품으로서의 미술 오브제에 대한 비판의 배면에 존재하는 나르시시즘적인 측면을 부정하기 힘들다.

나르시시즘

　물론 배설을 작품에 활용한 예는 더 있다. 나르시시즘적 배설이라면 빼놓을 수 없는 선례가 된 것이 비토 아콘치의 「모판 Seedbed」일 것이다. 작가는 뉴욕 소나벤드 갤러리의 바닥을 비스듬하게 경사지도록 다시 깔아놓고는 그 비탈면 틈새에 밀실을 만들어 누웠다. 그리고 관람객이 들어오면 자위행위를 하였다. 보이지 않는 관람객의 발자국 소리를 들으며 그는 마이크에 대고 익명의 방문객에 대한 환상을 중얼거렸고 이는 갤러리 구석에 위치한 스피커를 통해 관람객에게 전달되었다.

당신은 나의 왼쪽에 있다. (…) 당신은 멀어지고 있지만 나는 당신을 향해 구석 쪽으로 내 몸을 밀어붙인다. 당신은 고개를 숙인다. 내 위로. 나는 내 눈을 당신 머리카락 속으로 들이민다. (…) 나는 이제 당신과 함께 이걸 하는 거다. 당신은 내 앞에 있다. (…) 나는 이 구석에서 저 구석으로 움직이며 마루 전체를 누빈다. 난 하루 종일 해야 한다. 정액으로 바닥을 덮고 씨를 뿌린다. (…) 당신은 내 흥분을 고조시키고 내 매체 역할을 한다. 바닥에 뿌려진 씨는 나와 당신이라는 존재의 공동 결과이다.[9]

비토 아콘치, 「모판」, 1972년,
뉴욕 소나벤드 갤러리 전시
퍼포먼스 사진

전시장에 들어선 관람객은 아콘치가 중얼거리는 성적환상을 들으며 바닥이 기울어진 공간을 이리저리 살펴보다 비로소 사태를 파악하고는 경악하게 된다. 퍼포먼스의 특성상, 퍼포머와 관객의 상호작용을 통해 꾀하는 상호주체적 체험을 작품의 존재이유로 들더라도 과연 예술의 이름으로 어디까지 허용되는 것일까라는 의구심을 버리기 힘들다. 당혹감과 모멸감을 느낀 여성 관람객들은 없었을까? 작가는 왜 자신의 성적 환상에 애꿎은 관람객을 끌어들여 공동 작업이라고 억지를 부리는가? 상호주체의 견지에서 해석하기에는 너무나 일방적인 남성 주체의 성적환상에 기초하는 부분이다. 결국 여기서 관람객은 작가가 지적했듯이 "매체 역할"을 할 뿐, 진정한 상호적 퍼포먼스의 주체-객체 관계가 성립된 것은 아니다.

소변 역시 미술가들이 즐겨 사용한 소재였다. 미술계의 악동으로 유명한 앤디 워홀은 1970년대 후반, 노랑, 오렌지, 녹색의 흩뿌리기 기법의 『산화 회화』 시리즈를 제작했는데, 이는 구리 합금으로 코팅된 캔버스에 오줌을 누어 산화시킨 얼룩으로 만들어진 회화이다. 「산화 회화」는 일명 '오줌 회화Piss Painting'라고도 불리는데, 얼터너티브 매거진인 〈언머즐드 옥

● 부끄러운 워홀
워홀은 1986년 11월 7일(금요일) 일기에서 자신도 오줌 냄새를 부끄러워하며, 전시회에서 만난 "상냥해 보이는 나이 드신 여성 두 분"이 어떻게 「산화 회화」를 제작했느냐고 물었을 때, 이들의 코가 너무 그림 가까이에 있어서 차마 말씀 드리지 못했노라고 회상했다.

스Unmuzzled Ox〉와의 인터뷰 기사에서 워홀은 행인의 발자국이 찍히도록 길거리에 방치한 캔버스 천으로 '더러운' 회화를 만들었다고 말했다. 함께 소개된 도판에는 'Andy Warhol: Piss Painting, urine on canvas'라고 명기되어 있다.[10]

워홀 자신과 그의 작업을 돕던 로니 쿠트론Ronnie Cutrone, 그리고 워홀이 '오줌 누기'를 위해 고용한 거대한 방광의 소유자인 빅터 위고Victor Hugo와의 합작품인 『산화 회화』 시리즈는 종종 워홀의 스튜디오에 들러 와인을 많이 마신 게스트들의 협찬까지 받으며 제작되었다. 작품이 실제 갤러리에서 전시될 즈음에는 창작행위의 부산물인 '냄새'가 거의 사라진 무렵이었으나 작품의 제작과정에서 코를 찌르는 냄새가 시각효과에 우선하였음 말할 것도 없다.●[11]

작업의 핵심은 '오줌 누기'인데, 이는 워홀 자신이 고백한 대로 마초로 유명했던 추상표현주의 화가 잭슨 폴록의 드리핑 기법에 대한 패러디였다. 워홀의 대필 작가였던 밥 콜라첼로Bob Colacello는 워홀이 이탈리아 감독 피에르 파올로 파솔리니Pier Paolo Pasolini의 1968년 영화 〈테오레마Teorema〉에서 한 화가가 자신의 작품에 오줌을 누는 장면을 보고 "저건 잭슨 폴록의 패러디다."라고 말했다고 전한다.[12]

폴록에 대한 워홀의 동경은 여러 지인들의 입을 통해 지적된 바 있다. 폴록을 죽음으로 몰고 간 자동차 전복사고 때 동승했던 여성인 루스 클리먼의 회고에 따르면, 워홀은 추상표현

주의 화가인 빌럼 데 쿠닝Willem de Kooning, 1904-97과 폴록에 매료되어 있었고 이들의 사생활에까지 관심을 가지고 캐물었다고 한다.[13] '명성'에 사로잡혀 있던 워홀에게 폴록은 단순히 훌륭한 작품을 남긴 화가로서뿐 아니라 할리우드 배우 제임스 딘을 연상시키는 반항적 이미지의 히어로이자, 그와 비견되게 비극적인 최후를 맞이하는 유명인으로 각인되었을 것이다.[14]

19세기 영국의 악명 높은 연쇄살인범 '잭 더 리퍼Jack the Ripper'와 운을 맞추어 종종 '잭 더 드리퍼Jack the Dripper'로 불렸던 폴록은 실제로 공공장소에서 방뇨하는 오줌싸개로 알려졌다. 자신의 벽화가 잘려나간 데 대한 분풀이로 손님들 앞에서 페기 구겐하임의 벽난로에 소변을 본 일화는 유명하다. 그의 드리핑 기법도 어린 시절 와이오밍의 농장주였던 아버지와 함께 커다란 돌멩이에 오줌발로 얼기설기 무늬를 만들던 기억에서 비롯되었다는 주장이 나올 정도이다.[15] 제2차 세계대전 후, 현대미술의 중심지를 파리에서 뉴욕으로 옮기며, 미국이 정치, 경제에 이어 문화의 슈퍼파워로 등장하는 데 결정적인 공헌을 한 추상표현주의의 대표 화가인 폴록의 회화를 희화하는「오줌 회화」의 패러디 이면에는 남성 중심적이고 가부장적인 추상표현주의적 주체*에 대한 동성애적 시각의 비판이 깔려 있다.[16]

이는 팩토리의 핵심 멤버였던 밥 콜라첼로가 전하는 바로 드러난다. 그는 70년대 초반, 당시 유명했던 게이 섹스클럽 '토일렛Toilet'이나 게이 전용 공중목욕장 등에서 벌거벗은 남성끼리 서로의 몸에 소변을 보는 행위가 벌어졌던 것을 회상하며 이것이 '오줌 회화'의 기원이라고 주장했다.[17] 프로이트의 주장대로라면 소변으로 불을 끄는 행위는 위쪽을 향하는 화염의 수직적 성격이 갖는 '남근적' 광경에 대한 응징으로, 그 자체가 "일종의 남성에 대한 성적 행위이자 동성애적 경쟁

● 추상표현주의적 주체
Abstract Expressionist Ego
미술사학자 캐롤라인 존스(Caroline A. Jones)의 용어로, 그는 존 케이지, 라우센버그를 위시한 일군의 예술가들이 추상표현주의의 마초적이고 남성적인 주체에 대항하는 새로운 대안적 주체를 대변한다고 보았다.

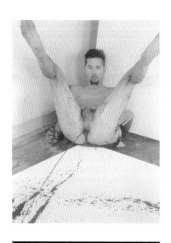

키스 보드위, 「무제(보라색 싸기)」, 1995년,
퍼포먼스 사진

에서 성적 능력을 즐기는 것"인 셈인데,[18] 그렇다면 워홀은 폴록과 오줌 누기 경쟁을 함으로써 이성애적, 권위적인 추상표현주의의 주체와의 한판 승부를 통해 자신을 폴록과 견주는 화가로 자리매김하려는 의지를 보인 것이다.[19]

추상표현주의의 남성적 주체와 '액션' 페인팅에 대한 패러디로서 빼놓을 수 없는 또다른 배설은 키스 보드위Keith Boadwee, 1961년생의 퍼포먼스/비디오이다. 1995년 발표된 비디오 「보라색 싸기」에서 전라全裸의 보드위는 관장약을 주입하듯 항문에 보라색 염료를 넣고 벽에 비스듬히 기대 앉아 괄약근을 조절하여 앞에 놓인 캔버스에 물감을 '싸는' 액션 페인팅을 감행했다. 폴록의 뿌리기가 마초적인 사정행위에 비유되었다면, 보드위의 항문회화는 "동성애적 항문예술로 치환"된 셈이다.[20] 작가가 일찍이 UCLA에 다닐 때, 자신의 성기를 붓 삼아 그림을 그렸던 폴 매카시의 조수로 일한 경험이 작용했던 것일까. 추상표현주의의 권위적인 남성 주체는 두고두고 패러디와 영감의 원천이 된 것임에 틀림없다.

보드위의 예처럼 배설행위 자체가 작품이 된 것은 이미 선례가 있었다. 1962년 뒤셀도르프에서 열린 플럭서스 페스티벌에서 백남준은 「플럭서스 챔피언 콘테스트」를 개최했는데

백남준,
「플럭서스 챔피언 콘테스트」, 1962년,
퍼포먼스 사진

이는 한 무리의 남성이 양동이를 둘러싸고 오줌을 갈기는 내용이다. 스톱워치를 든 백남준의 구령으로 시작된 경연에서는 가장 긴 시간 오줌을 누는 사람이 승자가 되어 그의 출신 국가가 연주되는 영광을 갖게 된다. 마치 올림픽 경기의 시상식을 연상시키는 이 장면은 명백한 마초이즘의 풍자이자 스포츠가 국가 간의 경쟁이 되는 세태를 꼬집어 희화한 것이었다. 아쉽게도 플럭서스의 이벤트 대부분이 그러했듯이 전위미술계의 동료들을 중심으로 하는 소수의 관람자들만이 퍼포먼스를 지켜봄으로써 그 파장은 크지 않았다.

오스트리아 빈 행동주의자들의 대표격인 귄터 브루스와 오토 뮐은 훨씬 더했다. 1968년 9월 뮌헨에서 행해진 「오줌 누기」 퍼포먼스에서 뮐은 브루스의 입에 소변을 누었고, 같은 해 브루스는 빈 대학교 학생회에서 주최한 후기 자본주의 시대의 예술의 위치와 기능에 대한 토론회에 나체로 등장하여 면도날로 가슴과 허벅지를 자해한 후, 유리잔에 소변을 봐 이를 마시고, 똥을 누어 몸에 칠하고, 오스트리아 국가를 부르며 자위를 하는 등 엽기적인 행위로 참가자들을 경악시켰다.

결국 그는 국가의 상징을 욕보인 죄로 체포되었고 구금을 피하려고 베를린으로 도망쳤다. 파시스트 정권 이후의 오스트리아에서 정치, 사회의 부패와 권위주의에 대항하는 그의 도발은 심각한 체제 위협으로 여겨졌고, 브루스는 1976년에서야 사면되었다. 이렇듯 미술에서의 배설행위는 미술을 넘어 사회적 권위와 기성사회의 가치들에 대한 도전으로 그 영역이 확대됨에 따라 종종 사회적, 정치적으로 물의를 일으키게 된다.

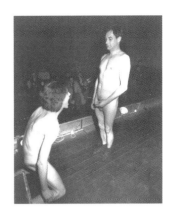

오토 뮐, 「오줌 누기」, 1968년,
함부르크 필름 페스티벌 퍼포먼스 사진

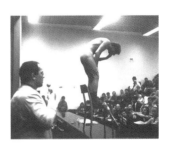

귄터 브루스, 「예술과 혁명」, 1968년,
퍼포먼스 사진

신성 모독

자신의 소변에 십자가를 담그고 사진을 찍은 안드레 세라노 Andres Serrano, 1950년생의 「오줌 그리스도」는 신성모독이냐, 예술적 표현의 자유냐를 두고 논란을 일으켰다. 1989년 세라노의 개인전이 오픈하자 도널드 와일드먼 목사는 "내 평생 이 나라 (미국)에서 오늘날처럼 예수에 대한 불경과 신성모독을 목격하리라고는 꿈에도 몰랐다."[21]라고 격분하는 글을 미국가족협회 신문에 기고했고, 이어서 목사를 지지하며 세라노 전시에 지원된 국가예술진흥기금NEA에 항의하는 편지들이 국회로 쏟아져 들어왔다. 상원의원 알폰소 다마토는 상원의회 건물 복도에서 다소 드라마틱한 제스처로 「오줌 그리스도」의 도록사진을 찢으며 "쓰레기"라고 외쳤다. 뒤이어 25명의 상원의원들은 입을 모아 당시 NEA 의장 대행을 맡고 있던 휴 서던에게 NEA 기금수여 절차를 수정하도록 압력을 넣었다. 때마침 뒤이어 6월에 열린 로버트 메이플소프Robert Mapplethorpe, 1946-89의 회고전과 맞물려 문제의 전시들은 검열이냐 문화적 자유냐를 두고 보수와 진보진영 간의 '문화전쟁'*을 촉발하게 된다.[22]

논란은 거기서 그치지 않았다. 거의 십 년이 지난 1997년 10월, 세라노의 호주 빅토리아 국립미술관의 전시에서는 오픈 이후 연이틀 잇달아 만달리즘이 일어났다. 오십 대 초반의 존 알렌 해이우드는 세라노의 「오줌 그리스도」를 벽에서 떼어내어 발로 걷어찼고, 바로 다음날 십대 청소년들이 작품을 망치로 내려쳤다. 헤이우드는 작품에 대해 심한 분노를 느꼈고 작가의 얼굴을 한 대 주먹으로 갈겨주고 싶다고 밝히고는 한 달간 집행유예를 받았다.

소년들은 보다 계획적이었다. 18살과 16살, 두 명이 한 조

● 문화전쟁 Culture Wars
이 용어는 당시 공화당 대통령 후보였던 패트릭 뷰캐넌이 사용한 말로 1980년대 말부터 90년대 초까지 벌어진 보수와 진보진영 간의 논쟁을 의미한다.

가 된 이들은 한 명이 먼저 같은 전시에 출품된 인종차별테러집단 쿠 클럭스 클랜Ku Klux Klan, KKK에 대한 사진을 발로 차며 경비원의 시선을 끌었고, 그 동안 다른 한 명이 망치로 「오줌 그리스도」를 여덟 번이나 내리쳐 산산조각 내었다. 이들은 인종차별과 신성모독을 자행하는 전시에 대한 공격으로 자신들의 행위가 도덕적으로 정당함을 주장했다. 결국 관장이던 티머시 포츠는 안전상의 이유를 들어 전시를 중단했다.

비교적 최근인 2011년 4월, 「오줌 그리스도」는 전례 없는 강력한 반달리즘에 의해 결국 파괴되었다. 유명한 컬렉터 이봉 랑베르의 소장품 중 하나로 남프랑스 아비뇽에 위치한 18세기에 지어진 저택을 개조한 랑베르 소유의 갤러리에 4개월이나 별 주목을 받지 못한 채 전시되던 「오줌 그리스도」는, 프랑스의 가톨릭 근본주의 단체인 시비타Civitas가 신성모독적인 내용을 규탄하며 벌인 온라인 캠페인의 여파로 분노한 시민들이 하나 둘 참여하게 되면서, 천여 명이 넘는 대규모 '반신성모독' 시위를 이끌어냈다. 보수적인 추기경 장 피에르 카테노즈는 이 '추악한' 쓰레기 같은 작품이 갤러리 벽에서 없어지길 원한다고 공표했다. 성난 시민들은 아비뇽 시내를 가로질러 행진하여 갤러리 앞에 집결했고, 당황한 갤러리는 보안 단계를 올리고 플렉시 글라스 방패를 작품 앞에 설치하고 경비원 두 명을 붙여 감시하는 등 만반의 준비에 나섰다.

그러나 이튿날인 종려주일 일요일, 오픈하자마자 입장한 네 명의 청년들은 망치로 플렉시 글라스를 부수고 경비원을 위협하며, 스크루드라이버로 보이는 뾰족한 흉기로 작품을 난도질했다. 격분한 갤러리 관장 에릭 메질은 훼손된 작품을 철거하지 않고 그대로 전시함으로써 반달리즘에 대한 경고로 삼겠다고 일갈했다. 작품 소유자인 랑베르는 갖가지 욕설과 협박으로 점철된 이메일과 갤러리 서버를 다운시키는 스팸 메일의

안드레 세라노,
「오줌 그리스도」, 1989년,
시바크롬, 실리콘, 플렉시글라스,
152×102cm

폭주에 대해 프랑스가 중세로 회귀한다며 한탄했다.[23]

사건은 단순한 반달리즘을 넘어서 정치 문제로까지 비화되었다. 프랑스의 유력 일간지 〈리베라시옹〉과의 인터뷰에서 에릭 메질은 「오줌 그리스도」에 대한 시위의 주범으로 엉뚱하게도 대통령 사르코지를 지목했다. 메질은, 바로 전달인 3월에 재선을 앞두고 이렇다 할 지지율의 상승을 보지 못하던 사르코지 대통령이 야당으로 부상하는 국민전선Front National을 저지하기 위해 프랑스의 가톨릭 전통을 강조하며 언급한 십자군 원정의 시발지인 르퓌앙벌레이Le Puy-en-Velay에 대해 찬사한 것을 두고, 반이슬람주의적이며 극우파적인 태도를 부추기는 행위라 비난하고 나선 것이다. "토요일의 시위에서 가톨릭 과격파들은 대통령의 말을 액면가로 받아들여서 극도로 폭력적인 시위를 만들었다."라는 발언과 함께 메질은 시위대가 북아프리카 출신의 미술관 직원을 모욕한 예를 들었다. 메질 이외에도 어떤 사람은 "나는 코란에 당나귀 오줌을 부어버리겠다."라고 했고 미술관에 전달된 어떤 이메일에서는 "안네 프랑크의 일기를 오줌에 던지겠다."라는 언급도 있었다. 세라노 작품에 대한 반달리즘이 문화적 다양성과 종교적 다양성에 대한 배타주의로 비난의 대상이 되기 시작한 것이다. 사태가 이렇게 흐르자 문화부 장관인 미테랑은 재빨리 수습에 나서 작품에 대한 반달리즘이 창작과 표현의 기본권을 침해하는 행위라고 비난히며 정부의 입장을 전했다.[24]

세라노는 『담그기Immersions』 시리즈라는 명칭으로 피, 정액, 소변 등의 체액을 이용한 작품들을 1980년대부터 꾸준히 제작해왔다. 우유에 담가놓은 성모 마리아 상, 정액에 담근 십자가 책형상 등 그 소재부터 의도적인 도발을 통해 전통적인 금기들에 도전해왔는데, 그 주된 테마는 작가의 항변에 의하면 "수백만 달러의 영리 산업이 되어버린 기독교"와 성性이었다.

물론 종교의 상업화나 사회적 규범에 대한 저항이 다는 아니었다. 자신이 사정하는 순간을 찍은 「무제 13(궤도사정)」에서는 단순한 금기에 대한 도발을 넘어서는 나르시시즘이 느껴진다.

안드레 세라노,
「무제 13(궤도사정)」, 1989년,
시바크롬, 실리콘, 플렉시글라스,
102×152cm

마돈나냐, 회화냐

작가의 배설물만 문제가 된 것이 아니다. 동시대 미술작가들에게 주어지는 권위 있는 터너상●의 수상자인 크리스 오필리Chris Ofili, 1968년생는 1999년 뉴욕 브루클린 미술관에서 열린 순회전 『센세이션: 사치 컬렉션의 젊은 영국미술가들Sensation: Young British Artists from the Saatchi Collection』에서 에나멜로 코팅한 코끼리 똥 세 덩이를 대중 앞에 내놓았다.

여성의 성기를 클로즈업한 포르노 잡지사진들이 콜라주된 흑인 성모 그림의 가슴 부분에 하나, 그리고 각각 '버진' '메리'라고 써서 캔버스 오른편, 왼편 바닥에 고정시킨 똥 덩어리들이었다. 전시 명칭에 걸맞게 센세이션을 일으킨 작품에 대해 당시 뉴욕 시 시장이던 루돌프 줄리아니는 격분했다. "성모 그림에 코끼리 똥을 던지는 것이 소위 예술이라는 생각은 역겹다."라고 일갈했다. 더 나아가 줄리아니는 브루클린 미술관의 예산을 없애고 시 소유의 건물을 회수하려는 의향까지 비추었다. 뉴욕 시를 '정화'하는 것을 최우선적 과제로 꼽은 줄리아니는 길거리의 개똥과 쓰레기에 대한 엄격한 규제 같은 물리적 정화뿐 아니라, 걸인이나 노상방뇨, 포르노 가게, 섹스숍 등을 뉴욕 시의 중심에서 몰아내어 도덕적 정화를 이룬 것을 업적으로 삼았다.[25] 이런 그에게 미술관의 코끼리똥은 가

● 터너상 Turner Prize
영국 테이트 브리튼 미술관이 1984년 제정한 현대미술상. 매해 12월 수상자를 선정하며 한 해 동안 가장 주목할 만한 전시나 프로젝트를 보여준 50세 미만의 영국 미술가에게 수여된다.

**크리스 오필리,
「동정녀 마리아」, 1996년,**
캔버스에 아크릴, 유채, 합성수지,
코끼리똥, 243.8×182.8cm

당치 않은 것이었다.

그림에 분노한 사람은 줄리아니뿐만 아니었다. 스스로 작가라고 소개한 스콧 로베이도는 전시가 오픈하기도 전에 말똥을 섞은 퇴비를 미술관 입구에 던지다 붙잡혔다. 그는 경찰에게 전시가 가톨릭을 모욕한다고 주장했다. 72세의 은퇴한 영어교사 데니스 헤이너는 흰색 페인트를 플라스틱 병에 몰래 숨겨와서 마돈나 그림을 뭉개버렸다. 경비원과 경찰을 피해 도주하지 않고 그 자리에 기다리고 있던 노인은 작품이 신성모독이기 때문이라고 주장했다. 법원은 이례적으로 가벼운 250달러 벌금형을 선고했고, 미술계는 들끓었다.

작가를 옹호하는 입장의 비평가들은 비서구권과의 문화적 차이와 금기를 깨는 전위의 역할을 들어 오필리의 이 작품 「동

정녀 마리아」를 해석했다. 〈빌리지 보이스〉의 비평가 제리 살츠Jerry Saltz는 "이것은 마돈나가 아니라 회화이다."라고 설명하며 현대미술에 적대적인 대중들의 오해에 답했다. 〈뉴욕 타임스〉의 수석 미술비평가 마이클 키멜만Michael Kimmelman은 코끼리가 아프리카에서는 권력을 상징하고, 똥에는 비옥함이라는 의미가 함유되었다고 주장했다. 나이지리아 혈통의 작가를 서구권의 잣대로 재서는 안 된다는 우려였다.● 한편 흑인 성모에 덧붙여진 코끼리 똥과 도색잡지의 성기사진을 들어 인종주의와 페미니즘의 측면●에서 의심스런 눈길을 보내는 사람들도 있었다.[26]

정치권도 논란을 거들었다. 힐러리 클린턴은 자신은 가톨릭 신도들을 분노케 한 전시를 보러갈 생각은 없지만 예산을 없애겠다는 줄리아니의 위협은 부당하다고 비판했다. 언론은 줄리아니가 실제로 전시를 관람하지도 않고 그저 전시도록을 보고 한 비난임을 밝혀냈고, 미술계뿐만 아니라 문화계와 자유진보진영 인사들은 예술표현의 검열문제를 들어 연일 날카로운 비판을 쏟아냈다.

미술관과 뉴욕 시의 대립에 사건은 결국 법정까지 갔다. 2000년 3월, 법은 줄리아니의 처사가 지나치다고 판단했고, 뉴욕 시가 브루클린 미술관의 개보수 비용 580만 달러를 지원한다는 중재안으로 사건은 마무리되었다. 신성모독과 예술적 표현의 자유, 인종 차별과 여성 비하 등 모든 논쟁의 중심부에서 작가는 오히려 말을 아꼈다. 과연 어느 쪽이 이긴 것일까? 호주 캔버라 미술관에서 열리기로 한 『센세이션』 순회전은 취소되었고, 시의 지원금을 받게 된 브루클린 미술관은 기업과 가톨릭계의 후원이 끊어질 것을 염려하여 이미지 관리에 전전긍긍했다. 줄리아니는 정치적 입지에 타격을 입고 뉴욕 시장 자리를 넘기게 되었고, 작가 오필리는 스캔들로 인한 명성으

● **작가의 혈통**
오필리가 비록 영국태생이긴 했지만 나이지리아 이민자인 그의 부모로부터 받은 아프리카 문화의 영향은 상당한 것으로 소개되었다. 한편 작품에 사용된 코끼리 똥은 아프리카산이 아니고 런던의 한 동물원에서 공급받은 것이라고 한다. 엄밀히 말해 made in UK인 셈이다.

● **인종주의와 페미니즘의 의심**
비평가 제리 살츠는 오필리 그림의 인종주의적 측면에 대한 지적에 대해, 흑인 미술가가 그 자신을 겨냥한다는 것이 말이 되지 않는다며 일축했다. 같은 의미로 마이너리티인 여성에 대한 비하 역시 작가의 의도가 아닐 것이라고 옹호했다.

크리스 오필리, 「동정녀 마리아」(세부)

로 옥션에서 성공을 거두었으나 이후로는 코끼리 똥을 사용하지 않은 덜 자극적인 작품 활동을 하고 있다.

권력을 향한 욕설

앞서 본 세라노와 오필리의 예가 일부 관객의 분노를 이끌어내는 관객모독적인 측면이라면 이제 살펴볼 미국의 흑인 미술가 데이비드 해먼즈David Hammons, 1943년생의 작업은 작가가 관람객의 입장에서 기존의 작품에 대해 언급하는 '태깅Tagging', 즉, 꼬리표달기 행위로 해석된다.

1981년, 작가는 맨해튼 시내 웨스트 브로드웨이와 프랭클린 스트리트가 교차하는 모퉁이에 놓인 리처드 세라Richard Serra, 1939년생의 조각 작품 「T.W.U.」에 오줌을 누고 그 과정을 사진으로 기록한 「열 받다」라는 작업을 했다. 「T.W.U.」는 세라의 집과 그리 멀지 않은 거리에 공공미술기금의 지원으로 한시적으로 설치되었는데, 세 개의 철판으로 구성된 11미터에 육박하는 높이에 3.6미터 폭의 규모였다. 'T.W.U.'라는 제목은 작품이 완성된 날이 하필 운송조합Transport Workers Union의 파업이 끝나는 날이었기 때문이라고 한다. 시야를 가리는 거대한 규모의 「T.W.U.」는 설치 기간 내내 계란 세례와 낙서에 시달리는 골칫덩이였다.[27] 작품은 마구잡이로 부착되어 너덜너덜해진 포스터들로 뒤덮였고, 스프레이 페인트 낙서로 장식되었다. 안쪽 벽에는 "죽어라Die", "미래는 없다No Future" 등과 같은 문구의 낙서가 있었다. 바닥은 늘 함부로 버린 쓰레기로 지저분했고, 주변 여기저기에는 찌그러진 깡통들이 나뒹굴고 있었다.

(좌)**리처드 세라**,「T.W.U.」, **1980년**,
강철, 1098×366cm, 두께 7cm, 뉴욕 설치사진
–
(우)**데이비드 해먼즈**,「**열 받다**」, **1981년**
퍼포먼스 사진

해먼즈는 두 개의 퍼포먼스를 행했다. 그중 하나는 「신발 나무」로, 모두 25켤레의 끈 달린 신발을 던져서 「T.W.U.」에 거는 것이다. 신발을 던진다는 것은 최고의 모욕적인 행위에 해당하며, 다른 한편으로는 작품에 '신발걸이'라는 유용성을 부가했다는 의미를 갖기도 한다. 이는 예술과 비예술을 제도적으로 분류하며 예술을 전문가들로부터 감상할만한 후보로서의 자격을 부여받은 인공품이라고 규정짓는 미학자 조지 디키George Dickie식의 정의에 반ﬁ하도록 작품을 탈미학화시키는 것이라고도 해석할 수 있다.

"업타운 위에 다운타운을 씌웠다."[28]라고도 일컬어지는 이 작품은 큰 액수의 커미션을 받아 제작된 백인 남성 작가의 기념비적 사이즈의 작업에 대한 무명의 유색인African-American 작가의 항변이기도 했다. 한편, 함께한 친구 다우드 베이Dawoud Bey, 1953년생의 사진으로 남아 있는 「열 받다」는 노상방뇨로 법적 처벌이 가능한 범법행위였다.[29] 실제로 현장을 지나가던 경찰관이 해먼즈에게 경고하는 사진이 남아 있다.

'오줌 누기pissation'에서 '열 받다pissed off'로의 제목 전환도 기막히려니와, 「T.W.U.」의 설치 장소에서 멀지 않은 뉴욕 맨해튼의 제이콥 재비츠 연방청사건물 광장에 같은 해인 81년, 미술의 효용성과 공공미술에 대한 논란에 불을 붙인 세라의 「기울어진 호」가 설치되었다는 점에서 「열 받다」는 그 미술사적 의의를 갖는다.

「기울어진 호」는 높이 3.6미터에 길이가 36미터, 무려 73톤의 무게에 달하는 거대한 부식철판으로 만들어졌다. '장소 특정적 미술'*을 추구하는 작가는 엄청난 규모로 광장을 가로지르는 작품을 통해 보행자들이 기존 공간을 새롭게 인식하도록 유도했다. 무려 17만 5000달러의 나랏돈을 들여 만든 작품은 당장에 시민들의 반발을 샀다.[30] 바쁜 시간 광장을 가로지

● **장소 특정적 미술Site-Specific Art** 작품이 설치된 장소나 주변 공간의 특성과 관련하여 의미를 갖는 미술을 말하며, 작품이 놓인 공간으로까지 작품의 영역이 확장된다는 점에서 기존의 미술과 차별된다. 자연 환경을 전시 공간으로 하여 바로 그 장소에 만들어지는 대지미술이나 주어진 장소 자체를 위한 설치미술 등이 이에 속하며, '장소에 결합하는 예술'이라는 의미에서 매우 다양한 장르를 포함한다.

르는 데 방해가 될 뿐만 아니라, 일조권을 침해하며, 위압감을 주고 시야를 가리기 때문에 마약거래나 낙서, 노상방뇨 등을 조장한다는 지적이었다.

계속되는 민원에 뉴욕 시는 작품 의뢰 기관인 미국연방조달 청GSA의 뉴욕지부 행정관, 윌리엄 다이아몬드의 주선으로 이 례적인 청문회를 소집했다. 청문회에서는 예술적 표현의 존 중이냐 시민의 호응이냐를 놓고 팽팽한 논쟁이 벌어졌다. 미 술계 종사자들은 대부분의 현대미술이 초기에는 대중에게 이해받지 못했다는 점을 들어, 불편한 현실을 토로하는 '몰 이해'한 대중들이 전위적인 작품에 적응하기를 권했다. 한편, 시민들은 광장 사용의 권리를 들어 세금으로 구입하는 공공미 술의 작품선정이 정작 그 소비자인 시민들의 동의를 구하지 않고 결정된 것을 비난했다.

청문회의 결과는 122명 철거 반대, 58명 철거 찬성이었다. 반대의견이 더 많았음에도 청문위원회는 표결 4대 1로 철거 를 결정했고, 89년까지 법정 투쟁이 이어졌지만 결국 세라의 「기울어진 호」는 1989년 3월 15일에 철거되었다.[31]

리처드 세라,
「기울어진 호」, 1981-89년,
내후성 강철, 366×3,658cm, 두께 6.5cm

가치전복으로서의 배설

해먼즈의 「열 받다」는 미술의 엘리트주의에 대한 미술적 맞 대응으로 해석된다.[32] 1974년, LA를 떠나 뉴욕에 정착하게 된 해먼즈는 시내를 쏘다니며 거리의 미술에 눈떴다. "나는 내 시 간의 85퍼센트 이상을 거리에서 쓴다. 작업실로 돌아오면 나 는 이런 거리의 경험들을 반추하게 된다. 인종차별의 사회적 국면들, 내가 사회적으로 본 모든 것들이 마치 땀처럼 쏟아진

다."33라는 작가의 말처럼, 해먼즈에게 「열 받다」는 백인 남성 작가의 거대한 기념비적 조각, 그리고 형식주의 모더니즘의 절제된 추상적 엄정함에 대한 희화적 비판이다.34

이와 함께 주목할 만한 것은 해먼즈가 기존의 작품에 대해 일종의 코멘트를 덧붙이는 태깅의 수법을 쓴다는 사실이다. 미술사적 선례로서 가장 유명한 태깅은 마르셀 뒤샹의 「L.H.O.O.Q」일 것이다. 레오나르도 다빈치의 모나리자 그림의 복제품에 콧수염과 알파벳 글자들을 덧붙인 뒤샹의 작품은 "그녀는 뜨거운 엉덩이를 가졌어."라는 성적인 표현으로 미술사에서 가장 유명한 명작을 희화한다. 낙서는 그 자체로 영역표시이자 '내가 여기에 있었다.'라는 신체적 인덱스이다. 또한 낙서는 그것의 바탕을 훼손하는 행위이자 그 바탕을 덮어 가리는 원작의 부정否定이기도 하다.

이런 뒤샹의 낙서와 비교할 때, 보다 공격적으로 보이는 해먼즈의 「열 받다」는 작가가 관람객 한 사람의 입장이 되어 시각적 거부감을 주는 부담스럽게 거대한 공공미술 작품에 대해 토로하는 항의로 비춰진다. 동시에, 자신의 방뇨행위조차 예술작품으로 만들어버리는 「열 받다」는 앞서 본 만조니의 예와 마찬가지로 미술가가 선택하여 예술작품으로 명명한 모든 것이 예술작품이 되는 뒤샹의 유명론을 연상시킨다. 그리고 여기에 예술가의 육체적 부산물, 혹은 예술가의 행위를 작품으로 한다는 점에서 자기애적 측면이 담겨 있음을 부정할 수 없다.

해먼즈는 정원용 부삽●과 사슬로 장식된 오브제나, 각각 아프리카의 자연, 아프리카인의 피부색, 그리고 피를 상징하는 녹색, 흑색, 빨강으로 이뤄진 성조기 등을 제작하며 흑인 미술을 대변하고 인종차별에 대한 비판적 작업으로 명성을 얻었다. 특히 아프리카를 상징하는 색들의 에나멜 페인팅으로 코팅된 코끼리똥(85년에 썼으니 오필리보다 먼저이다.)이 사용

● 정원용 부삽Spade
부삽을 의미하는 단어 Spade는 흑인을 상징하는 은어로도 쓰인다.

데이비드 해먼즈, 「코끼리똥 조각」, 1978,
코끼리똥에 페인트칠,
13.3×15.2×13.3cm
개인소장

된「코끼리똥 조각」은 아프리카를 대변하는 짐승으로 가장 잘 알려진 코끼리와 미국 흑인의 지리적, 문화적 무관함을 항변하는 작품이었다. 이렇듯 해먼즈에게 배설물과 배설행위는 미국 미술계의 소수자인 흑인들의 목소리를 대변하는 주류 미술에 대한 발언이다.

배설, 또는 배설행위는 현대미술의 맥락 속에서 다양한 입장들을 표명해왔다. 배설이 인간의 기본적 생존을 위한 행위임에는 틀림없다. 그러나 여전히 우리는 이 냄새나는 배설물이나 배설행위에 대해 공공연하게 말하는 것을 꺼려하고 수치로 느낀다. 이런 배설에 대한 사회적, 문화적 혐오나 금기는 앞으로도 미술에서 다양한 층위의 논의를 이끌어내며 작업의 유용한 소재나 방편으로 사용될 것이다. 배설은 위를 향한다.

Part. III
-
감각으로 소통하다

이제까지 당연하다고 여겨지는 미술에서의 시각중심주의에 반하여 시각의 명징함에 대해 의문을 제기하고, 시각의 권위적 위치를 전복하려는 시도들을 살펴보았다. 이는 시각을 중심으로 하는 미술의 체제를 청각, 촉각, 후각과 미각 중 어느 하나를 새로운 중심으로 하는 체제로 대체하려는 시도가 결코 아니다. 오히려 시각을 포함한 소리, 촉감, 냄새, 맛 등의 다양한 감각들을 동원하여 관람자들에게 가장 직접적인 경험을 제공하고, 이를 통해 소통과 체험을 극대화하려는 현대미술의 전략을 드러내기 위한 것이다. 이제 다양한 감각을 수용하는 미술이 관람객과 만나는 방식에 대해 동시대 미술계에서 활약하는 두 작가의 예를 들어 이야기해보려 한다. 작품들에 대한 심도 있는 분석을 통해 우리 시대의 미술이 관람객과 어떤 방식으로 만나는지 짚어보고, 그 의미들을 풀어보자.

감각으로 소통하다
올라푸어 엘리아손

「날씨 프로젝트」, 2003년,
단일파장 전구, 프로젝션 포일, 거울 포일, 연무 기계, 알루미늄, 비계, 26.7×22.3×155.4m,
런던 테이트 모던 갤러리 터빈홀 설치

공동체적 체험을 위하여

올라푸어 엘리아손

–

2003년 10월. 런던의 테이트 모던 갤러리는 유례없는 관람객의 홍수를 맞이했다. 5개월이 조금 넘게 계속된 전시에 무려 200만 명의 관람객들이 모여들었다. 덴마크 태생의 미술가 올라푸어 엘리아손Olafur Eliasson, 1967년생의 작품「날씨 프로젝트」가 그 주인공이었다. 광대한 규모의 터빈홀을 꽉 채운 이 작품은 다름 아닌 인공태양이었다. 지름이 무려 15미터가 넘는 반원형의 철제 프레임 안에는 200여 개에 이르는 소듐 램프가 빽빽하게 들어차 있었다. 천장과 벽에 설치된 거울은 이 반원형의 발광체가 마치 구처럼 보이게 만들었다. 거기서 뿜어져 나오는 강렬한 노란빛은 커다란 전시장을 가득 채웠다. 효과를 위한 수증기와 함께 터빈홀은 종래의 화이트 큐브로서의 미술관이 아닌 초현실적인 공간으로 변모했다.

커다란 홀의 천정은 온통 거울로 뒤덮였다. 사람들은 삼삼오오 짝을 지어 드러눕거나 앉아서 온몸으로 때 아닌 일광욕을 즐겼다. 몇몇은 춤을 추기도 하고, 몇몇은 평화를 나타내는 상징 모양으로 몸을 뉘어 만든 패턴을 천장의 거울에 비춰보며 즐거워했다. 서로 포옹하는 커플들도 자주 눈에 띄었다. 아예 라디오를 들고 와 시간을 보내거나 책을 보며 소일하는 사람도 있었다. 어느 누구 하나 엄숙하고 조용한 미술관의 관람 태도를 가진 사람은 없었다.

놀이인가 전복인가

비평은 두 갈래로 나뉘었다. 옹호자들은 낭만주의의 숭고 sublime 개념부터 현상학자 메를로퐁티가 주장하는 '세계 속의 존재being in the world'까지 들먹이며 엘리아손이 관람객들에게 자아에 대한 인식을 새롭게 일깨운다고 격찬했다. 반면 미술 비평지 〈아트포럼〉의 기고문에서 미술사가 제임스 메이어는 엘리아손의 작업이 미디어 스펙터클과 대중적 오락거리의 역할에 너무 치중한다고 비꼬았다. 메이어에 의하면, 엘리아손의 작업에 대해 현상학을 운운하는 것은 현상학이 그저 도구가 되는 것일 뿐이며, 실제로 「날씨 프로젝트」는 관람객의 능동적이고 비판적인 감상을 방해한다. 나아가 이런 어마어마한 규모의 작업은 국제적인 미술관들 간의 경쟁을 부추기는 블록버스터 식의 발상이라는 것이다.[1]

메이어의 이런 비난에도 불구하고 엘리아손의 작업은 세계 유수의 미술관들이 앞다퉈 유치하는 프로젝트로 줄줄이 이어졌다. 특히 2007년 샌프란시스코의 현대미술관에서 시작되어 뉴욕의 현대미술관과 PS1, 댈러스 미술관으로 이어진 엘리아손의 전시, 『테이크 유어 타임TAKE YOUR TIME』은 작가의 주요 작업들을 보다 면밀하게 분석할 수 있는 기회가 되었다. 관용구로는 '천천히 하세요.'를 의미하는 이 전시제목은 시간과 공간을 작품의 주요한 요소로 삼는 엘리아손의 작업에 비추어 볼 때, 당신, 즉 관람객이 주도하는 시간이라는 개념으로 유추하여 해석할 수 있다.

실제로 여러 인터뷰와 출판물을 통해 드러난 엘리아손의 작품론은 시각중심주의의 미술사적 전개와 이에 반하여 몸을 화두로 내세운 미술사의 궤적들을 꿰뚫고 있으며, 이제는 비난

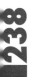

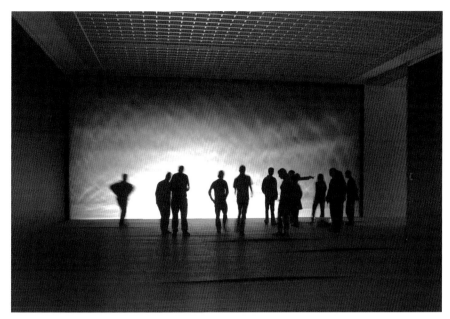

「관념 움직임」, 2005년,
할로겐 금속 요오드화물 램프, 삼각대, 물, 포일, 프로젝션 포일,
나무, 나일론, 스펀지, 가변크기, 네덜란드 보이만스 반 뵈닝겐 미술관 설치광경
이 작품은 2007년 샌프란시스코 현대미술관에서 열린 『테이크 유어 타임』전에도 설치되었다.

의 대상이 되다 못해 타도해야 할 대상으로까지 격하된 전통적 미술관의 역할에 새로운 사회적, 이데올로기적 당위성을 부여하는 등, 동시대 미술의 주요 쟁점들을 짚어내고 있다. 특히 '작품과 나'라는 일대일의 감상이 당연시되던 모더니즘의 작품 감상에서 탈피하여 공동체적 교류가 가능한 집단적 체험의 장을 마련한다는 측면은 엘리아손뿐 아니라 이와 같은 기능을 담당하는 다른 동시대의 미술작품의 해석에 중요한 잣대를 마련하고 있다.

'보는' 것을 넘다

앞서 살펴보았듯이 미술이 시각에 호소한다는 당연한 명제는 미술의 기원부터 유효한 것이었다. 그러나 '시각중심주의'가 미술의 영역에서 거론되기 시작된 것은 그리 오랜 일이 아니다. 감각기관 중 가장 명확하고 이성적인 것으로 여겨져 온 시각은 20세기에 들어 많은 철학자와 사상가들에게 치열한 검증의 대상이 되었다. 후기구조주의 철학사상을 중심으로 한 이들 비평가들은 이제껏 세계에 대한 정보를 얻는데 가장 우수한 감각기관이라 여겨지던 시각이 스펙터클과 감시체계를 통해 정치적, 사회적인 억압의 기제로 사용되는 데 앞장서 왔다고 주장한다. 또한 시각의 다양성을 무시하고 이들을 하나의 규범적 시각●으로 통합하는 과정에서 일어나는 배제는 어떤 한 시각만이 가장 자연스럽다고 여겨지도록 만든다.[2] 이런 시각체제의 가장 대표적인 예가, 앞에서 살펴보았듯, 시각문화비평가 마틴 제이가 근대적 시각을 일컬어 명명한 '데카르트적 원근법주의'이다.

이런 맥락에서 엘리아손의 작품 「단색의 방」은 색채에 대한 우리의 지각을 실험대에 올린다. 단일파장의 램프로 조명된 전시실은 온통 노란빛으로 가득하다. 제 아무리 컬러풀한 옷을 입은 사람도 이 방안에 들어서는 순간 노란색과 그 그림자 격인 검은 보라색 이외의 다른 빛깔을 볼 수 없다. 우리가 알고 있는 사물의 색과 우리가 보고 있는 사물의 색이 어긋나는 순간이다. 엘리아손은 종래 미술작품의 미적 대상이 차지하던 자리를 관람자의 시각작용으로 대체했다. 여기서 작품은 '방'이라는 물리적 조건과 관람객의 신체작용—여기서는 시신경에 의한 시각작용—사이에 존재하는 경험이다. 어떤 색도, 어떤 인종적 특징을 말해주는 피부색이나 눈동자의 색깔도 이 방안에서는 모두 노랑과 보라, 두 색으로만 드러난다. 사람들은 자기 피부와 옷을 들여다보며, 그리고 방 안의 다른 관람자들을 쳐다보며 일시적으로나마 그들이 하나의 통일된 집단이라는 느낌을 갖는다.

사실 우리는 이렇듯 전적으로 관람객에 의지하는 경험으로서의 미술을 익히 알고 있다. 퍼포먼스나 이벤트, 지시문 작업 등 1960년대를 풍미했던 미술의 형태들은 관람자에 의해 촉발되는 상황이 작품의 내용이 되었다. 마찬가지로 엘리아손의 전시 『테이크 유어 타임』 또한 그 제목에서도 나타나듯이 관람객 즉 수용자 중심의 작품이다. 관람자가 그저 작품을 바라보는 것이 아니라, "자신이 보고 있다는 사실을 인지하며 보는 seeing yourself seeing" 반성적 시각을 요구하는 것이다.[3]

한편 배제와 억압의 시각체계의 대표적 예로 여겨지는 원근법에 대한 엘리아손의 비판은 더욱 직접적이다. 2002년 작 「리메진」은 무대용 램프 세 개로 구성된 단순한 장치이다. 갤러리 벽면에는 일점소실점 원근법에 의한 사각형의 형태들이 일정한 간격으로 변화하며 비춰진다. 앞서 언급한 데카르트적

「단색의 방」, 1997년,
단일파장 조명, 가변설치,
2003년 50회 베니스 비엔날레 덴마크관
설치사진

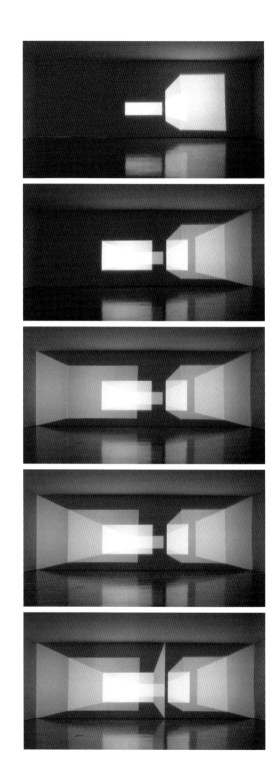

「리메진」, 2002년,
조명, 삼각대 또는 벽 거치대, 가변설치
2004년 볼프스부르크 미술관 설치사진

원근법주의의 의미를 풀어보면 「리메진」이 의도하는 바가 드러난다.

데카르트적 원근법주의는 원근법에 나타난 수학적 규칙성과 일점소실점에 의해 만물을 주관하는 절대군주와도 같은 시각, 즉 단 한 명의 주체를 위해 존재하는 원근법의 시각을 데카르트 인식론의 바탕인 이성적 주체와 나란히 본 것이다. 반면 「리메진」은 이런 권위적인 일점소실점의 원근법이 시각적 허구임을 드러내는 장치이다. 우리가 이미 평평한 평면임을 알고 있으면서도 화면에 구사된 원근법을 보면 습관적으로 느끼는 공간감을 조명에 의한 프로젝션이 바뀜에 따라 변화하는 관람자의 시점을 통해서, 그리고 더 직접적으로는 이러한 조명 장치들을 관람자의 눈앞에 그대로 노출시킴으로써 그 허구성과 맞대면시키는 것이다.

「눈 먼 파빌리온」, 2003년,
강철, 검은 유리, 유리,
높이 250cm, 지름 750cm,
50회 베니스 비엔날레 덴마크관 설치사진

관람객이 만들어가는 전시

움직이는 관람객의 몸과 변화하는 환경이 빚어내는 경험은 엘리아손의 작업에 늘 존재했다. 2003년 베니스 비엔날레의 덴마크관인 '눈 먼 파빌리온Blind Pavilion'도 그중 하나이다. 파빌리온을 방문한 관람객은 좌, 우 어느 쪽으로든 자신이 원하는 방향에서 투어를 시작할 수 있다. 건축구조물은 관람자가 건물 안쪽과 바깥쪽의 풍경 모두와 소통하도록 고안되었다. 그러나 만화경 같은 창을 통한 관람은 만만치 않다. 「중력에 반하는 원뿔」은 눈으로 들여다보게 만들어놓은 구멍에서 물을 내뿜으며 관람자의 눈을 혼비백산하게 만든다. 제목에서 느끼듯이 엘리아손의 덴마크관은 관람객에게 안전한 스펙터클을

「중력에 반하는 원뿔」, 2003년,
섬광 전구, 나무, 포일, 물, 펌프,
지름 50cm, 80×50cm,
50회 베니스 비엔날레 덴마크관 설치사진

「**환풍기**」, **1997년**,
돌, 선풍기, 전선, 케이블, 가변설치,
2007년 샌프란시스코 현대미술관 설치사진

제공하는 것이 아니라 오히려 늘 불안하고 불확실한 시각을 경험하게 한다.

시각이 아닌 다른 감각에 호소하는 작품들도 일찍부터 엘리아손의 관심사를 보여주었다. 「환풍기」는 위협적일 만큼 소음을 내며 관람객의 머리 바로 위를 날아다닌다. 「라바 마루」에서 사람들은 용암이 굳어진 암석 위를 바스락거리는 소리를 내며 돌아다닌다. 작품은 상당부분 청각에 호소하고 있는 것이다. 한편 머리 위의 바람, 돌을 밟는 느낌은 촉각적이다.

「아름다움」의 물방울은 또 어떠한가. 스프링클러를 연상시킬 정도로 쏟아지는 「아름다움」의 물방울들은 관람자의 몸을 적시는 동시에 천정의 조명을 받아 무지갯빛으로 반짝인다. 물방울로 이뤄진 스크린을 넘나들며, 방 안의 관람객들은 어린아이 시절로 돌아간 듯이 즐거워한다. 사람이 지난 자리에는 윤곽선을 따라 희미하게 스펙트럼이 형성된다. 관객들은

「라바 마루」,
화산암, 가변설치, 2002년 파리 시립현대미술관 설치사진

「아름다움」, 1993년,
조명, 물, 노즐, 나무, 호스, 펌프, 가변설치,
2004년 덴마크 아로스 오르후스 미술관 설치사진

서로가 서로를 바라본다. 물방울로 만들어진 무지개 아래에서는 모두가 아름다워 보인다.

특이한 점은 엘리아손의 이런 작품들이 관람객들 간의 소통을 유발한다는 것이다. 그것은 단순히 서로의 움직임을 바라보는 것을 넘어서 대화와 심지어 감정적 소통까지도 가능케 한다. 실제로 전시를 보면서 일면식도 없는 사람들끼리 작품에 대해 대화를 나누고 자신들의 느낌을 이야기하는 경우를 종종 목격했다. 예를 들자면, 「아름다움」을 보며 한 남성이 장난스럽게 "공짜 샤워로군."이라 말하자 다른 관람객이 "맞아요, 비누만 가져오면 되겠네."라고 응수하는 경우를 보았다. 방 안에 함께 있던 사람들은 모두 웃었다. 이처럼 엘리아손의 작품이 이끌어내는 경험은 관람자와 작품 간의 소통에 그치는 것이 아니라 같은 공간 안에 자리하는 다른 관람자와의 소통으로 자연스럽게 이어진다.

이런 현상은 아마도 작품이 촉발하는 경험의 성격에 기인한다고 할 수 있다. 조용하고 엄숙한 분위기의 화이트 큐브에 걸린 모더니즘 회화 앞에서는 좀처럼 이뤄지지 않는 일이다. 관람자들은 마치 놀이동산에 온 어린이들처럼 들뜬 기분을 느낀다. 나와 작품의 일대일 관계가 아닌 집단과 작품의 만남은 보다 적극적이고 자유로운 관람 태도를 유발하고, 이는 적극적 소통이라는 또다른 미술의 경험으로 이어진다.

경험의 폭과 파장은 혼자 느낄 때보다 다른 사람과 나누고 함께할 때 더 커진다. 주관적이고 사적인 은밀한 감상에서 타자와 나누고 함께하는 감상으로의 이행은 엘리아손의 작품에서 중요한 요소인 사회적 차원을 이끌어낸다. 작품이 제공하는 시각적이고 물리적인 환경 안에서 나뿐 아니라 나 이외의 타인들과 그들의 움직임을 인식하는 것, 그들의 느낌과 표현을 나누고 서로 소통하는 것은 단순히 작품 감상의 차원을 넘

어 일시적이나마 공동체의 느낌과 자기정체성의 인식에까지 영향을 미친다.[4]

엘리아손의 작품과 비슷한 경험을 제공하는 동시대 작가의 예로는 안토니 곰리Antony Gormley, 1950년생의 「눈 먼 빛」을 들 수 있다. 런던 사우스뱅크의 헤이워드갤러리 전시에서 가장 주목받았던 작품인 「눈 먼 빛」은 제목에서부터도 엘리아손의 2003년 베니스 비엔날레 프로젝트인 '눈 먼 파빌리온'과 닮아 있다. 「눈 먼 빛」은 널찍한 유리로 된 방으로, 두 발자국 앞이 안 보일 정도의 짙은 수증기가 가득 차 있다. "신발이나 옷이 젖을 수 있다."는 경고와 함께 길게 줄을 지어 기다리는 관람객들의 눈 앞으로 먼저 유리방에 들어간 앞사람이 빨려들듯 사라진다. 습기가 주는 특유의 냄새와 더불어 한치 앞도 분간 못 할 정도의 빛이 눈을 가린다.

우리를 눈멀게 하는 것이 어둠이 아니라 빛이라는 사실은 '명징한 빛'으로 상징되는 시각중심주의에 대한 패러디이자 아이러니이다. 혼돈에서 나가는 길을 찾으려면 그저 장님처럼 조심조심 앞으로 가는 행렬을 쫓을 수밖에 없다. 여기서 타인의 존재란 절대적이다. 손을 내밀어 더듬을 때 손끝에 스치며 닿는 타인의 몸은 내가 유리벽에 부딪치지 않고 잘 가고 있다는 안도감과 함께 당황한 웃음으로 이어진다.

서구문화에서 이른바 '사적인 공간'이 얼마나 중요한가. 그 공간을 침해하는 것은 무례하고도 기분 나쁜 행위이다. 그러나 「눈 먼 빛」에서는 상황이 다르다. 한치 앞을 볼 수 없는 상황에서도 밝은 빛이 주는 묘한 흥분감과 함께 다가서는 타인의 존재에 의지하는 자신을 발견한다. "아이쿠, 지금 거꾸로 가고 계십니다."라든지 "출구가 어디에요?"라고 묻는 소리, 민망해하는 웃음소리는 유리방 안에서 자주 들린다. 여기서 자연스레 형성되는 공동체의 느낌은 밖으로 나온 뒤 안도감과

안토니 곰리, 「눈 먼 빛」, 2007년,
형광등, 물, 초음파 가습기, 저철분 강화유리, 알루미늄,
320×978.5×856.5cm, 런던 헤이워드갤러리 설치사진

함께 뒤따라 나오는 사람에게 향하는 미소로 이어진다. 그것은 친밀감의 경험이다. 비평가 앤 콜린Ann Colin은 앞서 살펴본 엘리아손의 작업에 대해 같은 지적을 했다.

> 엘리아손의 작업은 관람객을 유혹하고 그들이 금기를 잊도록 만든다. 작품은 관람객들이 서로 대화하고 반응할 수 있는 연극적 공간을 형성한다. 모든 층위로 다가갈 수 있고 해석이 가능한, 비정치적이면서도 집단적인 감정 체험을 가능케 하는 것. 이것은 모두를 위한 미술이다.[5]

그렇다면 이제 미술행위의 주도권은 관람자에게 전적으로 넘어간 것인가? 시각우위의 미술이 관람객의 위치와 시점, 감상의 틀을 제한하여 상정했다면, 시각 이외의 다양한 감각들을 수용하는 오늘날의 미술은 작품의 의미를 관람자의 감각과 경험에 전적으로 맡겨버린 것일까? 위에서 다룬 엘리아손의 경우와 마찬가지로 청각, 촉각, 후각, 미각 등 다양한 감각들을 수용하며 관람객의 오감에 호소하는 작가 앤 해밀턴을 비교하여 살펴보는 것은 오늘날의 미술을 보는 흥미로운 관점을 제시할 수 있다.

「레인보우 파노라마」, 2006-2011년,
덴마크 아로스 오르후스 미술관

「결핍과 과잉」, 1989년,
1센트 동전과 꿀, 양 등, 샌프란시스코 캡 거리 프로젝트 설치사진

내면의 몰입, '나'와의 소통

앤 해밀턴

—

앤 해밀턴Ann Hamilton, 1956년생은 미술가로서 정의내리기 힘든 작가이다. 사진과 비디오 작업, 직접 제작한 오브제는 물론이고 75만 개의 1센트 동전들, 14,000개의 인간과 동물의 치아, 4만 8000벌의 작업복 등 엄청난 양의 레디메이드와, 발견된 오브제found object들이 어우러져 만들어내는 건물 전체 규모의 설치작업이 공존한다.

더구나 작가의 설치에는 거의 대부분 사람이 포함되는데 작가 자신이 직접 퍼포머의 역할을 하는 것은 초기의 몇 작품에 그치고, 나머지 거의 모든 설치작품에는 작가가 고용한 도우미들이 각각 특정한 역할을 맡아 작품의 일부로 등장한다. 전시에서는 직접 보이지 않지만 작업의 설치를 돕는 기술자들과 조수들의 숫자는 프로젝트에 따라 여덟 명에서 수십 명까지 다양하다. 이런 해밀턴을 설치작가라고 하기에는 작품에서 퍼포먼스의 요소가 너무 강하고, 퍼포먼스 작가나 미디어 작가라 하기에는 미장센이 너무 강하다.

해밀턴 자신은 섬유예술과 조각을 전공했으며, 사진은 물론이요, 독학을 통해 비디오와 CD-ROM 제작에까지 표현영역을 넓혔다. 이런 시각적인 요소뿐만 아니라 그녀의 작품에는 소리와 냄새, 촉감이 동원되어 다양한 감각을 자극한다. 주목할 것은 이런 여러 가지 감각적 요소에도 불구하고 해밀턴의 작업은 명상적이고 내적이며 은밀하고 고립된 경험으로, 낭만주의나 향수nostalgia, 심지어는 종교적인 체험에까지 비견된다는 것이다.[1] 물질성과 시간성이 주를 이루는 해밀턴의 설치/퍼포먼스에서도 모더니스트 회화와 동일한 초월적 경험이 가능한

가? 해밀턴의 작업에 나타나는 다양한 감각의 자극이 오히려 몰입을 방해하는 각성awakening으로 작용하는 것은 아닌가?

인물의 시선 차단

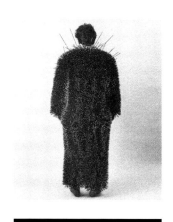

「알맞게 위치한」, 1984년
퍼포먼스 사진

PART III 감각으로 소통하다

● 타블로 tableau
타블로는 보통 캔버스나 종이에 그린 평면 그림을 말한다. 이와 달리 입체적인 작품에 대해 사용하는 용어는 오브제object이다.

해밀턴의 초기 작업에 나타나는 오브제들은 모두 인간의 신체를 바탕으로 제시된다. 「알맞게 위치한」은 이쑤시개를 촘촘히 박아 만든 바지 정장이다. 이것은 애초에 예일대 대학원 실기실에서 사진으로 촬영되었고, 몇 달 뒤 뉴욕의 프랭클린 퍼니스Franklin Furnace라는 대안공간에서 퍼포먼스에 사용되었다. 고슴도치를 연상시키는 날카롭게 곤두선 이쑤시개들은 보는 사람을 위협할 정도로 촉각적이며 도발적일뿐더러, 의상을 입고 있는 퍼포머의 동작을 제한한다. 실제로 프랭클린 퍼니스에서 해밀턴은 별다른 움직임 없이 한 시간가량 서 있었는데 작가가 숨 쉬는 것만으로도 이쑤시개들은 물결치는 떨림을 만들어냈고, 이를 경험한 작가는 자신이 "생동하는 외부의 무생물적인 내부가 되었다."고 회상했다.[2]

같은 해 선보인 「알려지지 않은 위치의 뚜껑」은 해밀턴이 『설치/타블로』●라고 명명한 시리즈의 시작이다. 해수욕장의 구넝요원들이 사용하는 높다란 흰 나무의자에 앉은 사람의 얼굴은 절반이상이 천장을 뚫어 만든 구멍 속에 들어 있다. 그 앞으로 놓인 나무로 만든 책걸상에 앉아 있는 인물은 책상에 몸을 기대고 팔과 머리를 모래더미 속에 파묻고 있다. 작가의 설명에 의하면 이는 두 가지 입장을 가리키는데 하나는 어쩔 수 없는 시선의 차단이요, 다른 하나는 의식적이고 의도적인 시선의 거부이다.[3]

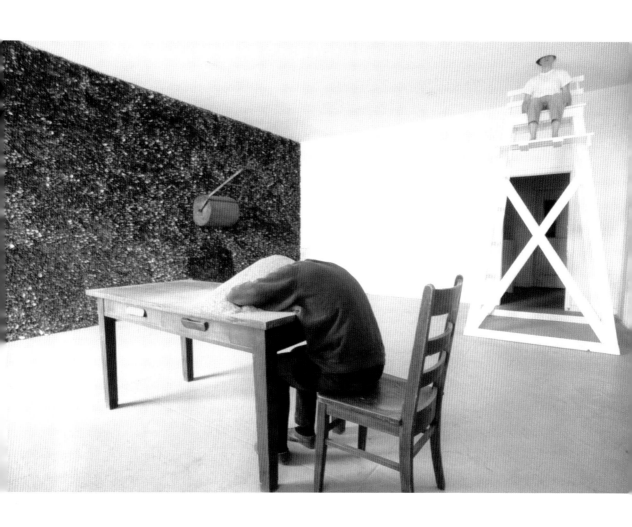

「알려지지 않은 위치의 뚜껑」, 1984년,
사다리, 모래, 테이블 등, 예일대학교 조소과 오픈하우스 설치사진

전全 감각을 불러들이다

해밀턴의 작업에서 매체는 시각 이외의 감각을 향해 보다 열려있다. 「정물」은 벨기에의 겐트 미술관에서 기획한 『가정 전시Home Show』의 일환으로 제작되었는데, 이는 열 명의 작가들이 전시공간이 되기를 희망한 가정집들에 직접 설치작업을 하는 프로젝트였다. 해밀턴은 한 조경업자의 거실을 맡았다. 원래 벽난로가 있던 벽 주변은 창문과 유칼립투스 나뭇가지로 채워졌다. 부패를 방지하고 살균작용이 있다고 알려진 유칼립투스는 특히 호흡기 질환과 감기치료에 효과가 있다는 오일로도 유명하다. 이에 더하여 작가는 창문에 가습기를 설치하고 그 안에 독특한 냄새를 지닌 감기 치료제 빅스Vick's Vapo-Rub를 넣었다.

감기약 냄새와 유칼립투스의 강한 향은 감기와 연관된 어린 시절의 기억을 상기시키고, 기억은 장소의 의미를 결정한다. 작가는 이렇듯 냄새를 통해 일상적인 거실을 예기치 않은 치유의 공간으로 바꿔놓았다.

소리 또한 해밀턴 작업에 중요한 요소이다. 작가가 즐겨 사용하는 비디오 프로젝션의 음향은 물론이고 설치에 사용된 오브제가 내는 소리나 바닥에 깔린 철판 위를 걷는 관람객들의 발소리, 작가가 틀어놓은 CD의 노래 등이 작품에 사용된다. 「정물」에서는 비제의 오페라 『카르멘』과 모차르트의 『마술피리』의 일부가 90분짜리 버전으로 사용되었다. 스피커는 건물의 바깥쪽 야외에 설치되어 소리가 멀리서 은은히 들리게 만들었다. 후각의 강한 자극과 더불어, 관람객들은 소리가 나는 방향을 따라 창밖을 기웃거리게 된다. 이때 소리와 냄새는 다분히 시각적 몰입을 방해하는 요소이다.

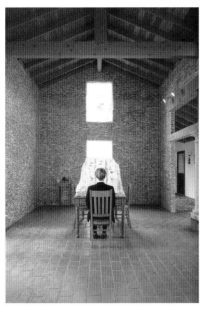

(위, 아래)「**정물**」, **1988년**,
유칼립투스 잎, 파라핀왁스, 테이블, 셔츠, 오페라 사운드, 기화기,
나뭇가지, 재, 캘리포니아 산타바바라 현대아트포럼 설치사진

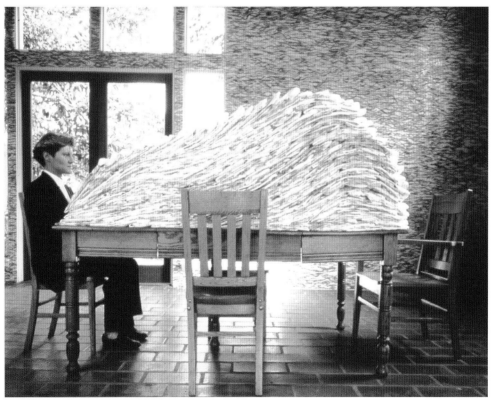

그렇다고 작품의 시각적 요소가 무시되는 것은 결코 아니다. 방 한가운데는 집주인이 식탁으로 사용하던 나무 테이블과 의자가 있다. 테이블 위에는 미리 세탁하여 약간 그을릴 정도로 다려서 소매와 깃 등 모서리 부분에 금박을 입히고 일일이 손으로 접어 차곡차곡 쌓아올린 800장의 흰 셔츠가 놓여 있다. 식탁 의자에 앉은 검은색 정장을 한 인물은 마치 보물이라도 보호하듯이 이를 지킨다. 종교의식의 제물처럼 경건하게 준비된 셔츠들과 이를 지키는 사람은 세탁과 다림질, 빨래개기 등의 반복되는 가사 노동을 제의적 의식으로 뒤바꾸었다.

사용된 오브제의 숫자로 말하자면 단연코 75만 개 이상의 1센트 동전이 사용된 「결핍과 과잉」을 들 것이다. 9.3×9.75미터의 넓은 공간을 가득 매운 것은 구리빛으로 물결치는 동전의 파도이다. 전시비용 8,000달러의 대부분이 바닥에 깔린 1센트 동전에 사용되었다. 이런 금속성의 파노라마는 꿀로 매개된다. 꿀은 동전의 사이사이로 스며들어 빈 공간을 메우고 동전들끼리 붙어 있게 하는 역할을 한다. 해밀턴에게 꿀은 물질의 고유한 특성을 변형시켜 새로운 물질을 만들어내는 연금술적 촉매이자 불확정성을 대표하는 매체이다.[4]

이런 스펙터클에 마음을 빼앗기는 것도 잠시, 동전의 바다 끝 편에는 우리에 든 양 세 마리가 알파파 풀을 뜯고 있다. 전시기간 동안 우리에 거주하는 양들은 먹고 마시고 배설한다. 반짝이는 동전의 바다가 이루는 장관에 어울리지 않게 마주한 것은 이런 냄새나는 동물들의 삶이다. 그리고 그 사이에 한 사람이 앉아 있다. 무릎에 흰 천을 두르고 꿀로 가득한 모자 속에 손을 담그고 있는 사람은 사물과 동물, 화폐경제와 생물경제를 매개하는 숙주 같은 존재이다.

한편, 해밀턴의 첫 상업갤러리 프로젝트였지만 상품으로서의 미술작품과는 거리가 멀었던 「욕설」에는 먹거리가 등장한

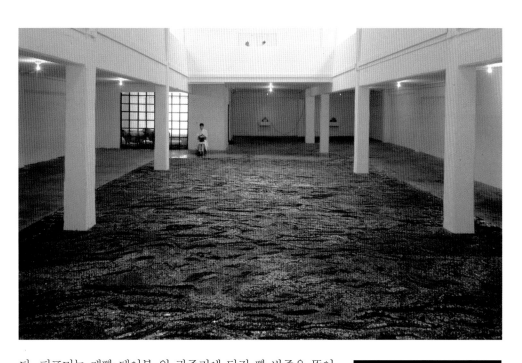

「결핍과 과잉」 설치사진

다. 퍼포머는 제빵 테이블 위 광주리에 담긴 빵 반죽을 뜯어 입에 물고는 잇자국을 낸 후 옆에 놓인 사람만한 크기의 바구니에 담는다. 바구니는 골동품 가게에서 구입한 것으로 관으로 사용되던 것이다. 기독교의 성찬의식에 비교되어 종교적인 의미로 해석되기도 하는 이 퍼포먼스에서 행위의 결과는 성찬식에서 말하는 그리스도의 몸(빵)을 통한 부활이라는 초월적 결과가 아니라 잇자국이라는 신체의 흔적으로 물화되어 나타났다. 인덱스index는 그 자체로 과거의 표시이자 부재의 징표이다. 성찬식을 통한 부활의 몸에 대한 믿음이 육체의 현존을 지향한다면 인덱스는 역으로 가장 물화된 부재, 죽음의 증거이다.

한편 행위(씹음)를 통해 재료(반죽)를 형태지우고 이를 생산(배설)하는 과정은 미술작품의 창작 과정과도 비견될 수 있다. 한데 작품에 대한 해밀턴의 설명에 따르면 이는 오히려 미술작품의 유통에 관한 것이다. 작가는 「욕설」에서의 먹고 뱉는 행위를 '소비와 혐오', '탐닉과 거부'로 표현되는 미술시장

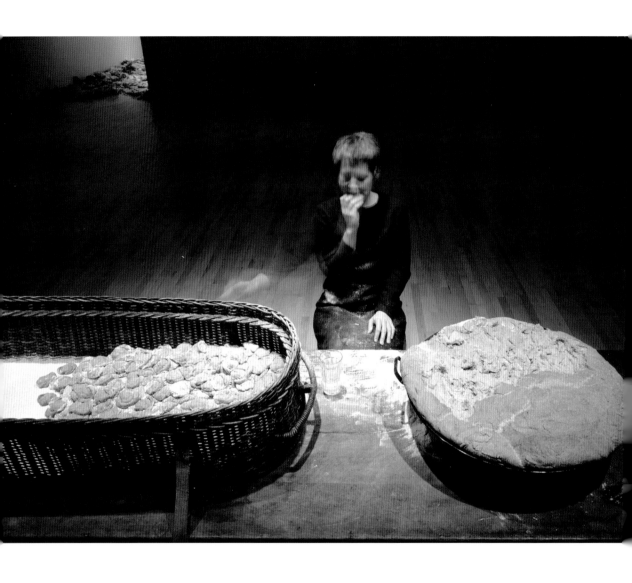

「욕설」, 1991년,
빵 반죽, 와인을 적신 흰색 천, 나무 테이블과 의자,
유리잔, 바구니, 오디오 등,
1991년-1992년 뉴욕 루버 갤러리 퍼포먼스 사진

의 성격을 드러내는 것이라고 설명했다.[5]

청각적 요소도 한몫을 한다. 「욕설」은 휘트먼의 시 "내 자신의 노래Song of Myself"와 "일렉트릭 바디The Body Electric"를 낭송하는 목소리를 동반한다. 갤러리 입구를 등지고 앉은 퍼포머를 향해 다가간 관람객들은 빵 반죽을 씹고 뱉는 퍼포머를 목소리의 주인공으로 오해하기도 한다.[6] 가까이 다가가 퍼포머의 행위를 확인하고서야 비로소 소리의 근원이 퍼포머가 아니라 벽에 숨겨진 스피커임을 알아차리게 된다. 여기서도 소리는 시각을 교란시킨다. 이처럼 소리는 해밀턴 작품에서 주요한 부분이다.

몸으로의 체험, 그 이름은 노동

같은 해 「알레프」의 전시공간인 MIT 공대의 리스트홀에는 기존의 카펫 위에 나무 구조물이 설치되고 그 위에 122×224센티미터 크기의 철판이 깔렸다. 관람객들은 민망할 정도로 큰 발자국 소리에 스스로의 움직임을 인식하며 갤러리를 배회하게 된다. 홀의 규모로 인해 소리의 울림 효과는 배가 되었다. 홀의 끝 쪽에 설치된 작은 비디오 모니터에서는 대리석 구슬을 입 안 가득 물고 있는 입이 클로즈업되고, 돌들이 부딪치며 나는 소음과 우물대는 웅얼거림이 들려온다.

'알레프'는 히브리어 알파벳 첫 글자의 발음이다. 의미가 아닌 음가로서의 소리를 대표한다. 비디오에 등장한 입속 가득한 구슬은 제대로 된 발화를 방해한다. 소리는 작업의 제목에서도 암시하듯 의미를 제외한 언어의 청각적 측면을 다루고 있다. 이런 다양한 감각들은 실시간으로 체험된다.

시간과 노동력은 앤더슨의 작품에서 단골로 등장하는 소재이자 실제 작업에서 요구되는 것이다. 「알레프」에는 얼굴을 비추는 네모난 거울의 중앙을 샌드페이퍼로 동그랗게 갈아내는 퍼포먼스가 행해졌다. 기다란 홀 한쪽 벽면을 가득 메운 것은 보스턴 공공도서관에서 마이크로필름을 만들고 처분한 헌 책들이다. 책들은 따로 짜놓은 장이 아닌 다른 책들에 기대어 스스로의 무게로 지탱하도록 쌓아올려졌다. 군데군데 캔버스 천으로 만들어 속을 넣은 허수아비가 가로로 누운 채 끼어 있다. 홀의 한쪽 끝에는 책상 위에 쌓아놓은 거울들의 중앙을 지워서 투명한 유리를 만드는 작업을 하는 사람이 앉아 있다. 전시가 진행되는 6주 동안 가운데가 동그랗게 벗겨진 거울/유리는 책상 한 귀퉁이에 쌓였다.

거울은 흔히 창문과 함께 회화의 메타포로 쓰인다. 이를 문지르는 행위는 거울을 닦아 더 잘 보이게 하려는 것과 다를 바 없다. 다만 여기서는 그런 닦음의 결과가 거울에 비치는 상을 더 또렷이 보이게 해 주는 것이 아니라 거울이라는 매체―유리의 뒷면에 은색 코팅을 입힌 것―의 맨 얼굴을 드러낸다. 거울의 상을 재현에 빗댄다면, 이를 제거하여 유리의 투명성을 보여주는 것은 재현되는 대상에 가려져 언제나 은폐되었던 매체를 드러내는 것이다.

「인디고 블루」에는 4만 8,000벌의 작업복이 등장했다. 이는 앤더슨과 십여 명의 조수들이 일일이 손으로 접어 쌓아올린 것이다. 미국 남부 찰스턴의 사적지를 기리는 전시 프로젝트의 일환으로 제작되었고, 전시공간은 원래 역마차를 보관하던 장소였으며 얼마 전까지도 자동차 수리공장으로 쓰이던 곳이었다. 장소에서 벌이던 업종이 주는 블루 컬러, 노동자 계급이라는 단서 이외에도 작품의 제목은 건물의 주소인 45 핀크니 가에 기인한다. '핀크니'라는 명칭은 18세기 찰스턴의 실존

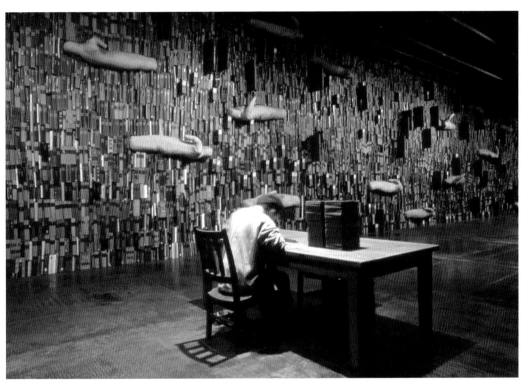

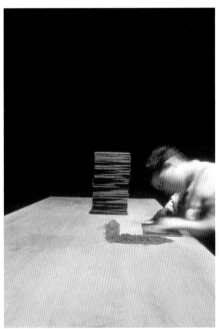

「알레프」, 1992년,
나무, 철, 책, 거울, 비디오, 오디오 등,
MIT 리스트 시각예술 센터 설치사진
–
「알레프」(거울을 사포로 갈아내는 장면)

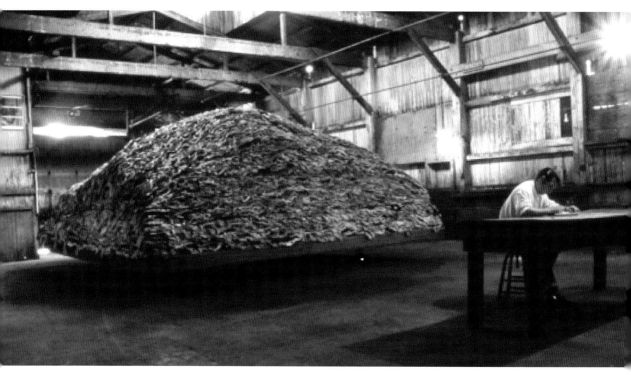

「인디고 블루」, 1991년,
파란 작업복, 철과 나무, 나무 테이블과 의자, 전구, 책, 지우개 등,
샌프란시스코 현대미술관

인물인 엘리자 루카스 핀크니Eliza Lucas Pinckney에서 비롯되었다. 핀크니는 1744년 인디고 블루라는 염료를 찰스턴을 통해 미국에 처음 들여온 인물이다.

해밀턴이 주문한 청색의 작업복들은 모두 중고품으로 인근 공장들의 폐업이나 인원감축으로 인해 못 쓰게 된 것들이었다. 실제로 오스왈드, 마가렛, 마이크 등 실존인물의 이름표가 수놓인 작업복들은 단순한 의복이라기보다는 하나의 인격체를 대변하는 느낌을 준다. 이런 작업복들을 쌓아올리는 일은 따라서 "시체를 뉘듯"7 조심스럽고 숙연한 작업이었다. 흡사 홀로코스트를 상기시키는 거대한 옷더미 너머로 어둑어둑한 창고의 끝부분에는 커다란 테이블에 청색 표지의 책을 펼치고 이를 침과 지우개로 지우는 남자가 보인다.

작가는 인근 중고서점에서 청색 표지의 책들만 골라서 구입했다. 책이 놓인 책상 역시 인근의 것으로, 과거에는 노예경매를 하던 장소였고, 현재는 야채도매를 하는 가게에서 빌려온 것이다. 볼펜을 지우는 딱딱한 지우개 끝에 침을 묻혀가며 열심히 한 줄 한 줄씩 글자를 문지르는 노동은 끊임없이 계속되고, 침과 지우개에 '밀려' 우툴두툴해진 책장의 표면에는 노동의 흔적이 물리적으로 남는다. 해밀턴에 의하면 이런 제스처는 "몸을 사용하여 역사를 다시 만드는 방식"으로 "기계 복제된 텍스트를 몸의 지표로 대체하는" 작업이다.8 반복되는 행위의 결과는 새로운 오브제의 생산이다. 작가는 사건이나 역사적 사실의 나열로 구성된 역사가 아니라 몸을 통한 경험으로 체험되는 역사에 주목하였고 이는 찰스턴 노동사의 변천을 몸으로 기리는 것이었다.

작업은 조그만 이층의 사무 공간까지 이어진다. 작가는 여기에 찰스턴의 주요 농작물인 콩을 담은 자루 60개를 걸어놓았다. 때마침 내린 비가 지붕을 타고 새어 들어와서 일부 자루

의 콩이 발아하고 자라나고 썩는 '생성과 소멸의 굴레'까지 재현되었다. 젖은 콩이 부풀면서 자루가 터지고 콩이 쏟아지는 일도 생겼다. 관람객들은 메주 띄우는 냄새의 경험과 함께 바닥에 콩이 와르르 떨어지는 소리를 덤으로 얻게 되었다. 이는 노예제도나 자본주의가 초래하는 대량해고 같은 어두운 역사에 걸맞은 효과를 자아냈다.

언어에 대한 공격, 시각의 박탈

한편 시각과 인식의 연결고리로서의 언어에 대한 앤더슨의 공격은 말과 텍스트 양측에서 동시에 이뤄진다. 앞에서 살펴본 「알레프」 모니터 속의 구슬로 채워진 입은 음성언어의 소통에 필수적 감각기관인 입과 귀를 물리적으로 방해함으로써 '말'을 차단하는 것이다. 언어는 오브제의 물리적 실체에 의해 좌절되고 소리는 의미를 상실한 채 흩어진다.

문자언어에 대한 공격은 보다 가혹하다. 앞서 「인디고 블루」에서 보았던 침과 지우개로 지우는 행위는 「트로포스」에서 인두로 텍스트를 지지는 행위로 이어진다. 트로포스는 그리스어로 영어 '굴성tropism, 여러 자극에 의해, 특정한 방향으로 식물이 휘어지는 운동'의 어원이다. 무엇에 대한 끌림일까? 자연채광이 좋은 소호의 디아트센터 전시실 바닥을 말갈기 털을 붙인 펠트 천을 연결해 덮었다. 머리카락을 연상시키는 털은 관람객들의 발이 가는 방향으로 감기고 쓰러진다. 희뿌연 빛이 쏟아지는 널찍한 전시장, 관람객의 시선은 전시장 왼편으로 관객을 등진 채 테이블에 앉아 있는 사람을 향한다. 열심히 책을 읽고 있는 듯 보이는 사람, 그의 등 뒤로 모락모락 피어오르는 한 줄기 연기

는 매캐한 타는 냄새이다. 마치 정독하며 줄을 긋는 것처럼 한 줄 한 줄, 퍼포머는 인두로 책 속의 글을 '지지고' 있다.

시각과 후각이 관람자를 테이블로 이끈다면, 청각은 창문 쪽으로 인도한다. 창문 하나 건너 하나씩의 프레임에는 모션 센서에 의해 작동되는 스피커가 붙어 있다. 관객의 움직임에 따라 반응하는 스피커에서는 『대중적 생각의 알파벳화The Alphabetization of the Popular Mind』의 구절이 불분명하게 흘러나온다. 이는 92년 「알레프」의 제작에도 영감을 주었던 해밀턴의 애독서이다. "오직 알파벳만이 '언어'나 '단어'를 창조할 힘을 가진다. 단어는 그것이 문자로 써지기 전에는 보이지 않기 때문이다. 역사 이전에는 오늘날 우리가 사전을 만들 때 쓰는 단음절이나 복합음절 같은 기호의 영역을 알지 못했다. 선사에서 지각할 수 있었던 언어의 기본단위는 오직 청각적인 윤곽만을 가졌다."[9]라는 구절이 말하듯 언어와 음성의 대립은 「알레프」와 「트로포스」의 공통분모이다.

텍스트를 낭송하는 사람은 실어증에 걸린 직업배우 톰 컬루Tom Curlew다. 더듬거리며, 망설이며 읽어내려가는 한 구절 한 구절의 음성은 파악하기 힘들고 내용은 불분명하다. 실어증은 뇌의 특정부분이 부상이나 질병에 의해 손상되어 오는 증세다. 언어를 구사할 때, 그 특정한 의미와 음을 제대로 연결시키지 못하는 것이다. 따라서 실어증에 걸린 배우의 낭송은 책에 인쇄된 활자를 글자 그대로 읽지 못하고 엉뚱한 단어나 관계없는 음으로 발음하곤 한다. 결과적으로 문장이 전달하는 뜻은 물론이고, 각 구절, 각 단어의 뜻은 청각적 윤곽마저 분별하기 힘든 불분명한 소리로 채워지거나 문맥을 위협할 정도로 부조리하다.

문자언어에 대한 '형벌'은 또 어떠한가. 해밀턴은 책장에 책의 제목이나 각 장의 제목이 전혀 적히지 않은 책들만을 골랐

「트로포스」, 1993-94년,
자갈, 콘크리트, 말의 털, 테이블과 의자, 책과 전기인두 등,
뉴욕 DIA 아트센터 설치사진

● 퍼포머의 재량

실제로 해밀턴은 퍼포머에게 책을 읽을 것을 부탁했다. 읽는 동시에 지지거나, 혹은 다 읽고 난 후 지지거나하는 과정의 디테일은 퍼포머 각자의 선택에 맡겼다.

다.• 퍼포머가 인두로 책장을 읽고 지지는 행위를 하는 동안 관객들이 어깨 너머로 퍼포머가 읽고 지지는 책이나 장의 제목을 보고, 텍스트에 가해지는 형벌을 그 책의 내용에 대한 것이라 오해하는 것을 막기 위함이었다. 정독에 비교할 만큼 꼼꼼한 인두질은 결국 독서를 통해 문자언어를 받아들임과 동시에 소멸시키고, 의미를 파괴하며, 책의 물리적 실체를 변형시켜 또다른 물리적 실체를 만드는 작업이다. 소리와 말의 구분이 청각적 윤곽의 유무에 있었다면, 시각적 윤곽을 박탈당한 글은 언어로서의 기능을 상실하고 냄새와 흔적 같은 물리적 실체로만 남는다.10

몰입과 각성 사이

「트로포스」의 퍼포머 역시 어깨너머로 자신의 작업을 들여다보거나 주변을 배회하는 관람자에게 무반응으로 일관한다. 앤더슨의 작품에서 사람은 행위를 하는 사물일 뿐, 결코 주체가 되지 않는다. 오브제나 동, 식물과 동등하게 작품의 일부로 자리할 뿐이다. 이들의 역할은 주어진 임무, 혹은 포즈를 실행하는 것이다. 주로 정적이거나 반복적인 동작으로 구성된 임무를 맡은 퍼포머는 관람자와 눈을 마주치거나 반응하는 상호작용을 하지 않고 오로지 자신의 일에 몰두해 있다.

관람자들의 시선을 튕겨내는 이런 작품의 성격은 퍼포머의 동작에 주목하기보다는 퍼포머를 포함한 주변이 제공하는 시각, 청각, 촉각, 후각의 다양한 자극을 따르도록 관람자의 관심을 분산시킨다. 아이러니는 이런 다양한 감각의 자극에 의한 배회에도 불구하고 시간이 흐를수록 작품의 경험이 외부의

「트로포스」에서 책을 인두로 지지는 퍼포머의 모습

물리적 요인에 대한 반응이라기보다는 관람자 내부의 변화로 인식된다는 것이다.

관람자가 작품의 경험을 통해 자신의 내부를 성찰한다는 것은 실은 모든 미술작품에 해당하는 얘기일 것이다. 관람객이 백지상태로 작품을 대하는 것이 아니라 각자의 사회적, 문화적, 시대적 맥락 안에서 인종과 성별, 계급의 조건에 따른 다른 '기억'들을 가지고 작품을 대하기 때문이다. 이런 개인적이자 사회적인 기억들은 주체를 형성하는 틀이 되고 미술작품을 감상하는 데도 하나의 전제조건이 된다. 그럼에도 불구하고 작품의 성격에 따라 어떤 미술작품은 관람객들 간의 소통을 꾀하거나 연회의 들뜬 기분conviviality11을 불러일으키고, 또 어떤 작품은 군중 속에서 관람하더라도 지극히 개별적이고 초월적인 만남을 전제하기도 한다. 무슨 차이일까?

자기성찰 같은 내면적인 반응은 후자의 경우 두드러지는데, 이때 몇 가지 전제조건이 필요하다. 그중 가장 기본적인 조건이 일대일의 감상, 즉 작품과 관람자의 개별적이고 직접적인 만남이다. 설치미술이나 퍼포먼스의 경우, 그 특성상 같은 공간 안에 있는 다른 관람객의 존재가 작품의 경험의 일부가 되어 사적인 감상은 방해받기 쉽다. 해밀턴의 설치/퍼포먼스도 이런 조건에서는 예외가 아니다. 한데 공간을 나누는 다른 관람객의 존재에도 불구하고 해밀턴의 작업에 대해 비평가들이 공통적으로 지적하는 것은 작품이 단 한 사람의 관람객을 위해 만들어진 것처럼 보인다는 점이다.

비평가 라인 쿡Lynne Cooke은 해밀턴의 작품은 혼자 관람하는 것이 가장 이상적인 경험이며, 이때 관람자의 경험은 "혼돈의 원형적 형태 속에 자신을 잃어버리고자 하는 깊숙한 충동"에서 비롯된다고 설명한다.12 이는 낭만주의 이후 추상미술까지 이어지는 감성인 숭고sublime의 성격과도 일맥상통한다.13

그렇다면 해밀턴의 설치/퍼포먼스의 관람자가 시각, 청각, 후각, 촉각 등 다양한 감각적 자극이 넘쳐나는 공간에서도 오히려 내적 성찰을 경험하는 이유는 무엇일까? 냄새나 소리, 촉감 등이 연상시키는 사적인 기억과 향수nostalgia, 역사, 신화 등 다양한 요인들에 의해 영향을 받는 것이다. 이런 내면의 몽상夢想을 통해 다른 관람객의 존재와는 상관없이 각 감상자들은 마치 교회에 모여 예배를 보는 사람들처럼 집단적이지만 개별적인 경험을 한다. 바로 이런 점들이 여러 비평가들로부터 해밀턴의 작업이 명상적이라는 평가를 받는 이유일 것이다.

흥미롭게도 작가는 청각, 후각, 촉각 등 시각 이외의 감각들이 동원되는 자신의 설치/퍼포먼스를 '활인화●'라 부른다.[14] 퍼포머들은 각자의 역할에 몰입하여 관람객과의 상호작용을 철저히 회피한다. 관람자의 입장에서도 작품의 감상은 내가 속한 지금, 여기의 공간과는 분리된 다른 세계의 모습과 마주하는 것이다. 관람자의 시선의 방향은 한 지점에 고정되는 회화의 경험이 된다. 그 지점에서 이루어지는 정지된 현재 속의 나와 작품의 만남은 곧 현재성의 경험이기도 하다.

이런 맥락에서 해밀턴의 설치/퍼포먼스는 모더니즘의 시각 중심주의를 와해시키는 타 감각들을 수용하고 시간과 공간의 제약 속에 존재하는 형태를 취하면서도 아이러니하게도 그 수용에 있어서는 회화의 관습을 따르고 있다.

● **활인화活人畵, tableau vivant**
활인화는 19세기에 유행하던 퍼포먼스 형태의 '살아 있는 그림'으로, 무대 위에서 퍼포머들이 마치 그림 속 인물들처럼 분장하고 회화의 구도 같이 위치를 잡아 정지된 포즈를 취하는 짤막한 공연이다. 유명한 고전회화들이 활인화의 주제로 많이 사용되었다.

올라푸어 엘리아손, 「보고 있는 스스로를 인지하다」, 2001년,
유리, 거울, 나무, 100×100×5cm, 카를스루에 ZKM 설치사진

에필로그

말할 나위 없이 시각은 미술에서 가장 중요한 감각기관이다. 선사시대부터 미술의 역사를 들여다보면, 미술의 역할이 초기 미술이 가지고 있던 주술이나 제의적 기능들에서 점차로 '작품'의 감상을 위주로 하는 시각적 전시기능으로 옮겨오는 것을 목격할 수 있다. 물론 단순히 보기만 하는 전시가 아니라 미술작품을 주문하거나 제작하는 사람들의 의도를 나타내거나 알리기 위한 효과적인 수단으로 사용되었음도 주지할 일이다. 작품에 담겨진 이런 '의미'들이 기피되고 순수하게 시각적인 교감이 추구된 것은 20세기에 들어서이고, 이런 시각적 순수성에 기초한 미술이론 자체가 일종의 도그마로 군림한 것의 대표적인 예가 2차 세계대전을 즈음하여 등장한 평론가 그린버그의 '모더니스트 회화론Theory of Modernist Painting'이었다.

그린버그의 '모더니스트 회화론'은 우리가 흔히 모더니즘이라고 정의하는 광의의 현대미술이 아니라 19세기 인상주의 이후로 나타나는 회화의 평면성에 대한 고찰에 기반을 둔 형식주의formalism적 분석으로, 작품 제작의 배경이 되는 역사나 문화, 작가나 감상자의 성별이나 인종, 국적, 당시의 사회현상이나 개인사 등의 회화 외적 영향을 모두 부정하는 '순수성'의 신화를 내세움으로써 이후 세대의 비평가들에게 비난의 표적이 되어왔다.

미술사학자 캐롤라인 존스Caroline A. Jones가 지적하듯이 모더니즘은 시각을 필두로 '감각의 관료화bureaucratization of the senses'를 주도했다. 이는 그린버그의 모더니스트 예술론이 그러하듯 각 감각들이 타 감각과 혼용되지 않은 순수하고 독자적인 경험을 추구하는 것이다. '손대지 마시오.'라는 안내문과 함께

방음과 방습, 방향제 등의 사용은 모더니즘의 화이트 큐브 공간을 시각만이 지배하는 공간으로 만들었고, 타 감각들은 과학기술에 의해 다듬어져 각각 그들의 고유영역으로 여겨지는 하이파이 서라운드 스테레오나 합성섬유, 인공향료나 인공감미료 등에서 극대화되었다.[1] 다양한 감각들이 미술에 다시 나타나게 된 계기는 미디어 아트의 등장이었다. 과학기술이 매개가 되어 이루어진 감각들의 데탕트détente는 순수성을 주장하던 미술에 '통합적 시각incorporated vision'의 길을 열어주었다.[2]

현대미술의 역사를 논하며 우리가 이른바 '포스트모던post modern'이라 부르는 징후들이 나타나면서 그린버그식의 순수성을 주장하는 미술의 장르들이 와해되었음은 이미 주지된 사실이다. 그러나 엄밀히 말해 이런 모던-포스트모던의 도식은 그린버그가 활동했던 미국의 현대미술을 중심으로 벌어진 양상이었다. 이를 마치 국제적이고 보편적인 전이인 것처럼 생각하는 것은 피해야 할 함정이다.

앞서 살펴본 엘리아손이나 해밀턴의 설치/퍼포먼스는 이런 시각중심주의 모더니즘에 종지부를 찍는 요소들로 구성되었다. 그러나 청각, 후각, 촉각, 시간성, 관람자 등 모든 포스트모던의 조건에도 불구하고 그 수용방식에 있어서 이 둘은 명백히 다르다.

해밀턴의 작품이 우리에게 주는 인상이 회화의 감상에서처럼 지극히 내면적이고 자기몰입석인 경험이 된다면 엘리아손의 작업은 집단적 감상과 관람자들 간의 소통의 장을 열어서 공동체의 느낌을 경험하게 한다. 집단적인 감정 체험과 소통을 가능하게 하는 미술작품, 이는 앞서 살펴본 '니콜라 부리오의 관계 미학'이 주장하는 미술의 사회적 역할이기도 하다.

이런 특별한 체험을 위해 엘리아손은 현실과 차단된 미술관의 아우라를 역이용하고 있다. 만약 우리가 「날씨 프로젝트」

의 인공태양을 디즈니랜드나 놀이동산 같은 상업적 오락시설에서 보았다면 그 느낌이 동일했을까. 미술관이라는 기관이 가지고 있는 권위와 금기의 선입견이 우선해야 관람객들이 느끼는 해방감이나 일탈감이 상대적으로 커지게 된다는 점은 이미 「날씨 프로젝트」의 대중적 인기에서 증명되었다. 그렇다면 엘리아손의 작업은 종래 화이트큐브로서의 미술관이 가지고 있던 기능을 21세기형으로 새롭게 탈바꿈시키는 촉매제의 역할을 하는 것은 아닌가.

우리 시대의 미술관은 후기자본주의 시대가 보여주는 다양한 미디어로 들어찬 상업적인 환경에서는 느낄 수 없는 것을 제공하는 공간으로서 기능한다. 일상에서는 무심하게 지나치고 마는 시각적 선입견들이나 비판의식 없이 소비되는 다양한 이미지들은 이제 미술관이라는 특별한 공간에서의 집단적 체험과 거기서 형성되는 특수한 공동체적 교류를 통해 새롭게 인식된다. 이렇듯 우리를 둘러싼 시지각적 환경을 새롭게 환기시키고 '본다.'라는 행위에 대한 자각과 인식을 높이는 것은 미술관이 지향하는 새로운 역할이 된다.

개인적인 일탈의 차원을 넘어서 집단적으로 경험되는 '공동체적 체험'은 소통의 즐거움을 환기시키며 예술이 사회적으로 소비되는 것을 재확인해준다. 일각에선 이런 공동체적 경험을 후기자본주의사회 이데올로기에 만연한 순응주의에 도전하는 것으로 해석하는 비평가도 있다. 작품이 전시되는 장소를 고려해볼 때, 이는 곧 이데올로기를 전파하는 기관으로서의 미술관의 역할과도 직결되는 문제이다.[3]

한 사회의 문화적 가치는 역사와 정치, 경제를 포함한 다양한 삶의 방식을 반영한다. 그 문화적 가치의 총체성을 보여주는 장으로서 미술관이 그가 속한 사회의 이데올로기를 심어주는 기관의 역할을 한다는 것은 어쩌면 당연한 이야기이다. 따

라서 전시를 통해 미술관이 전달하는 이데올로기는 그것을 보는 관람자의 자기정체성 형성에도 영향을 미친다. 우리는 전시된 작품을 보면서 배우고, 감동을 받아 찬사를 보내거나 혹은 거기에 도전하고 비난하는 등의 방식으로 이데올로기를 체화한다.

　새로운 자본주의의 산업으로 문화가 떠오르기 시작한 것은 이미 오래되었다. 미술관은 안으로는 역사 속에 박제된 유물 전시실 혹은 아방가르드의 시체안치소라는 오명을 씻어야 하고, 밖으로는 상업방송이나 영화 등 대중문화의 여러 미디어들, 관광상품, 쇼핑몰, 놀이동산 같은 다양한 경쟁자들과 상대해야 하는 처지에 있다. 스펙터클의 홍수 속에서 미술관 내의 스펙터클은 그다지 새로운 '오락거리'는 아닐 것이다. 그러나 오늘날 미술관의 자기변모에 엘리아손이나 다른 공동체적 체험을 지향하는 작가들이 기여하는 바는 분명히 있다. 관람자의 적극적인 참여와 소통은 대중매체에 의해 만연하는 이데올로기의 무비판적 수용이 아닌 자발적인 인식에 기반한 비판의식을 생성에 도움이 된다.

　엘리아손이 지적하듯, "보고 있는 스스로를 인지하고seeing oneself seeing" 실천하는 관람객들은 인식과 감각의 극대화를 이끌어낸다. 또한 물리적, 신체적으로 작품과 소통하며 변화하는 환경이 만들어내는 상황에 부응한다. 뿐만 아니라, 다른 관람객과의 소통을 통해 자기 정체성의 많은 부분이 주체가 아닌 타자에 의존하고 있다는 사실을 깨닫는다. 그것은 능동적이며 창조적인 행위를 촉발시키며 진정한 의미의 상호주체intersubjectivity를 경험하는 일이다.

　오늘날 상업주의에서 자유로우면서 이런 상호주체를 경험할 수 있는 공간은 흔치 않다. 미술관이 그 역할을 얼마나 잘 감당할 수 있는가는 아직 속단할 일은 아니다. 엘리아손 역시

미술관에 그 책임을 떠맡기지는 않는다. 그의 전시제목 『테이크 유어 타임TAKE YOUR TIME』에서 보이듯 관건은 작품을 보는 "당신의" 공간과 시간에 있다. 그것을 어떻게 사용하든 오로지 관람객 개개인에게 그 책임과 몫이 돌아간다. 작가는 늘 그렇듯이 체험의 장을 열어줄 뿐이다. 이제 선택은 관람객의 몫으로 남는다.

20세기 후반 이후, 많은 작품들이 탈모더니즘을 기치로 걸고 모더니즘이 추구하던 가치들을 부정하는 것으로 작업의 화두를 삼았다. 이제 반세기를 넘긴 지금, 모더니즘에 반하기 때문에 당위성을 갖던 포스트모더니즘의 주장들은 그 역사적 위치가 주는 의의를 부여잡기에 급급해 보인다. 같은 맥락에서 이제 탈脫시각중심주의라는 전략만으로 작품의 의미를 충족할 수 없다.

오늘날의 미술작품이 관람자에게 줄 수 있는 경험은 어떤 것인가. 그것이 공동체적인 체험이냐, 관람자 내면의 성찰을 이끌어내는 경험이냐를 구분하여 어느 것이 우리시대의 미술이냐를 결정짓는 것은 중요하지 않다. 피부를 매개로 하여 몸의 안과 밖이 '나'라는 한 몸을 이루듯이, 미술의 경험 역시 관람자의 외부와 내면 모두에 걸쳐 있기 때문이다. 모든 감각은 내부와 외부를 연결하며 세상을 향해 열려 있다. 이는 나를 내보이고 세상을 담는 미술의 역할을 새삼 상기하게 한다.

주(注)

Part. I 미술은 아직도 '보는 것' 일까?

1 Jacques Derrida, "The Parergon," *The Truth in Painting*, trans. Geoff Bennington, Chicago: The University of Chicago Press, 1987, pp. 65-81 참고.

2 Jonathan Crary, *Techniques of the Observer: On Vision and Modernity in the Nineteenth Century*, Cambridge, MA: The MIT Press, 1995, p. 27; 『관찰자의 기술: 19세기의 시각과 근대성』(임동근, 오성훈 외 옮김, 문화과학사, 2001)의 2장 "카메라 옵스큐라와 그 주체" 참조.

3 René Descartes, "Optics," *The Philosophical Writings of Descartes, vol. 2*, trans. John Cottingham et al. Cambridge: Cambridge University Press, 1985, p. 24.

4 *Ibid.*, p. 21.
데카르트에 관한 논의는 *Cathryn Vasseleu, The Textures of Light: Vision and Touch in Irigaray, Levinas and Merleau-Ponty*, London: Routledge, 1998, p. 4 참고.

5 René Descartes, *Op. cit.*, p. 63; Nicholas Mirzoeff, *An Introduction to Visual Culture*, p. 43 참고.

6 Martin Jay, "Scopic Regimes of Modernity," *Vision and Visuality*, p. 4.

7 *Ibid.*, p 5

8 *Ibid.*, p. 11.

9 *Ibid.*, pp. 34-40.
네덜란드 정물화에 대해서는 Svetlana Alpers, *The Art of Describing: Dutch Art in the Seventeenth Century*, Chicago: University of Chicago Press, 1983, p. 44 참고.

Part. II 감각을 깨우다
1 바라보기

1 Lilla Cabot Perry, "Reminiscences of Claude Monet from 1889 to 1909," *American Magazine of Art* (March 1927), p. 120; John House, *Impressionism: Paint and Politics*, New Haven: Yale University Press, 2004, pp. 148-149에서 재인용.
인상주의의 붓질에 대한 논의는 존 하우스의 책 5장, "Making a Mark: The Impressionist Brushstroke" 참고.

2 생리학적 시각에 관한 논의들은 Jonathan Crary의 "Modernizing Vision," in *Vision and Visuality*, pp. 34-40과 "주관적 시각과 감각의 분리" in 『관찰자의 기술: 19세기의 시각과 근대성』 참고.

3 Jonathan Crary, "Modernizing Vision," *Ibid.*, p. 35.

4 Robert Delauney, "On the Construction of Reality in Pure Painting," (1912) in *Art in Theory 1900-1990: An Anthology of Changing Ideas*, ed. Charles Harrison and Paul Wood, Oxford: Blackwell, 1992, pp. 153-154.

5 Hal Foster et al., *Art Since 1900: Modernism, Antimodernism, Postmodernism*, 배수희 외 옮김, 『1900년 이후의 미술사』, 세미콜론, 2007, p. 122 참고.

6 사각형의 한계는 캔버스의 형태를 의미한다. [역주] Clement Greenberg, "After Abstract Expressionism," *Art International VI*, no. 8 (October 1962), p. 30, reprinted in *Clement Greenberg: The Collected Essays and Criticism vol. 4*, ed. John O'Brian, Chicago: University of Chicago Press, 1993, p. 131.

7 Clement Greenberg, "Modernist Painting," in *Clement Greenberg: The Collected Essays and Criticism, vol. 4*, p. 89.

8 이에 관한 논의는 Max Kosloff, "American Painting During the Cold War" (1973)과 Eva Cockroft의 "Abstract Expressionism, Weapon of the Cold War" (1974), *Pollock and After: the Critical Debate*, ed. Francis Frascina, New York: Harper & Row, 1985, pp. 107-134 참조.

9 Maurice Merleau-Ponty, *The Primacy of Perception*, ed. James M. Edie, Northwestern University Press, 1964, pp. 162-163; 오병남 옮김, 『현상학과 예술』, 서광사, 1983, p. 291.

10 James Meyer, *The Genealogy of Minimalism: Carl Andre, Dan Flavin, Donald Judd, Sol Lewitt and Robert Morris*, Ann Arbor: UMI Press, 1995, p. 226.
이 장에서 미니멀리즘에 관한 논의는 이지은, 「미니멀리즘의 인간형태주의 논쟁」, 『미술사학보』 24권, 미술사학연구회, 2005의 일부를 수정, 보완하였다.

11 Donald Judd, "Specific Objects," *Complete Writings 1959-1975*, Nova Scotia: The Press of the Nova Scotia College of Art and Design, 1975, pp. 182-184.

12 *Ibid.*, pp. 181-182.

13 *Ibid.*, p. 183.

14 유럽미술과의 관계에 대해서는 Bruce Glaser의 인터뷰 "Questions to Stella and Judd," ed. Lucy R. Lippard in *Minimal Art: A Critical Anthology*, ed. Gregory Battcock, New York: E.P. Dutton & Co. Inc, 1968, pp. 150-155 참조.

15 Donald Judd, "Claes Oldenburg," *Complete Writings 1959-1875*, p. 191.

16 Robert Morris, "Notes on Sculpture," *Artforum, vol. 4*, no. 6 (February 1966); *Continuous Project Altered Daily: The Writings of Robert Morris*, Cambridge: MIT Press, 1993, p. 6에 재수록.

17 Robert Morris, "Notes on Sculpture, Part 2" (October 1966), *Ibid.*, p. 15.

18 *Ibid.*, pp. 15-16.

19 Michael Fried, *Absorption and Theatricality: Painting and Beholder in the Age of Diderot*, Chicago: University of Chicago Press, 1980, pp. 92-105 참고.

20 Michael Fried, "Art and Objecthood," *Minimal Art: A Critical Anthology*, p. 128.

21 모리스는 동료 미니멀리스트 로버트 스미스슨Robert Smithson에게 에렌츠바이크의 책을 소개받았다. 스미스슨과 모리스에 대한 에렌츠바이크의 영향에 대해서는 Eugenie Tsai, *Robert Smithson Unearthed: Drawings, Collages, Writings*, New York: Columbia University Press, 1991, p. 103; Caroline A. Jones, "Post-Studio/ Postmodernism: Robert Smithson and the Technological Sublime," *Machine in the Studio: Constructing the Postwar American Artist*, Chicago: University of Chicago Press, 1996을 참조할 수 있다.

22 Rosalind Krauss, *Passages in Modern Sculpture*, Cambridge: The MIT Press, 1977, p. 267.

23 비록 베르그송 자신은 영화가 시간의 흐름을 왜곡한다고 비판하기도 했지만 시각작용과 영화적 장면에 대한 유사성은 그의 글 곳곳에서 발견된다. Henri Bergson, *Matter and Memory*, London: George Allen and Unwin, 1896 참고.

24 Ricciotto Canudo, "Naissance d'un sixième art," *Les Entretiens idéalistes* (Paris, 25 October 1911)에는 제6의 예술로 소개되었고, "L'Esthétique du septième art," *L'Usine aux images*, Paris: Etienne Chiron, 1926, pp. 13-26 에서는 제7의 예술로 소개되었다.

25 A. L. Rees, *A History of Experimental Film and Video: from the canonical avant-garde to contemporary British practice*, London: BFI publishing, 1999, pp. 20-28.
이 장에서 미술가들의 영화에 관한 논의는 이지은, 「시각과 이성에 대한 도전: 1920 년대 프랑스를 중심으로 본 미술가들의 영화」, 『서양미술사학회 논문집』 제26집, 사회평론, 2007의 일부를 수정, 보완하였다.

26 더 정확한 정황은 차라가 만 레이에게 그의 이름이 적혀있는 행사프로그램을 내밀면서였다. 프로그램에는 만 레이의 이름이 다다 영화제작자로 표기되어 있었다. Man Ray, *Self Portrait*, Boston: Brown and Co., 1963, p. 260.

27 Rudolf E. Kuenzli, *Dada and Surrealist Film*, Cambridge: The MIT Press, 1996, p. 5.

28 Fernand Léger, "A Critical Essay on the Plastic Quality of Abel Gance's Film The Wheel," (1922) in *Functions of Painting*, trans. Alexandra Anderson, ed. Edward F. Fry, New York: Viking Press, 1965, pp. 20-21.

29 Fernand Léger, "Film by Fernand Léger and Dudley Murphy, Musical Synchronism by George Antheil," *Little Review* (Autumn-Winter 1924-25), pp. 42-44; *Ibid.*, p. 39에서 재인용.

30 Fernand Léger, "Ballet Mécanique" (ca. 1926) in *Functions of Painting*, p. 51.

31 Dalia Judovitz, "Anemic Vision in Duchamp: Cinema as Readymade," *Dada/Surrealism*, no. 15 (1986), rpt. in *Dada and Surrealist Film*, p. 50.

32 Elliott Stein, "Film Notes," *Avant-garde: Experimental Cinema of the 1920s and 30s*, Kino on Video, 2005; Katrina Martin, "Marcel Duchamp's Anemic Cinema," *Studio International*, 189/973 (Jan.-Feb. 1975), pp. 53-60 참고

33 Robert Lebel, *Marcel Duchamp* (Paris, 1959), New York: Paragraphic Books, 1967, p. 69.

34 Allan Kaprow, "The Legacy of Jackson Pollock," *ARTnews* 57:6(1958), pp. 24-26.

35 *Ibid.*, pp. 55-57.

36 Thomas McEvilley, "Art in the Dark," in *Artforum, vol. 12* (summer 1983), pp. 63-64.

37 Thomas Crow, *The Rise of the Sixties: American and European Art in the Era of Dissent*, New York: Harry N. Abrams, 1996, p. 122.

38 Li Zhao, *Tang goushi bu*, Shanghi: Gudian wenxue chubanshe, 1957, p. 17; trans. Amy McNair, *The Upright Brush: Yan Zhenqing's Calligraphy and Song Literati Politics*, Honolulu: University of Hawaii Press, 1998, p. 22. 장슈의 흥미로운 예를 알려준 보스턴 대학의 Qianshen Bai 교수에게 감사드린다.

39 「질 회화」에 관련된 당시 뉴욕 전위 미

술계의 반응은 구보다 시게코, 『나의 사랑 백남준』, 이순, 2010, pp. 102-105 참조.

40 Julia Kristeva, *Powers of Horror: An Essay on Abjection*, trans. Leon S. Roudiez, New York: Columbia University Press, 1982 참고.

41 Carolee Schneemann, "Eye Body" (1963) in *More than Meat Joy: Complete Performance Works and Selected Writings*, ed. Bruce McPherson, New York: Documentext, 1979, p. 52.

42 나우먼, 「윌로비 샤프와의 인터뷰」 (1971), Tracey Warr ed., 심철웅 옮김, 『예술가의 몸』, p. 79에서 재인용.

43 Amelia Jones, *Body Art: Performing the Subject*, Minneapolis: University of Minnesota Press, 1998, p. 14.

44 Laura Mulvey, "Visual Pleasure and Narrative Cinema," *Visual and Other Pleasures*, Bloomington: Indiana University Press, 1989, pp. 14-26.

45 Craig Owens, "The Medusa Effect, or, The Specular Ruse," *Beyond Recognition: Representation, Power, and Culture*, Berkeley: University of California Press, 1992, pp. 196-198.

46 *Ibid.*, p. 198.

47 자세한 내막은 Amelia Jones, *Body Art: Performing the Subject*, p. 287, n. 39 참조.

48 Lea Vergine, *Body Art and Performance: The Body as Language*, Milan: Skira Editore, 2000, p. 19; 이지은, 「욕망하는 몸: 매튜 바니의 〈크리매스터 5〉」, 『현대미술사연구』 15집, 눈빛, 2003 참고.

49 Judith R. Kirshner, Vito Acconci, *A Retrospective: 1969 to 1980*, Chicago: Museum of Contemporary Art, 1980, p. 15.

50 Amelia Jones, *Op. cit.*, p. 120, 151 참고.

51 현대 사진 박물관의 니키 리 웹페이지

2 들어보기

1 Walter Pater, *The Renaissance: Studies in Art and Poetry*, ed. Donald L. Hill, Berkeley: University of California Press, 1980, p. 106.

2 "Some Memories of Pre-Dada: Picabia and Duchamp," *The Dada and Painters and Poets: An Anthology*, ed. Robert Motherwell, New York: Hall, 1981, p. 256; Douglas Kahn, *Noise, Water, Meat: A History of Sound in the Arts*, Cambridge: The MIT Press, 1999, p. 105에서 재인용.

3 음악과 현대미술의 관계에 대한 논의는 본 저자도 발표자로 참여한 2009년 11월 서양미술사학회 추계학술심포지엄 〈모던 아트와 음악〉에서 본격적으로 다뤄진 바 있다. 마순영, 「모네의 연작회화와 드뷔시의 인상주의 음악에서의 자연」; 강영주, 「폴 클레: 음악의 구조를 이용한 회화의 다차원성 추구」; 윤희경, 「쇤베르크의 무조음악과 칸딘스키의 추상」, 『서양미술사학회 논문집』 제31집, 2009를 참조할 수 있다.

4 Wassily Kandinsky, "Whither the 'New' Art?" (1911), *Complete Writings on Art, vol. 1*, eds. Kenneth C. Lindsay and Peter Vergo, Boston: Hall, 1982, p. 101.

5 Mel Gordon, "Songs from the Museum of the Future: Russian Sound Creation (1910-1930)," *Wireless Imagination: Sound, Radio, and the Avant-garde*, eds. Douglas Kahn and Gregory Whitehead, Cambridge: The MIT Press, 1992, p. 203.

6 Wassily Kandinsky, "On the Spiritual in Art" (1912), *Op. cit.*, p. 155.

7 Piet Mondrian, "The Manifestation of Neo-Plasticism in Music and the Italian Futurists' Bruiteurs" (1921), *The New Art-The New Life: The Collective Writings of Piet Mondrian*, ed.&trans. Harry Holtzman and Martin S. James, Boston: Hall, 1986, p. 153.

8 *Ibid.*, p. 155.

9 20세기 초 미술과 영화에 대한 논의는 저자의 논문 「시각과 이성에 대한 도전: 1920년대 프랑스를 중심으로 본 미술가들의 영화」, 『서양미술사학회 논문집』 제26집, 사회평론, 2006, pp. 142-161 참조.

10 바이킹 에겔링의 「대각선 심포니」 영상

11 에겔링에 대한 논의는 William Morits, "Restoring the Aesthetics of Early Abstract Films," *A Reader in Animation Studies*, ed. Jayne Pilling, Sydney: John Libbey, 1997, pp. 221-227을 참조.

12 Roger Manvell, *Experiment in the Film*, London: Grey Walls Press, 1949, p. 223.

13 한스 리히터의 「리드머스 21」 영상

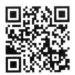

14 Craig Adcock, "Marcel Duchamp's Gap Music," *Wireless Imagination: Sound, Radio, and the Avant-Garde*, pp. 105-130 참고.

15 Marcel Duchamp, *Notes*, ed.&trans. Paul Matisse, Paris: Centre National d'Art et de Culture Georges Pompidou, 1980, p. 183.

16 마르셀 뒤샹의 「오차 음악」

17 Anne d'Harnoncourt and Kynaston McShine, *Marcel Duchamp*, exh. cat., New York: Museum of Modern Art, 1973, pp. 264-265 참고.

18 Alan Licht, *Sound Art: Beyond Music, Between Categories*, New York: Rizzoli, 2007, p. 142.

19 라울 하우스만의 소리시 「fmsbw」

20 쿠르트 슈비터스의 「원음소나타」 영상

21 *Ibid.*, p. 142.

22 Craig Adcock, *Op. cit.*, p. 119 참고.

23 Richard Hülsenbeck, *The Dada Almanac* (1920), ed. Malcolm Green, London: Atlas Press, 1993, p. 20.

24 가장 중요한 선언문 몇 가지만 예로 들자면 다음과 같다. "미래주의 회화: 기법에 관한 선언"(1910), 보치오니, 발라, 카라, 루솔로, 세베리니 공동선언, 보치오니의 "미래주의 조각의 기법에 관한 선언"(1912), 사진작가 브라갈리아의 "미래주의의 사진역학"(1912), 바릴라 프라텔라의 "미래주의 음악 선언"(1912), 루솔로의 "소음의 예술"(1913), 건축가 안토니오 산텔리아의 "미래주의 건축에 관한 선언"(1914) 등이다.

25 A. L. Rees, *A History of Experimental Film and Video: From the Canonical Avant-Garde to Contemporary British Practice*, London: BFI publishing, 1999, p. 28.

26 Luigi Russolo, "The Art of Noises: Futurist Manifesto," *Audio Culture: Readings in Modern Music*, eds. Christoph Cox and Daniel Warner, New York: Continuum, 2004, p. 12.

27 Richard Hülsenbeck, "En Avant Dada" (1920), *The Dada and Painters and Poets: An Anthology*, ed. Robert Motherwell, New York: Hall, 1981, p. 25; 루솔로의 영향력에 대한 자세한 논의는 Douglas Kahn, *Noise, Water, Meat: A History of Sound in the Arts*, pp. 56-57 참조.

28 Jacques Attali, *Noise: The Politics of Economy of Music*, p. 3.

29 존 케이지의 「4'33"」 영상

30 Jacques Attali, *Ibid.*, pp. 162-163.

31 「4'33"」에서 침묵을 사용한 것에 관한 탄생 비화는 Peter Gena and Jonathan Brent eds. *A John Cage Reader*, New York: Peters, 1982, pp. 169-170 참고.

32 동양사상의 영향과 관련하여 Stephen Montague, "John Cage at Seventy: An Interview," *American Music* (Summer 1985), p. 213 참고.

33 John Cage and Daniel Charles, *For the Birds*, Boston: Marion Boyars, 1981, p. 105; Douglas Kahn, *Op. cit.*, p. 171에서 재인용.

34 쿠마라스와미의 영향에 관해서는 Douglas Kahn, *Op. cit.*, p. 167, 170 참고. 여기에서 칸은 쿠마라스와미 역시 순수한 인도철학의 견지에서가 아니라 토마스 아퀴나스 등 기독교 신비주의의 영향을 받았다고 주장한다.

35 벤자민 패터슨의 「종이음악」 영상

36 조지 브레히트의 「흘리기 음악」 영상

37 벤자민 패터슨의 「더블베이스를 위한 변주곡」 영상

주(注)

38 장 뒤뷔페의 「비옥한 대지」

39 Mildred Glimcher, *Jean Dubuffet: Toward an Alternative Reality*, New York: Pace Publication Inc, 1987, p. 4.

40 Alan Licht, *Op. cit.*, p. 11. 같은 해 바르셀로나 현대미술관에서 전시된 『소닉 프로세스: 소리의 새로운 지형 Sonic Process: A New Geography of Sounds』나 2004년 오픈한 파리 퐁피두 센터의 전시 『소리와 빛Sons et Lumiers: 20세기 미술에서의 소리의 역사』 역시 이런 맥락에서 소리의 미술사적 의의에 대한 조명이라 할 것이다.

41 *Ibid.*, p. 45.

42 *Ibid.*, p. 117.

43 *Ibid.*, p. 75.

44 더글러스 홀리스의 「사운드 정원」 영상

45 수잔 필립스의 「잃어버린 반영」

46 Alan Licht, *Op. cit.*, p. 203.

47 Christian Marclay interviewed by Jason Gross (March 1998), *Perfect Sound Forever*(online music magazine) 참조.

48 크리스찬 마클레이의 「재활용된 레코드들」 음악과 퍼포먼스 영상

49 이브 클랭의 「단음교향곡–침묵」 퍼포먼스 영상

이것은 누드모델들을 기용하여 IKB(International Klein Blue) 페인트를 몸에 묻히고 바닥에 놓인 캔버스에 찍어내는 「인체측정」 퍼포먼스에 사용되었고, 영화 몬도카네(Mondo Carne)에도 소개된 바 있다.

50 헤르만 니치의 「122 행위」 퍼포먼스 영상

51 재닛 카디프의 「잃어버린 목소리, 사례 연구 B」 웹페이지

52 존 레넌과 오노 요코의 「미완성 음악 1번: 두 처녀들」

53 오노 요코의 「걱정마, 교코」

54 오노 요코의 「왜」

55 Bill McAllister, "Togetherness: Mr. and Mrs. Lennon's Latest Records," *Record Mirror*, London, 1970, p. 5; *Yes Yoko Ono*, exh. cat. Japan Society, New York: Harry N. Abrams, 2000, p. 242.

56 오노 요코의 『파리』 사운드 트랙

57 오노 요코의 「양양」

58 오노 요코의 「키스, 키스, 키스」

59 오노 요코의 「살얼음판 걷기」

60 노 웨이브 밴드와 머드 클럽에 관한 설명은 Wikipedia 'Mudd Club' 참조.

61 비-52의 「록 로브스터」 영상

62 로리 앤더슨의 「오 슈퍼맨」

63 로리 앤더슨의 「개 산책시키기」

64 Roselee Goldberg, *Laurie Anderson*, New York : Harry N. Abrams, Inc., 2000, pp. 11, 91-92.

65 매스미디어와의 연계활동이 두드러진 작가로 키아누 리브스 주연, 소니픽처스가 배급한 영화 〈Johnny Mnemonic〉(1995)을 제작한 로버트 롱고(Robert Longo)가 있으며, 〈Basquiat〉(1996), 〈Before the Night Falls〉(2000), 〈The Diving Bell and the Butterfly〉(2007) 등 6편의 영화를 제작한 줄리안 슈나벨(Juilan Schnabel)은 칸 영화제와 아카데미 영화제에 노미네이트되었다. 그 밖에도 롱고의 록 밴드 활동과 장-미셸 바스키아가 멤버로 있던 소음음악 밴드 그래이(Gray), 슈나벨의 노래 앨범 『Every Silver Lining Has a Cloud』(1995), 사진작가 제프 월(Jeff Wall)과 함께 밴쿠버 뉴웨이브 밴드를 결성했던 비디오 작가 로드니 그레이엄(Rodney Graham)의 레코드 발표(1999년 이후 무려 다섯 차례나 발표) 등 90년대 이후 미술가들의 음악 활동 또한 더이상 그다지 색다른 일이 아니다. Alan Licht, *Op. cit.*, pp. 198-199 참고.

66 앤더슨은 사진을 '찍는shooting' 행위는 강압적이며 공격적인 행위라고 기술하였다. Roselee Goldberg, *Laurie Anderson*, p. 41. 「Object/Objection/Objectivity」은 1975년 미술평론가이자 여성운동가인 루시 리파드가 기획한 페미니스트 전시 『C7500』에 소개되었다.

67 Tom Johnson, "Laurie Anderson at the Holly Solomon Gallery," *The Voice of New Music: New York City 1972-1982. A Collection of Articles Originally Published in the Village Voice*, Eindhoven : Het Apollohuis, 1989, p. 272.

68 플럭서스 멤버 Ben Vautier는 중고 싱글레코드에 자신의 레이블을 넣어 작품화했으며, 76년에는 Jack Goldstein이라는 미술가가 역시 싱글레코드에 사운드이펙트를 녹음하여 이를 전시하였다. Alan Licht, *Op. cit.*, pp. 152-153.

69 로리 앤더슨의 「당신을 죽이는 건 총알이 아니라 구멍」

70 Roselee Goldberg, *Op. cit.*, p. 89.

71 Jean-Francois Marmontel, as quoted by Paul Virilio, in *The Vision Machine* (London : British Film Institute, 1994), p. 1에서 재인용.

3 만져보기

1 그림을 외과수술 장면과 연관시킨 것은 Howard Hibbard, *Caravaggio*, New York : Harper & Row, 1983, p. 32를 참고.

2 Creighton E. Gilbert, *Caravaggio and His Two Cardinals*, University Park, PA : Pennsylvania State University Press, 1995, p. 33.

3 Diane Ackerman, 백영미 옮김, 『감각의 박물학』, 작가정신, 2004, p. 115.

4 Bernard J. Hibbitts, "Coming to Our Senses : Communication and Legal Expression in Performance Culture," *Emory Law Journal*, vol. 41, no. 4 (1992), pp. 874-959 참고.

5 Sander Gilman, "Touch, Sexuality and Disease," *Medicine and the Five Senses*, Cambridge : Cambridge University Press, 1993, p. 198 ; Ruth Finnegan, "Tactile Communication,"

The Book of Touch, ed. Constance Classen, Oxford: Berf, 2005, p. 19; Mark M. Smith, 김상훈 옮김, 『감각의 역사』, 성균관대학교출판부 秀Book, 2010, pp. 184-186 참고.

6 Gordon Rudy, *Mystical Language of Sensation in the Later Middle Ages*, New York: Routledge, 2002, pp. 56-61 에서 재인용.

7 Mark M. Smith, 김상훈 옮김, *Op. cit.*, pp. 188-189 참고.

8 Sander L. Gilman, "Touch, Sexuality and Disease," pp. 202-216; *Goethe's touch: touching, seeing, and sexuality*, New Orleans: Graduate School of Tulane University, 1988, p. 3 참고.

9 René Descartes, *Discourse on Method, Optics, Geometry, and Meteorology*, trans. Paul J. Olscamp, Indianapolis, 1965, p. 106.

10 Immanuel Kant, *Anthropology from a Pragmatic Point of View*, trans. Mary J. Gregor, The Hague: Martinus Nijhoff, 1974, pp. 33-37. 칸트의 감각이론에 관해서는 Sander Gilman, "Goethe's touch: touching, seeing, and sexuality," *Inscribing the Other*, Nebraska: University of Nebraska Press, 1991, pp. 36-37 참고. 촉각의 우위에 대해서는 Claudia Benthien, *Skin: on the Cultural Border between Self and the World*, New York: Columbia University Press, 1999, chapter 11, "Touch" 참고.

11 Jacques Derrida, *On Touching: Jean-Luc Nancy*, Stanford, CA: Stanford University Press, 2005, pp. 206-267; Dave Boothroyd, "Touch, Time and Technics: Levinas and the Ethics of Haptic Communication," *Theory, Culture & Society*, vol. 26, no. 2-3, 2009, London: Sage Publication,

pp. 336-339.

12 Emmanuel Levinas, *Otherwise Than Being: or Beyond Essence*, Springer, 1981, p. 77.

13 Emmanuel Levinas, "Time and the Other," *The Levinas Reader*, ed. Sean Hand, London: Wiley-Balckwell, 2001, p. 51.

14 Clement Greenberg, "After Abstract Expressionsim," *Art International*, vol. VI, no. 8 (1962), p. 30, Clement Greenberg, *The Collected Essays and Criticism*, vol. 4, ed. John O'Brian, Chicago: University of Chicago Press, 1993, p. 131에 재수록; 『현대미술비평 30선』(계간미술편집부 엮음, 중앙일보사, 1987), p. 124. 인용한 부분 번역은 저자가 수정함.

15 Hal Foster et al., *Art Since 1900: Modernism, Antimodernism, Postmodernism*, 배수희 외 옮김, 『1900 년 이후의 미술사』, 세미콜론, 2007, p. 439

16 Clement Greenberg, "Modernist Painting," *Art and Literature*, no. 4 (Spring 1965); 『현대미술비평30선』, pp. 66-71. 인용한 부분 번역은 저자가 수정함.

17 Hal Foster et al., 배수희 외 옮김, *Op. cit.*, p. 443.

18 Michael Fried, "Art and Objecthood" (1967), *Minimal Art: A Critical Anthology*, ed. Gregory Battcock, New York: E. P. Dutton, 1968, pp. 123-124.

19 모리스에게서 나타나는 반(反)게 슈탈트적 성향은 그의 에세이 "Anti-Form"(1968)에서 시작되어 "Notes on Sculpture, Part 4: Beyond Objects"에 서 본격화되었다.

20 Yve-Alain Bois, "Fontana's Base

Materialism," *Art in America*, vol. 77, no. 4, 1989, pp. 238-249 참고.

21 Lauren Sedofsky, "Down and Dirty: an interview with Rosalind Krauss and Yve-Alain Bois," *Artforum*, vol. 34, no. 10 (summer 1996) 참고.

22 Adam Jolles, "The Tactile Turn: Envisioning a Postcolonial Aesthetics in France," *Yale French Studies*, no. 109. Surrealism and Its Others, 2006, pp. 17-38 참고.

23 Robert Morris, *Robert Morris: The Mind/Body Problem*, exh. cat. Solomon R. Guggenheim Museum, 1994, p. 244.
모리스의 드로잉에 관해서는 전혜숙, 「뉴미 디어 아트에서의 신체성: 촉각성을 중심으 로」, 『미술사학보』 제33집, 미술사학연구 회, 2009, pp. 372-373 참고.

24 이에 대한 자세한 논의는 이지은, 「플럭 서스의 탈시각중심주의 – 촉각, 후각, 미각 을 위한 작품을 중심으로」, 『미술이론과 현 장』 6호, 학고재, pp. 147-163을 참조.

25 Roselee Goldberg, *Performance Art: from Futurism to the Present*, London: Thames and Hudson Ltd., 1979, pp. 245-246 참고.

26 Didier Anzieu, *The Skin Ego*, trans. Charles Turner, New Haven and London: Yale University Press, 1989, 권정아, 안석 옮김, 『피부자아』, 인간희극, 2008, pp. 83-84.

27 *Ibid.*, pp. 61-62.

28 H. W. Janson, 이일 편역, 『서양미 술사』, 미진사, 2002, p. 337; Laurie Schneider Adams, *Art Across Time*, vol. II, p. 669 인용 참고.

29 Hermann Nitsch, *O.M. Theater Lesebuch*, 1987, S. 231, 김항숙, 「헤르

만 니치의 실험정신에 나타난 잔혹성」, 『서양미술사학회 논문집』 제22집, 2004, p. 126에서 재인용.

30 Richard Flood, "Wagner's Head," *Artforum, vol. 21* (September 1982), pp. 68-70.

31 김향숙, *Op. cit.*, p. 126. 니체와의 연관성은 니체의 저서 *Birth of Tragedy*를 참조.

32 Sparagmos에 관하여는 W. K. C. Guthrie, *The Greeks and Their Gods*, Boston: Beacon Press, 1950, pp. 45-72; Walter F. Otto, *Dionysus: Myth and Cult*, Bloomington: Indiana University Press, 1965를 참조.

33 *Ibid.* 참고.

34 Hermann Nitsch in Thomas McEvilley, "Art in the Dark," *Artforum. vol 21*(Summer 1983), pp. 65-66.

35 김향숙, *Op. cit.*, p. 141.

36 Hermann Nitsch, *Wein*, 1983, S. 12, 김향숙, *Ibid.*, p. 150에서 재인용.

37 Valie Export, "White Cube / Black Box: Video-Installation-Film" (1996); 『예술가의 몸』, p. 116에서 재인용.

38 이런 견지에서 나의 몸은 늘 타인의 것이기도 하며, 타인의 몸은 나의 일부이기도 한 것이다. 하툼에 관한 논의는 Amelia Jones, "Survey: Go Back to the Body, which is Where All the Splits in Western Culture Occur," in *The Artist's Body*, Tracey Warr ed.; 『예술가의 몸』, pp. 42-43.
관람객의 몸과의 동일시 문제는 Guy Brett, *Mona Hatoum*, London: Phaidon, 1997, p. 71 참고.

39 스텔락의 인용구는 Paolo Atzori and Krik Woolford, "Extended-Body:

Interview with Stelarc" 참고.
위의 글이 실린 리뷰 전문 잡지 *CTHEORY*

40 스텔락에 대한 논의는 Claudia Benthien, "Teletactility," in *Skin: On the Cultural Border between Self and World*, pp. 222-229; 전혜숙, 「뉴미디어아트에서의 신체성: 촉각성을 중심으로」, 『미술사학보』 제33집, 미술사학연구회, 2009, pp. 364-365 참고.

41 Oliver Grau, *Virtual Art: From Illusion to Immersion*, Cambridge: MIT Press, 2003, pp. 2-13 참고.

42 사이버 공간에서의 촉각에 관한 논의는 이지은, 「사이버공간의 몸: 미술, 권력, 그리고 젠더」, 『서양미술사학회 논문집』, 21집, 2004 참고.
미디어랩 홈페이지
http://tangible.media.mit.edu

4 맡아보고 맛보기

1 Hannah Higgins, *Fluxus Experience*, Berkeley: University of California Press, 2002, pp. 47-48.

2 플럭서스 작가들의 음식에 관한 작업에 대해서는 이지은, 「플럭서스의 탈시각중심주의: 촉각, 미각, 후각을 중심으로」, 『미술이론과 현장』 7호, 2008, pp. 155-156 참고.

3 Mark M. Smith, 김상훈 옮김, *Op. cit.*, p. 149.

4 *Ibid.*, p. 152.

5 Constance Classen, David Howes and Anthony Synnott, *Aroma: The Cultural History of Smell*, London: Routledge, 1994, p. 89; 『아로마: 냄새의 문화사』(김진옥 옮김, 현실문화연구, 2000), p. 124 참조.

6 Sigmund Freud, "Civilization and Its Discontents" (1930), *The Standard Edition of the Complete Psychological Works of Sigmund Freud*, vol. 21, ed. James Strachey, London: Hogarth Press, 1953-1974, pp. 99-100, n. 1.

7 Piet Vroon et al., 이인철 옮김, 『냄새, 그 은밀한 유혹』, 까치, 2000, p. 26.

8 Vivian Nutton, "Galen at the Bedside: the methods of a medical detective," in *Medicine and the Five Senses*, eds. W. F. Bynum and Roy Porter, Cambridge: Cambridge University Press, 1993, pp. 8-9; Mark M. Smith, 김상훈 옮김, *Op. cit.*, p. 120 에서 재인용.

9 냄새와 기독교의 역사에 관한 부분은 Susan Ashbrook, *Scenting Salvation: Ancient Christianity and the Olfactory Imagination*, Berkeley: University of California Press, 2006; Constance Classen, *Worlds of Sense: Exploring the Senses in History and Across Cultures*, New York: Routledge, 1993, pp. 19-21 참고.

10 Mark M. Smith, 김상훈 옮김, *Op. cit.*, pp. 126-127.

11 *Ibid.*, p. 148.

12 Gordon Rudy, *Op. cit.*, pp. 56-61에서 재인용.

13 Mark M. Smith, 김상훈 옮김, *Op. cit.*, pp. 152-153.

14 Constance Classen et al., 김진옥 옮

김, 『아로마: 냄새의 문화사』, ii.

15 Constance Classen, *Worlds of Sense: Exploring the Senses in History and Across Cultures*, pp. 17-18.

16 Elizabeth Pilliod, "Ingestion / Pontormo's Diary," *Cabinet*, issue 18 (Summer 2005)에서 재인용. Pilliod 는 *Pontormo, Bronzino, and Allori: A Genealogy of Florentine Art* (Yale University, 2001)의 저자이다; 인용문 중 (!)는 저자가 덧붙임.

17 최정은, 『보이지 않는 것과 말할 수 없는 것: 바로크 시대의 네덜란드 정물화』, 한길아트, 2000, 참고.

18 Salvador Dali, "The Secret Life of Salvador Dali" (1948), Adrian Henri, *Total Art: Environments, Happenings, and Performance*, New York: Oxford University Press, 1974; 『토탈 아트: 전위예술이란 무엇인가』(김복영 옮김, 정음 문화사, 1984), pp. 47-49에서 재인용.

19 Judith E. Stein, "Spoerri's Habitat for Decades: Daniel Spoerri extracted art from the detritus of his everyday life," *Art in America* (May 2002), pp. 62-65.
스포에리와 티라바니야 등 미술가들의 음식을 다룬 논문은 양은희, 「식사하세요!: 티라바니야의 태국요리 접대와 세계공동체 만들기」, 『현대미술사연구』 제20집, 현대미술사학회, 눈빛, 2006, pp. 145-178을 참고.

20 Gilbert Lascault, "Of Tastes and Colours," *Cimaise*, *vol. 45*, no. 256 (October/December, 1998), p. 78; 양은희, *Op. cit.*, p. 154에서 재인용.

21 Jon Hendricks ed., *Fluxus Codex*, New York: Harry N. Abrams, 1988, pp. 486-487 참조.

22 Judith E. Stein, *Op. cit.*, pp. 63-64;

이윤정, 「다니엘 스포에리의 '이트 아트 (Eat Art)'에 나타난 일상성의 미학」, 『미술사학보』 제26집, 미술사학연구회, 2006, p. 254.

23 Jon Hendricks ed., *Op. cit.*, pp. 506-507.

24 Midori Yoshimoto, *Into Performance: Japanese Women Artists in New York*, Rutgers University Press, 2005, pp. 118-120.

25 사이토에 대한 마키우나스의 평가는 DAAD(Deutscher Akademischer Austrausch Dienst)의 아티스트 레지던스 프로그램에 지원한 사이토에게 써준 마키우나스의 추천서에 잘 드러나 있다; Midori Yoshimoto, *Op. cit.*, p. 122에서 재인용.

26 Hannah Higgins, *Op. cit.*, p. 43.

27 *Ibid.*, p 45.

28 Allan McCollum, "Allen Ruppersberg: What One Loves about Life are the Things that Fade," Allen Ruppersberg ed., *Books, Inc*, France: Frac Limousin, 2001.
위의 글이 실린 Allan Mccollum의 개인 홈페이지
http://allanmccollum.net/amcimages/al.html

29 Constance Lewallen, *Tom Marioni / Matrix 39*, exh. cat., University Art Museum, University of California at Berkeley, 1980 참고.

30 Jori Finkel, "Drinking with Tom Marioni, Ed Ruscha and friends at the Hammer Museum," *Times* (September 2, 2010); Corrina Peipon, *Hammer Projects: Tom Marioni*, exh. cat., Hammer Museum, University of California at Los Angeles, 2010 참고.

31 Nicolai Ouroussoff, "Timely

Lessons From a Rebel, Who Often Created by Destroying," *The New York Times* (March 3, 2007) 참고.

32 구든의 재정지원은 73년부터 중단되었다. '푸드'와 마타클락의 작업에 관해서는 Karen Rosenberg, "Disappearing Act: Revisiting Gordon Matta-Clark's Lost Public Art," *New York Magazine* (February 11, 2007); Michael Kimmelman, "When Art and Energy Were SoHo Neighbors," *The New York Times* (April 28, 2011); Ned Smyth, "Gordon Matta-Clark," *Artnet Magazine*(on-line)
Artnet Magazine에 Ned Smyth가 쓴 마타클락에 관한 기사
http://www.artnet.com/Magazine/features/smyth/smyth6-4-04.asp

33 Laura Trippi, "Untitled Artists' Projects by Janine Antoni, Ben Kinmont, Rirkrit Tiravanija," *Eating Culture*, eds. Ron Scapp and Brian Seitz, Albany, New York: SUNY Press, 1998, pp. 134-136.

34 *Ibid.*, pp. 138-141.

35 Jerry Saltz, "A Short History of Rirkrit Tiravanija," *Art in America* (February 1996), p. 107.

36 Carol Lutfy and Lynn Gumpert, "A Lot to Digest," *ARTnews* (May 1997), p. 152.

37 티라바니자의 작업에서 보이는 음식의 무계급적 성격에 대해서는 양은희, *Op. cit.*, p. 150을 참조.

38 티라바니자의 작업을 태국인이라는 문화적, 인종적 배경을 깔고 해석하는 것

은 Carol Lutfy and Lynn Gumpert, "A Lot to Digest" (1997)과 Delia Bajo and Brainard Carey, "In Conversation: Rirkrit Tiravanija," *The Brooklyn Rail* (February 2004)가 대표적이다.

39 Nicolas Bourriaud, *Relational Aesthetics*, trans. Simon Pleasance and Fronza Woods, Dijon, France: Les Presse du réel, 2002, p. 30. '관계 미학' 용어 설명에 대해서는 치카 오케케, 「관계 예술의 양상들」, 『2004 광주 비엔날레: 먼지 한 톨, 물 한 방울』, 열음사, 2004, p. 25 참고.

40 Rirkrit Tiravanija, Interviewed May 10 and May 14, 1994 in Laura Trippi, *Op. cit.*, p. 136.

41 Nicolas Bourriaud, *Op. cit.*, p. 16.

42 김기수, 「부리오의 '관계 미학'의 의의와 문제」, 『미학예술학연구』, 한국미학예술학회, 2011.

43 Hal Foster et al., 배수희 외 옮김, *Op. cit.*, p. 546 참고.

44 James Meyer, *What Happened to the Institutional Critique?*, New York: American Fine Arts, Co. and Paula Cooper Gallery, rpt. in Peter Weibel ed., *Kontext Kunst*, Cologne: Dumont, 1993 참고.

45 Nicolas Bourriaud, *Op. cit.*, p. 112.

46 *Ibid.*, p. 109.

47 *Ibid.*, p. 14.

48 James Meyer, "No More Scale: The Expansion of Size in Contemporary Sculpture," *Artforum*, vol. 42, no. 10 (summer 2004), pp. 220-228을 참고.

49 관계미학을 비판한 글로는 Claire Bishop, "Antagonism and Relational Aesthetics," *October*, no. 110 (Fall 2004), pp. 51-79; Dan Fox, "Welcome to the Real world," *Frieze*, issue 90, 2005 등을 참조.

50 이불에 대한 논의는 강태희, 「How Do You Wear Your Body?: 이불의 몸 짓기」, 『미술사학』, 제16호, 2002, pp. 165-189; 송미숙, 「이불」, 제49회 베니스 비엔날레 한국관 전시도록; Joan Kee, "Chie Matsui and Bul Lee at MoMA," *Artnet Magazine*(on-line) Artnet Magazine에 joan Kee가 쓴 이불에 관한 기사 http://www.artnet.com/magazine/reviews/kee/matsui.asp

51 이불, "Beauty and Trauma," *Art Journal* (Fall 2000), p. 104.

52 이불, 송미숙의 앞의 글에서 인용.

53 Nicola Twilley, "Talking Nose" 참조. ("Talking Nose") 개인 블로그 www.ediblegeography.com/talking-nos

54 Siobhán Dowling, "An Odor Artist's Vision of a Smelly Future," ABC News (May 4, 2010)

55 앞의 방송 인터뷰 중 작가의 말.

56 Michel de Montaigne, *The Complete Essays of Montaigne*, trans. Donald M. Frame, Stanford: Stanford University Press, 1958, p. 228.

57 이는 모더니즘과 감각의 관료화에 대해 탁월한 분석을 보여준 Caroline A. Jones의 글 "The Mediated Sensorium," *Sensorium: Embodied Experience, Technology, and Contemporary Art*, Cambridge: MIT Press, 2006, pp. 5-49에 잘 나타나있다.

58 임근준, 「미래의 기억들 혹은 비(非)기념비적인」, *Art in Culture* (2010년 10월호), p. 76.

59 Jacques Rancière, *The Politics of Aesthetics: The Distribution of the Sensiblc*, trans. Gabriel Rockhill, London: Continuum, 2004, pp. 13-14.

5 배설, 그 원초적 유혹

1 Sigmund Freud, "History of an Infantile Neurosis" (1918), ed. James Strachey, *Op. cit.*, *vol. 17*, pp. 3-123 참고.

2 Andrass Angyal, "Disgust and Related Aversions," *Journal of Abnormal and Social Psychology*, 36(1941), pp. 393-412; William Ian Miller, *The Anatomy of Disgust*, Cambridge: Harvard University Press, 1997, pp. 4-6 참고.

3 Michel de Montaigne, *The Complete essays of Montaigne*, trans. Donald M. Frame, Stanford: Stanford University Press, 1958, p. 710 참고.

4 Julia Kristeva, *Powers of Horror: An Essay on Abjection*, trans. Leon S. Roudiez, New York: Columbia University Press, 1982, p. I. 혐오와 호감에 대한 프로이트의 이론은 Freud, "The Most Prevalent Form of Degradation in Erotic Life," *Collected Papers*, eds. Joan Riviere and J. Strachey, 1912, p. 213; William Ian Miller, *Op. cit.*, p. 113에서 재인용.

5 Jonathan Glancey, "Merde d'

artiste: Not exactly what it says on the tin," *The Guardian* (June 6, 2007) 참고.

6 Freddy Battino and Luca Palazzoli, *Piero Manzoni: Catalogue raisonné*, Milan, 1991, p. 144.

7 만조니 아버지에 관한 것은 Christopher Turner, "Piero Manzoni," *Modern Painters*, 21:4(May 2009), p. 68 참고.

8 Jonathan Glancey, *Op. cit.*, 참조.

9 Vito Acconci, "Power Field-Exchange Points-Transformations" (1972), Amelia Jones, *The Artist's Body*, p. 117에서 재인용.

10 *Andy Warhol Catalogue Raisonné*, *vol. 1*, ed. Georg Frei, London: Paidon Press, 2002, p. 469 참고. Unmuzzled Ox 4:2(1976), p. 44의 도판 xi. 〈Unmuzzled Ox〉는 시, 예술, 음악, 정치 등의 잡다한 이야기를 다루는 얼터너티브 잡지였다. 로니 쿠트론도 워홀이 자신에게 61년에서 62년 사이 제작된 "청색과 적색의 발자국들"을 보여 준 적이 있다고 회상했다. 그러나 이들은 모두 사이즈가 작은 작품들로 기억하고 있고, 〈Unmuzzled Ox〉의 도판은 훗날 「산화 회화」를 만들 무렵 제작된 것으로 추정된다. 실제로 「산화 회화」 이전에 「오줌 회화」가 있었는지의 여부는 확인된 바 없다. *Ibid.*, p. 469.

11 Jonathan Weinberg, "Urination and its Discontents," *Gay and Lesbian Studies in Art History*, ed. Whitney Davis, New York: The Haworth Press, 1994, pp. 227-228 참조.

12 Bob Colacello, Holly Terror, *Andy Warhol*, New York: Harper Collins, 1990, pp. 341-343; Jonathan Weinberg, *Op. cit.*, pp. 225-244 참조.

13 Victor Bockris, *The Life and Death of Andy Warhol*, New York: Bantam Books, 1989, pp. 102-118 참고.

14 폴록과 제임스 딘과의 연계는 Rosalind Krauss, *The Optical Unconscious*, Cambridge: The MIT Press, 1993, p. 275에서 언급되었다.

15 Steven Naifeh and Gregory White Smith, *Jackson Pollock: An American Saga*, New York: Woodward/White, 1989 참조. Weinberg는 폴록의 작품 제목으로 다섯 번이나 사용되었던 'No. 1'이 영어의 은어로 소변을 가리키는 말임을 상기시키기도 한다. 참고로 'No. 2'는 대변이다. Jonathan Weinberg, *Op. cit.*

16 Caroline A. Jones, "Finishing School: John Cage and the Abstract Expressionist Ego," *Critical Inquiry*, vol. 19 (Summer 1993), pp. 628-665 참조.

17 Bob Colacello, *Op. cit.*, p. 343.

18 Freud, "Civilization and Its Discontents," *Op. cit.*, *vol. 21*, pp. 59-145 참조.

19 Jonathan Weinberg, *Op. cit.*에서도 언급되었다.

20 Amelia Jones, *Body Art: Performing the Subject*, pp. 100-101; 존스에 이어 폴록의 패러디로서 작품을 해석한 또다른 문헌으로는 임근준, 『예술가처럼 자아를 확장하는 법』, PKI 임프린트 책읽는 수요일, 2011, pp. 88-91을 참조.

21 Rev. Donald Wildmon, "Letter concerning Serrano's 'Piss Christ'" (April 5, 1989), *Culture Wars: Documents from the Recent Controversies in the Arts*, ed. Richard Bolton, New York: New Press, 1992, p. 27; 김진아, 「미국 문화 그 기로에 서서-NEA를 둘러싼 논쟁을 중심으로」, 『미술이론과 현장』, 한국미술이론학회, vol. 4 (2006), p. 34에서 재인용.

22 James Hunter, *Culture Wars: The Struggle to Define America*, New York: Basic Books, 1991; 김진아, *Op. cit.* 참고.

23 Angelique Chrisafis, "Attack on 'Blasphemous' Art Work Fires Debates on Role of Religion in France," *The Guardian*, 2011년 4월 18일자 기사 참조. Guardian에 Chrisafis가 쓴 오필리에 관한 기사

http://www.guardian.co.uk/world/2011/apr/18/andres-serrano-piss-christ-destroyed-christian-protesters?INTCMP=SRCH

24 *Ibid.* 참고.

25 줄리아니 재임 당시 뉴욕에 대해서는 William A. Cohen, "Introduction: Loathing Filth," *Filth: Dirt, Disgust, and Modern Life*, eds. William A. Cohen and Ryan Johnson, Minneapolis: University of Minnesota Press, 2005, vii 참조.

26 Jerry Saltz, "Chris Ofili's Holy Virgin Mary," *The Village Voice*, Oct. 8, 1999; Michael Kimmelman, "Critic's Notebook: Madonna's Many Meanings in the Art World," *The New York Times* (October 5, 1999)

27 Harriet F. Senie, *The Tilted Arc Controversy: Dangerous Precedent?*, Minneapolis: University of Minnesota Press, 2001, pp. 16-18 참조.

28 Tom Finkelpearl, "On the Ideology of Dirt," *David Hammons: Rousing the Rubble*, essays by Steve Cannon, Kellie Jones and Tom Finkelpearl, Cambridge, Mass.: The MIT Press,

1991, p. 85.

29 *Ibid.*, pp. 85-88 참고.

30 작품은 The United States General Services Administration이 주관하는 Arts-in-Architecture 프로그램에 의해 건축비의 0.5%에 해당하는 공공미술 설치의 의무에 따라 정부 기금으로 위촉되었다.

31 이에 대한 자세한 논의로는 Senie, *Op. cit.*; Gregg M. Horowitz, "Public Art/Public Space: The Spectacle of the Tilted Arc controversy," *The Journal of Aesthetics and Art Criticism, vol. 54*, no. 1 (winter 1996), pp. 8-14 참조.

32 Adam Lindemann, "A Strange Anomaly: David Hammon's 'Homeless' Art on the Upper East Side," *The Observer* (February 23, 2011) 참조.

33 Maurice Berger와의 인터뷰, *Art in America* (September 1990), p. 80 참조.

34 Steve Cannon, Kellie Jones and Tom Finkelpearl, *David Hammons: Rousing the Rubble*, 1991 참조.

Part. III 감각으로 소통하다

1. 올라푸어 엘리아손
－공동체적 체험을 위하여

1 James Meyer, "No More Scale: The Expansion of Size in Contemporary Sculpture," *Artforum, vol. 42*, no. 10 (summer 2004), pp. 220-228.

2 1988년 4월 30일 뉴욕의 Dia 미술재단에서 열린 세미나 "시각과 시각성Vision and Visuality"에서 마틴 제이와 조나단 크레리는 근대적 시각의 탄생을 추적하며 권력/지식과 시각체제의 연관성을 지적하였다. Hal Foster, "Preface"와 Martin Jay, "Scopic Regimes of Modernity" in *Vision and Visuality: Discussions in Contemporary Culture*, Seattle: Bay Press, 1988 참조.

3 Olafur Eliasson and Robert Irwin, "Take Your Time: A Conversation," in *Take Your Time*, exh. cat., SFMOMA, London and New York: Thames and Hudson, 2007, p. 55.

4 엘리아손 작품의 사회적 차원에 대해서는 Madeleine Grynsztejin 역시 같은 바를 지적하였다. "(Y)Our Entanglements: Olafur Eliasson, The Museum, and Consumer Culture," *Take Your Time*, p. 19.

5 Ann Colin, "Olafur Eliasson: vers une nouvelle réalité/ The Nature of Nature as Artifice," *Art Press*, no. 304 (September 2004), p. 39.

2. 앤 해밀턴－ 내면의 몰입, '나'와의 소통

1 Joan Simons, *Ann Hamilton*, New York: Harry N. Abrams, INC., 2002 는 부분적 작품 해석을, David Hickey, "In the Shelter of the Word: Ann Hamilton's tropos," *Ann Hamilton, tropos*, New York: Dia Center for the Arts, 1993, pp. 123-136에서는 청교도

주의와 '교회 같은' 분위기를, Sarah J. Rogers, "Ann Hamilton: details," *The Body and the Object: An Hamilton 1984-1996*, Columbus, Ohio: Wexner Center for the Arts, 1996, p. 9에서는 낭만주의나 노스탤지어의 측면을 말하고 있다. 이외에도 해밀턴이 참여한 〈Quiet In Land〉 프로젝트 홈페이지나 앤 해밀턴 관련 자료들의 많은 경우가 명상적인 성격을 지적한다.

2 Joan Simons, *Op. cit.*, p. 34.

3 *Ibid.*, p. 39.

4 *Ibid.*, p. 87.

5 Chris Bruce, "Revery of Labor," *Ann Hamilton São Paulo / Seattle: a document of two installations by Ann Hamilton*, exh. cat. Seattle: Henry Art Gallery, University of Washington, 1992, p. 34.

6 Sarah J. Rogers, "Ann Hamilton: details," *The Body and the Object: An Hamilton 1984-1996*, Columbus, Ohio: Wexner Center for the Arts, 1996, p. 30.

7 Joan Simons, *Op. cit.*, p. 89.

8 *Ibid.*, pp. 105-107; Chris Bruce, *Op. cit.*, p. 25 참고.

9 Ivan Illich and Barry Sanders, *ABC: The Alphabetization of the Popular Mind*, New York: Vintage Books, 1989, p. 7; Joan Simons, *Op. cit.*, pp. 140-144에서 재인용.

10 Joan Simons, *Op. cit.*, pp. 140-144 참고.

11 Nicolas Bourriaud, *Op. cit.*, 2002, p. 30; 이지은, 「올라푸 엘리아손의 작품을 통해 보는 미술의 집단적 체험과 공동체적 소통의 가능성」, 『서양미술사학회 논문집』 제31집, 서양미술사학회, 2009, pp. 121-

141 참고.

12 Lynne Cooke, "The Viewer, the Sitter, and the Site: A Splintered Syntax," *Ann Hamilton, tropos*, New York: Dia Center for the Arts, 1993, p. 67.

13 18세기 철학자 에드먼드 버크Edmund Burke의 숭고 개념이 우리가 파악할 수 없는 광대함을 마주하며 느끼는 인간의 유한함에서 비롯되는 감정이라면, 20세기 추상표현주의 화가 바넷 뉴먼Barnett Newman이 주장하는 숭고는 "홀로 혼돈과 마주하여 용감하게 인간 운명과 대면하는" 순간에 맞닥뜨려지는 실존적인 개념이다. 모더니스트 회화의 감상에서 이렇듯 고전적인 숭고의 개념이 부활하는 것을 목격하는 것은 그리 이상한 일이 아니다. 뉴먼이 1965년 데이빗 실베스터에게 언급한 바는 Hal Foster et. al. *Art Since 1900: Modernism, Antimodernism, Postmodernism* 배수희 외 역, 『1900년 이후의 미술사』, 세미콜론, 2007, p.366을 참조

14 Joan Simons, *Op. cit.*, p. 11.

1 Caroline A. Jones ed., *Sensorium: Embodied Experience, Technology, and Contemporary Art*, Cambridge: MIT Press, 2006, pp. 8-9.

2 '통합적 시각incorporated vision'은 이지은 「이미지의 징소: 회화에서 가상현실까지」, *Visual, vol. 2*, 한국예술종합학교 미술원 조형연구소, 2003, pp. 60-71에서 주장된 바 있다.

3 Madeleine Grynsztejin 역시 미술관의 이데올로기적 측면을 지적하였다. "(Y) Our Entanglements: Olafur Eliasson, The Museum, and Consumer Culture" p. 13 참조.

도판목록

©Hans Namuth Ltd. Pollock / ARS, NY and DACS, London 2004

11. Kazuo Shiraga, 「Work II」, 1958, Oil on paper, 183×243cm, Hyogo Prefectural Museum of Art, Kobe
Courtesy Matsumoto Co. Ltd.

12. Saburo Murakami, 「Passage」, October 1956, Performance
©Makiko Murakami

13. Shozo Shimamoto, 「Making a Painting by Throwing Bottles of Paint」, 1956, Ohara Kaikan Hall, Tokyo
Courtesy of the artist

14. Yves Klein, 「Untitled Anthropometry with Male and Female Figures(Anthropométries)」, 1960, Dry pigment in synthetic resin on paper on canvas, 145×298cm
©Yves Klein / ADAGP, Paris - SACK, Seoul, 2012

15. Nam June Paik, 「Zen for Head」, 1962, Paik's Interpretation of La Monte Young's Composition "1960 #10" to Bob Morris, performed at Städtisches Museum Wiesbaden, West Germany
Photo by Harmut Rekort; Courtesy Kunsthalle Bremen ©The Estate of Nam June Paik

16. Shigeko Kubota, 「Vagina Painting」, 1965, Performed during the 'Perpetual Fluxus Festival', New York
Photo by Geroge Maciunas; Courtesy of The Gilbert and Lila Silverman Fluxus Collection, Detroit

17. Carolee Schneemann, 「Eye Body: 36 Transformative Actions for Camera」, 1963, Silver-gelatin print, 27.9×35.6cm
©Carolee Schneemann / ARS, New York – SACK, Seoul, 2012

18. Robert Morris, 「Site」, 1964, Performance, Morris and Carolee Schneemann in performance at Stage 73, Surplus Dance Theater, New York
©Robert Morris / ARS, New York - SACK, Seoul, 2012l

19. Bruce Nauman, 「Self Portrait as a Fountain」, 1966-67, Color photograph, 50×60cm, Whitney Museum of American Art, New York
©Bruce Nauman / ARS, New York - SACK, Seoul, 2012

20. Barbara Kruger, 「Your Gaze Hits the Side of My Face」, 1981, Photographic silkscreen on vinyl, 139.7×104.1cm
Courtesy Ydessa Hendeles Art Foundation, Toronto ©Barbara Kruger

21. Barbara Kruger, 「We Won't Play Nature to Your Culture」, 1983, Photographic silkscreen on vinyl, 185.4×124.5cm
Courtesy Ydessa Hendeles Art Foundation, Toronto ©Barbara Kruger

22. Cindy Sherman, 「Untitled No.15」, 1978, Black-and-white photograph, 25×20cm
©Cindy Sherman

23. Lynda Benglis, 「Untitled(detail)」, 1974, Color photograph, 26.5×26.5cm
©DACS, London / VAGA, New York 2004 ©Lynda Benglis

24. Robert Morris, 「Untitled」, 1974, Offset lithography, 94×61cm, Poster for Exhibition at Castelli-Sonnabend Gallery, Affiche d'expo LABYRINTHS, VOICE, BLIND TIME pour la Galerieie Léo Castelli, NY
©Robert Morris / ARS, New York - SACK, Seoul, 2012

25. Vito Acconci, 「OPENINGS」, 1970, Super 8 film, 15 mins., color, silent
Courtesy of Acconci Studio

26. Vito Acconci, 「CONVERSIONS」, 1971, Film still, Super 8 film, 24mins., Black-and-white, silent
Courtesy of Acconci Studio

27. Yasumasa Morimura, 「Doublelenage(Marcel)」, 1988, Color photograph, 152.5×122cm, Reina Sofia National Museum, Madrid
Courtesy of the artist, Photo courtesy of: www.fundacion.telefonica.com

28. Yasumasa Morimura, 「Portrait(Futago)」, 1988-90, Color photograph, 266×366cm
Courtesy by artist and la Galería Luhring Augustine, NY, Photo courtesy of: www.fundacion.telefonica.com

29. Nikki Lee, 「The Seniors Project(26)」, 1999, Fujiflex print
Courtesy of the artist

30. Nikki Lee, 「The Hip Hop Project(1)」, 2001, Fujiflex print
Courtesy of the artist

2. 들어보기

1. Edvard Munch, 「The Scream」, 1893, Oil, Tempera and pastel on cardboard, 91×73.5cm, Nasjonalgalleriet, Oslo, Norway

2. Wassily Kandinsky, 「Improvisation 26(Oars)」, 1912, Oil on canvas, 97×107.5cm, Städtische Galerie im Lenbachhaus, Munich, Germany

3. Piet Mondrian, 「Broadway Boogie-Woogie」, 1942-43. Oil on canvas, 127×127cm, Museum of Modern Art, New York, Given anonymously

4. Viking Eggeling, 「Symphonie Diagonale」, 1924, Video Still, 7 mins.

5. Hans Richter, 「Rhythmus 21」, 1921, Video Still, 3 mins.

6. Marcel Duchamp, 「Erratum Musical- 7 Variations On A Draw Of 88 Notes」, 1976, Record cover
©Succession Marcel Duchamp / ADAGP, Paris, 2012

7. Marcel Duchamp, 「With Hidden Noise」, 1916, Brass, twine, copper and unknown object, LA County Museum
©Succession Marcel Duchamp / ADAGP, Paris, 2012

8. Carlo Carrà, 「Interventionist Demonstration」, 1914, Tempera and collage on cardboard, 38.5×30cm, Gianni Mattioli Collection, Milan
©Carlo Carra / by SIAE - SACK, Seoul, 2012

9. George Brecht, 「Drip Music」, Being performed by George Maciunas, 1963, Black-and-white photograph, the Festum Fluxorum Fluxus, at the Staatliche Kunstakademie, Düsseldorf
©George Brecht / Pictoright, Amstelveen - SACK, Seoul, 2012

10. Cartoon of Festum Fluxorum, 1962, from The Newspaper Politiken, Copenhagen
Courtesy of The Gilbert and Lila Silverman Fluxus Collection

11. Douglas Hollis, 「Sound Garden」, 1993, Installation in Magnuson Park, Seattle, Washington
Courtesy of the artist

12. Christian Marclay, 「Footsteps」, 1989, Installation view in Shedhalle, Zurich
Courtesy Paula Cooper Gallery, New York

13. Christian Marclay, 「Recycled Records」, 1981, Collaged vinyl record, 12 inches
Photo by Adam Reich; Courtesy Paula Cooper Gallery, New York

14. John Lennon & Yoko Ono, 「Unfinished Music No. 1: Two Virgins」, 1968, Record cover

15. Laurie Anderson, 「O Superman」, 1981, Record cover

16. Laurie Anderson, 「O-Range」, 1973, Hand written text and black-and-white photographs, Artisits Space, New York

17. Laurie Anderson, 「Object/Objection/Objectivity」, 1973, Photo-narrative installation.

▌3. 만져보기

1. Caravaggio, 「Doubting Thomas」, 1602, Oil on canvas, 107×146cm, Sanssouci of Potsdam, Germany

2. Vito Acconci, 「TRADEMARKS」, 1970, Photographed activity
Photo by Bill Beckely
Courtesy of Acconci Studio

3. Claes Oldenburg, 「Soft Light Switches」, 1964, Vinyl filled with Dacron and canvas, 119.4×119.4×9.1cm, The Nelson-Atkins Museum of Art, Kansas City, Missouri, Gift of the Chapin Family in memory of Susan Chapin Buckwalter, 65-29
Courtesy Claes Oldenberg and Cossje van Bruggen
©Claes Oldenburg and Coosje van Bruggen, Licensed by VAGA, New York

4. Robert Morris, 「Untitled」, 1968, Thread, mirrors, asphalt, aluminum, lead, felt, copper, and steel, dimensions variable Leo Castelli Gallery, New York
©Robert Morris / ARS, New York - SACK, Seoul, 2012

5. Lucio Fontana, 「Concetto Spaziale "Natura"(Spatial Concept "Nature")」, 1959-60, Bronze, 60×67cm

6. Alberto Giacometti, 「Objets mobiles et muets」, Le Surrealisme au service de la révolution, 1931, Including Cage and Suspended Ball above, and two Disagreeable Objects and Project for a Square below

7. Meret Oppenheim, 「Object (also called Fur-Lined Teacup and Le Déjeuner en fourrure)」, 1936, Fur-covered teacup, saucer and spoon, height 7.3cm, Museum of Modern Art, New York
©Méret Oppenheim / ProLitteris, Zürich - SACK, Seoul, 2012

8. Ay-O, 「Finger Box Set(No. 26)」, 1964, Mixed media in woodboxes in vinyl briefcase, 30.5×45×9.5cm, Collection Walker

Art Center

9. Robert Morris, 「Blind Time XIII」, 1973, Graphite on paper, 89.2×117.2cm, Powdered graphite and pencil on paper, 88.9×116.8cm, Collection Rosalind Krauss
©Robert Morris / ARS, New York - SACK, Seoul, 2012

10. Valie Export, 「App- und Tast-Kino(Tap and Touch Cinema)」, 1968, Body Action
Photo by Werner Schulz; Courtesy the artist ©2004 DACS

11. Marina Abramović / Ulay, 「Imponderabilia」, 1977, performance, Galleria Communale d'Arte Bologna
Photo by M. Carbove; Courtesy of the Marina Abramović Archives and Sean Kelly Gallery, New York

12. Giovanni Lorenzo Bernini, 「the Ecstasy of St. Teresa」, 1647 52, Polychromed marble, gilt, bronze, yellow glass, fresco, and stucco, height 3.5m, Cornaro Chapel, Santa Maria della Vittoria, Rome

13. Hermann Nitsch, 「Orgien Mysterien Theater」, 1964, Performance
Hermann Nitsch ©VBK, Vienna, Europe / SACK, Seoul, 2012

14. Valie Export, 「Eros/ion」, 1971, Performance, Vienna
Courtesy the artist

15. Marina Abramović, 「Rhythm 0(72 objects for an audience to use to act on Abramović's body)」, 1974, Performance, Studio Morra Naples
Photo by Donatelli Sbarra Courtesy of the Marina Abramović Archives and Sean Kelly Gallery, New York

16. Annie Sprinkle, 「Post Porn Modernist」, 1992, Performance, New York, Directed by Emilio Cubiero and later Willem DeRidder. The scene the photo is from is "A Public Cervix Announcement" (which is a play on words in English. In your language, you can call it Cervix Piece to translate it might be easier)
Courtesy of the artist

17. Mona Hatoum, 「Corps Étranger」, 1994, Video installation with cylindrical wooden structure, video projector, video player, amplifier and four speakers, 350×300×300cm
©Mona Hatoum, Photo: Philippe Migeat, Courtesy Centre Pompidou, Paris

18. ORLAN, 「The Re-incarnation of St ORLAN」, 1993, Performance, Sandra Gering Gallery, New York
Courtesy of the artist

19. STELARC, 「HANDSWRITING: Writing One Word Simultaneously With Three Hands」, 1982, Performance, Maki Gallery, Tokyo
Photo by Keisuke Oki; Courtesy of the artist

20. MIT Media Lab, 「Tangible Media」, 1998, Computer installation

▌4. 맡아보고 맛보기

1. Alison Knowles, 「The Identical Lunch」, 1973

2. Alison Knowles, 「The Identical Lunch」, 1973, Performed at The Museum of Modern Art, 2011
©2011 Yi-Chun Wu / The Museum of Modern Art

3. Daniel Spoerri, 「Tableau-Piège」, 1963, Assemblage Métal, verre, porcelaine, tissu sur aggloméré peint, 103×205×33cm, Achat 1992, AM 1992-112
(http://www.cineclubdecaen.com/peinture/peintres/spoeri/spoeri.htm)
©Daniel Spoerri / ProLitteris, Zürich - SACK, Seoul, 2012

4. Raymond Hains and François Dufrêne dining at Restaurant Spoerri,「723 ustensiles de cuisine」, 1963, Black-and-white photograph, Galerie J, Paris

5. Ben Vautier, 「Flux Mystery Food」, Two Fluxus packagings and an original unlabeled can from the Fluxus Festival in Nice in 1963; a Vautier label from 1963; and a plaque made by the artist in 1984
Photo by Brad Iverson. Courtesy of The Gilbert and Lila Silverman Fluxus Collection, Detroit.
©Ben Vautier / ADAGP, Paris - SACK, Seoul, 2012

6. Takako Saito, 「Smell Chess」, 1964-65, Wooden box with glass bottles, 20×20×8.8cm
Photo by Lori Tucci; Courtesy of The Gilbert and Lila Silverman Fluxus Collection, Detroit

7. Tom Marioni,「Free Beer, The Act of Drinking Beer with Friends is the Highest Form of Art」, 1970-1979, Installation view, Collection of San Francisco Museum of Modern Art
Courtesy of the artist

8. Tom Marioni, 「Free Beer, The Act of Drinking Beer with Friends is the Highest Form of Art」, 2010, Photograph of Opening Performance, California University Hammer museum
Courtesy of the artist

9. Gordon Matta-Clark, 「Food」, 1971, Prince Street at Wooster Street, New York
Courtesy of David Zwirner, NY and the Estate of Gordon Matta-Clark
(from http://www.artnet.com/Magazine/FEATURES/smyth/smyth6-4-04.asp)

10. Ben Kinmont, 「Waffles for an Opening」, 1991, Participant co-signing invitation
Courtesy of the artist

11. Ben Kinmont, 「Ich werde Ihr schmutziges Geschirr waschen(I will wash your dirty dishes)」, 1994, In Karl Jager's home, Munich
Courtesy of the artist

12. Rirkrit Tiravanija, 「untitled 1990(pad thai)」, 1990
Courtesy of the artist

13. Hans Haacke, 「Shapolsky et al., Manhattan Real Estate Holdings, a Real Time Social System, as of May 1」, 1971, 142 photos with data sheets, 2 maps, 6 charts, slide excerpt, Musée National d'Art Moderne, Centre Georges Pompidou, Paris.
©Hans Haacke / BILD-KUNST, Bonn - SACK, Seoul, 2012

14. 이불Bul Lee, 「Majestic Splendor 화엄」, 1997, Partial view of installation, "Projects", fish, sequins, potassium permanganate, mylar bags, 360×410cm, The Museum of Modern Art, New York
Photo: Robert Puglisi. Courtesy: Studio Lee Bul.

15. Sissel Tolaas, 「the Fear of Smell-the Smell of Fear」, 2006, Fear 4(2005) synthesized human sweat pheromones micro-encapsulated and embedded in white paint on gallery walls, MIT List Visual Arts Center, Cambridge, MA Research supported by IFF Inc.
Photo by Elizabeth Beer; Courtesy of the artist

16. 잭슨 홍Jackson Hong, 「땀샘 (Sweat Gland)」, 2010, Mixed media, Installation, 100×440cm
Courtesy of the artist

17. 신미경MeeKyoung Shin, 「Translation」, 2010, Soap, pigment, Installation
Courtesy of the artist

18. Sasa[44] Featuring Mi Kyung Jeon, 「PC4T」, 2010, Buttercream cake, 100×100cm
Photo by Hyun-Soo Kim; Courtesy of the artist

19. Sasa[44] Featuring Jackson Hong, 「TM4T」, 2010, Painted on machined ABS plastic, 206.8×48×92.1cm
Photo by Hyun-Soo Kim; Courtesy of the artist

5. 배설, 그 원초적 유혹

1. Piero Manzoni, 「Mierda de Artista」, 1961, 6×4.8cm, Milan collaboration with Gagosian Gallery
©Piero Manzoni / by SIAE - SACK, Seoul, 2012

2. Vitto Acconci, 「Seebed」, 1972, Performance, Sonnabend Gallery
Courtesy of Acconci Studio

3. Andy Warhol, 「Oxidation Painting」, 1978, Copper metallic paint and urine on canvas, 198×573cm

4. Keith Boadwee, 「Untitled(Purple Squirt)」, 1995, Duraflex print, 152×122cm

5. Nam June Paik, 「Fluxus Champion Contest」, 1962, Performance at Festum Fluxorum, Düsseldorf
©Photo: Manfred Leve

6. Otto Mühl, 「Pissaction」, 1968, Performance, Hamburg Film Festival
(http://www.archivesmuehl.org/actchronoen.html)

7. Günter Brus, 「Art and Revolution」, 1968, Performance, University of Vienna

8. Andres Serrano, 「Piss Christ」, 1989, Cibachrome, silicone, plexiglas, 152×102cm
©Andres Serrano

9. Andres Serrano, 「Untitled XIII(ejaculation in trajectory)」, 1989, Cibachrome, silicone, plexiglas, 102×152cm
©Andres Serrano

10. Chris Ofili, 「The Holy Virgin Mary」, 1996, Paper collage, oil paint, glitter, polyester resin and elephant dung on linen, 243.8×182.8cm
Courtesy Victoria Miro Gallery, London. ©Chris Ofili

11. Richard Serra, 「T.W.U.」, 1980, Acier corten, 3 plaques, chacune : 1098×366×7cm, Installation dans West Broadway entre Leonard et Franklin Streets, New York.
©Richard Serra / ARS, New York - SACK, Seoul, 2012

12. David Hammons, 「Pissed Off」, 1981, Hammons urinating in Lower Manhattan. ©Photo : Dawoud Bey
(http://pourtous.latriennale.org/en/lejournal/4-heads-and-hear/credits)

13. Richard Serra, 「Tilted Arc」, 1981-89, Weatherproof steel, cylindrical section tilted into the ground, 366×3,658cm, plate thickness 6.5cm, General Services Administration, Washington D.C, Installed at Federal Plaza, New York, 1981-89 : destroyed by the United States Government, 1989.
©Richard Serra / ARS, New York - SACK, Seoul, 2012

14. David Hammons, 「Elephant Dung Sculpture」, 1978, Elephant dung, paint, and gold leaf, 13.3×15.2×13.3cm, Private collection, New York

Part III. 감각으로 소통하다
1. 올라푸어 엘리아손-공동체적 체험을 위하여

1. Olafur Eliasson, 「The Weather Project」, 2003, Monofrequency lights, projection foil, haze machines, mirror foil, aluminium, and scaffolding, 26.7×22.3×155.4m, Installation in Turbine Hall, Tate Modern, London, Photo : Jens Ziehe
Courtesy the artist ; neugerriemschneider, Berlin ; and Tanya Bonakdar Gallery, New York ©2003 Olafur Eliasson

2. Olafur Eliasson, 「Notion Motion」, 2005, HMI lamps, tripods, water, foil, projection foil, wood, nylon, and sponge, Variable, Installation view at Museum Boijmans Van Beuningen, Rotterdam, Netherlands, 2005, Museum Boijmans Van Beuningen, Rotterdam, Netherlands, donation H+F Mecenaat, Photo : Studio Olafur Eliasson
©2005 Olafur Eliasson

3. Olafur Eliasson, 「Room for One Colour」, 1997, monofrequency light, Dimensions variable, Installation at Danish pavilion, 50th Venice Biennale, Italy, 2003, Photo : Giorgio Boato 2003
Courtesy the artist ; neugerriemschneider, Berlin ; and Tanya Bonakdar Gallery, New York ©1997 Olafur Eliasson

4. Olafur Eliasson, 「Remagine(large version)」, 2002, Spotlights, tripods or wall mounts, control unit, Dimensions variable, Installation at Kunstmuseum Wolfsburg, Germany, 2004, Photo : Jens Ziehe 2004, Kunstmuseum Bonn, Germany
©2002 Olafur Eliasson

5. Olafur Eliasson, 「The Blind Pavilion」, 2003, Steel, black glass, glass, height 250cm, Ø 750cm, Installation at the Danish pavilion, 50th Venice Biennale, Italy, 2003, Photo : Giorgio Boato 2003, Private collection
ⓒ2003 Olafur Eliasson

6. Olafur Eliasson, 「The Antigravity Cone」, 2003, Strobe light, wood, foil, water, pump, Ø50cm, 80×50cm, Installation view at Danish Pavilion, Biennale di Venezia, Italy, Photo : Giorgio Boato, Collection of David Teiger
©2003 Olafur Eliasson

7. Olafur Eliasson, 「Ventilator」, 1997, Stone, Fan, wire, cable, Dimensions variable ; Ø 0.6cm, Installation at San Francisco Museum of Modern Art, San Francisco, 2007, Photo : Ian Reeves ; courtesy of the San Francisco Museum of Modern Art
Courtesy the artist ; neugerriemschneider, Berlin ; and Tanya Bonakdar Gallery, New York ©1997 Olafur Eliasson

8. Olafur Eliasson, 「Lava Floor」, 2002, Lava rocks, Dimensions variable, Installation at Musée d'Art Moderne de la Ville de Paris, 2002, Photo : Marc Domage, Bertrand Huet 2002
Courtesy the artist ; neugerriemschneider, Berlin ; and Tanya Bonakdar Gallery, New York ©2002 Olafur Eliasson

9. Olafur Eliasson, 「Beauty」, 1993, Spotlight, water, nozzles, wood, hose, pump, Dimensions variable, Installation at Minding the world, ARoS Århus Kunstmuseum, Denmark, 2004, Photo : Poul Pedersen 2004
Courtesy the artist ; neugerriemschneider, Berlin ; and Tanya Bonakdar Gallery, New York ©1993 Olafur Eliasson

10. Antony Gormley, 「Blind Light」, 2007, Fluorescent light, water, ultrasonic humidifiers, toughened low iron glass, aluminium, 320×978.5×856.5cm, Commissioned by the Hayward Gallery, London, Installation view, Hayward Gallery, London
Photo by Stephen White, London ©Antony Gormley

11. Olafur Eliasson, 「Your Rainbow Panorama」, 2006-2011, ARoS Århus Kunstmuseum, Denmark
Photo : Studio Olafur Eliasson ©2006-2011 Olafur Eliasson

▌2. 앤 해밀턴-내면의 몰입 '나'와의 소통

1. Ann Hamilton, 「Privation and Excesses」, 1989, pennies, honey, sheep, two mortar and pestles, teeth, a felt hat, a gesture, hands wrung in honeyInstallation view at Capp Street Prosect, San Francisco
Courtesy the artist

2. Ann Hamilton, 「Suitably Positioned」, 1984, the toothpick suit
©Photo : Ann Hamilton and Bob McMurtry Courtesy the artist

3. Ann Hamilton, 「The lids of unknown positions」, Fall 1984, Installation view at Open House, Sculpture Department, Yale School of Art and Architecture, New Haven, Connecticut
©Photo : Bob McMurtry. Courtesy the artist

4. Ann Hamilton, 「Still life」, September 10-October 9, 1988, Installation view at Home Show-10 Artists' Installation in 10 Santa Barbara Homes, Santa Barbara Contemporary Arts Forum, Santa Barbara, California
Courtesy the artist

5. Ann Hamilton, 「Privation and Excesses」
Courtesy the artist

6. Ann Hamilton, 「Malediction」, December 7, 1991-January 4, 1992, Installation view at Louver Gallery, New York
Courtesy the artist

7. Ann Hamilton, 「Aleph」, October 9-November 22, 1992, Installation view at List Visual Arts Center, MIT, Cambridge, Massachusetts
Courtesy the artist

8. Ann Hamilton, 「Indigo Blue」, May 24-August 4, 1991, places with a past – New Site-Specific Art at Charleston's Spoleto Festival, Charleston, South Carolina
Courtesy the artist

9. Ann Hamilton, 「Tropos」, October 7, 1993-June 19. 1994, DIA Center for the Arts, New York

Courtesy the artist

10. Ann Hamilton, 「Tropos」(Detail)
 Courtesy the artist

감사의 말

2006년 정월 어느 오후에 나는 사간동의 한 카페에서 손철주 선생님과 마주 앉아 있었다. "이교수, 책을 쓸 때가 되지 않았습니까?" 그 말은 죽비처럼 내 가슴을 쳤고, 나는 아주 조심스레 그러겠노라고 대답했다. 손선생님과 나는 2003년 유홍준 교수님의 만해문학상 시상식 뒤풀이 자리에서 처음 만났다. 그땐 서로 인사만 나누고 데면데면했다. 본격적으로 만난 것은 어느 일간지에 실린 손선생님의 글을 본 이후였다. 매화 이야기를 다룬 그의 글은 나를 흔들어놓았다. '혹'했다는 표현이 옳을 것이다. 읽을수록 매화 향기가 코끝에서 맴 돌았다. 몇 주를 뜸들이다가 나는 주섬주섬 내가 쓴 논문들을 챙겨들고 무작정 그의 사무실을 찾아갔다. "제가 쓴 글들입니다. 읽어봐주시겠습니까?" 거절하기도 그렇고, 선뜻 그러자 하기도 곤란한 그런 부탁을 손선생님은 선선히 들어주었다.

보름 남짓 지났을까. 전화가 왔다. 마주한 나에게 손선생님은 김영민의 『탈식민성과 우리 인문학의 글쓰기』라는 책을 내밀었다. 이어지는 지적은 얼굴이 화끈거릴 정도였다. 이른바 '논문체'가 전문용어로 포장되고 실제로는 잘 쓰이지도 않는 문구들을 사용하여 현학적으로 꾸며진 그들만의 언어가 되었다는 비판에, 별다른 반성 없이 관습적으로 글을 써온 나는 부끄러웠다. 기왕 이렇게 된 거, 나는 그에게 한 가지 제안을 했다. 마음을 움직이는 글쓰기를 배우고 싶다고.

책을 써보라는 손선생님의 말은 내겐 과제와도 같았다. 무려 6년 이상을 끌어서 결과가 나왔다. 같은 분야의 연구자들이 아닌 미지의 독자에게 다가가고자 한 시도이다. 끝내고 나니 아직 미진한 구석이 곳곳에 보인다. 시간의 흐름에 기반하여 서술하다보니 아시아와 한국 작가들을 포함하여 더 많은 동시대 작가들을 다루지 못한 아쉬움도 있다. 무엇보다 독자들에게는 생소하게 느껴질 비주류의 전위미술을 주로 소개한다는 점도 고심한 부분이었다.

운 좋게도 벤치마킹의 대상은 가까이에 있었다. 소개가 필요 없는 명지대 미술사학과 유홍준 교수님이다. 최근에 출간된 제주 편까지 무려 7권의 대장정으로 인문학 서적으로는 전례없는 대기록을 세운 『나의 문화유산답사기』의 저자이신 유홍준 교수님은 내게, 경이로운 존재이자 부러운 이야기꾼이다. 미술사뿐만 아니라 인물사, 자연사에 이르기까지 박학다식한 식견이 경이롭고, 순식간에 독자를 무장해제시키는 구수한 입담이 부럽다.

"이교수는 사람을 좋아하니 좋은 글을 쓰겠어." 지인들과의 모임을 웬만해선 절대 빠지지 않는 내게 유교수님이 던진 말이다. 이 말은 큰 격려가 되었다. 아무리 훌륭한 미술작품도 이를 보고 느끼며 교감하는 사람이 없다면 무용지물이 아닌가. 현대미술이 그 방점을 작가에서 관람자로 옮겼듯이, 나 또한 작품에 깃든 작가의 의도 못지않게 이를 수용하는 관객의 입장에서 작품을 바라보려 했다. 하지만 미술계 사람들에게도 난해한 전위미술을 어떻게 설명할 것인가. 명지대학교 미술사학과에 몸담으며 9년 가까이 따라다닌 문화유산답사의 경험이 떠올랐다. 처음 만나는 마애불을, 곁에 서 있는 남학생의 둥글 넙적한 얼굴에 빗대어 이웃집 삼촌처럼 친근하게 바꾸어놓는 유교수님의 입에 딱 붙는 설명. 우리에게는 '수다체'로 알려진 유홍준 교수님의 문체는 전문가적 내용을 비전문가에게 전달하는 가장 효과적인 수단이다. 하지만 몇십 년의 공력을 어찌 쉽게 따라가겠는가. 다만 옆에서 보고 들은 경험을 떠올리며 나 또한 독자에게 말을 걸고자 했다. 이 책을 통해 어렵고 딱딱한 현대미술의 한 귀퉁이가 허물어져 독자가 발을 들일 틈이 생긴다면 더 바랄게 없겠다.

감각을 주제로 하는 현대미술서는 흔치 않다. 박사과정에 있을 때, 시각중심주의와 모더니즘을 주제로 했던 캐롤라인 존스Caroline A. Jones 교수의 세미나는 내게 영감을 주었다. 논문지도교수이기도 했던 존스 교수는 MIT대학 미술관에서 다양한 감각을 다루는 전시 『센서리움The Sensorium』(2006)을 기획했고, 그 전시를 통해 지젤 톨라스 같은 작가들을 알게 되었다. 가르치고 연구하는 사람으로서 뿐만 아니라, 자연인으로서도 내

가 닮고 싶은 사람인 존스 교수께 깊은 감사와 존경을 보낸다. 서울대학교에서 가르침을 주신 고故 하동철 교수님, 윤명로 교수님, 한운성 교수님, 서용선 교수님은 미술을 보는 시각을 열어주신 분들이다. 대학원 시절, 유근준 교수님과 김영나 교수님은 나를 미술이론과 미술사의 매력에 눈뜨게 해주셨고, 정형민 교수님, 정영목 교수님의 사려깊은 조언들은 좋은 길잡이가 되었다. 이분들의 가르침에 고개 숙여 감사드린다.

책은 만드는 것이 저자만의 몫이 아니라는 것은 당연한 말이다. 현대미술에 관한 책을 내는 일은 더욱 그렇다. 해결해야 할 저작권이나 도판의 숫자가 엄청나다. 이는 현대미술에 관련된 국내 저작물을 망설이게 하는 결정적인 이유 중 하나이다. 이런 모험을 감행해준 출판사 이봄의 고미영 대표에게 진심어린 감사를 드린다. 그와의 의기투합으로 만들어진 이 책의 뜻이 독자에게 오롯이 전달되기를 간절히 바란다.

원고의 교정을 맡아준 이성민 씨와 디자이너 강혜림 씨에게도 고마울 뿐이다. 많은 양의 각주와 미주를 구분하며 세심하게 신경써준 덕택에 보기 좋은 책이 만들어졌다. 엄청난 분량의 도판 정리를 책임져준 김윤영 씨, 저작권 수배를 위해 인터넷을 종횡무진해준 김혜진, 박인수, 안윤희, 우은수, 진은지, 홍선표 씨는 책을 만드는 데 숨은 조력자들이다. 무수한 이메일을 주고받으며, 책의 내용을 보고 선뜻 저작권 사용에 동의해준 국내외의 많은 미술가들에게도 진심으로 감사드린다. 이들의 이름을 일일이 열거하기에는 지면이 부족할 정도이다. 책에 따로 영문으로 작품목록을 정리하였다. 이들의 도움으로 도판 많은 이 책의 출판이 가능했다.

마지막으로 책을 쓰는 동안 나를 지켜준 가족들에게 감사드린다. 나와는 꽤 다르지만 문득 옆을 보면 같은 곳을 바라보고 있는 남편은 내게 가장 좋은 토론상대이자 조언자이다. 2008년과 2009년, 내 인생에 등장한 재서와 유라는 나에게 생활과 일을 동시에 즐기며 보듬을 수 있는 방법을 가르쳐주었다. 늘 기도로 지켜주시는 부모님은 나의 든든한 힘이다. 감사하고 또 감사한다.

감각의 미술관
FIVE SENSES AND CONTEMPORARY ART
ⓒ이지은

| 초판 1쇄 인쇄 2012년 9월 28일
| 초판 1쇄 발행 2012년 10월 15일

| 지은이 이지은
| 펴낸이 강병선
| 편집인 고미영

| 편집 고미영 이성민
| 모니터링 이희연
| 디자인 강혜림
| 마케팅 우영희 나해진
| 온라인 마케팅 김희숙 김상만 이원주 고경태 한수진
| 제작 안정숙 서동관 임현식
| 제작처 영신사

| 펴낸곳 (주)문학동네
| 출판등록 1993년 10월 22일 제406-2003-00045호
| 임프린트 **이봄**

| 주소 413–756 경기도 파주시 문발동 파주출판도시 513-8
| 전자우편 springten@munhak.com
| 전화 031-955 2660(마케팅) 031-955-2698(편집)
| 팩스 031-955-8855
| 이봄트위터 @springtenten

ISBN 978-89-546-1908-0 03600

- 이 책의 국립중앙도서관 출판시도서목록(CIP)은 e-CIP 홈페이지(http://www.nl.go.kr/ecip)에서
 이용하실 수 있습니다.(CIP제어번호: CIP 2012004507)